U0113488

Elliott Erwitt
Snaps

艾略特·厄威特

快照集

［美］艾略特·厄威特 著

周 仰 译

北京出版集团公司

北京美术摄影出版社

读 | Read

憩 | Rest

触 | Touch

立 | Stand

语 | Tell

指 | Point

看 | Look

动 | Move

戏 | Play

世界与艾略特·厄威特

穆雷·塞尔（Murray Sayle）

这本书呈现了罕见的天赋，尽管书名颇为谦逊，但这天赋却显然不属于凡间。然而，天赋与胶片一样，需要时间来显影。这本快照集空前绝后，珍惜这本书：它注定会是经典。我是怎么知道的？因为造就这些照片的时代和技术已经一去不返。

艾利欧·罗曼诺·厄威特（Elio Romano Erwitt，因美国人说Hello Elio拗口，于是就成了Elliot），1928年7月26日出生在法国巴黎塞纳河畔纳伊（Neuilly-sur-Seine）的一家美国医院里。他的父母在伊斯坦布尔邂逅，母亲伊芙吉尼娅（Evgenia）来自莫斯科的富裕家庭，父亲鲍里斯（Boris）则是敖德萨（Odessa）的建筑专业学生。那是苏联成立初期，斯大林尚未开始严厉打击政治对手，国家管制也还不太严格，他们得以走出国门去看世界。这还不算最浪漫的事，更浪漫的是，他们一起搭乘斯坦布尔列车（Stamboul Train）来到意大利的的里亚斯特（Trieste），并在这个港口城市结婚。后来艾略特和我在同一趟列车上拍摄，还特意为他的父母举杯。鲍里斯在罗马继续学习（因此儿子的中间名是罗曼诺），又到巴黎闯荡，艾略特出生之后，这对夫妇带着这个独子搬到了米兰。就这样，艾略特在学校说意大利语，在家则说俄语。鲍里斯有犹太血统，"二战"爆发前，欧洲排犹趋势渐现，于是一家人在1939年9月1日从法兰西岛（Ile de France）搭上了和平时期的最后一班船，抵达纽约时"二战"爆发已经5天。

厄威特夫妇的婚姻此时岌岌可危，有些人本就不是为婚姻而生，尤其不适合彼此。鲍里斯（1993年去世）是不谙世事的知识分子，对一切都有兴趣（他甚至还尝试了摄影，照他的说法，就是步著名儿子的后尘）；伊芙吉尼娅则醉心艺术，涉猎油画与素描。艾略特在11岁时被送入美国的学校，他一句英语都不会说，尽管继承了父母两人的天赋，却无用武之地。3年后，鲍里斯·厄威特带着儿子去洛杉矶寻求更大的机会，艾略特开始在好莱坞高中（Hollywood High School）上学。当你突然被放置到语言不通的外国人当中，必然会更多使用眼睛。你看到了什么？滑稽的人、悲伤的人、快乐的人，与你一样的人。这是否可以解释为何艾略特一生都对视觉如此痴迷？很多年之后，我和艾略特提起这个猜想，当时我们一同在尼泊尔拍摄大象上的马球——那儿全是大象，我自己骑着一头边打球边解说，艾略特骑着一头拍摄，还有一头脚步特别轻盈的大象则是录音师李·奥洛夫（Lee Orloff）的坐骑。"没准你的猜测是对的！"他向我喊道，"当心，看着球！"当天晚上，我们和往常一样在笑料不断的晚餐时间撰写脚本，"球被涂成鲜亮的橘红色，以区别于大象的粪便。"没记错的话，这是那天我们想到的最好的句子之一。

1944年，艾略特的父亲只身去新奥尔良当古董商人，而此时艾略特逐步明确了自己在摄影上发展的抱负。艾略特回忆说，他的父亲并非逃离家庭，只是受不了高昂的赡养费。艾略特选择留在洛杉矶的家中，靠

卖冷饮、在面包房打蛋、拍摄婚礼与婴儿，以及在商业摄影工作室打工维生。（与当时的很多年轻人一样，他自学了冲洗胶卷和放印黑白照片的技术。）1946年，18岁的艾略特带着相机坐上灰狗巴士去纽约，开始在街头拍摄。早年的这次旅途中有一张照片（第232页），一只小狗穿着毛衣，边上是一个女子巨大的（相对）穿了坡跟凉鞋的脚，她的裙边刚刚入镜。艾略特标志性的元素已经在这里集合：戏谑的并置、可爱的狗和一个谜——她长什么样？艾略特的天赋与生俱来，或者说早早被培育出来，并且持续一生（第70页）。他身上也保留了早年经历的其他痕迹。当时他需要谋生，摄影正好提供了最佳机遇，同时它也是自我表达的方式，是一个爱好，甚至是一种痴迷。在我合作过的摄影师中，还没有哪个像他一样把摄影的这两个方面（工作与兴趣）断然分开，也没有别人会如此坚持摄影师必须保有版权，而这为他和他的同事们打开了持续终身的生路。

艾略特和我相识于1977年，摄影师和作者通常都是这样在工作中相识，或者说，如果稿费超过一美元一个字，那就可以算是派遣任务（assignment）。德国的 *Geo* 请我们俩做一个关于富士山的有趣报道，每年有两百万日本人去爬富士山，其中不那么拘谨的（*Geo* 的原话是 "der befreiet Japanische pinkler"）会把这座圣山当作露天小便池。趁着晚上，我找了辆推土机把艾略特和他的梯子、灯、成箱的镜头等从山背面运了上去。这期间我有两项重大发现，其一，艾略特是我多年来遇到的最有趣的人。仔细想来，实际上我想说的是，他是最能自得其乐的人——他比我认识的任何人都更容易从文字或者图像中看出笑话来。其二，除了用他的话来说"干活儿用的相机"，他通常还会带一个"爱好用的相机"，那是一台用了很久的徕卡M3，配上50毫米标准镜头，装着柯达Tri-X或者伊尔福HP4胶卷（这个建议给所有想成为新一代艾略特·厄威特的读者），这些胶卷都能用Microdol显影液冲洗——这是黑白摄影的标配，本书中大多数照片都来自这一配置。

我们初识的时候我已经看过艾略特拍的一些照片。谁没见过呢？我隐约知道他的大名，也看过他的一些拍狗的快照。其中一张总是留在我脑海中，那是一条小猎狗正在欢快地蹦跳，照片中刚好四爪离地，这是1968年在爱尔兰巴利科顿（Ballycotton）拍摄的。身为作者兼未来摄影师，我不由好奇：他到底是怎么做到的？

还有，我记得有一张照片拍的是1959年莫斯科举办的美国博览会上理查德·尼克松（Richard Nixon）和尼基塔·赫鲁晓夫（Nikita Khrushchev）那场著名的"厨房辩论"。照片中尼克松一脸严肃地用食指指着赫鲁晓夫，之后那年，在共和党的大选宣传中这张照片被广泛使用。艾略特是怎样拍到这张照片的？多年之后，他在非洲告诉我背后的故事。当时，西屋电气公司（Westinghouse）请艾略特去拍摄美国厨房样板中他们公司的冰箱，梅西百货公司（Macy's department store）的公关威

廉·萨菲尔（William Safire）让艾略特进到厨房里面，后来这个威廉则成了保守的政治专栏作家。在艾略特的徕卡相机前面，尼克松和赫鲁晓夫开始辩论。"美国人吃肉，而俄罗斯人吃卷心菜，这是为什么？"尼克松问。"回去问（此处屏蔽脏话三个字）你奶奶去！"赫鲁晓夫回敬。艾略特对两边的立场都很清楚，捕捉到这个瞬间之后，他忍不住大笑起来。他印了这张照片寄给萨菲尔当作感谢，然后照片就成了共和党的宣传海报，都没经过他的同意，艾略特对此耿耿于怀，因为他的选票投给了民主党。这张照片讲了俄罗斯、美国和政治。

你可以把这看作纯粹运气，一些新闻摄影师聊起他们的秘诀时则会说，"光圈8，在现场"，但同为玛格南摄影师的恩斯特·哈斯（Ernst Haas）常常说，"有些人总是惊人地幸运"。拍完富士山之后，艾略特飞去汉堡见德国的编辑们，向他们展示那些搞笑的照片。之后我们又有过不少合作，也少不了欢声笑语。到了20世纪80年代，我们开始给电视台拍片子，一开始就是给有线电视网（HBO）拍一个叫作"娱乐大搜索（The Great Pleasure Hunts）"的系列，我撰写脚本，并在其中扮演（实际上也确实是）一个玩世不恭的记者，满世界寻找异域情调的吃喝玩乐。艾略特则是导演兼摄像。拍摄过程充满乐趣，我们希望片子中流露出这种乐趣。我们传达的讯息有些讽刺，有些古板，或者兼有，天真迷人。"寻求欢愉"——我这个角色警告大家——"只会引起疱疹和心痛"，这是那个纯真年代的性传染病。一次又一次，我目睹艾略特的好运气。一只可爱的小狗或者一对有趣的老夫妇或者任何事物刚一露头，他就会说，"这儿有事要发生"，然后就去掏那个"爱好用的相机"。拍摄对象慢慢走近，我隐约听到快门轻弹（旁轴徕卡相机拍摄起来动静特别小），对方通常毫无察觉。虽然不是百发百中，但多数情况下他一击的中。艾略特抓到过很多不可思议到瞬间，用布列松（Henri Cartier-Bresson）的话来说即"决定性瞬间（l'instante critique）"，不过在这本书里我们或许可以把它们称为"滑稽的瞬间（l'instante hysterique）"。很多摄影师用聒噪的极浪费胶卷的快门马达来增加命中率，但我从没见过（或听到过）艾略特用这种东西。看他的底片小样就会发现，他拍下的每张照片都构图精确，直接就是可以见人的好照片。他将一生都投在这门手艺上，这份专注自然在照片中流露。

艾略特用他精湛的技艺在商业和新闻报道工作中打拼营生，以支持他不间断的世界旅行，在这过程中他得以拍摄自己感兴趣的照片，并最终集结成这本书。这本书的封底则是他商业作品的范例。可爱的小男孩、他的祖父、横在自行车后座的法棍与成排的树相映成趣，一切都带有浓郁的艾略特·厄威特印记。这张照片看起来好像他自己爱好拍摄的那类照片，所有元素天时地利。但事实上，这是为法国旅游局拍摄的广告片，仔细来看，就会发现艾略特成功的秘诀：他事先构图并且把相机对好焦，还在路面上放颗小石子作为焦点的标记，当自行车后轮越过石子，他就按下快

门。他想象丰富充满智慧的拍摄风格和手段正是客户所需要的。用艾略特自己的话来说，这是"创造性顺从（creative obedience）。"

天赋总会外显，但艾略特的照片中始终有个谜，在这些记录滑稽的、怪异的、著名的人物场景的照片中，无尽的魅力来自何处？艾略特拍下这些照片，大多因为它们正好出现在眼前。某种程度上，这份魅力的根源或许在于这个合集的体量。摄影语汇的基本单元不是单张照片，而是照片序列，那么这本书大概是以一种明显风格来拍摄的、最长的照片序列了。如果有人用火柴棍搭出一比一大小的埃菲尔铁塔，我们或许会不太情愿地报以钦佩，但观看这本书的感受显然不止于此。这些照片用彩色会不会更好？或许不会。带着这个问题我请教了计算机专业的儿子亚历山大（Alexander）。"老爸，这很简单，"他回答说，"我们所有的记忆都是黑白的，这样可以节省大脑空间，同时我们脑子里还有一个调色盘，以便在需要的时候给记忆着色。那些需要即刻识别的情况，比如抓住一个笑话的笑点、认出朋友或者名人的面孔、发现形状或者花纹之间的意外联系、传递某种情绪等，色彩只会搅局，因为颜色带来了太多不必要的信息。尼塞福尔·涅普斯（Nicephore Niepce）的黑白摄影术偶然触发了一个全新的表达法，一种直击大脑深处记忆库的方式，就像是对眼睛进行的广播。"

"但是，"我问道，"为什么这得是一本摄影集？就不能是一系列画儿吗？"

"不行，"他回答说，"绘画是别人的产物，我们又不是毕加索，脑子里哪会全是画儿。黑白照片让我们确信曾经有过类似的场景，其核心元素就在那儿，等着我们去识别。你不觉得艾略特的照片过目难忘吗？"

我确实发现了这点，因此我把这套理论讲给艾略特听。

"或许亚历山大说得没错，"艾略特说道，"有时候我会用快照毕加索（Snaps Pikazo）这个笔名。"

"那关于黑白的说法是不是真的呢？"

"我一开始就用黑白拍摄，它让我更能够控制结果，所以就一直用下去了。"

有人认为艾略特的照片不用图片说明即可自成一体，这并非实情。一张脱离了时间空间的照片不再是什么吸引人的东西。他书中的每张照片都至少有这两个识别标记：地点，常常是某个城市，以及年份。除了我们拍摄日本按摩院的影片中的那句台词"我会好好揉搓你（I rub you truly）"，日期和地点显然是任何语言中最能有效唤起记忆的概念了。"我们永远拥有巴黎（We'll always have Paris）"，电影《卡萨布兰卡》中，亨弗莱·鲍嘉（Humphrey Bogart）对英格丽·褒曼（Ingrid Bergman）说，他无须说明年份。翻阅这本书，我们看到的是一个人在半个多世纪中穿越时间、空间和人群，用徕卡捕捉下无数古怪的、滑稽的、不可思议的、温存的和感人的场景。他的影像不属于某个特定的城市或

国家、民族或人种。只有一个不知疲倦的世界公民凭借惊人的恒心、决心和努力才可以拍出这么一本集子，我想这是前无古人、后无来者。黑白摄影已是失传的技艺，对影像的数字后期处理使得所有照片的真实性都变得可疑，照片"现实的切片"的声誉遭到破坏，即便它本身就是幻象。现在甚至连底片小样都没有了。艾略特碰到的是好时代，技术和商业结合起来滋养他的天赋，凭着好运他抓住了他的世界。

那是一个温和的、乐观的，甚至有些老派的世界，其中没有暴力，没有战争，没有残酷或者痛苦，没有贫民窟，只有一些大宅子。这个世界有的是欣欣向荣的开端，甚至还有不少美丽结局。它基本上是城市中的世界：这显而易见，因为大多数人都住在城里。这是一个有欢笑没有恶意的世界，充满了同情心、富有人情味的狗、肌肉男和肥胖女，还有德国人、日本人、法国人、英国人、美国人、俄罗斯人以及所有人，这是一个大同世界。显然，这是经过选择的视界。但是，所有可以塞进一个头脑或者一本书的视界都已被过滤。我们在这里看到的是一个目光敏锐的人在生命之河上顺流而下时的所见所闻，正如我们共同拍摄的一个片子中有那么一句台词（关于日本一家打扮成伊丽莎白二世女王号游轮的爱情旅馆）："您好，欢迎登船！"

撰文

查尔斯·弗劳尔斯（Charles Flowers）

"如果你无法解释一张照片，那是好事，"艾略特·厄威特说，"因为那意味着它是视觉的（visual）。"

朋友们、粉丝们、家人们和那些敏锐的评论家们会立刻听出这是典型的厄威特式俏皮话：故意用通俗简单的语言来刺破知识分子的浮夸，然后用他独有的天真抛出一句出人意料的双关语。粗粗一瞥很难领会艾略特照片的妙处，正如他那些家常的俏皮话初听起来好像很没深度。

当然了，他让我给这本书写几句评论时，也正是这么轻描淡写地一说——这个老狐狸！不过我们这对摄影师和小文人在过去15年间搭档过多次，常常一同听午夜钟声敲响，所以他的话我这儿逐字照办。

先把总务料理清楚……为什么叫作快照？艾略特厌恶摄影圈里那些多愁善感的艺术腔和充斥着行话的谈吐（尽管他以老顽童的魅力著称，也曾对满口此类废话的人说过些尖刻的话）。快照这个词非常直白，自从他在14岁买了第一台相机，就开始啪啪拍照——这是表面意。这个词还有一层深意：艾略特希望他的快照能捕捉到完美的微妙，凝固的动作和表情，精确巧妙的构图，怪异或者感人的邂逅——啪！一个瞬间讲述一个故事——啪！

为什么把这些照片分成9个类别？这是为了观看方便，而不是让你的感觉偷懒。这只是组织近500张照片的观看体验的一种方式，只要我们不因此曲解艾略特的原始目的，那这就是个有效的方式。这是一系列无法效仿的照片，可别让我们有趣地编排照片的企图压制了你与它们的私密对话。

这些照片的拍摄时间跨越了半个多世纪，其中有举世闻名的照片，也有刚刚被他挖掘出来的、长期被遗忘在曼哈顿办公室里的底片。

整本书里艾略特将照片成对摆放，以便创造视觉双关，即便这些照片完全可以自圆其说，并且在其他呈现形式中都是独立成章的，它们成对出现强化了各自的原本意图，锦上添花！这些配对并非拍下照片时就存在，只有当他反复在日益积累的快照中搜寻，才会在几十年之后突然发现这些照片潜在的联系。

视觉的和言语的双关需要人退后一步，从本意中抽离，去识别符号和标记所指代的含义。或许这是童年经历给艾略特的宝贵遗产，他生在法国，父母是俄国人，却在意大利长大，11岁来到纽约，说俄语、法语和意大利语，却不会一句英文。他学习词汇的含义，同时也听到了这些语言内含的音韵，这是生存至上论者的天赋，总是可以从不谐音中找到和谐。他痴迷于荒唐的遁词和疯狂的讳饰。乔治·W·布什与众不同的说话方式让他如获至宝。他也常常在与广告执行人开完会之后冲到电话前，向朋友们传播最新的行业黑话。

虽然他最广为人知且备受追捧的作品是那些幽默或辛辣的照片，在滚滚人流或者犬流中捕捉到的一个个天然瞬间，艾略特同时也是一个成绩斐然的记者，应环境所需他还可以成为悲剧作家。要理解他怎样用同一颗敏感的心去描绘肯尼迪遇刺后悲痛的总统遗孀，而又在别处记录下基督像和百事广告并置的荒唐场景——臣服于这两种影像的力量并理解它们在情感上是同源，这样才能理解（但千万别去阐述）艾略特作品中独一无二的洞察力。

读丨Read

艾略特在20多岁就加入了玛格南图片社，这个闹哄哄的、声名显赫的摄影师大集体可是凭邀请才能加入的。"读"这个章节以图片社中最受欢迎的一张照片开始，它拍摄于美国民权时代（Civil Rights Era）。艾略特总是微笑，却很少大笑，我看到这张照片时当场大笑起来，这让他惊恐万分。

但我小时候亲眼见过照片中的场景。我出生在美国南方，同当时我认识的许多小伙伴一样，我们都为市区商店里标记为"有色（Colored）"的水龙头里喷出的水依然透明而不是彩虹色感到惊讶又失望。当然，我是因整个种族隔离时期的种种荒诞景象而笑。比如，某些基督教讲道者会说，"我们的黑人"活该过艰苦的生活，根据《旧约》，上帝在惩罚他们的先人含（Ham）。我家乡的非洲裔美国人博物馆（African-American Museum）的工作人员看到这张照片也都笑了起来，原因也和我差不多。他们当然记得残酷的过去，也记得其背后那种荒谬。他们还希望把照片高高挂起来，让今天的孩子们都来看看，这是过往的证明，很幸运那个时代已经成了古董。

观者对艾略特的影像有着不同于拍摄者的体验。有些人会被猛地拽入过去，还有些人会在照片中发现比所闻更震撼的事实——艾略特那些简单文字和复杂叙事的恒久结合体所激发的，正是这样一类"读"。它不仅是字面的意义，更是一种经历，不光在此时此地，也可以在别处用另一种心情去体验。

这个系列中他玩弄各种与文字有关的概念，比如绘画中的字、文字或视觉的标牌、各种"标识系统（signage）"——这是广告界的行话，指广告招牌。他觉得这个词很搞笑，于是总在不同的对话语境中使用。还有一系列相互矛盾的事件中冒出来的字，各种无意识的讯息，此外还有一些没有文字的肖像，拍的都是靠码字为生的人。"读"系列的最后一张照片是典型艾略特式恶作剧，这是他给朋友的结婚礼物，言外之意由你来"读"（第54页）。

不管他是否自觉，这个被空投到英语世界的，会说几国语言的男孩大概意识到，不同语言中的怪异表达会以不同的方式歪曲我们的体验，而现实生活则默默地在这片不完美的标识丛林中择路前行。现实无法用任何语言来解释，正如这些无法被阐释的照片一样，可别怪我没事先警告……

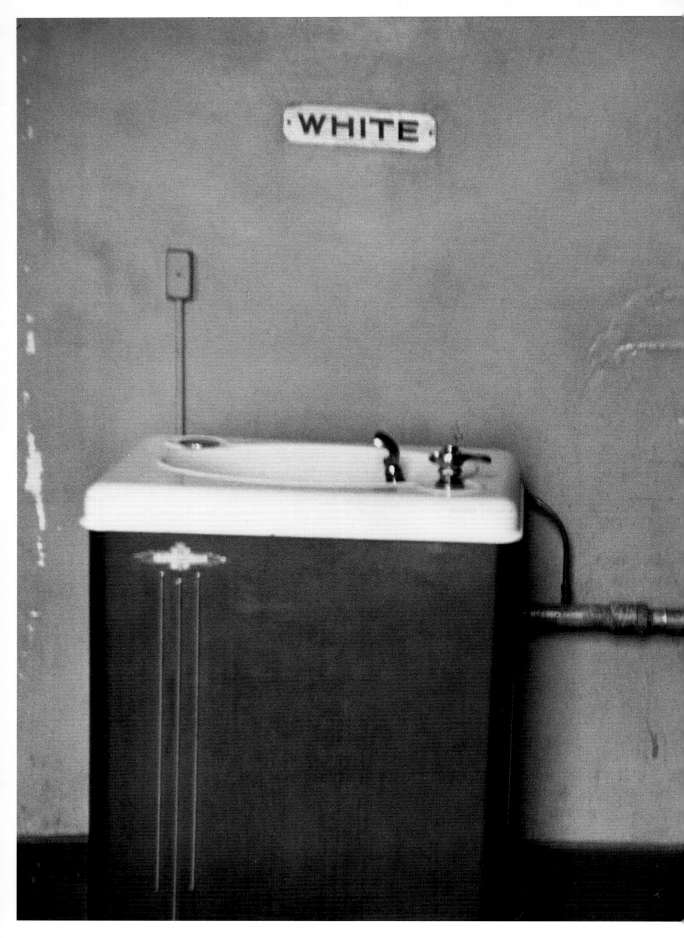

北卡罗来纳，1950年

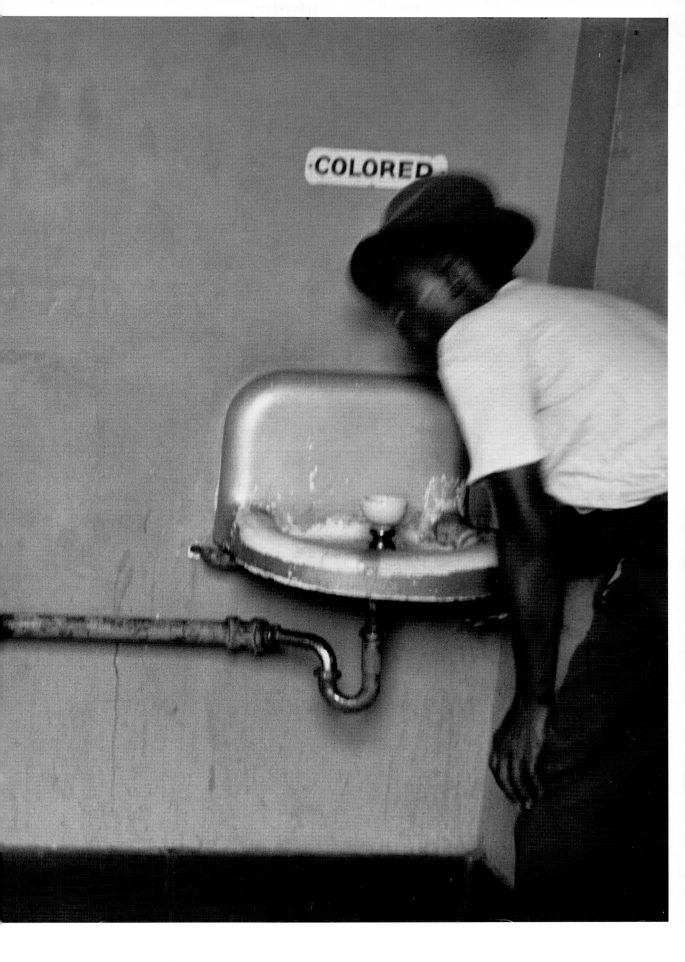

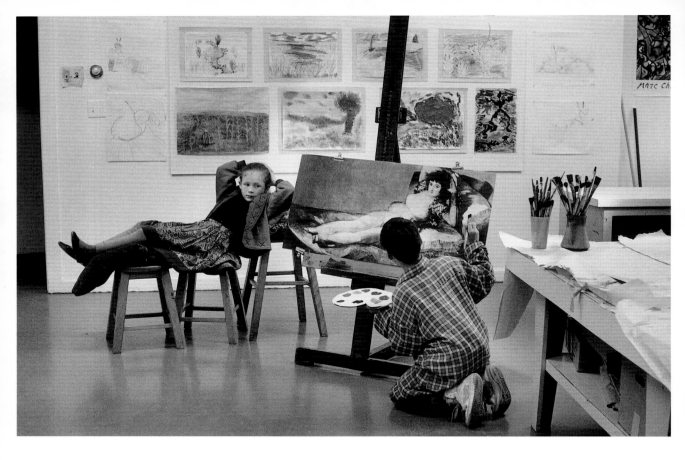

布里奇汉普顿，纽约，1990年

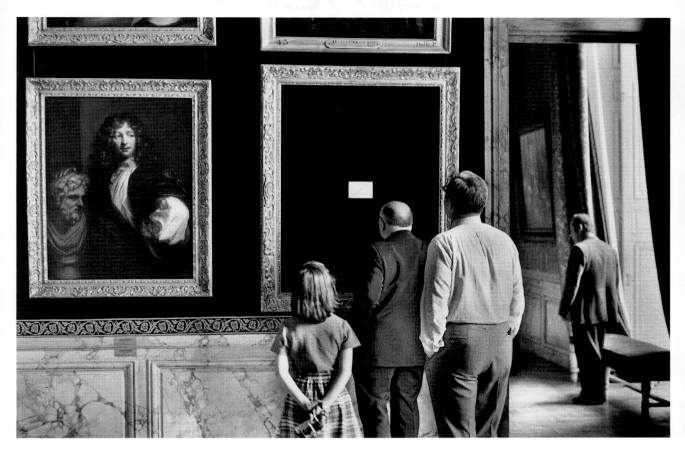

波多黎各，1969年 ／ 俄亥俄，1969年
纽卡斯尔，英格兰，1969年 ／ 霍博肯，新泽西，1954年

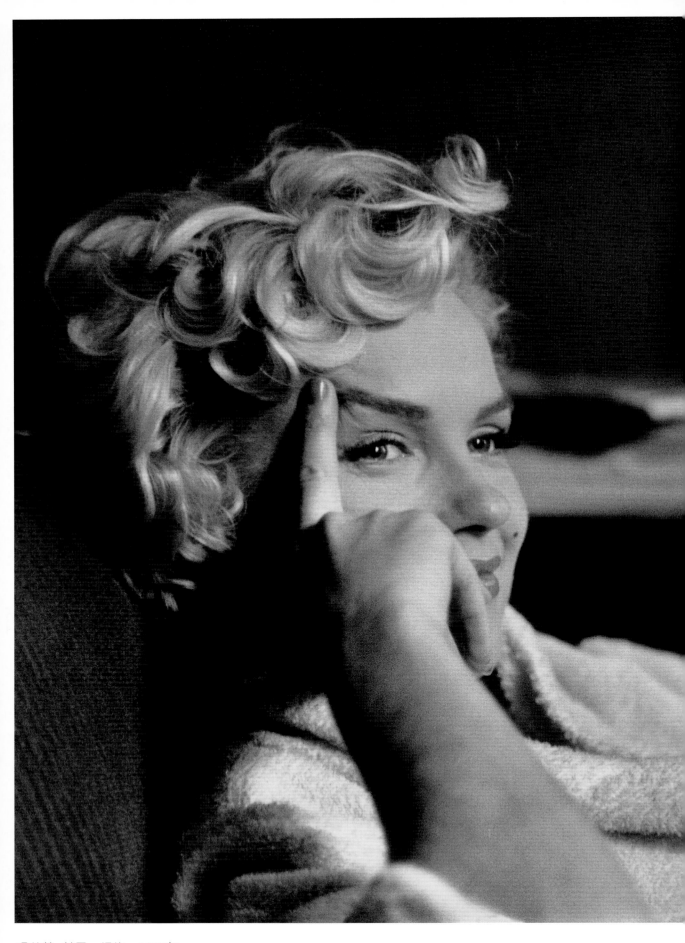

玛莉莲·梦露，纽约，1956年

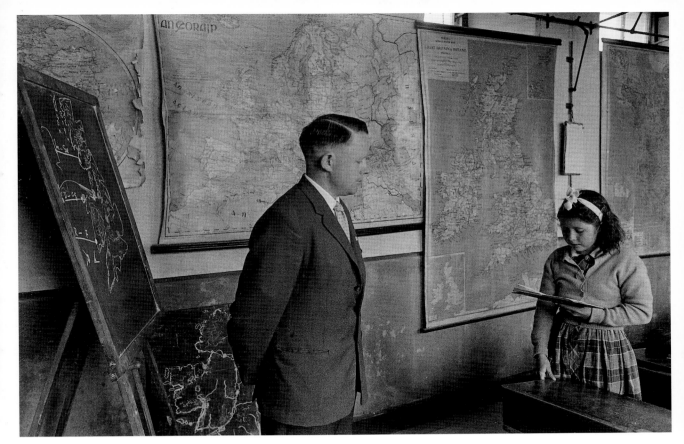

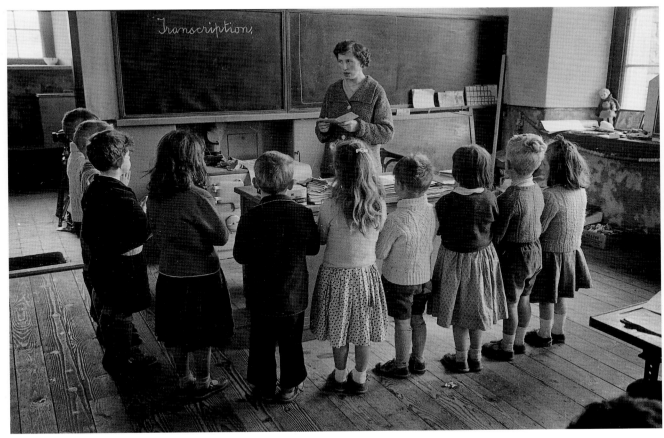

阿伦群岛，爱尔兰，1962年 / 阿伦群岛，爱尔兰，1962年

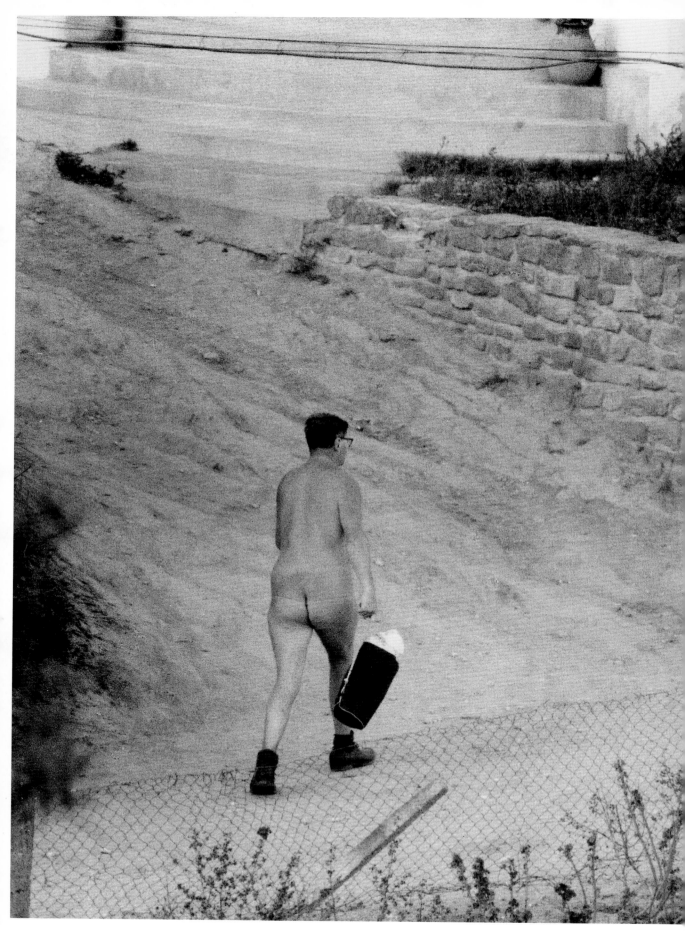

勒旺岛（蓝色海岸），法国，1968年

后页 阿姆斯特丹，20世纪50年代 ／ 塔尔萨，俄克拉荷马，1973年

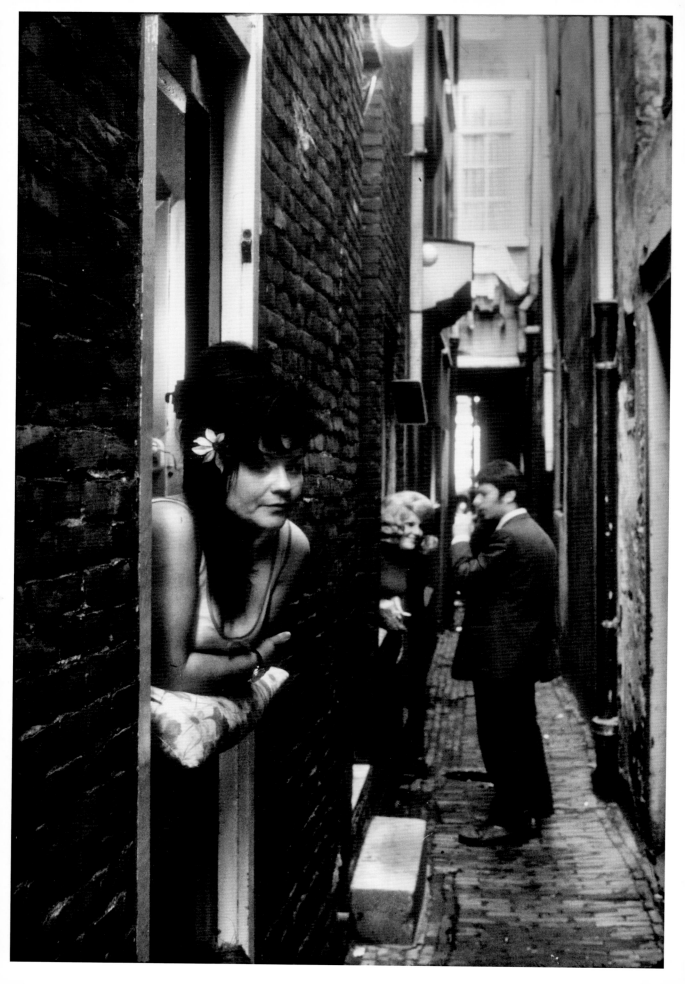

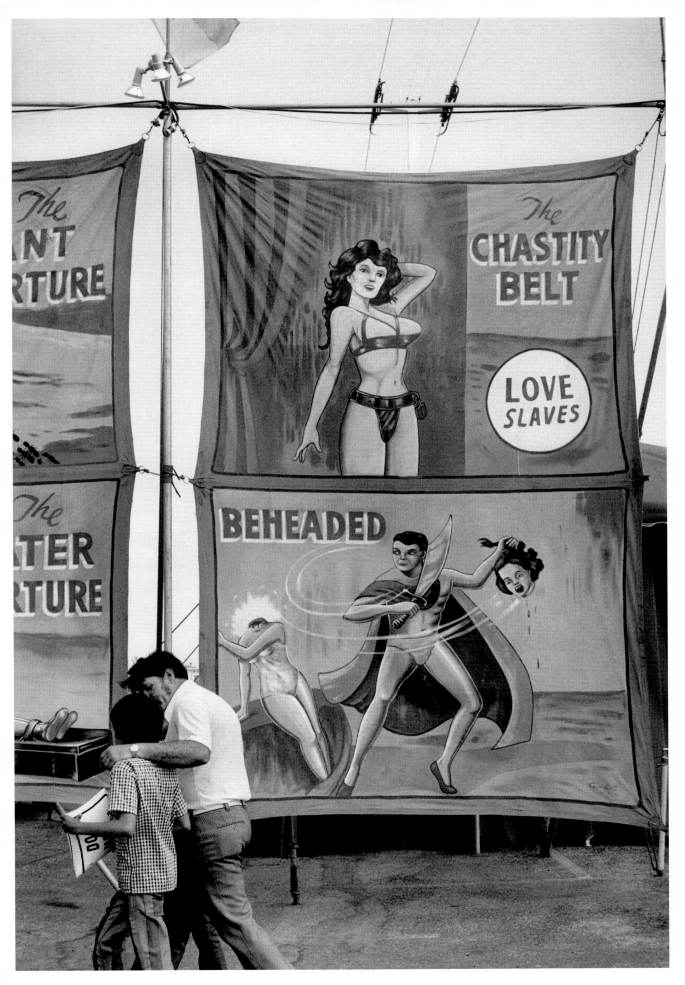

57街画廊，纽约，1963年

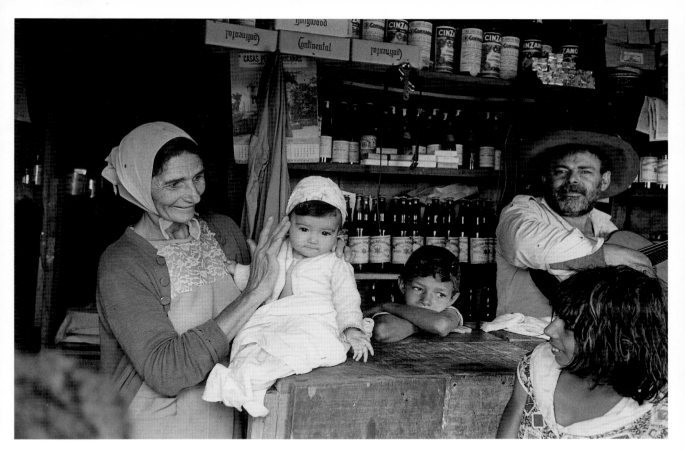

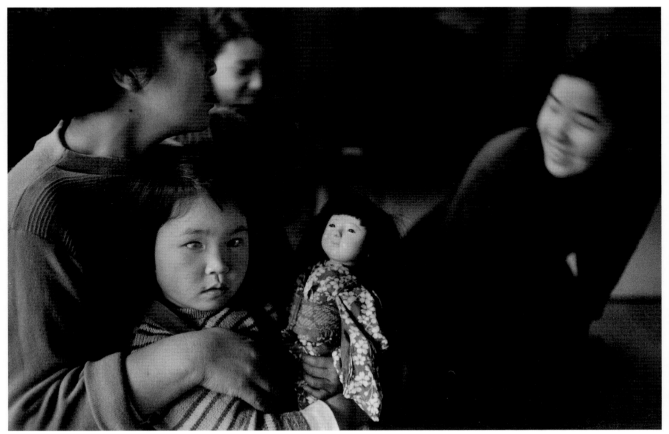

巴西利亚，巴西，1961年 / 广岛，1958年

读 33

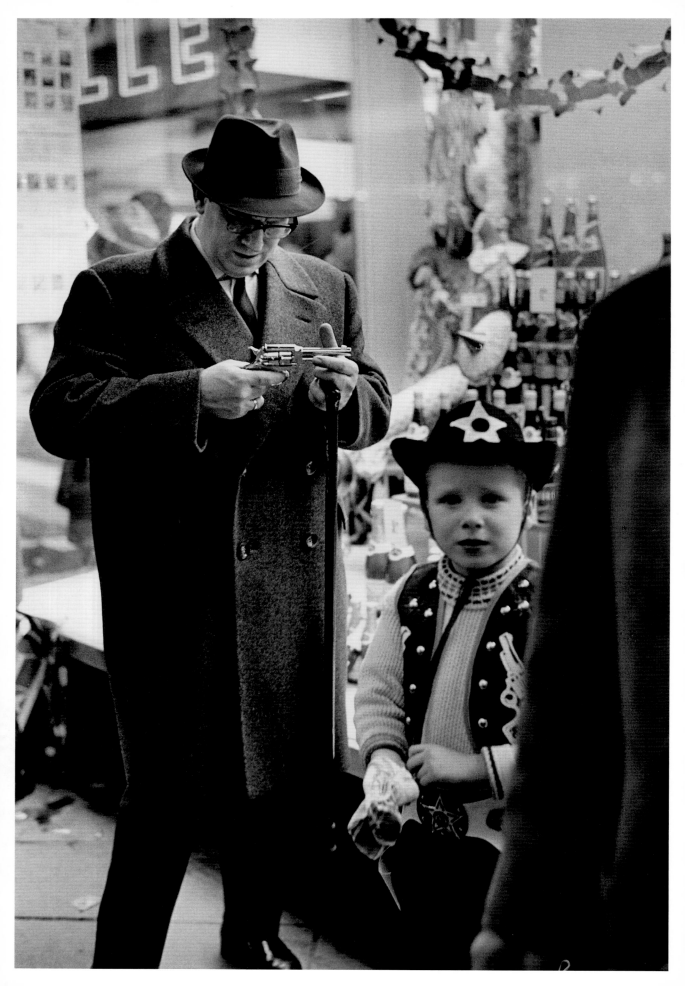

科隆，德国，1967年
后页 纽约，约1949年 / 纽约，1955年

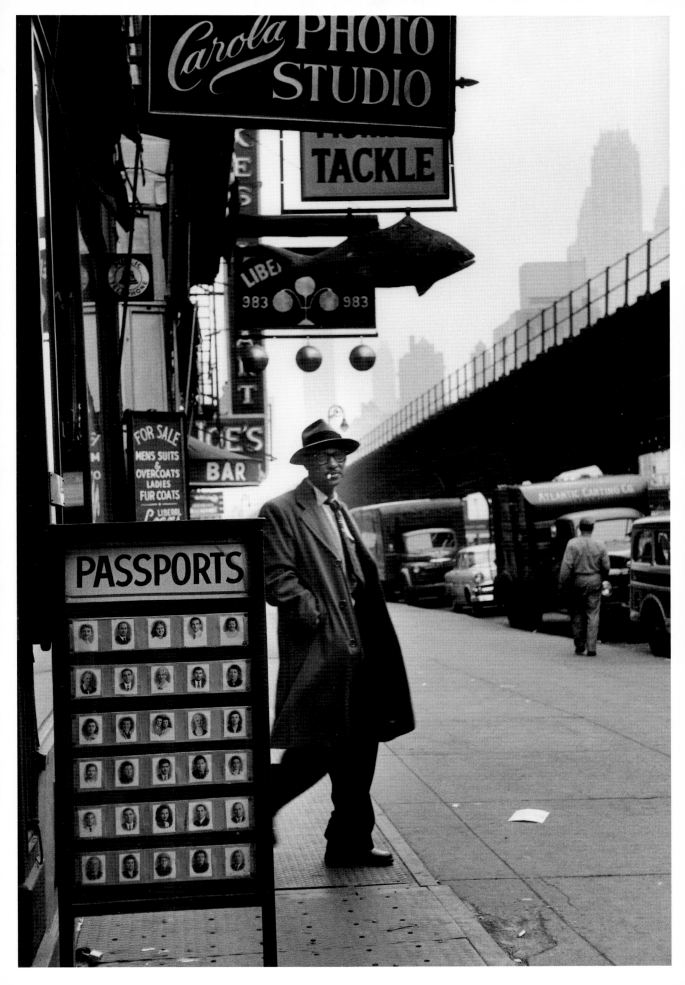

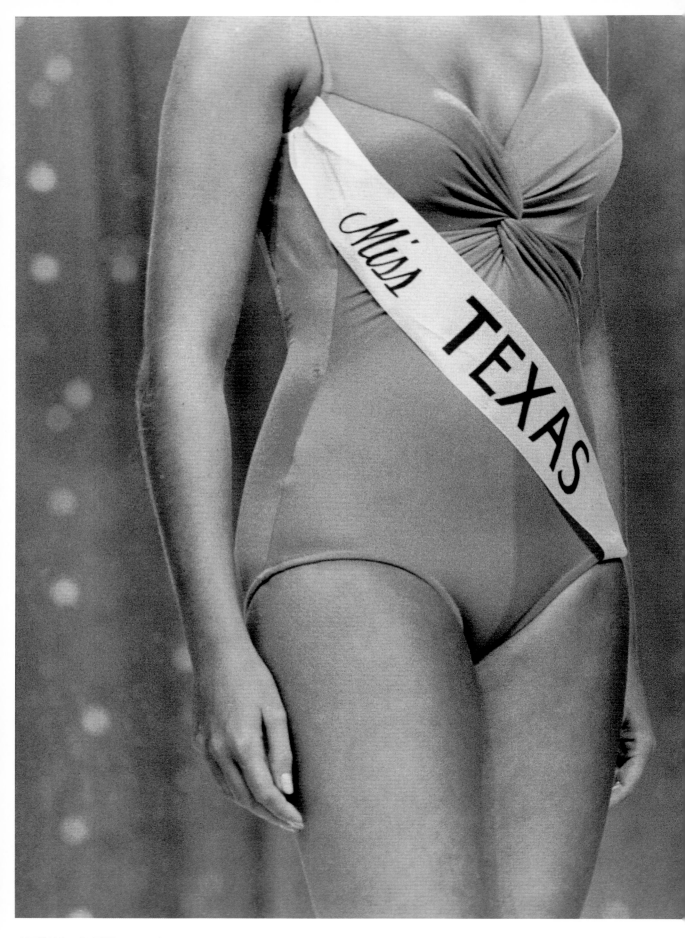

大西洋城，新泽西，1974年

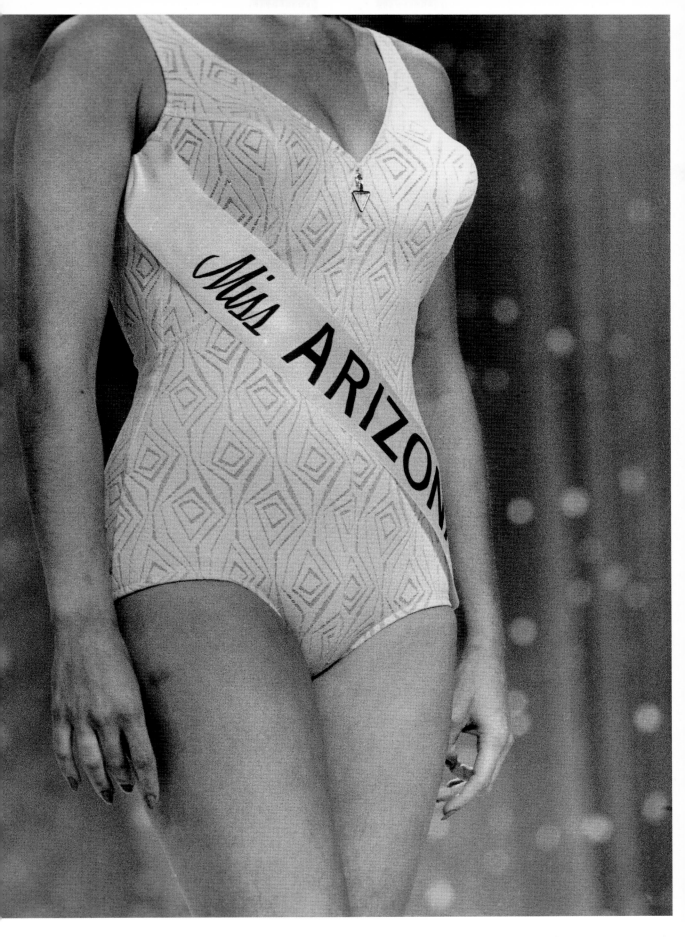

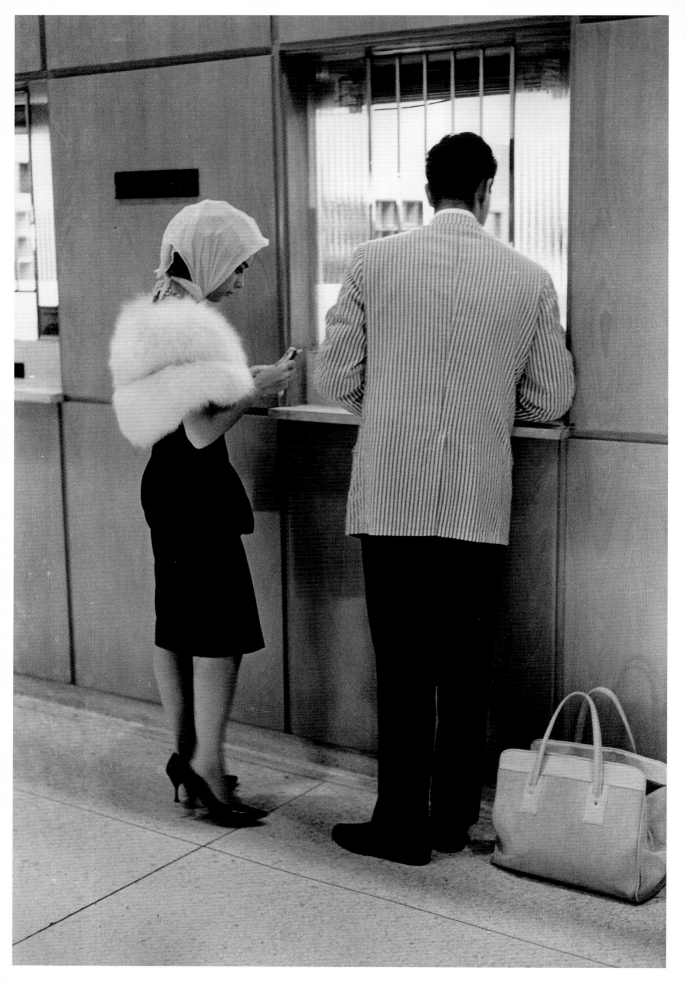

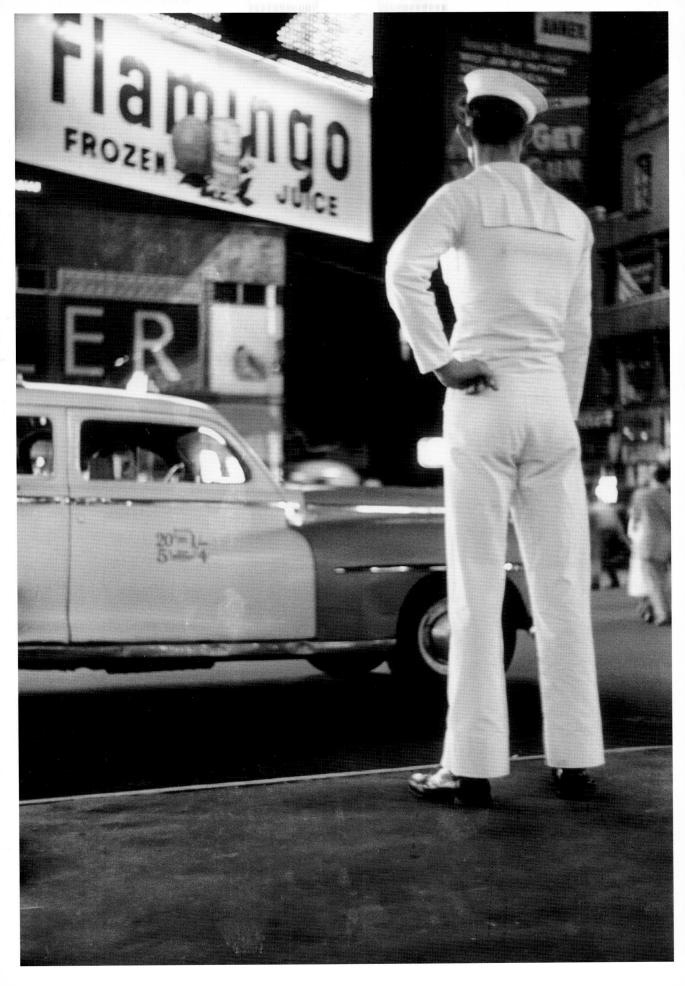

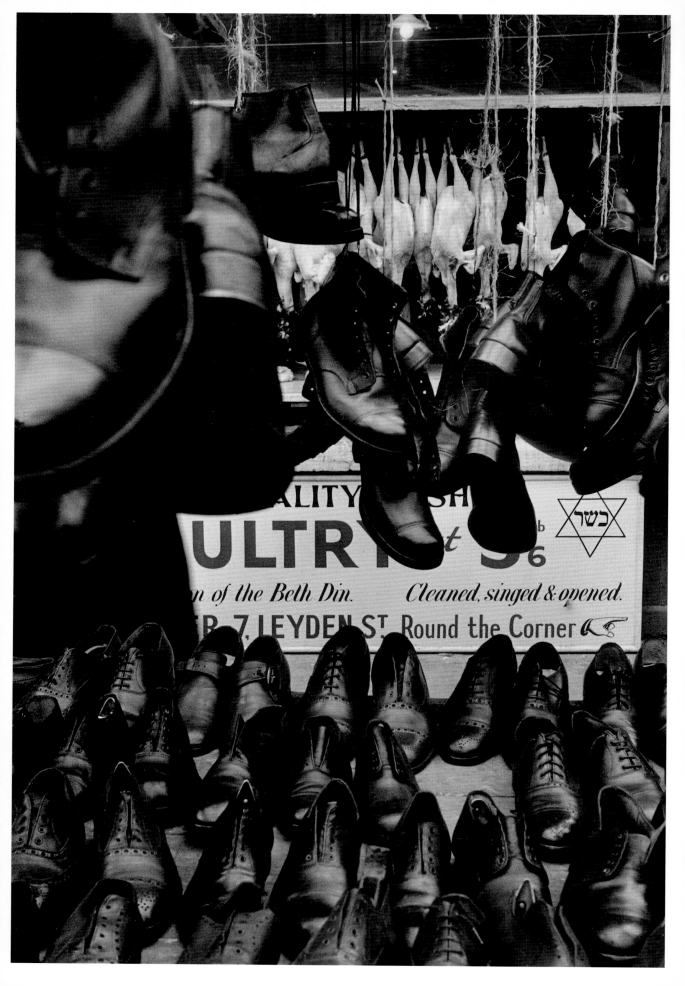

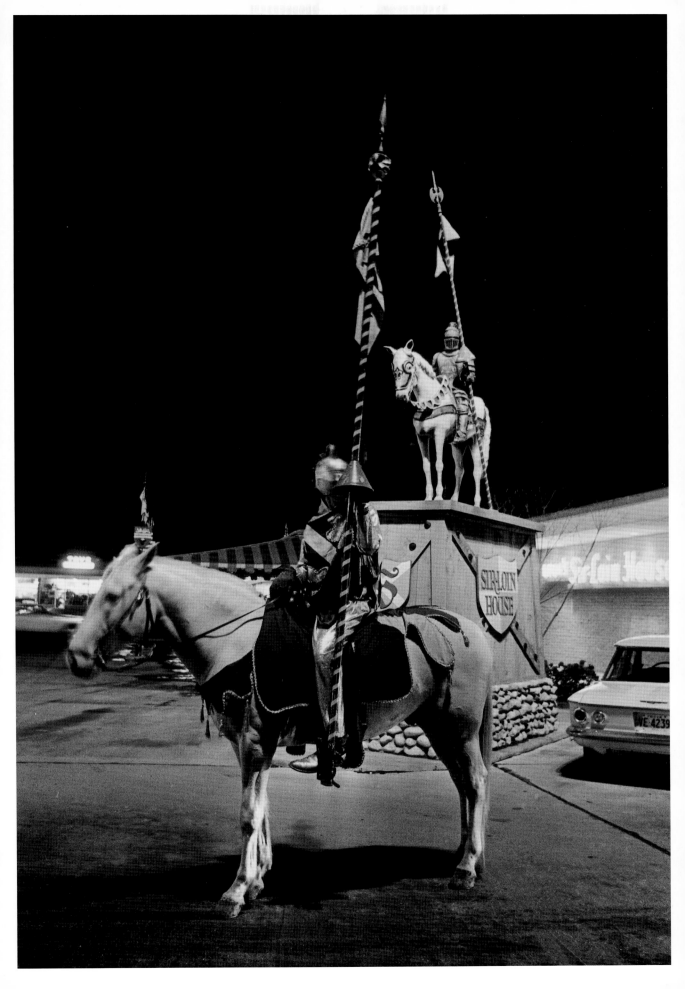

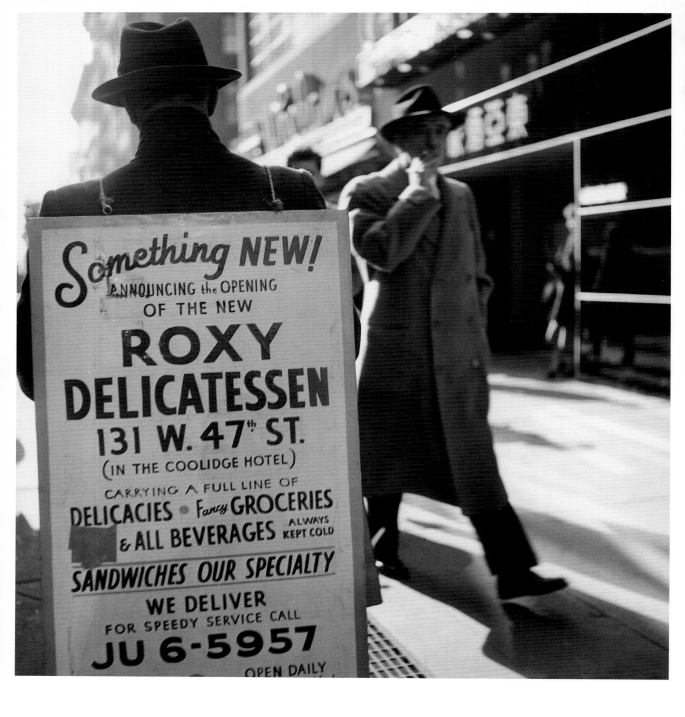

前页 伦敦，1951年 / 达拉斯，1963年
纽约，1948年

44 读

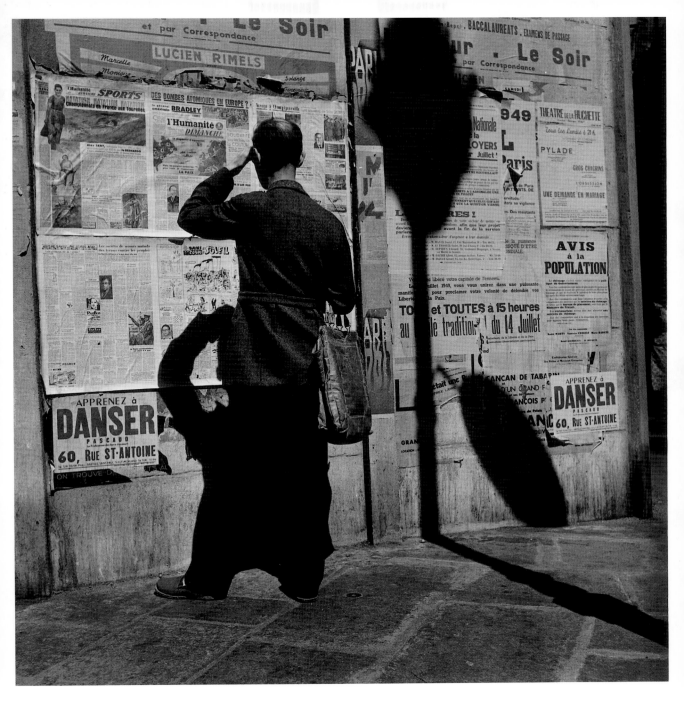

巴黎，1949年

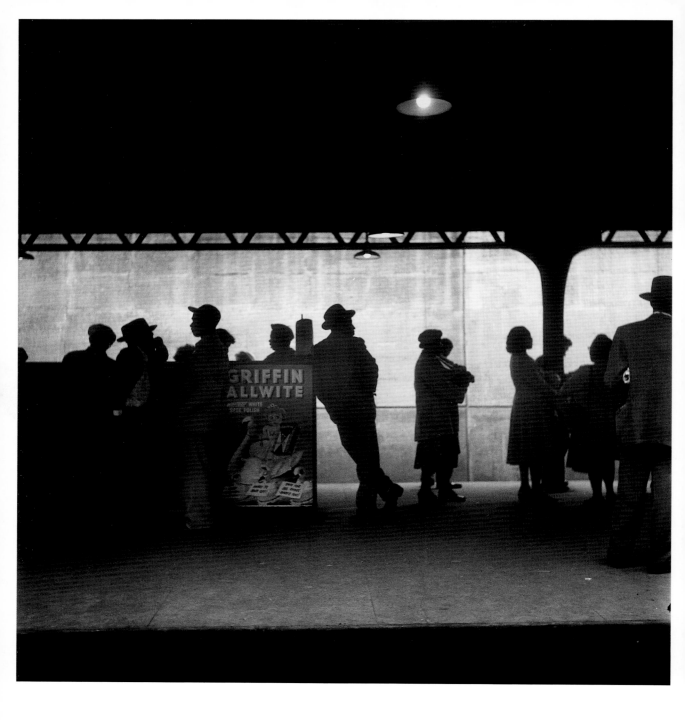

纽约，1948年

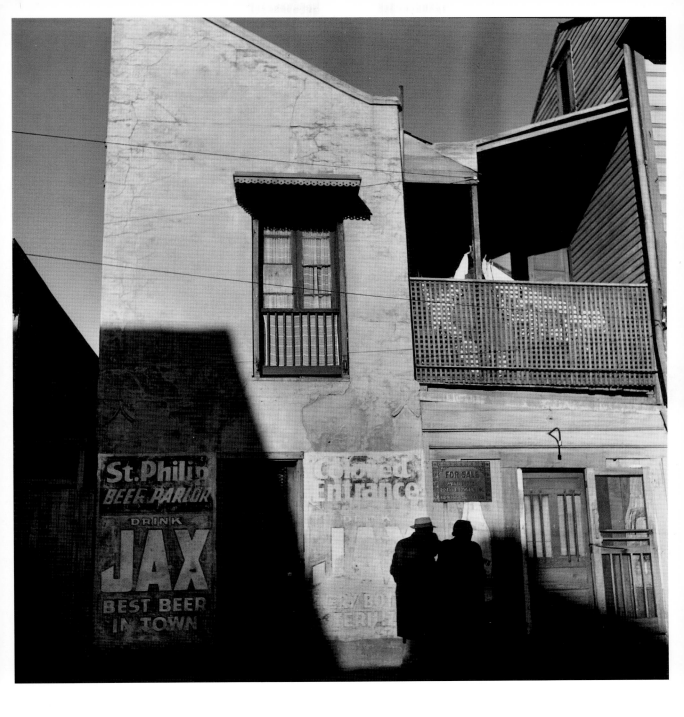

新奥尔良，1949年

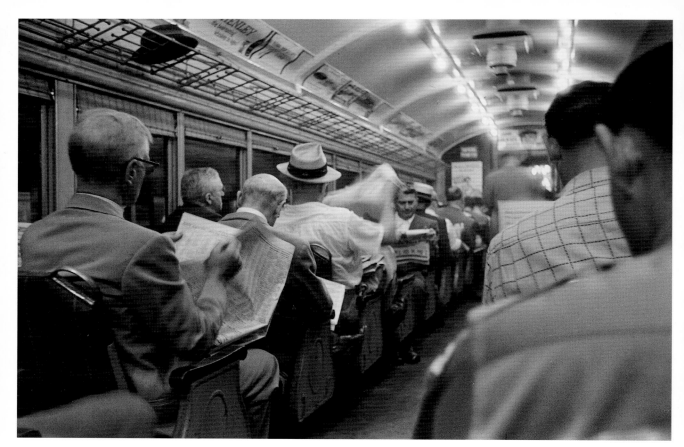

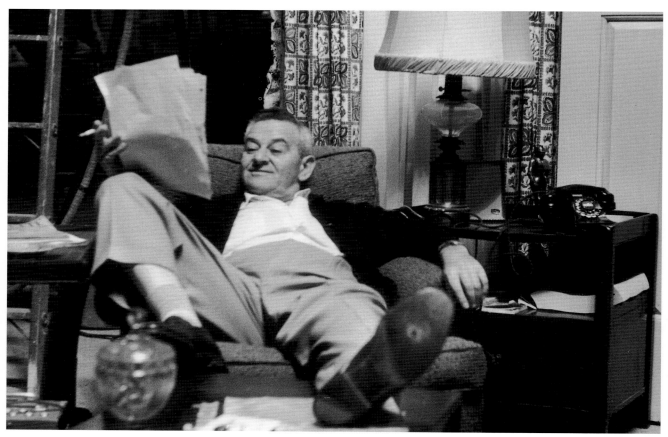

纽约，1955年 ／ 威廉·惠勒（William Wyler），好莱坞，1956年

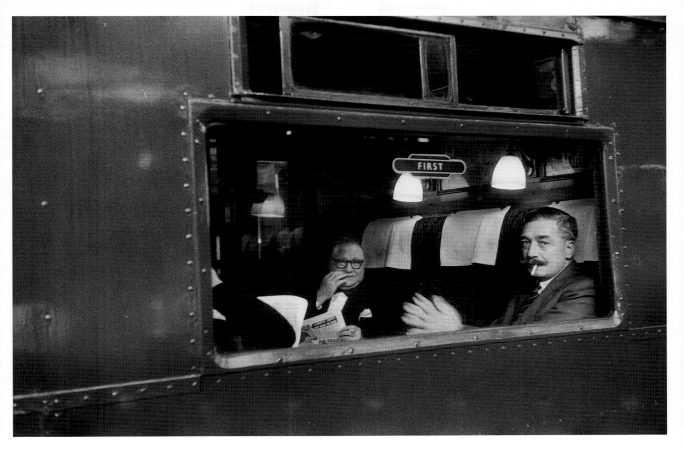

伦敦，1956年 ／ 纽约，1999年

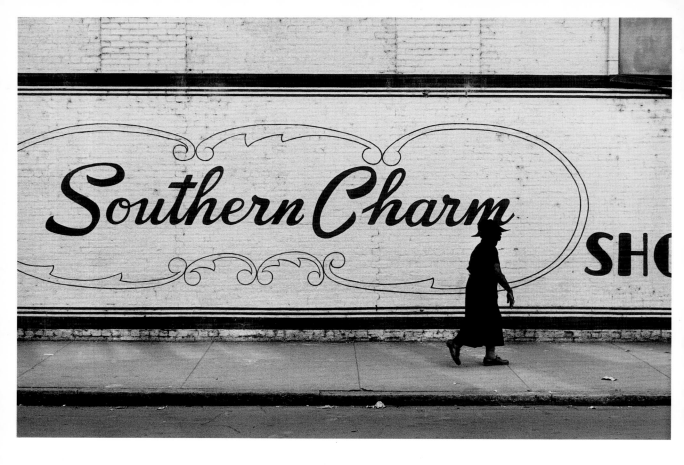

阿拉巴马，1955年

读

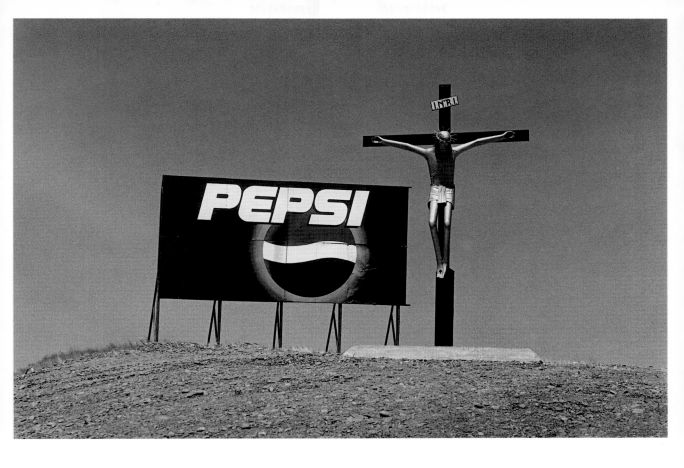

巴尔德斯半岛，阿根廷，2001年

后页 上排左至右：伯特·迈尔斯[Bert (Ivan) Meyers]，洛杉矶，1966年
滨谷浩（Hiroshi Hamaya），大矶，日本，1977年
伊丽莎白·鲍恩（Elizabeth Bowen），纽约，1955年
马丁·布伯（Martin Buber），特拉维夫，1962年

下排左至右：约翰·萨考斯基（John Szarkowski），纽约，1988年
约翰·肯尼斯·加尔布雷斯（John Kenneth Galbraith），剑桥，马萨诸塞，1998年
马塞尔·欧菲斯（Marcel Ophuls），巴黎，1982年
诺曼·梅勒（Norman Mailer），东汉普顿，纽约，1968年

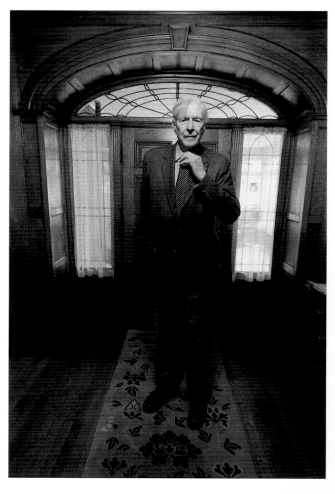

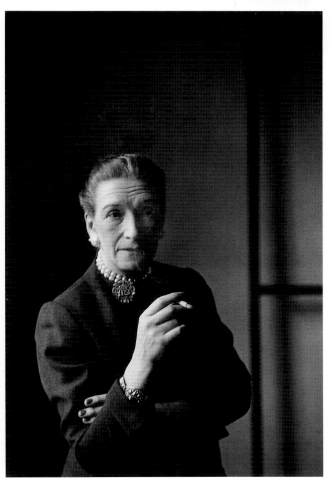
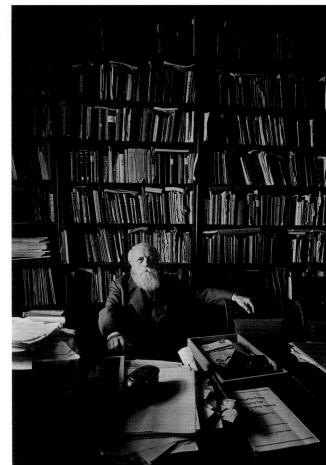
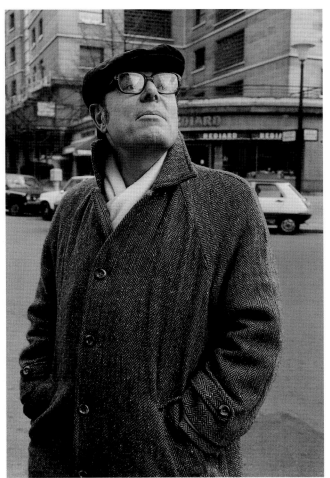
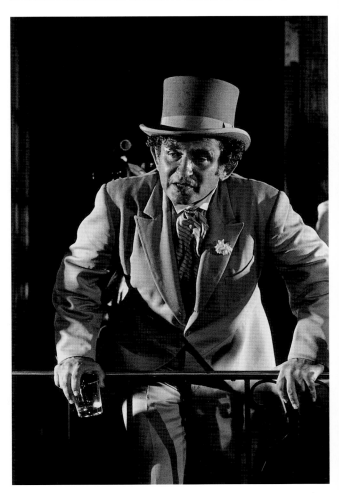

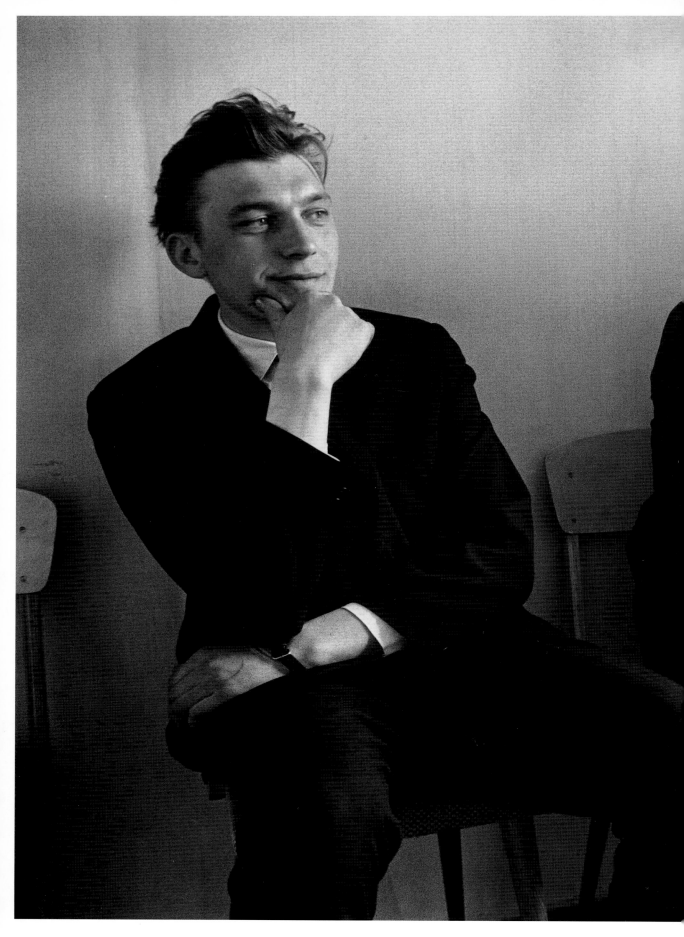

布拉茨克，西伯利亚，1967年

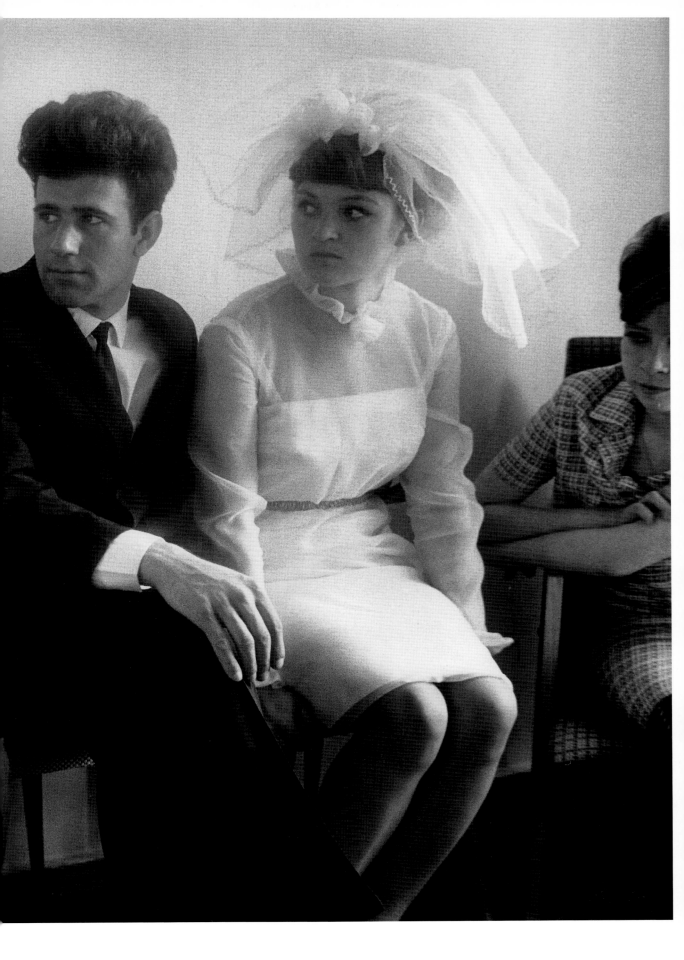

憩 | Rest

有人在棺材边上"休憩";孤寂的汽车、办公大楼甚至整个居民区如被遗弃;知识分子坐在硬板凳上以便保持清醒;小塌和床垫是孤单失意的人在绝望中唯一的依靠。如果影像中这些小憩的人和弃置不用的物让你感到不安,我想我知道原因。"憩"这概念与这位摄影师气质不合。

　　艾略特十几岁就开始在南加州自力更生,当时他还在好莱坞高中念书。站柜台卖冷饮的糟心经历让他早早决定永远不能被固定的工作拴住,因此他对找上门的摄影和暗房工作来者不拒。高中毕业后,他集结在洛杉矶和新奥尔良拍摄的照片办了展览,然后搬去纽约,受到了爱德华·斯泰肯和其他业内人士的赏识。罗伊·斯特赖克雇他为梅伦基金会(Mellon Foundation)拍摄匹兹堡市,这个项目还获得了全国奖项。1951年,艾略特应征入伍,此前不久他的作品受到罗伯特·卡帕青睐,艾略特一退役,卡帕便邀请他加入了玛格南图片社。

　　年轻的艾略特就像民间故事中的迪克·惠廷顿(Dick Whittington)那样一步登天。我们不清楚在旁观者眼中初出茅庐的艾略特是否与现在一样,总是与环境融为一体,在一边观察他人的动静,仅以眼睛和头脑参与现实。当时和现在的他都认为,摄影师应该融入到背景之中。但这仅仅只是一个侧面。在波澜不惊的表面下,他的大脑飞速运转,适时出击,啪!人们尚未反应,照片已经拍完,一切归位,而他看起来又好像只是在休憩一样。只有事后,当他趴在小样儿上仔细研究或在暗房中反复放印直到满意时,他才会满头大汗。再之后,当他的画册、杂志、海报和电视片出现在公众视野,我们才从各式各样的成品中推想出他工作的样子:就好像被魔鬼附身。他永远不会饿死。

　　对于所有想投身艺术又没有基金支持或其他收入来源的人来说,艾略特是值得学习的典范。他把拍照的时间分为"工作"和"快照"两部分——"工作"是指来自杂志和广告代理派遣的任务,这些工作让他住上曼哈顿中央公园西侧的大公寓并在汉普顿(Hamptons)拥有带泳池的房子;"快照"则纯粹是他的兴趣,这些照片或许无法给他带来一分钱收入。两种拍摄在他生活中达到了完美的平衡,但他从不停歇。因此这一辑中大多数照片对"憩"这个概念不置可否。

　　我最爱的那张却不一样。在我儿时,父亲是年轻的打工仔,而母亲忙着照料两个妹妹,其中一个刚刚出生。家里没有闲钱买书。但是母亲同情一个挨家挨户敲门自称勤工俭学的憨厚推销员,便订了《生活》杂志。作为高级订户,她获赠了一册斯泰肯编辑的《人类一家》(The Family of Man),艾略特的一张照片(第67页)就在这本里程碑式的大合集中,这张照片立刻吸引了我。我有种无法言喻的感觉,即这照片拍的是我和我家庭的挣扎。我常常去到照片里的世界,那是我既有而又未有的。

　　实际上这是艾略特的第一位妻子和他的第一个孩子……现在他已结婚4次,有了6个子女和5个孙辈。这张照片中,幸福的年轻母亲、急切的婴儿和好奇的小猫都在休憩,而观者因此也可以有片刻安宁。只是在现实生活中,一切随着时间洪流滚滚而去,照片中的婴儿如今已过不惑之年,而妻子早已与他分居疏远。我的父亲已经故去,而母亲则患上阿尔茨海默病神智不清,但这张照片依然可以把我带回一个被封存的瞬间。在这仿真的休憩时光中,有心的观者可以收获平静,这是艾略特作品中鲜有的安宁。

迈阿密海滩，1962年

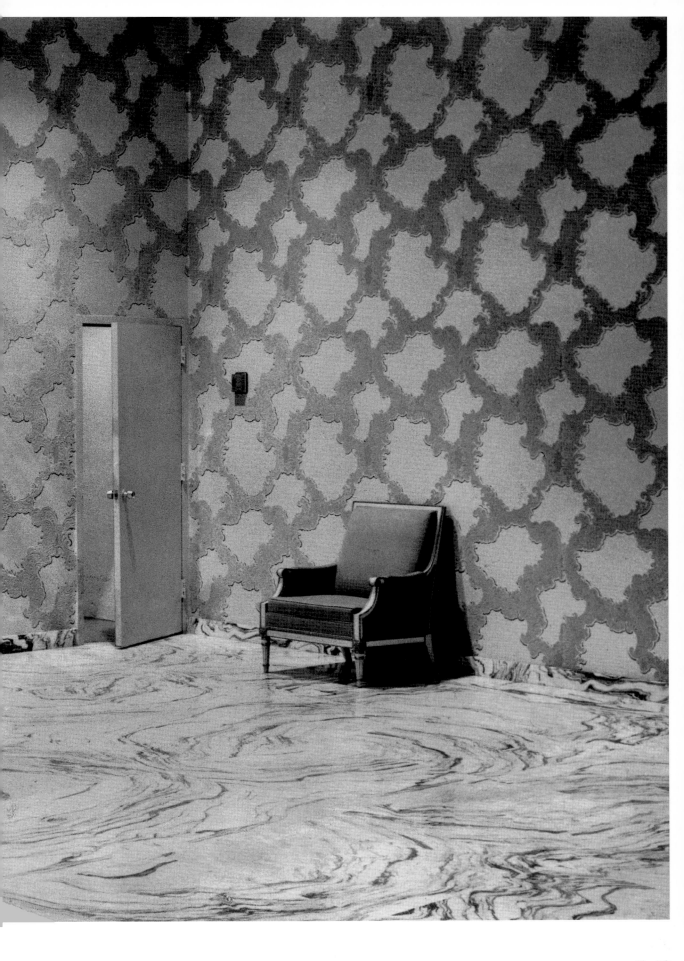

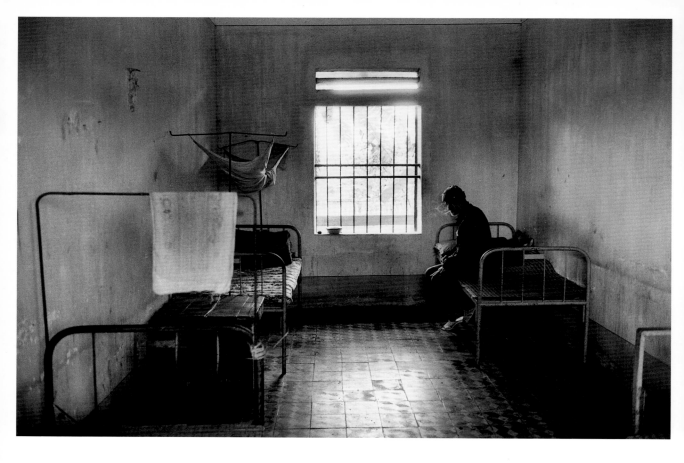

太平，越南，1994年

60 憩

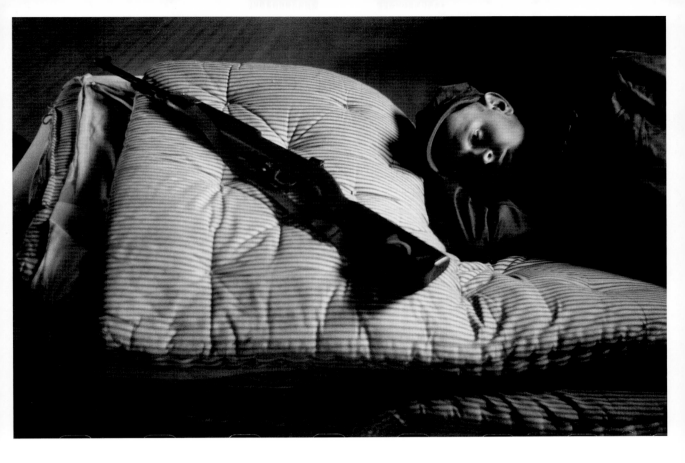

新泽西，1951年

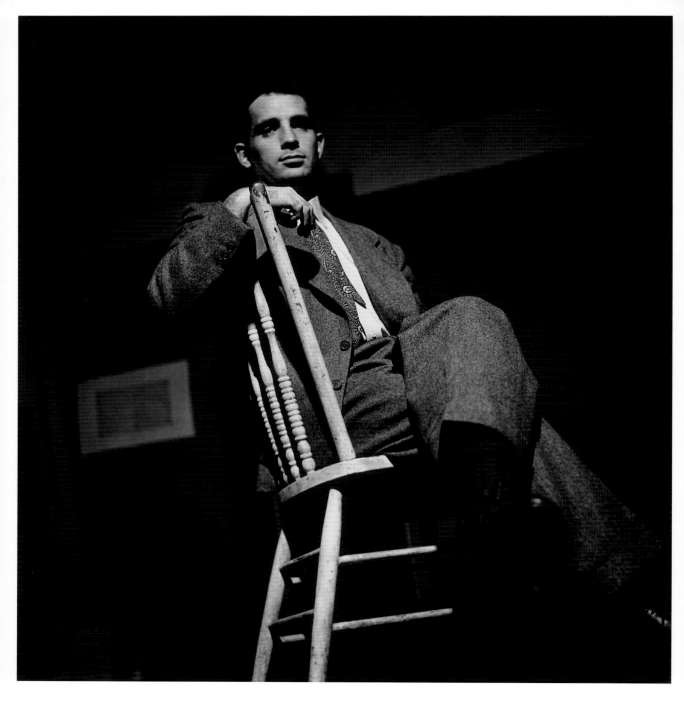

杰克·凯鲁亚克（Jack Kerouak），纽约，1953年

62 憩

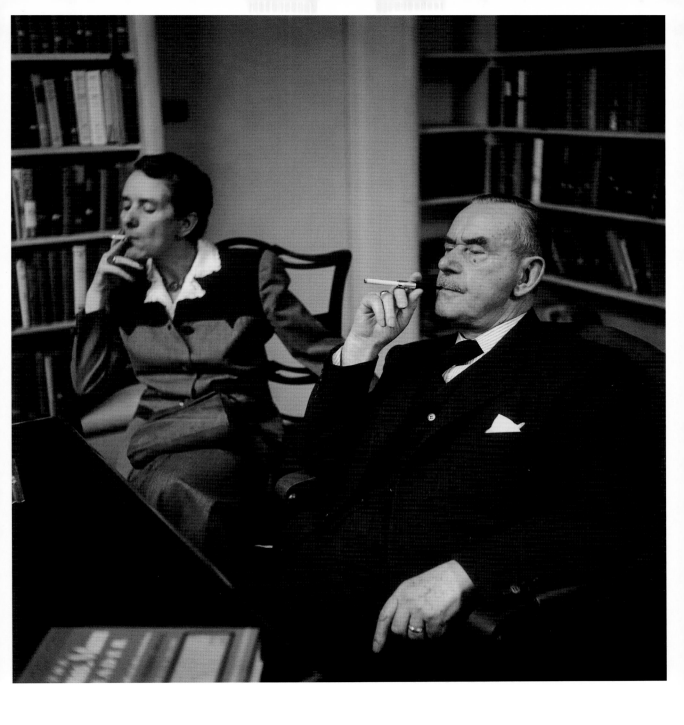

艾瑞卡·曼与托马斯·曼（Erika and Thomas Mann），纽约，1950年

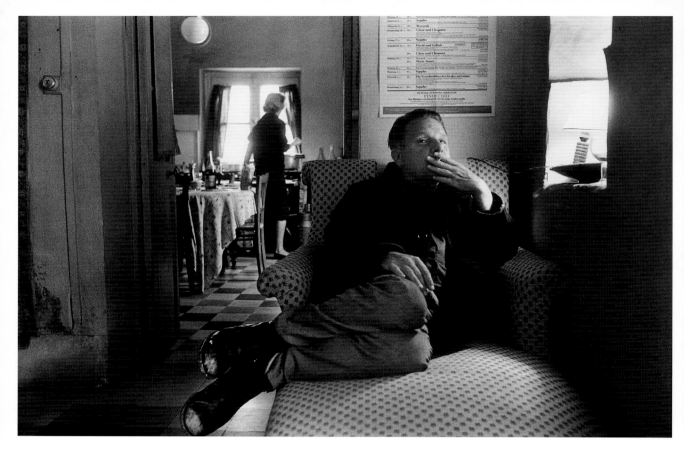

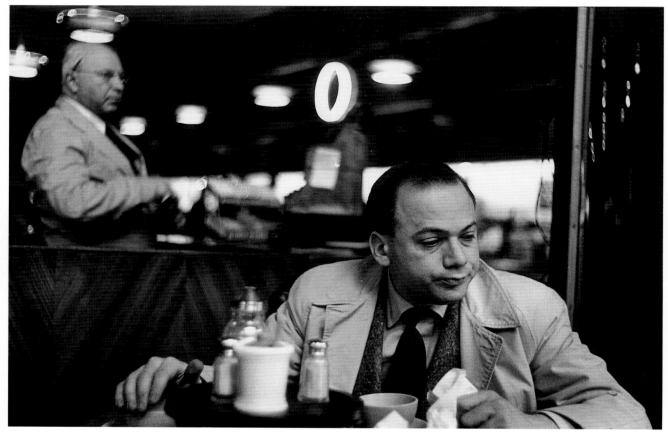

劳伦斯·德雷尔（Lawrence Durrell），普罗旺斯，法国，1961年／路易斯·福勒（Louis Faurer），纽约，1950年

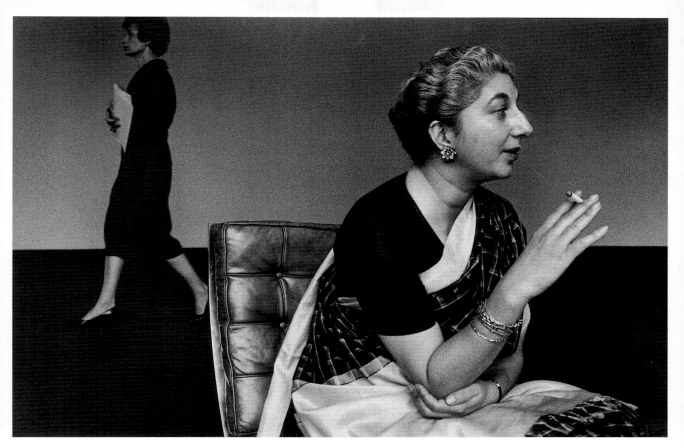

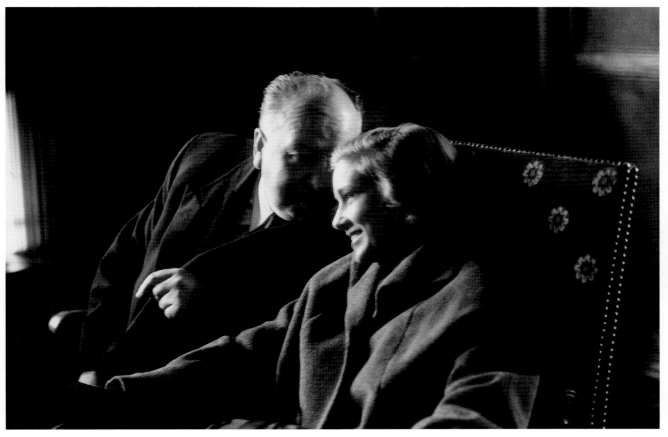

联合国，纽约，1960年 / 阿尔弗雷德·希区柯克与维拉·迈尔斯（Alfred Hitchcock and Vera Miles），纽约，1957年

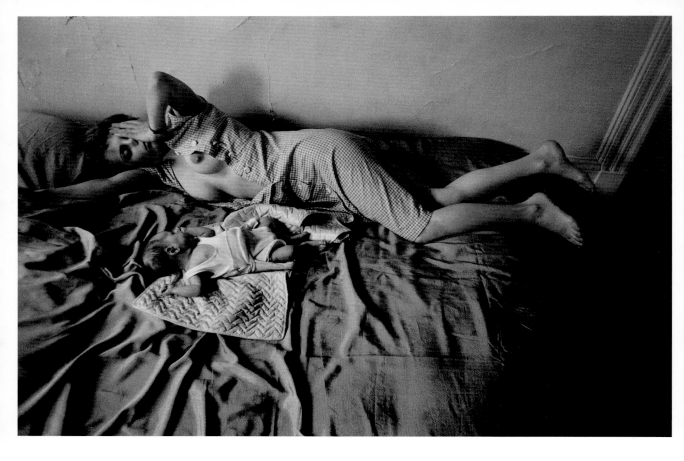

纽约，1953年

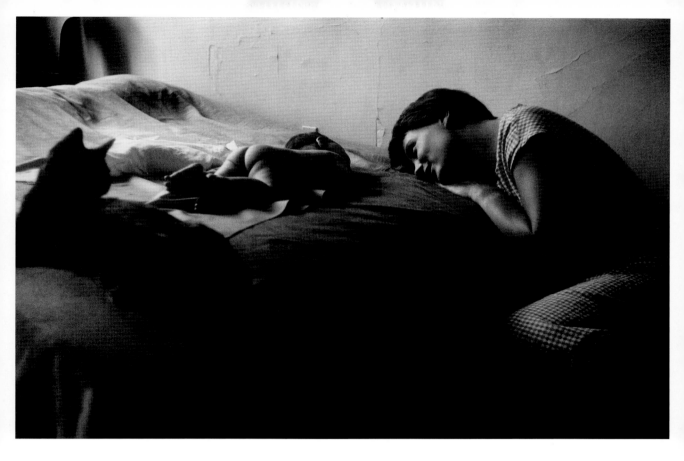

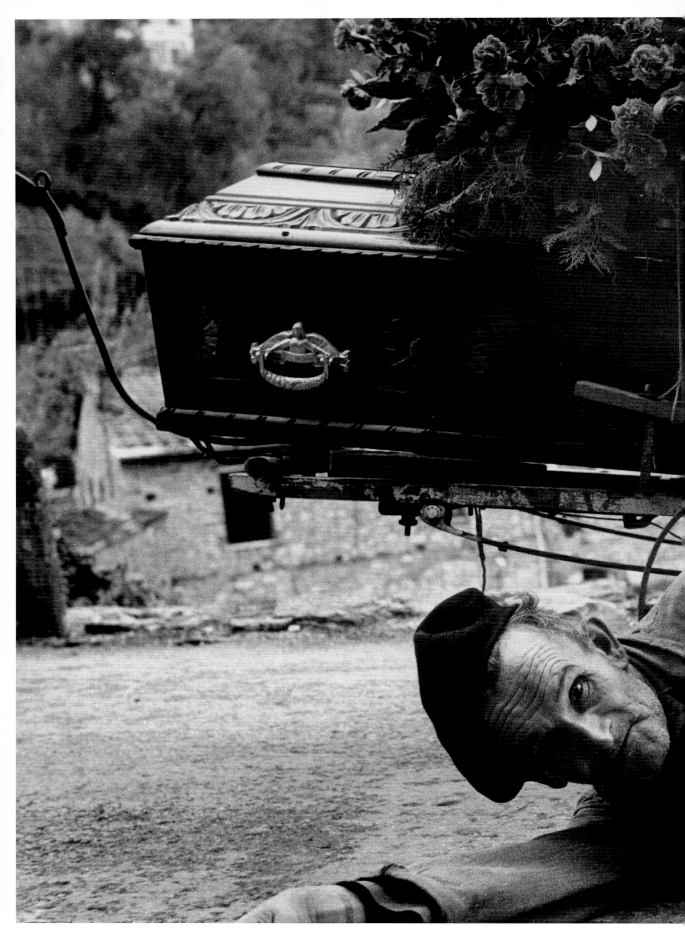

托斯卡纳，意大利，1949年

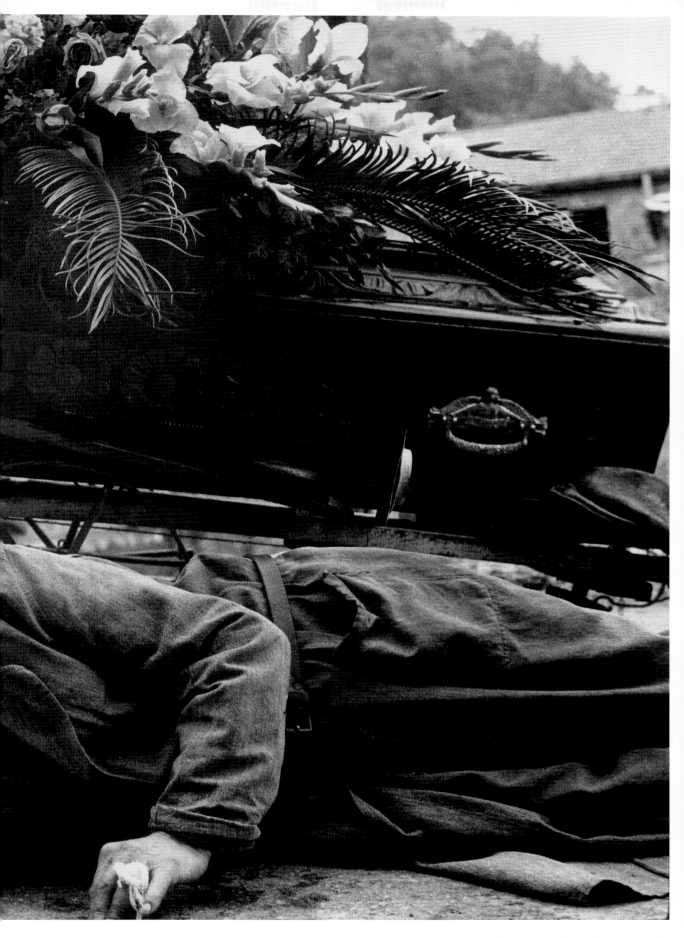

后页 纽约，2001年 ／ 伦敦，1995年

纽约，1974年

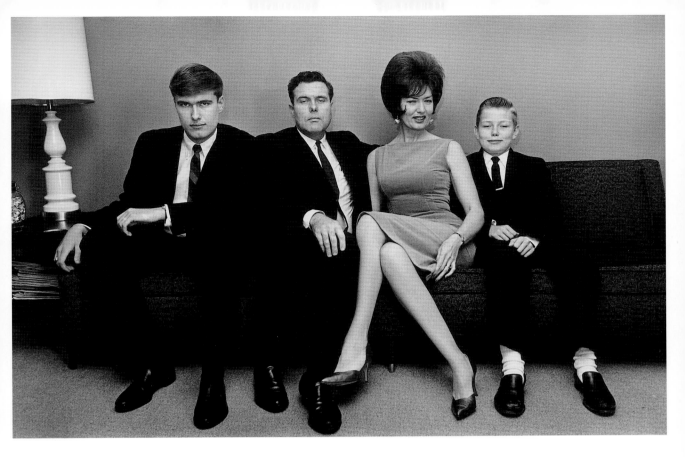

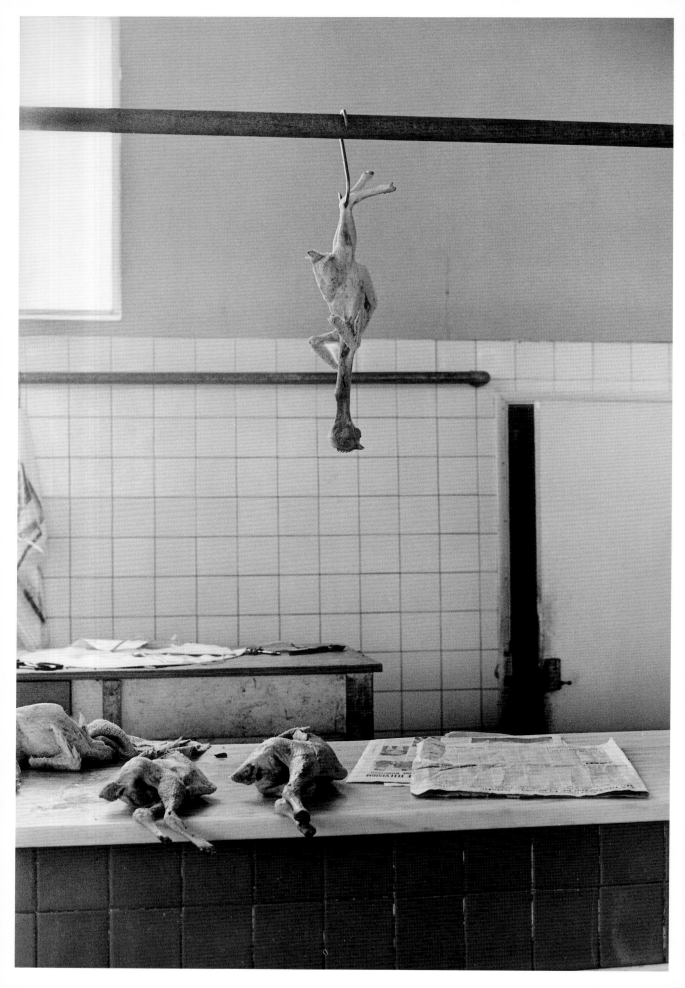

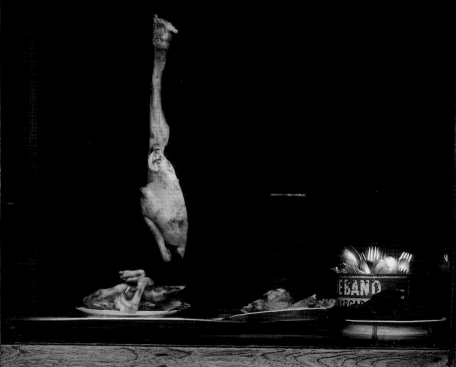

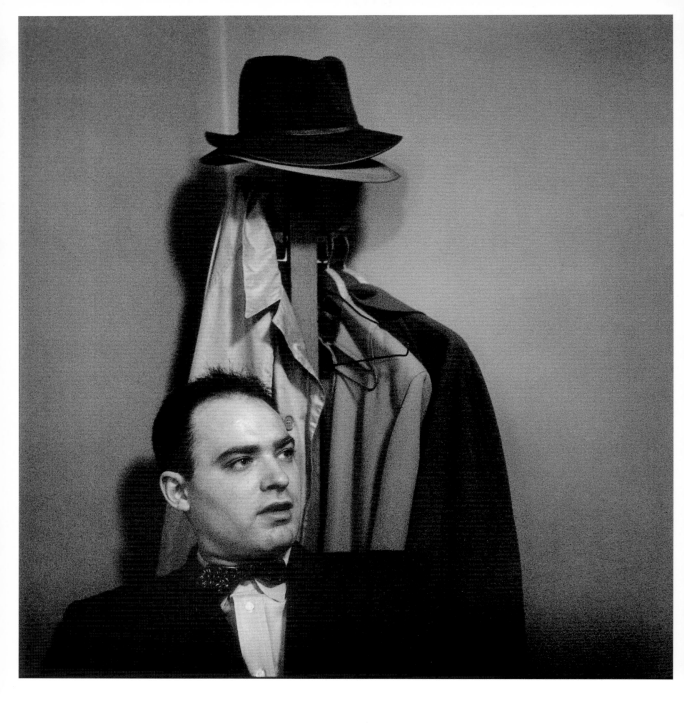

前页 波兰，1964年 / 越南，1994年
哈罗德·柯西尼（Harold Corsini），匹兹堡，宾夕法尼亚，1950年

80 憩

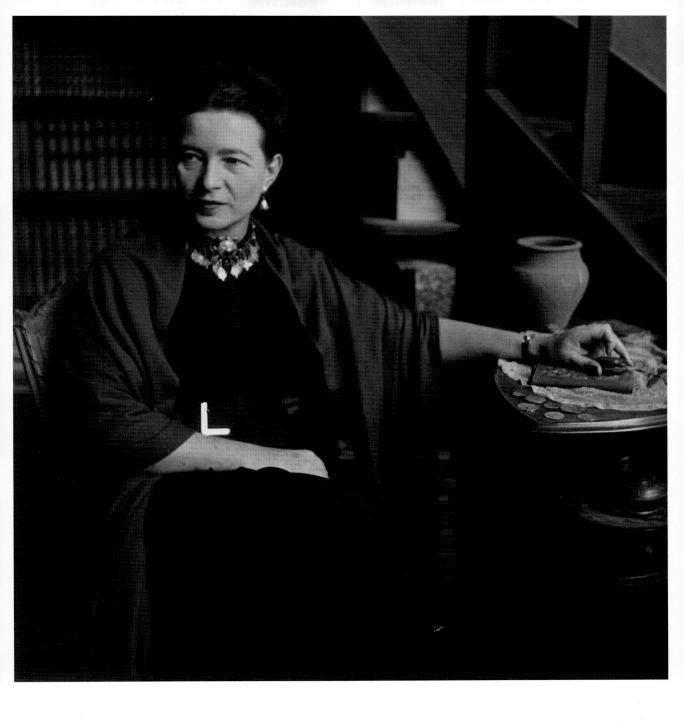

西蒙娜·波伏娃（Simone de Beauvoir），巴黎，1949年

纽约，1953年

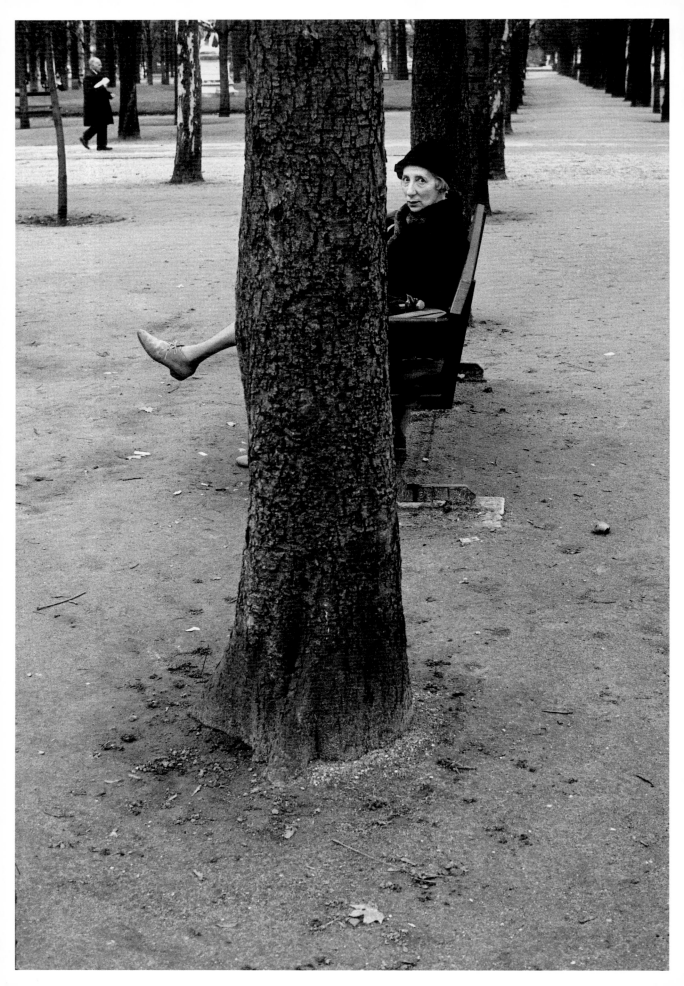

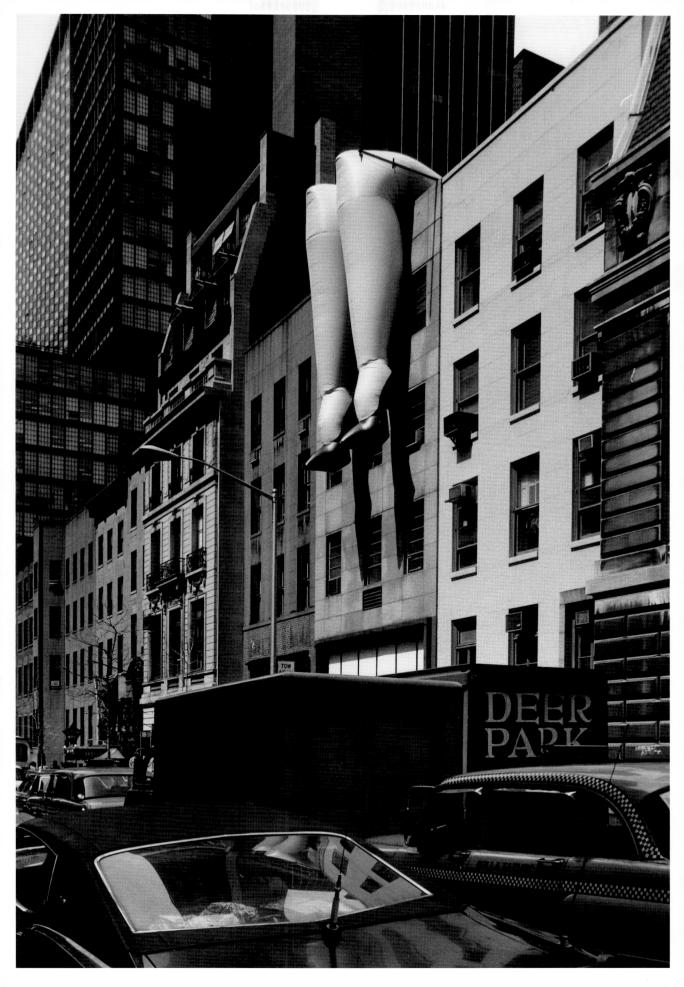

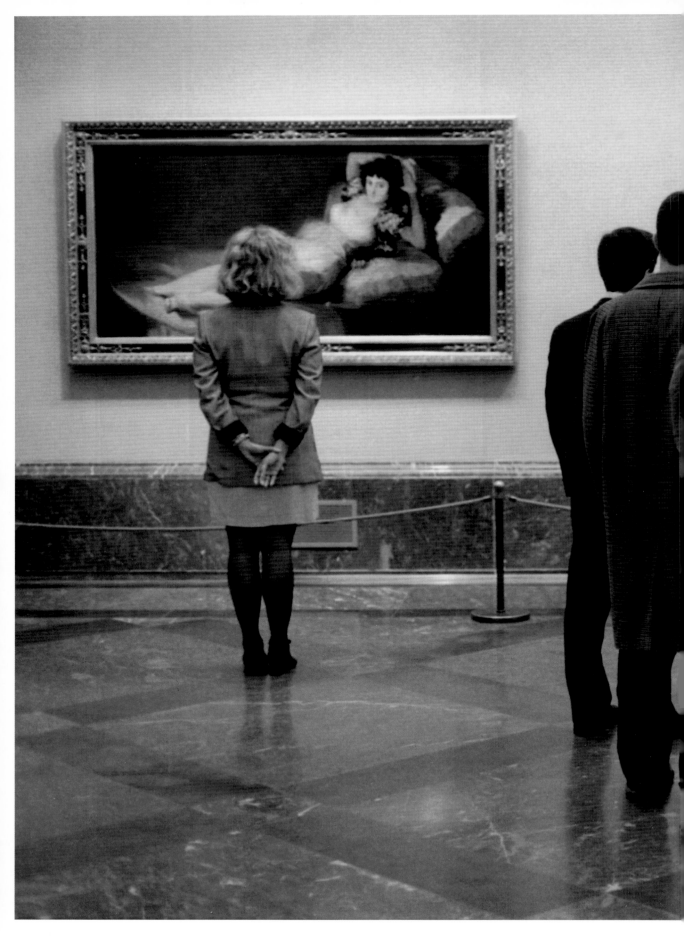

普拉多博物馆，马德里，1955年

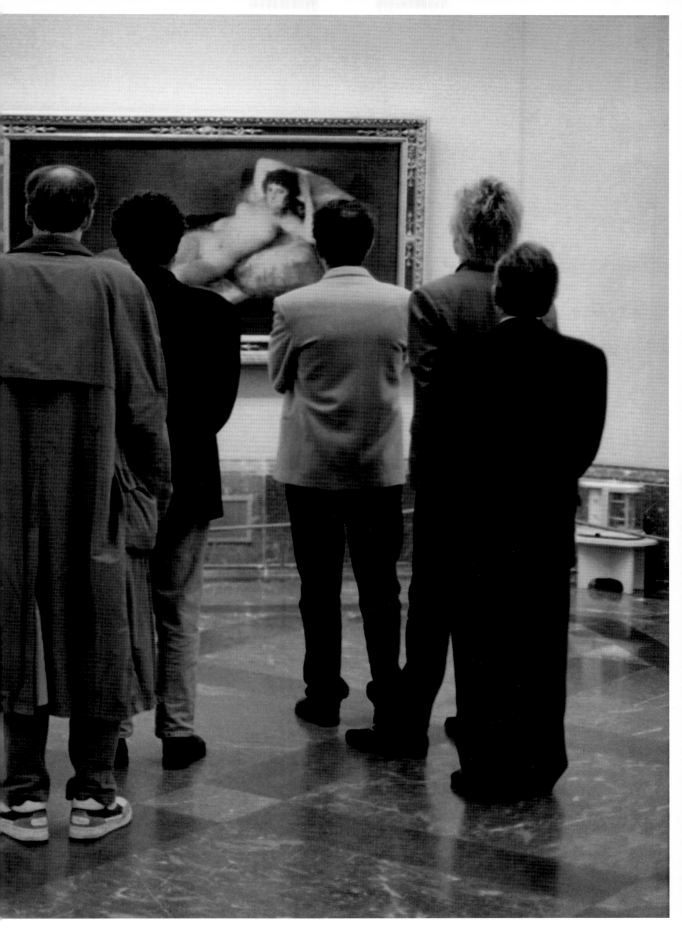

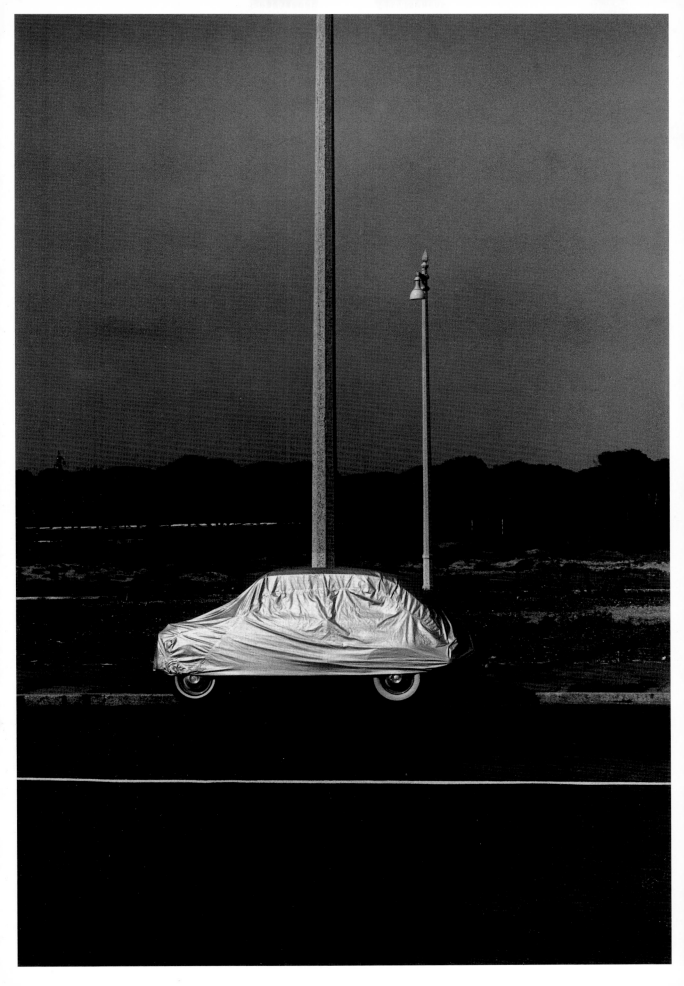

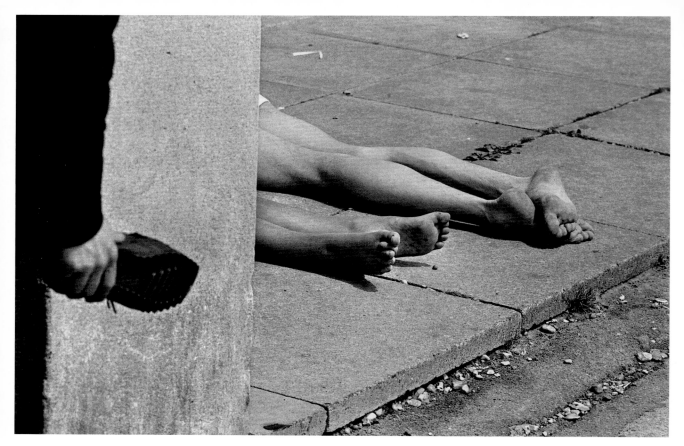

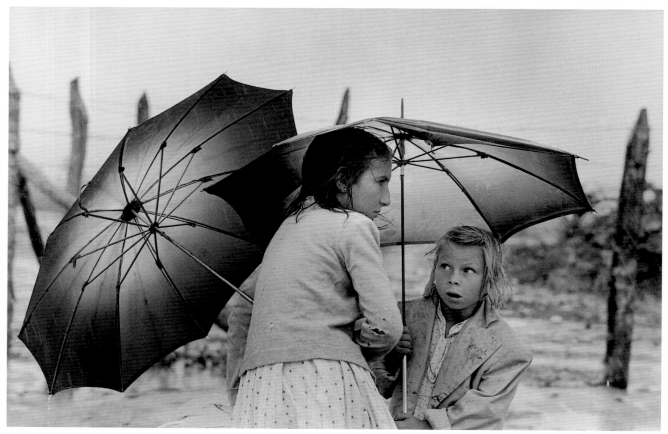

布莱顿，英格兰，1970年 ／ 巴西利亚，巴西，1961年

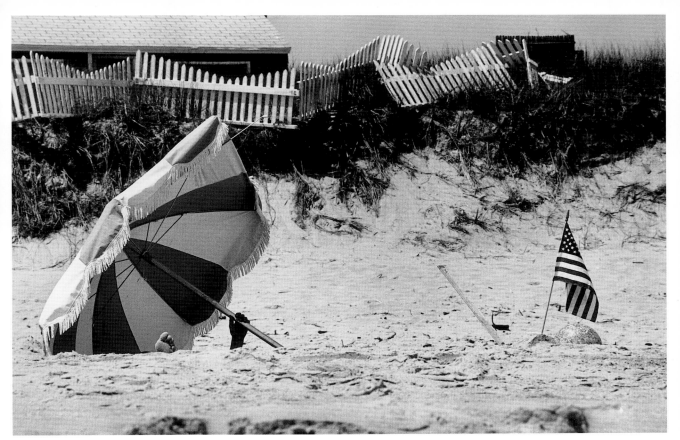

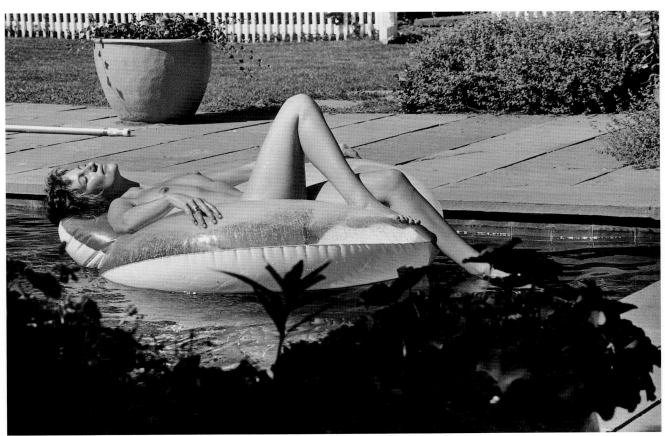

阿默甘西特，纽约，1969年 ／ 东汉普顿，纽约，1998年
后页 新泽西，1951年 ／ 康尼岛，纽约，1955年

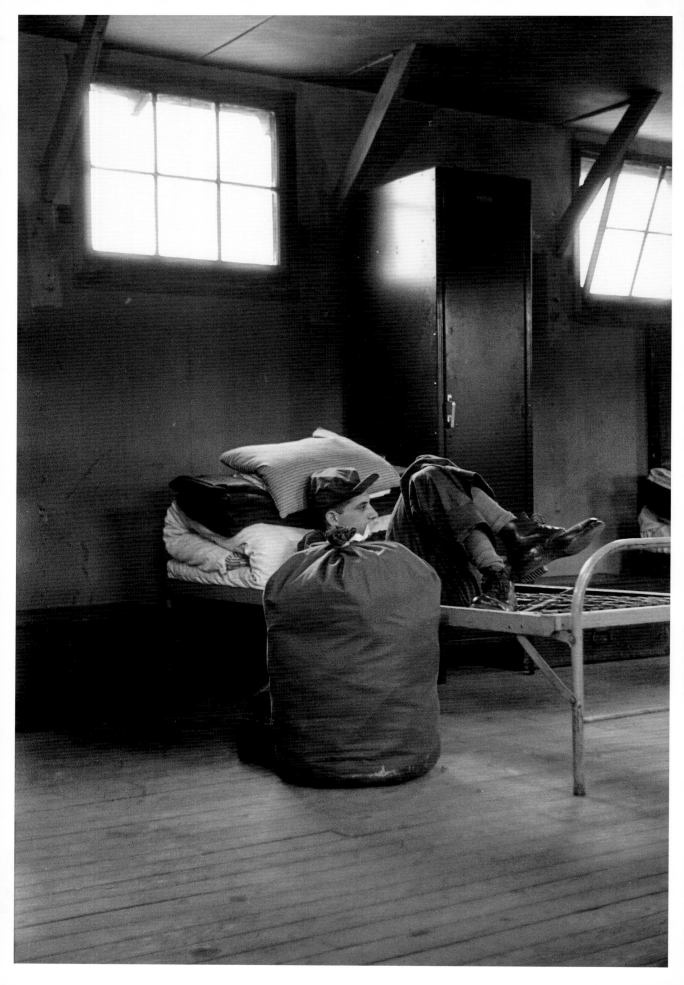

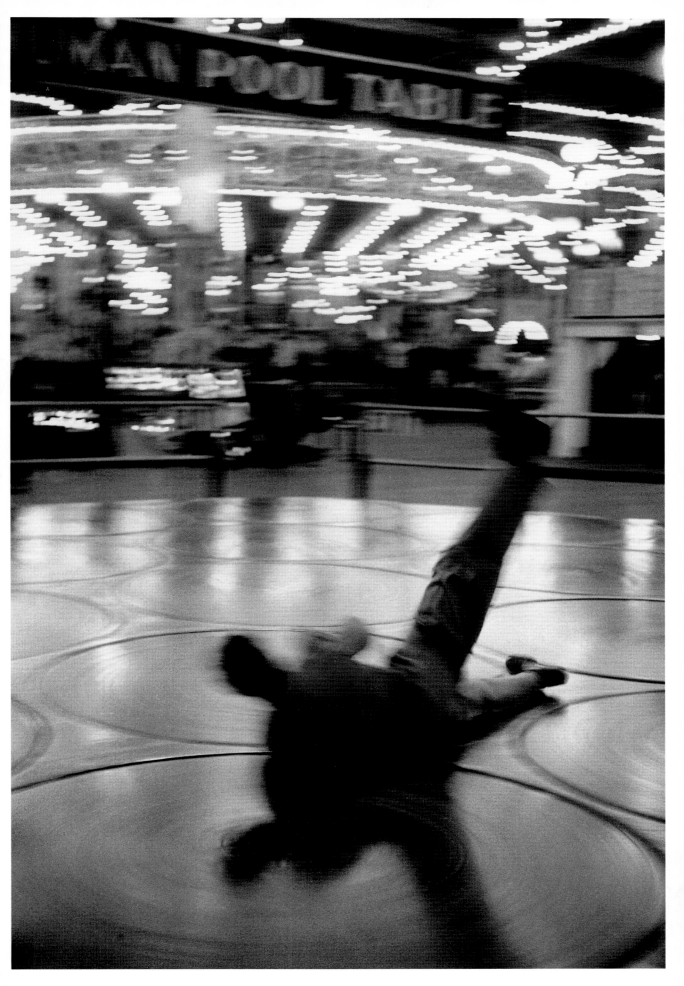

莫斯科，1957年

94　憩

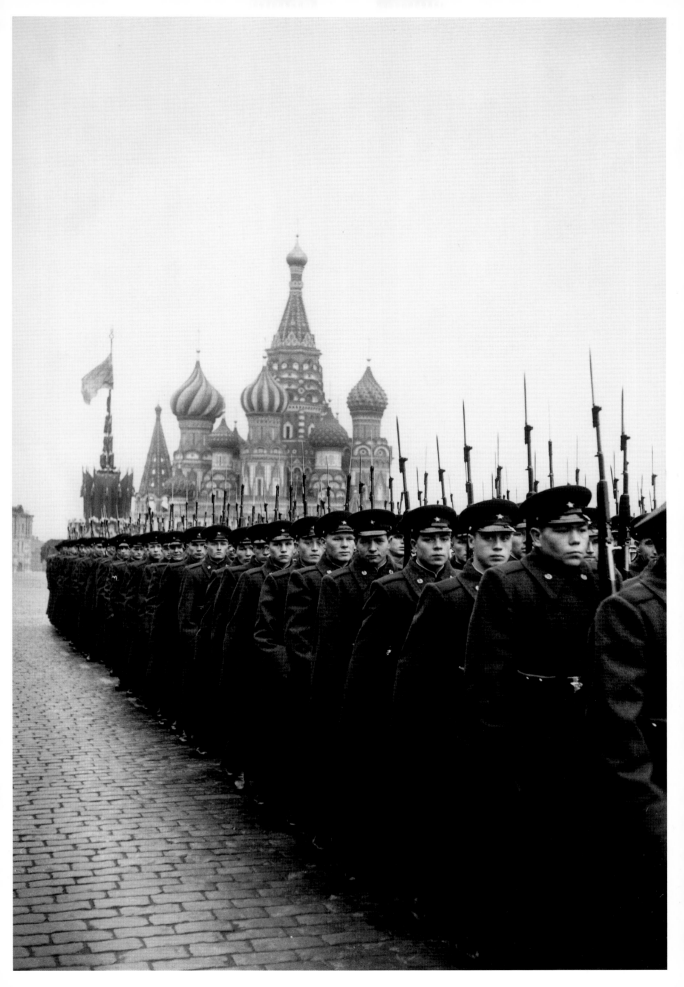

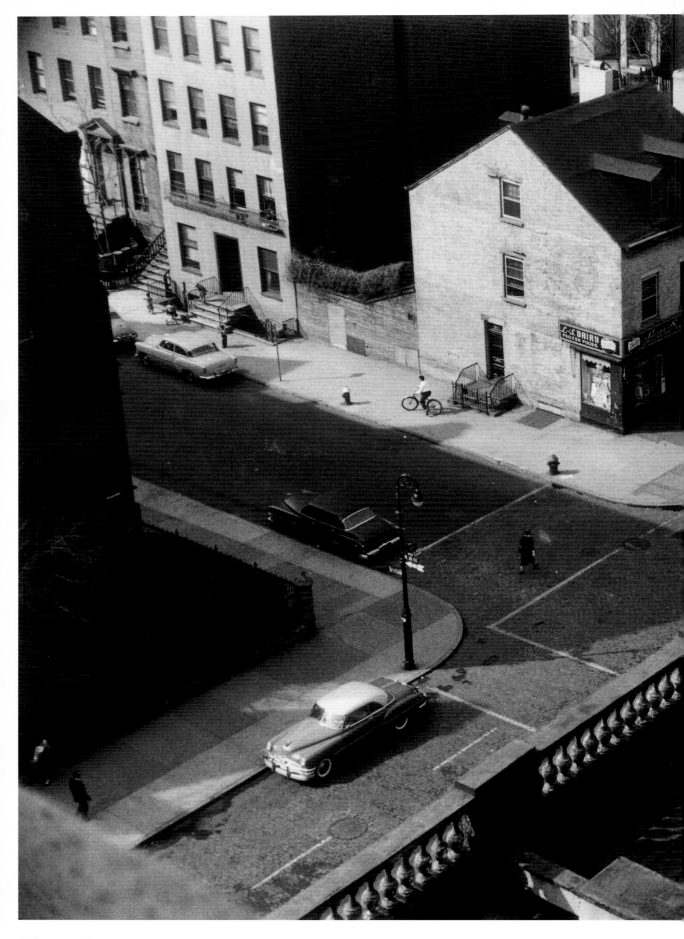

纽约，1954年

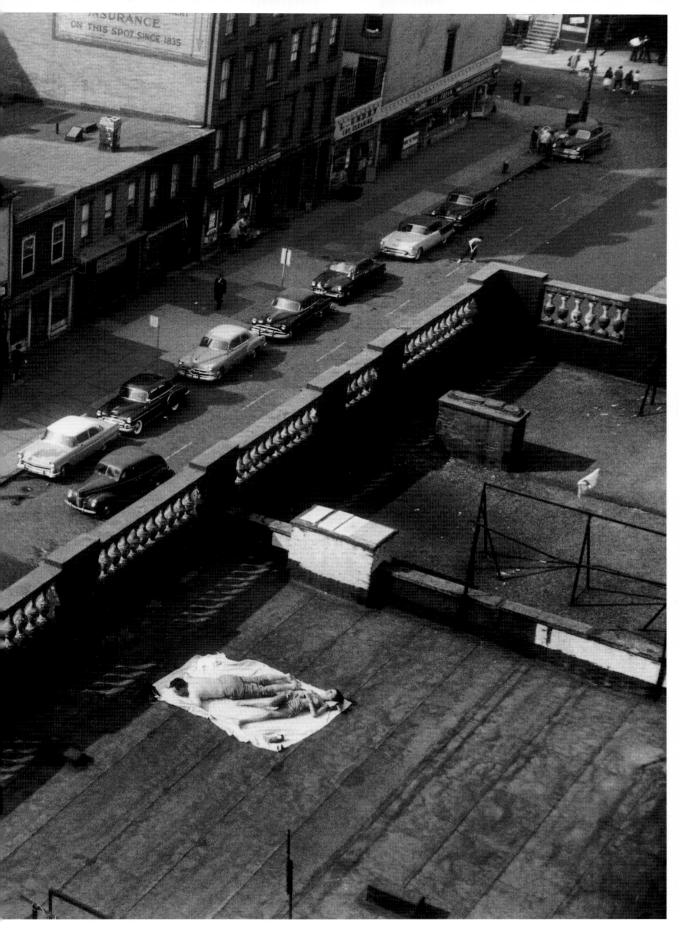

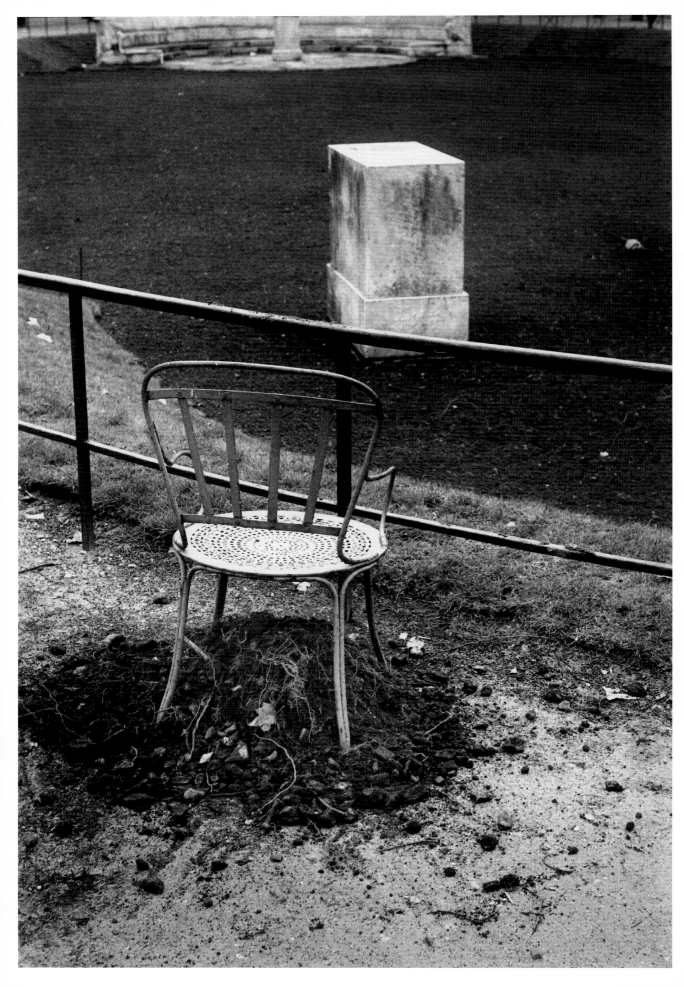

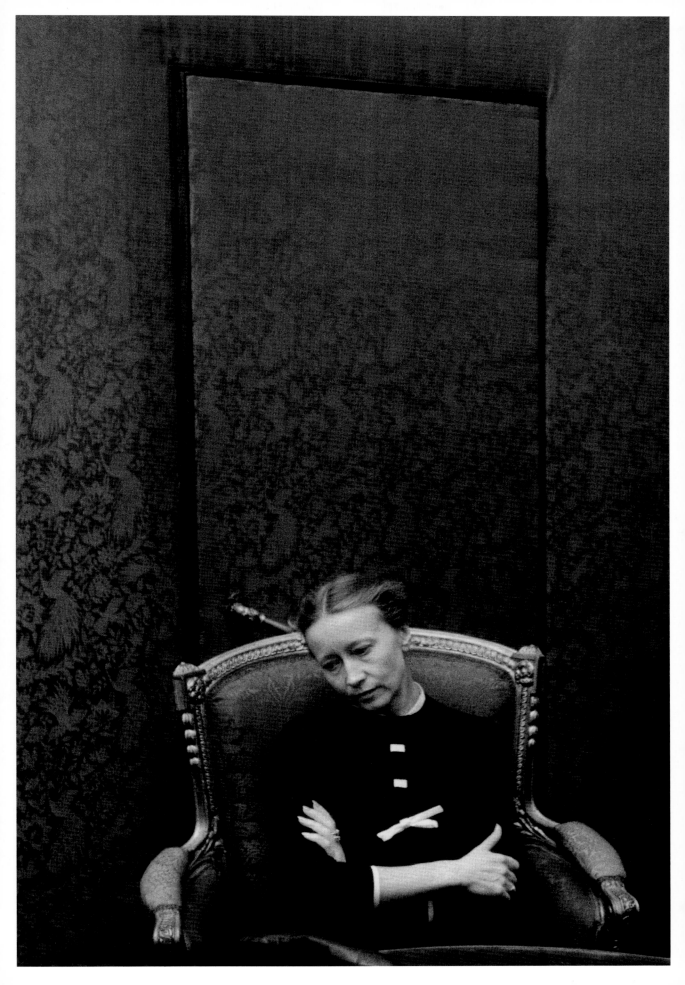

巴里岛，威尔士，1978年

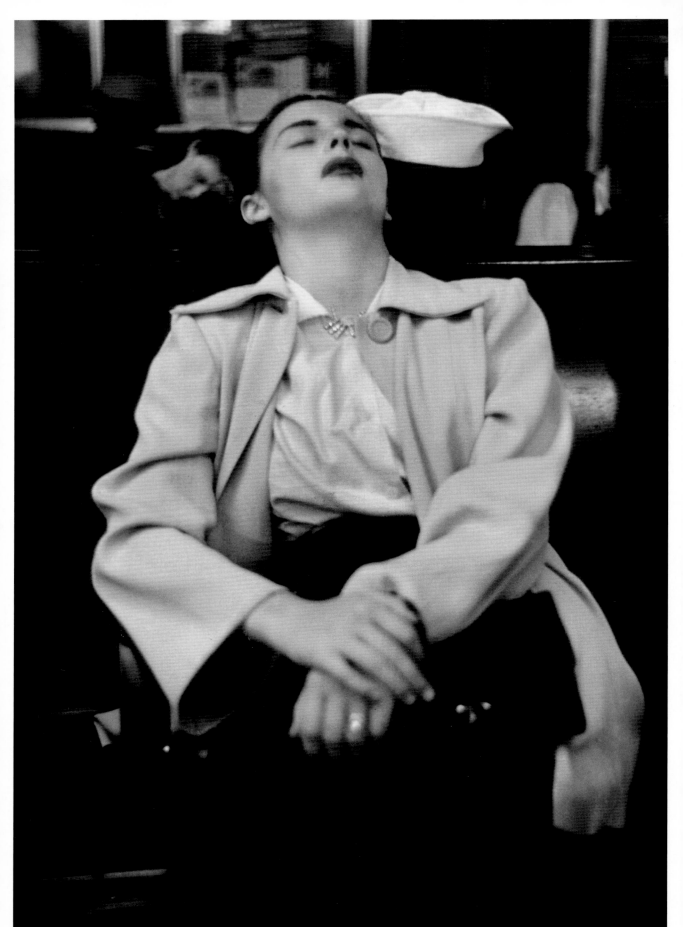

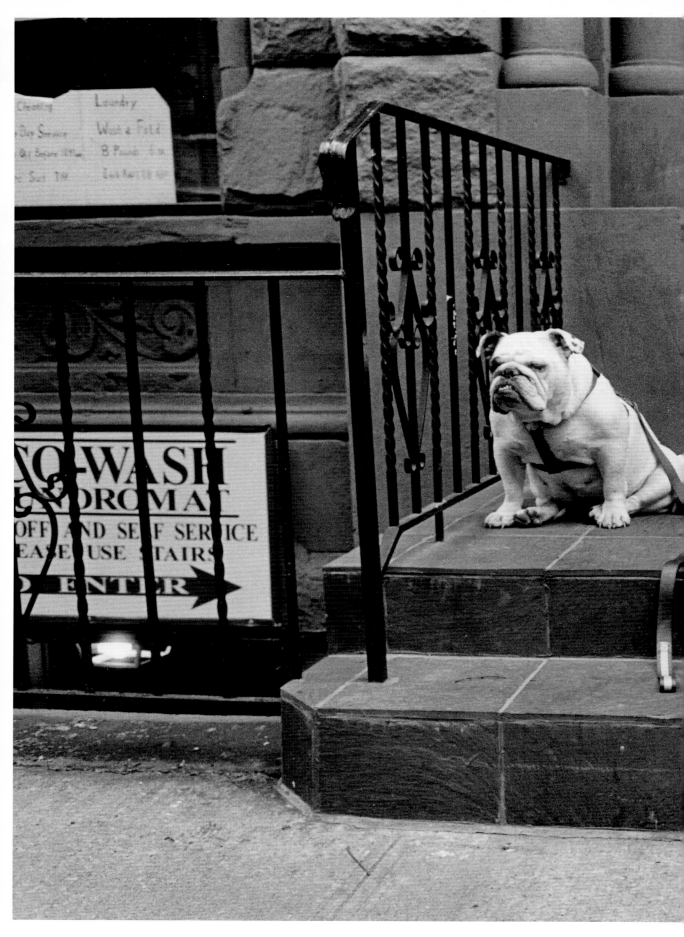

纽约，2000年

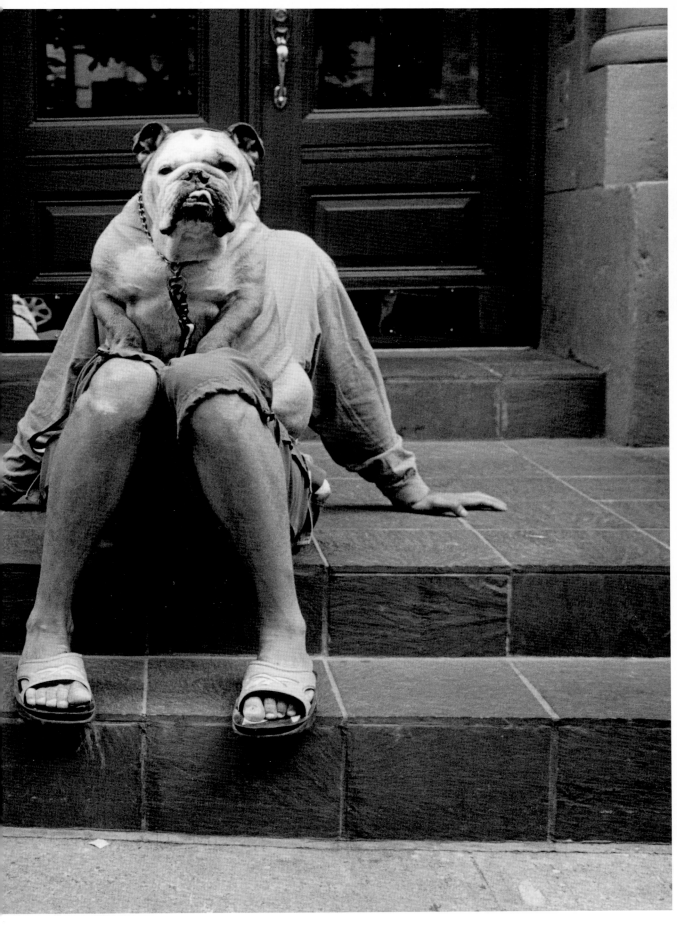

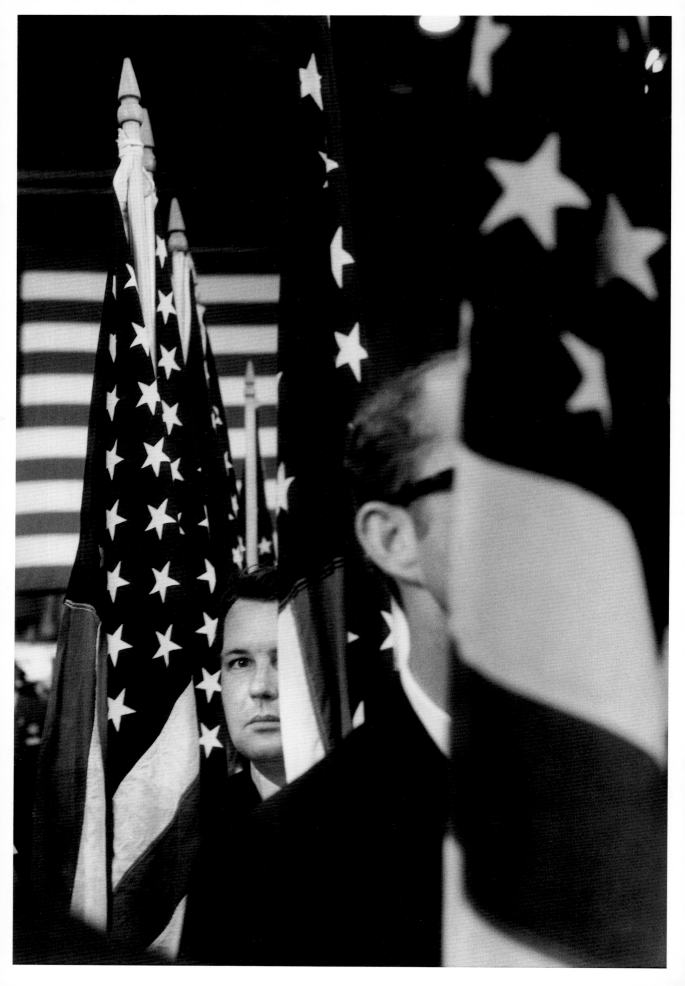

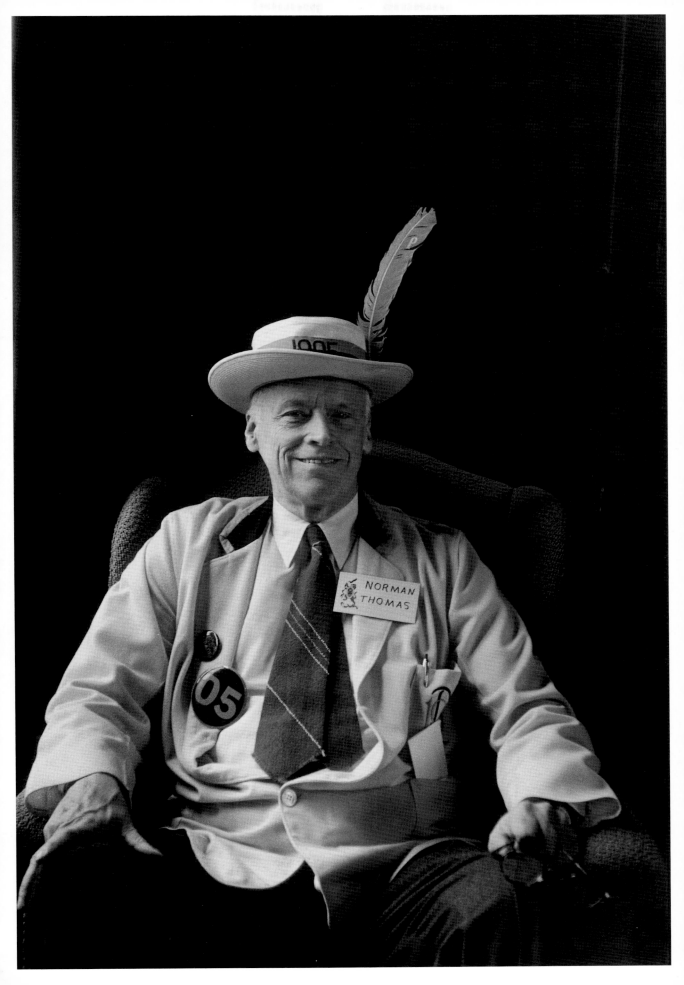

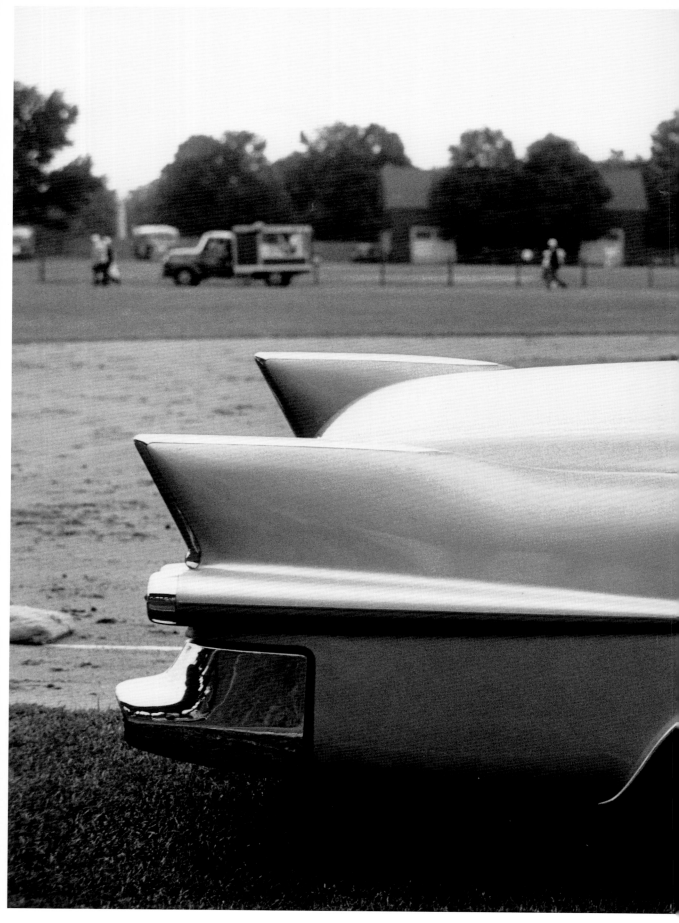

纽黑文，康涅狄格，1955年

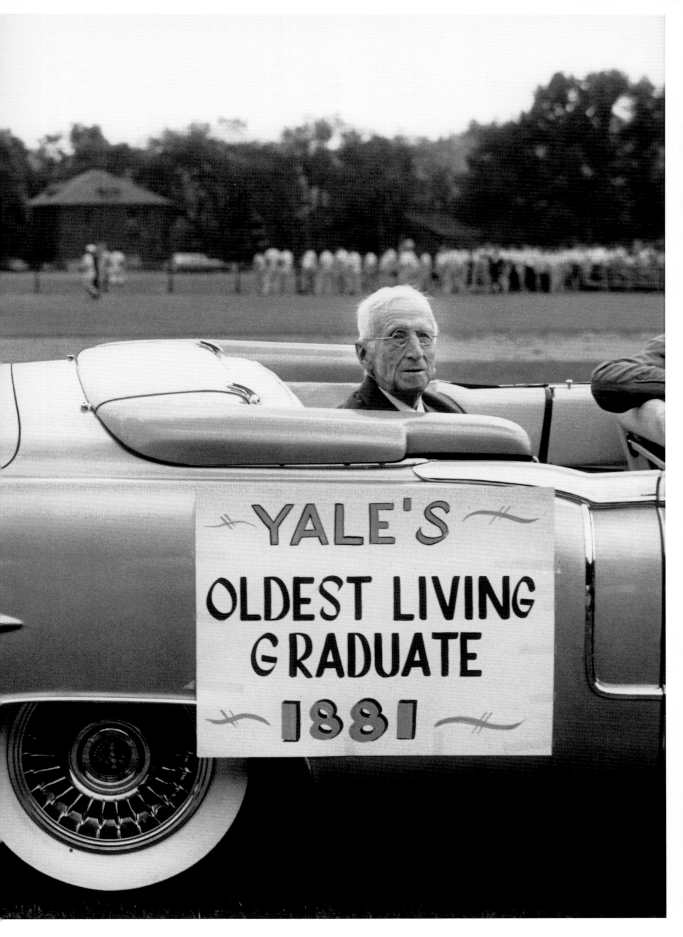

YALE'S
OLDEST LIVING
GRADUATE
1881

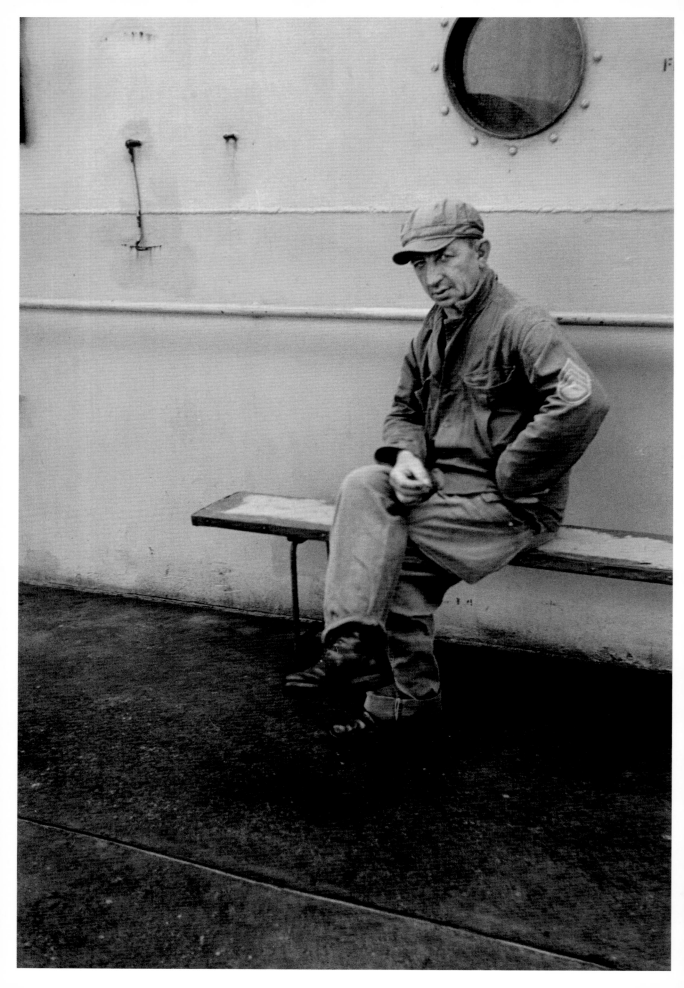

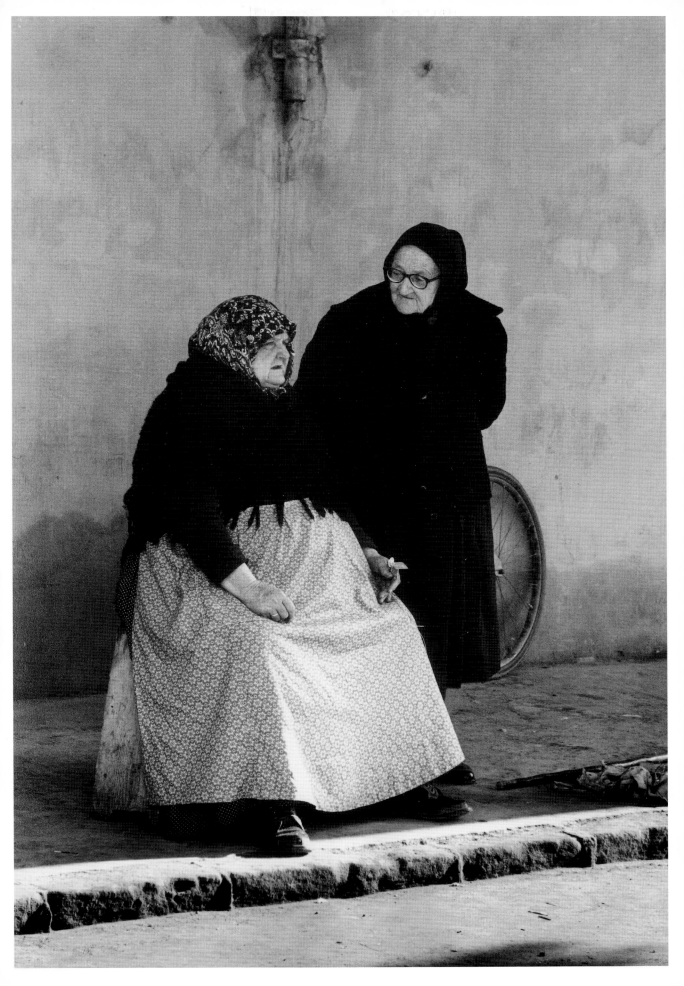

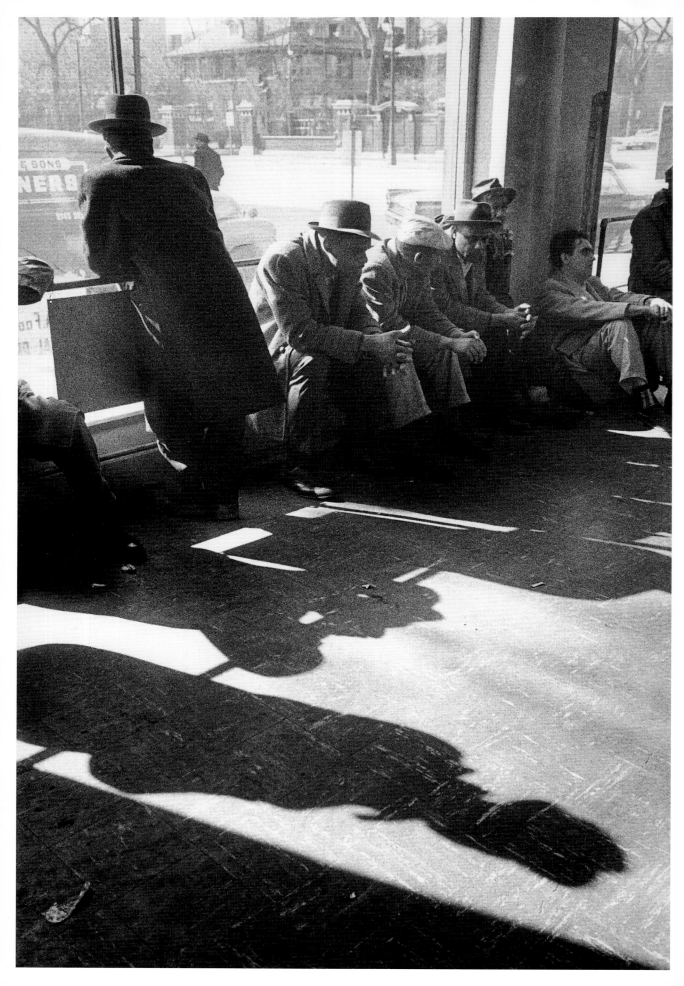

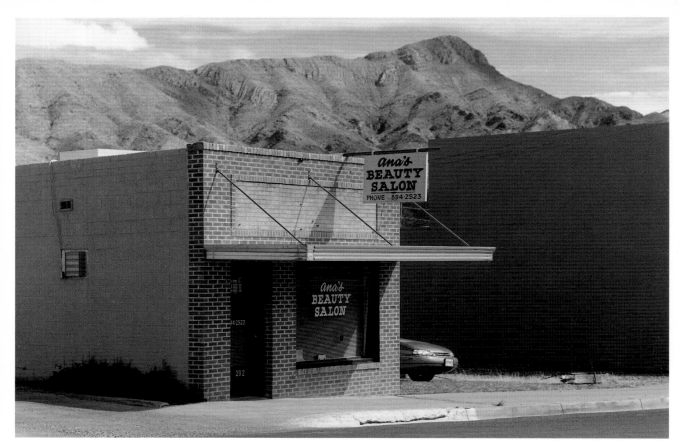

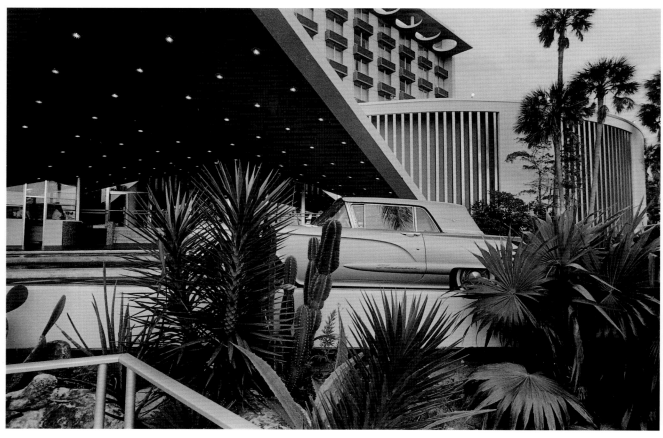

前页 底特律，1961年 ／ 得克萨斯，1963年

《真相与结果》（Truth or Consequences），新墨西哥，1998年 ／ 迈阿密海滩，1962年

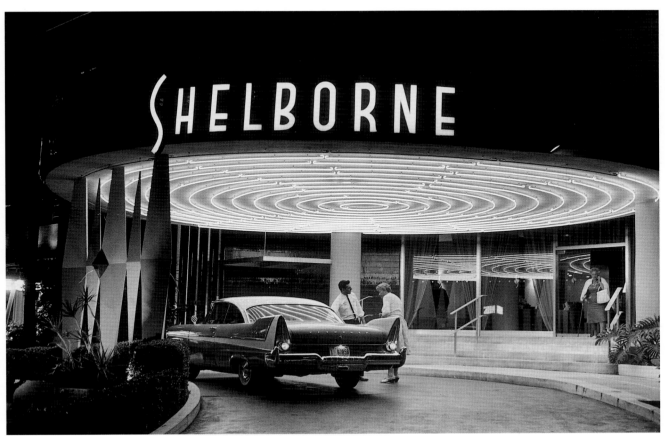

好莱坞，1956年 / 迈阿密海滩，1962年

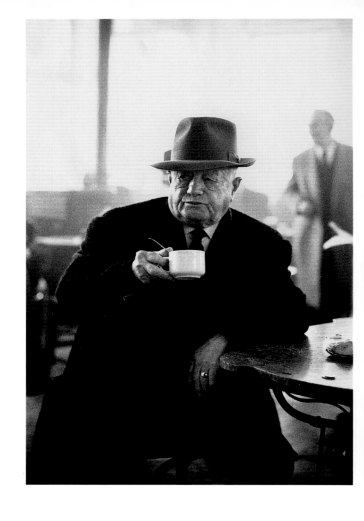

卡拉玛塔，希腊，1966年

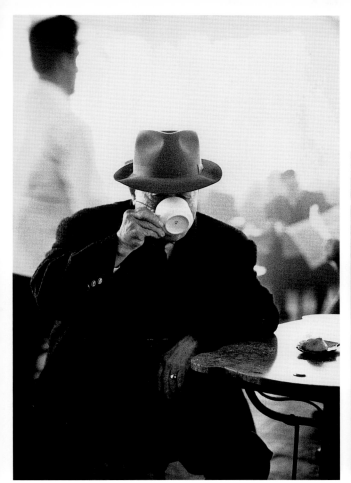
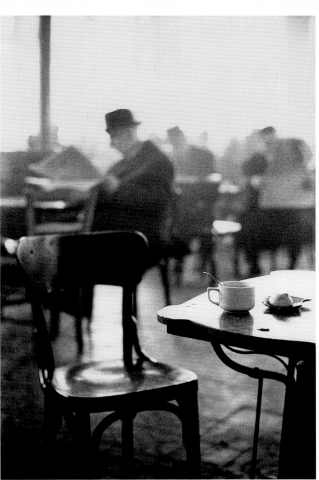

触 | Touch

这辑照片中充满了肢体接触，人与人、人与动物伙伴，或彼此轻触，或拥抱自己，或玩抚心爱之物。这些触碰或漫不经心，或传达爱意，又或许是肢体冲突。其中一些照片，尽管避免了感伤情调，依旧令人触景生情；另一些，则是轻松的戏谑。

摄影批评家及策展人约翰·萨考斯基曾经写道，"（艾略特的）拍摄对象似乎饱受莫名的误解……他们好像随时可能出丑"。

显然，没有其他人类行为会像不合时宜的触摸那样具有误导性，其后果轻则尴尬，重则导致灾祸和孤寂。然而我们依然假定照片所捕捉到的轻触瞬间是甜蜜的。有时候，这些爱侣因懂得彼此而热情相拥，至少在"快照"拍摄的瞬间如此；孩童和父母或者祖父母倚靠在一起，关爱流露。另一些时刻，我们一眼看出那些触碰是逢场作戏，是无法维系的欺骗。肢体的触碰本是最简单最直接的动作，却因为人性的复杂，成了"莫名的误解"之源。

我这喋喋不休险些变成艾略特所讨厌的那类言辞，但有一点他必然会赞同，即亲人之爱、人与宠物之爱，以及最重要的情侣之爱，这些是我们生活中快乐的源泉。

婚姻失败让艾略特伤心欲绝，这一点他毫不避讳。如果子女生他的气，他也会十分难过。哪怕完全不懂心理学的人也能看出，艾略特从小缺少兄弟姐妹的陪伴，又总被抛入陌生环境，因此他向往我们所习以为常，甚至迫切逃离的大家庭生活。他对朋友也非常珍视，常常鼎力相助，排忧解难，而且十分宽容。在生活和工作中，他笃信亲情和友情，这份信仰并不局限于小家庭与小圈子。因此，对他来说有一点至关重要，即一张快照尽管充满幽默或者怀疑，也不会奚落那些毫不知情的拍摄对象。他和我们一起与照片中的人们共同微笑，而不是嘲弄他们，因为我们意识到自己也可能这样出丑。幽默是会心一笑，而不是刺痛对方，只有这样，我们才可能在这些快照中看到自己。艾略特并非用荒诞场景博人眼球。

这是这些照片的道德基石，也是艾略特一贯的准则。就在不久前，一位编辑告诉我她弄丢了一张照片，因此"非常害怕"给艾略特发传真或者打电话，我感到非常震惊。她从未见过他，但是他的名气和成功、奖项的光环，还有许许多多的画册，这些已经在她脑中勾勒出这么一个形象：看尽人世、老练世故、桀骜不驯，在她眼中，这么一个名人一定不屑与小人物打交道。

事实截然相反。艾略特是个忠诚的朋友，从来不加掩饰，他喜欢与孩童和狗做伴，胜过出席开幕式或颁奖宴。要了解他的最新成就，恐怕你得大费周章，若是朋友罹患疾病或是债台高筑，奖杯于他则毫无意义。

这是情感而非肢体的触动，正如一些快照所捕捉到的轻触：哺乳动物的眼神以光速穿透空气，传递、接受或者交换情感，惊奇、愉悦、热切、满足或者震惊。物件相互触碰，或者随机并置，也许只是在移动中交会，形成一段暧昧的短短间奏。艾略特将它们定格：海鸥和飞机，还有瘦长的水鸟和室外水龙头。含义？没有，只是一种存在。它们刚好在同一时间出现，轻触……或者几乎触碰。这些物件当然对构图的韵律毫无意识——照片中的人物亦是如此。看着各种各样的拍摄对象彼此接触，强烈感受油然而生，似乎摄影师轻轻触碰了有机世界和无机世界的这些片断，而你也突然生出融入其中的渴望。

纽约，1964年

120　触

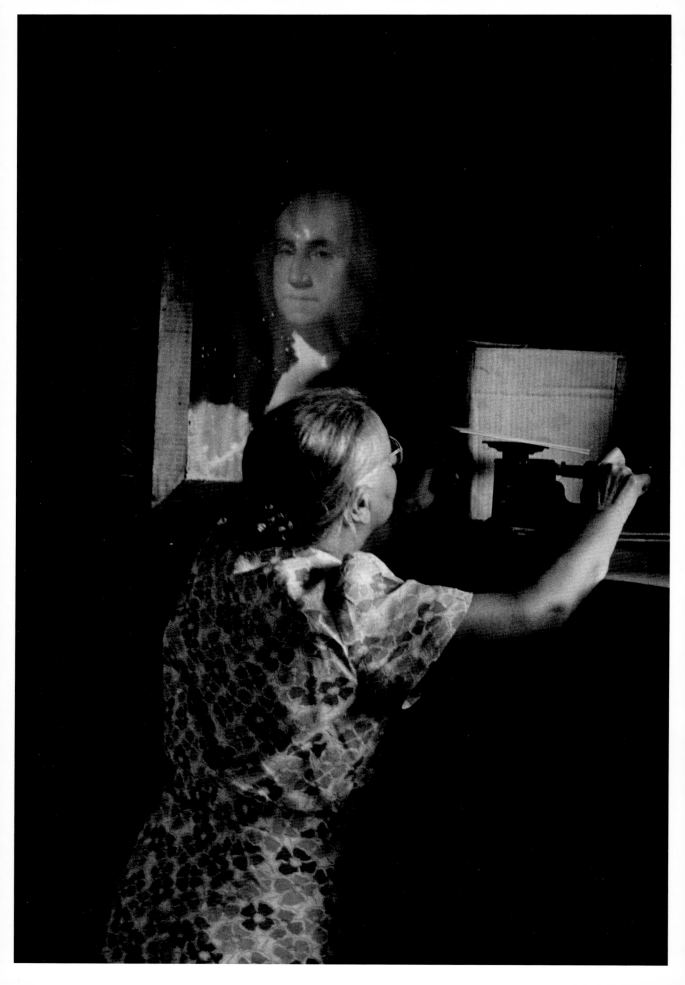

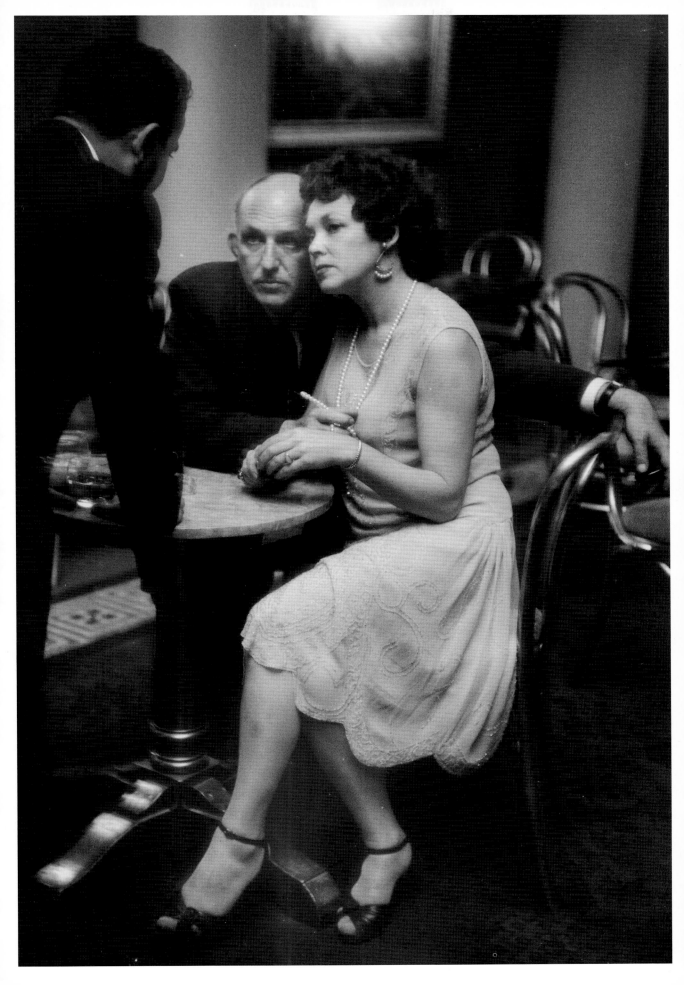

克拉科夫，波兰，1964年

后页 上排左至右：埃利·威塞尔（Elie Wiesel），纽约，1973年
亚瑟·罗斯坦（Arthur Rothstein），纽约，1977年
巴勃罗·卡萨尔斯（Pablo Casals），圣胡安，波多黎各，1957年
罗尔德·达尔（Roald Dahl），纽约，1953年

下排左至右：爱德华·R·默罗（Edward R. Murrow），纽约，1961年
弗兰克·奥康纳（Frank O'Connor），布鲁克林，1954年
兰道尔·杰瑞尔（Randall Jarell），纽约，1954年
斯诺（C. P. Snow），伦敦，1952年

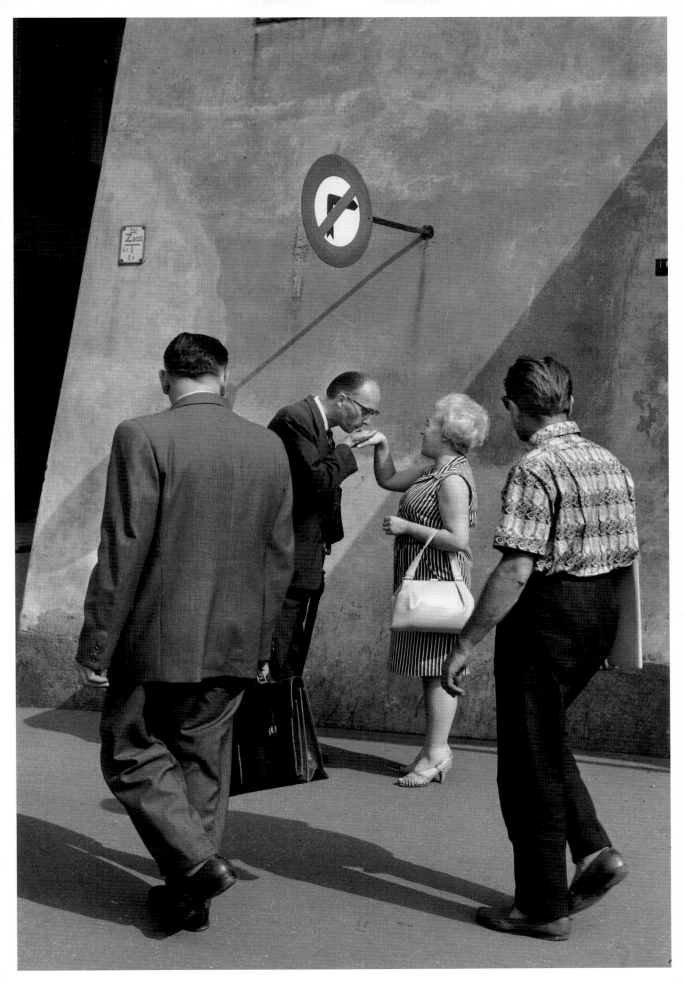

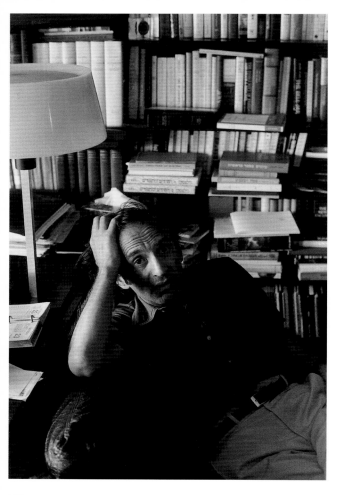
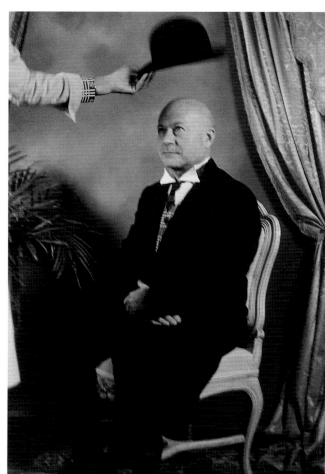
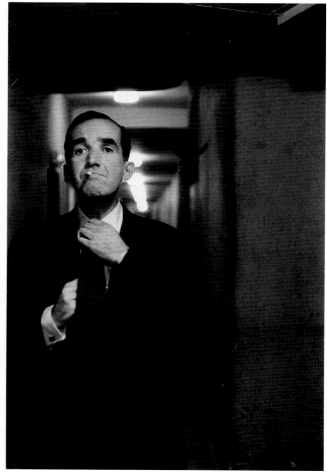
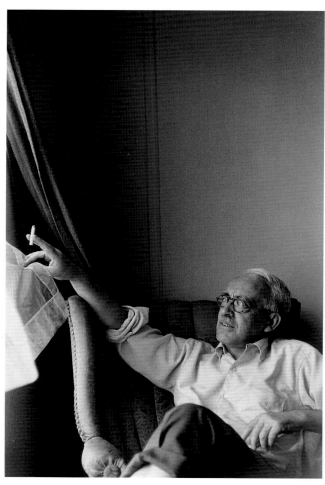

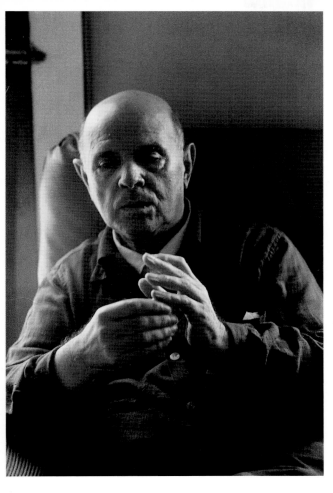
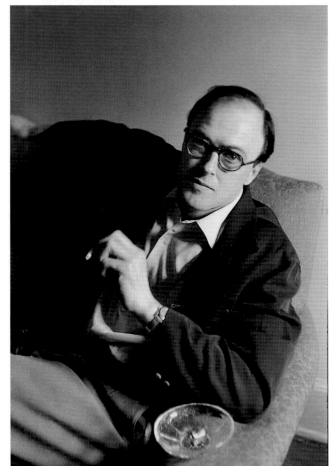
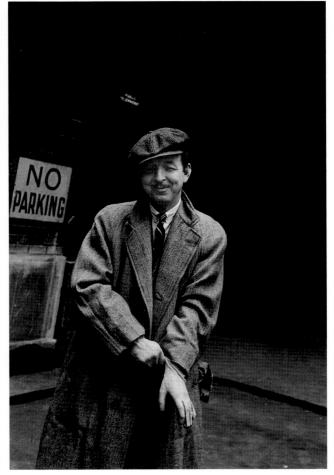
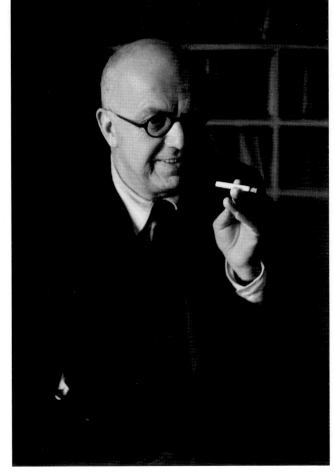

罗伊·斯特赖克（Roy Stryker），匹兹堡，宾夕法尼亚，1950年

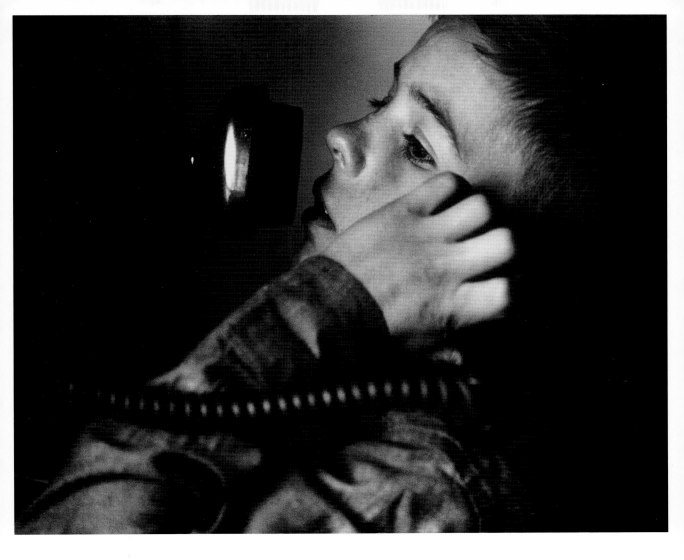

怀俄明，1954年

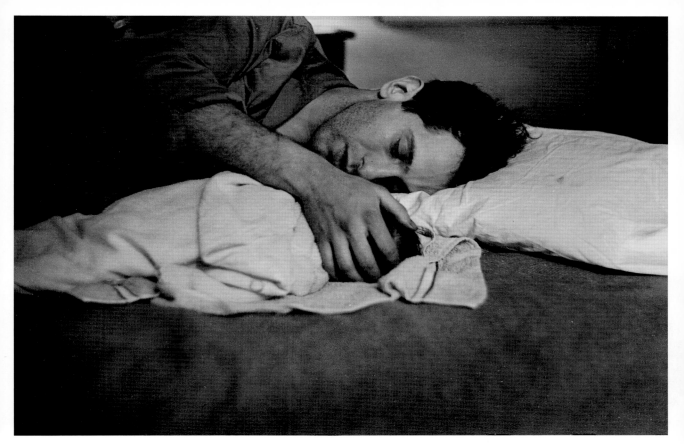

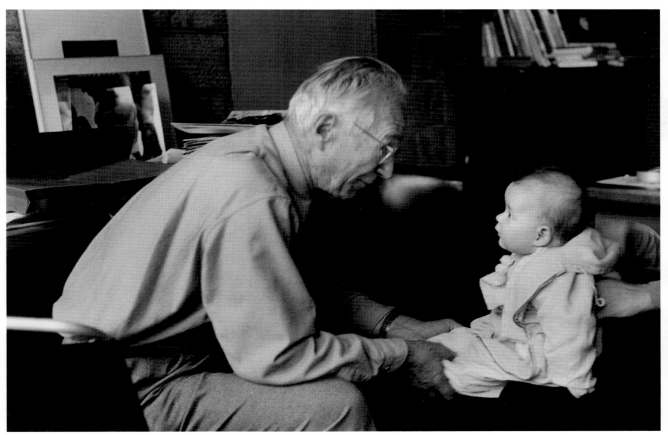

罗伯特·弗兰克（Robert Frank）与儿子，纽约，1951年
爱德华·斯泰肯（Edward Steichen）与艾伦·厄威特（Ellen Erwitt），纽约，1953年

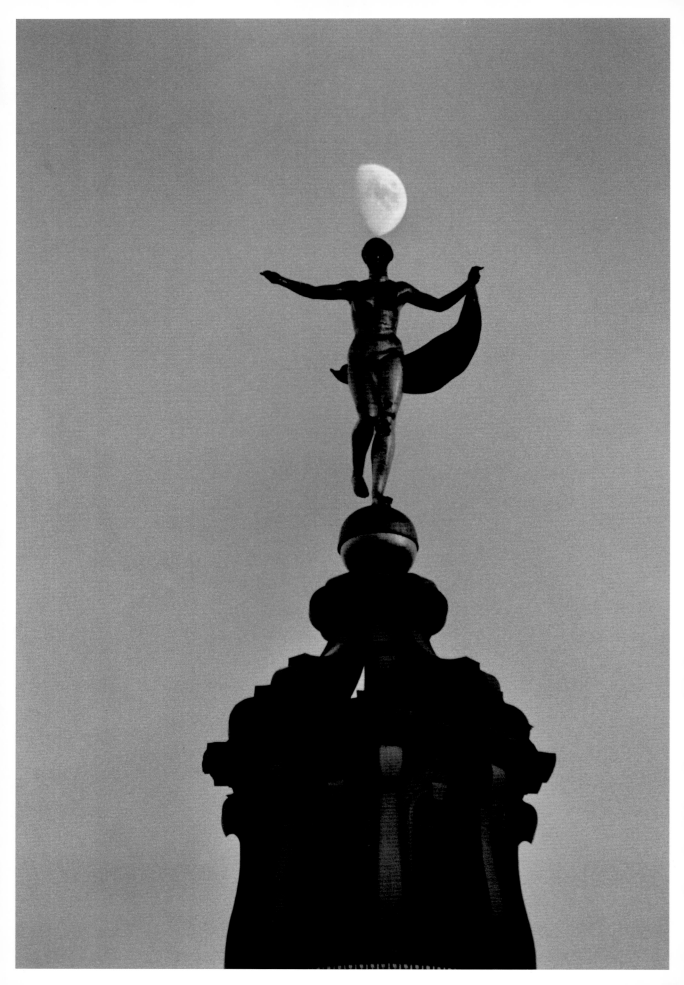

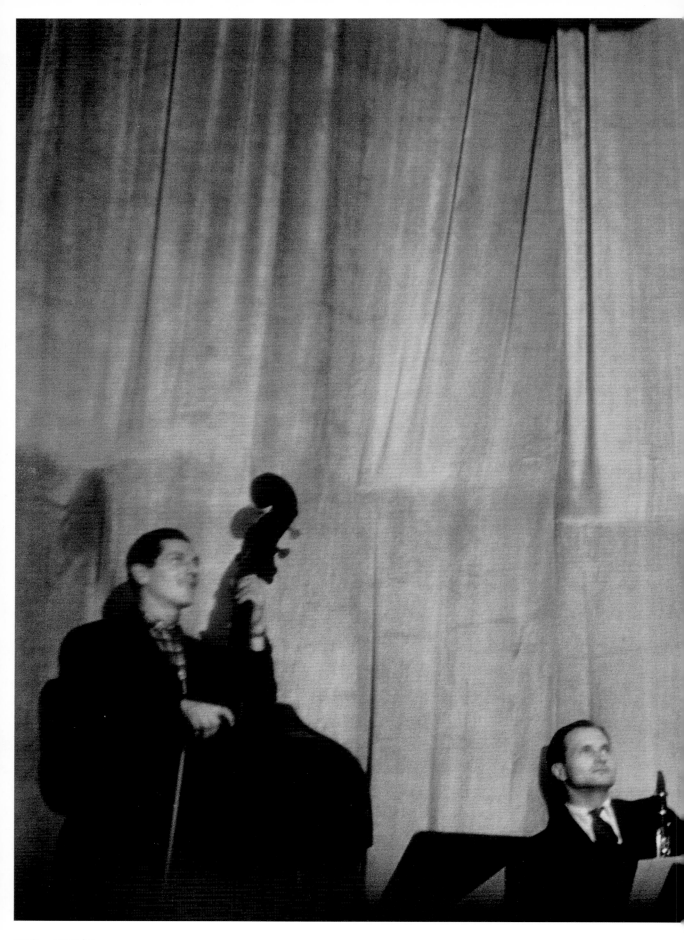

巴黎，1952年

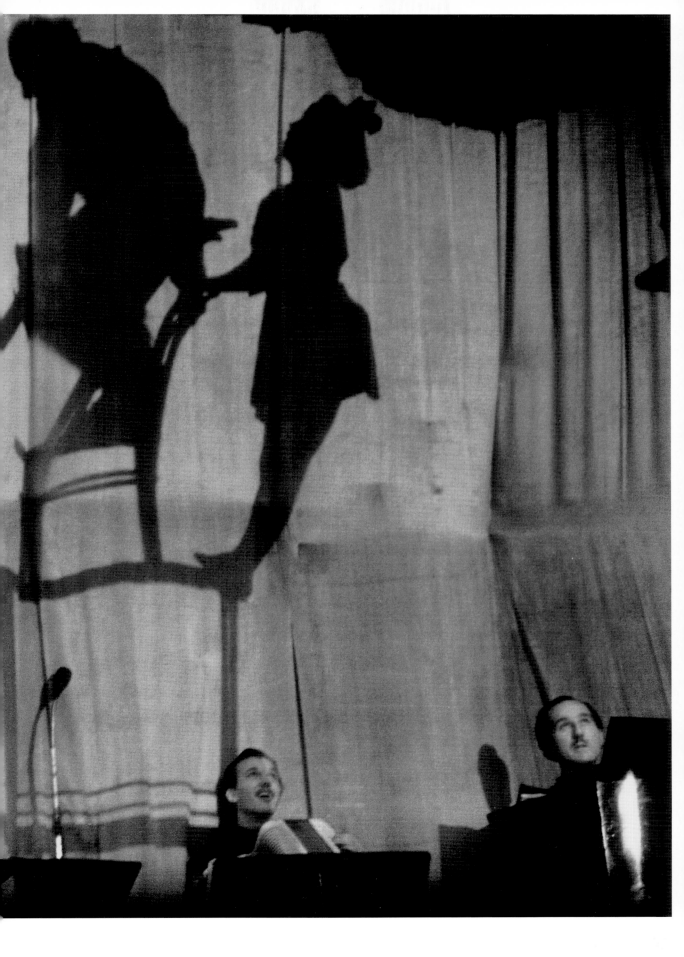

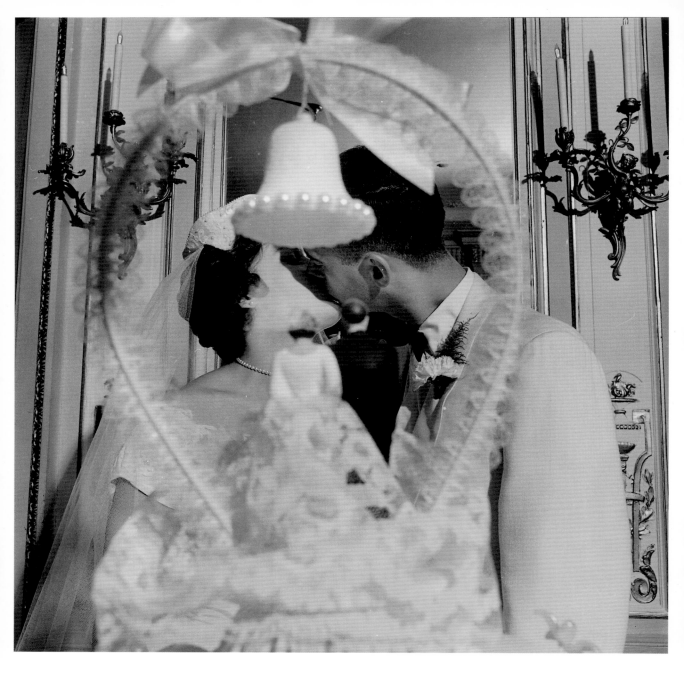

纽约，1962年

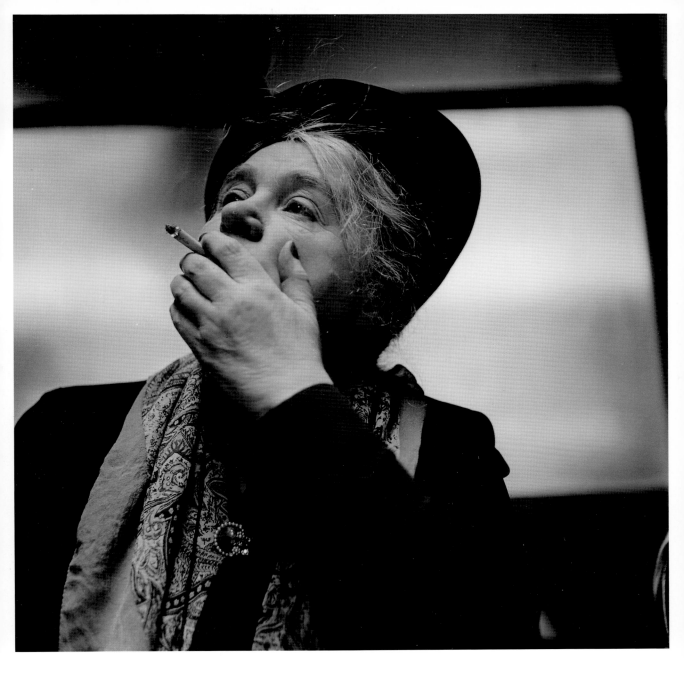

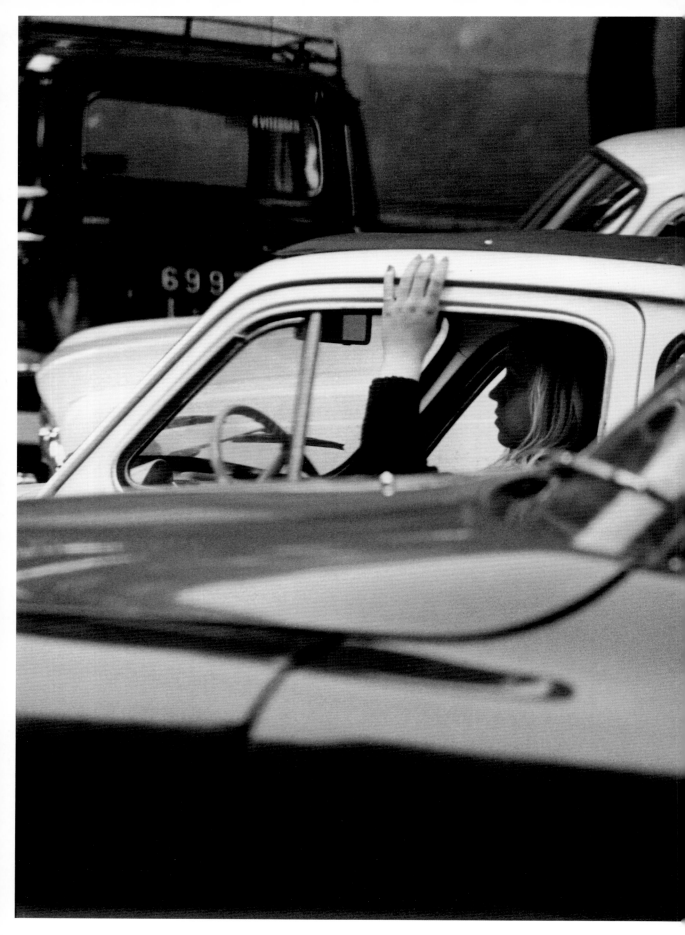

巴黎，1968年

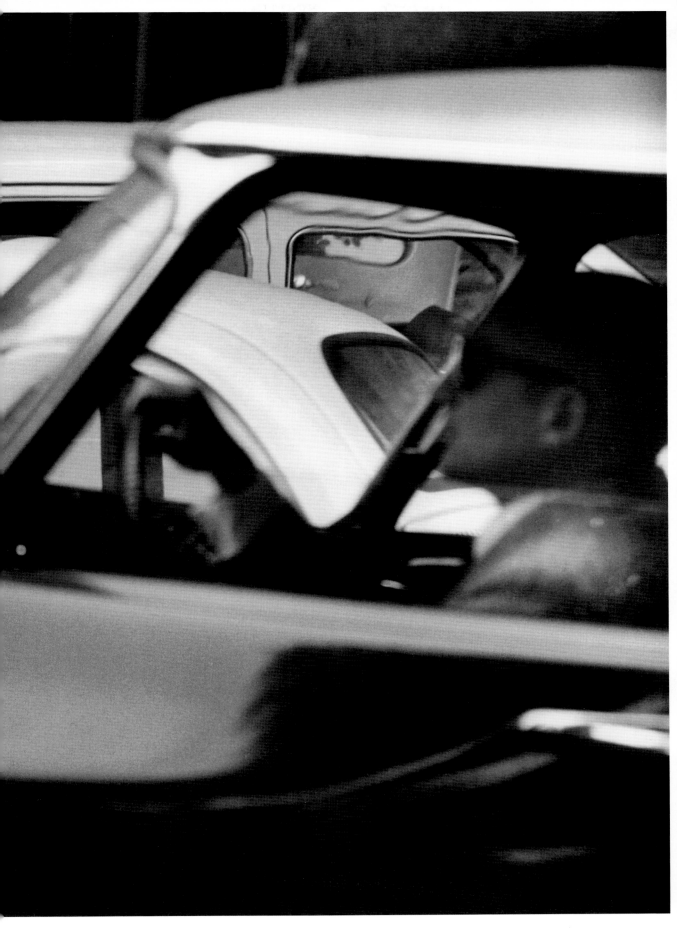

后页 巴吞鲁日，路易斯安那，1976年 ／ 得梅因，艾奥瓦，1954年

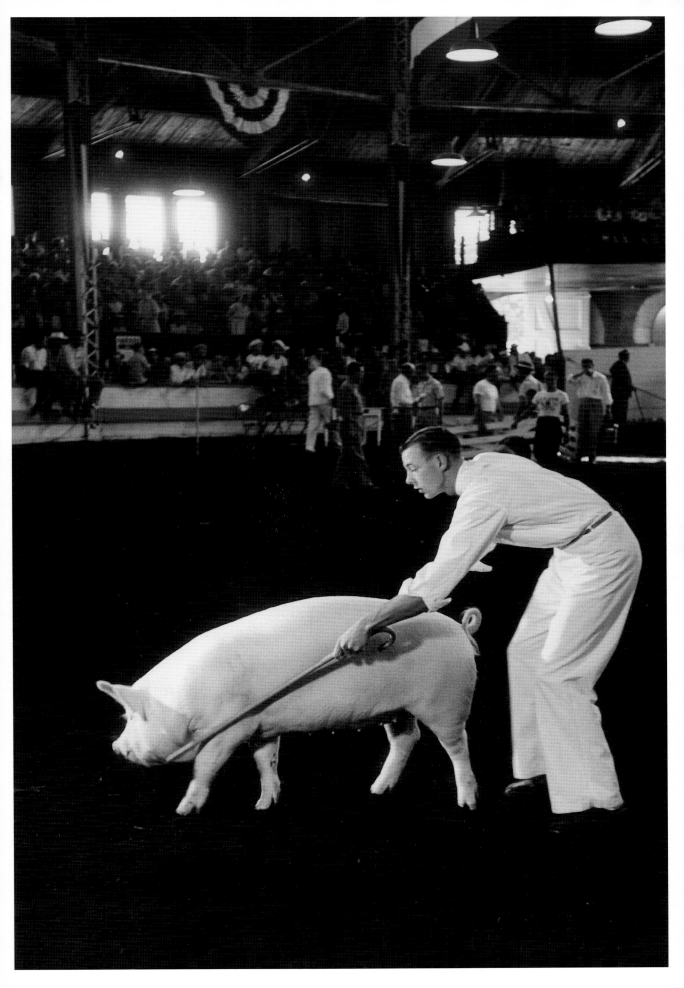

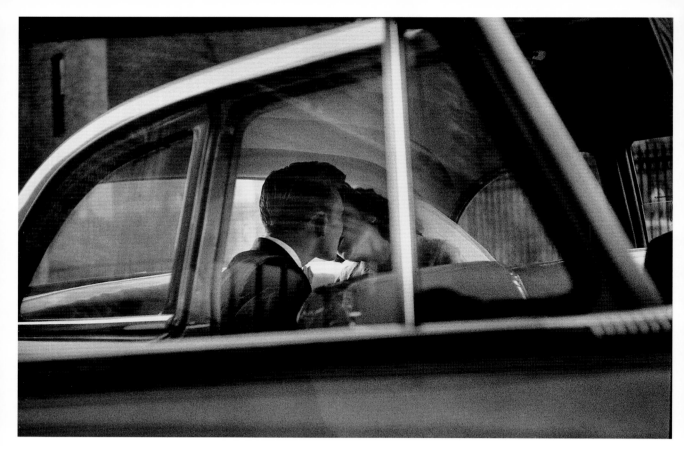

纽约，1955年

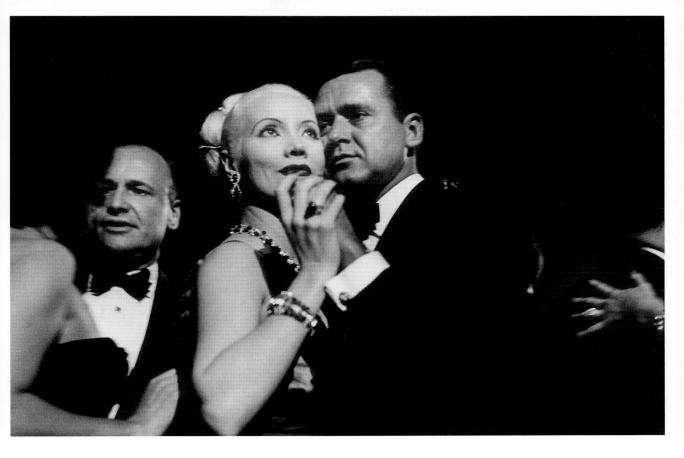

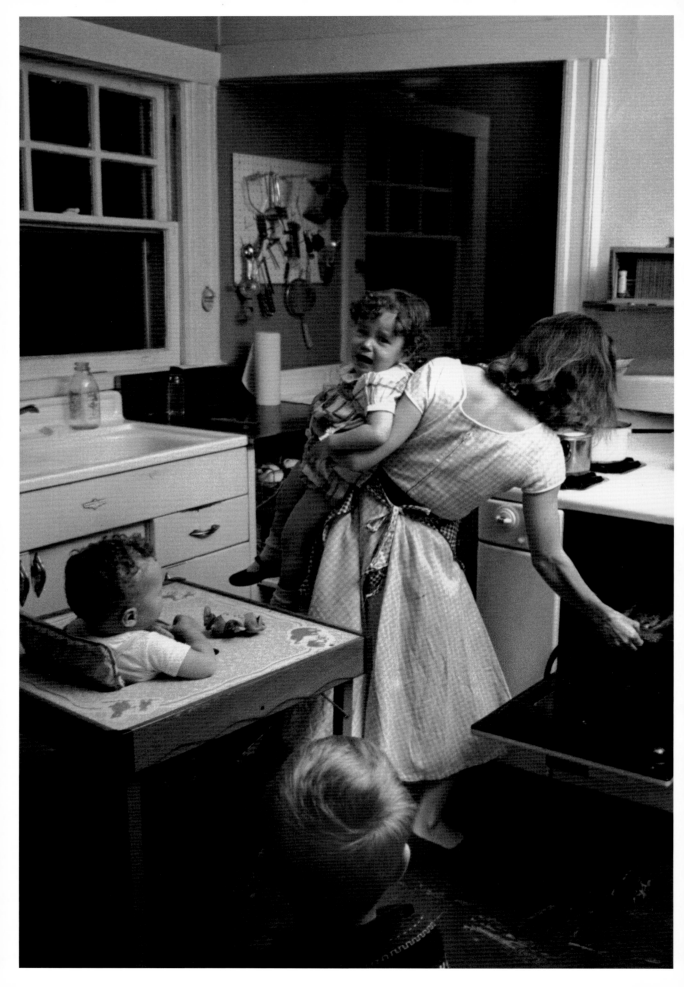

新罗谢尔，纽约，1955年
后页 圣特罗佩斯（St Tropez），法国，1981年 ／ 列宁格勒，1988年

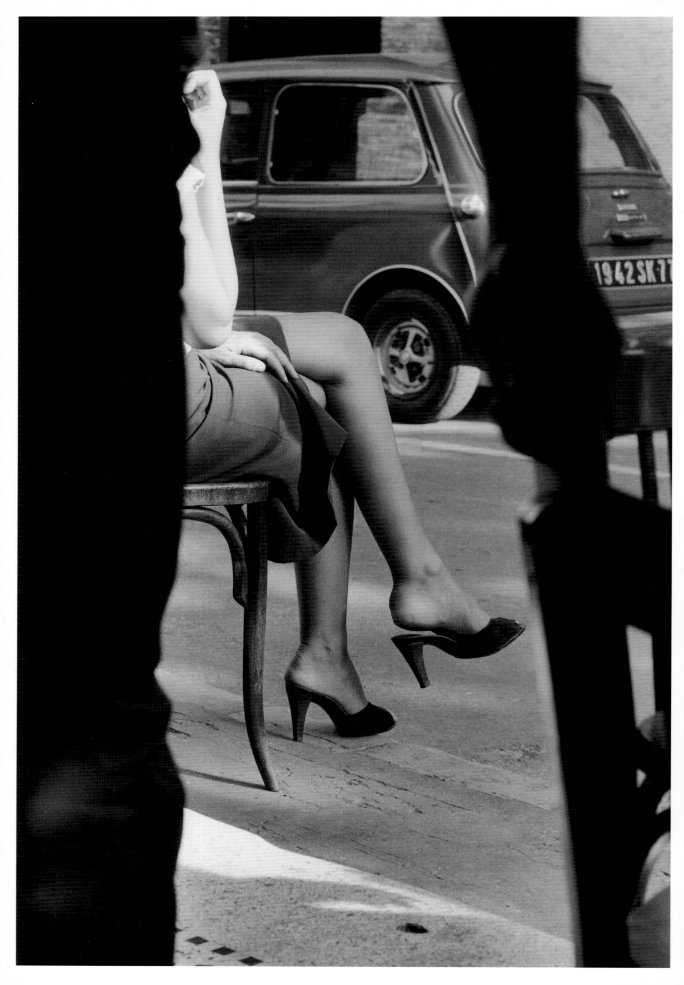

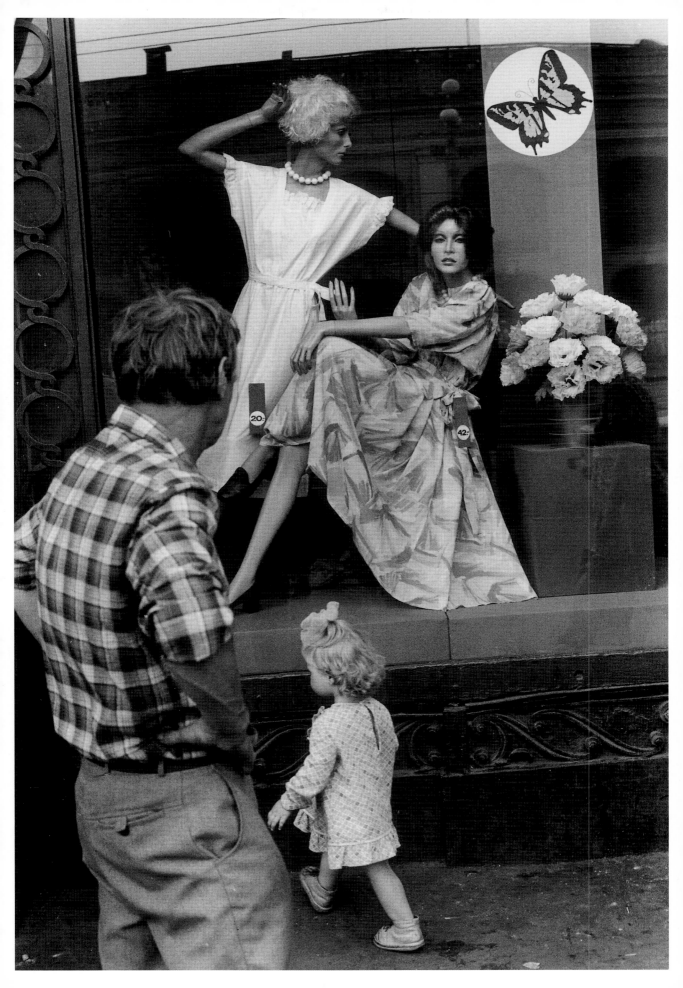

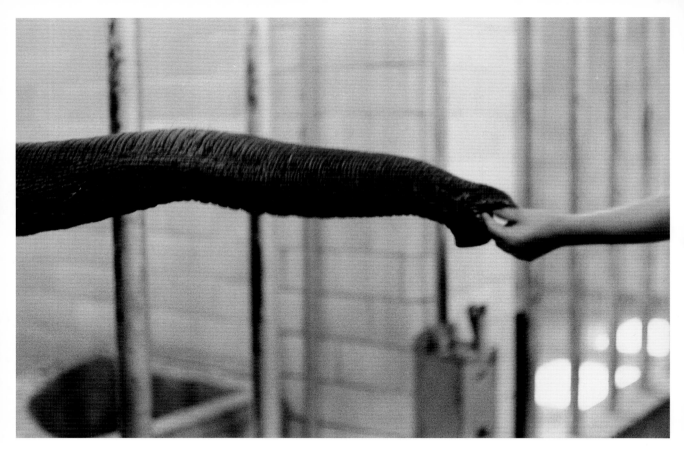

中央公园动物园，纽约，1953年

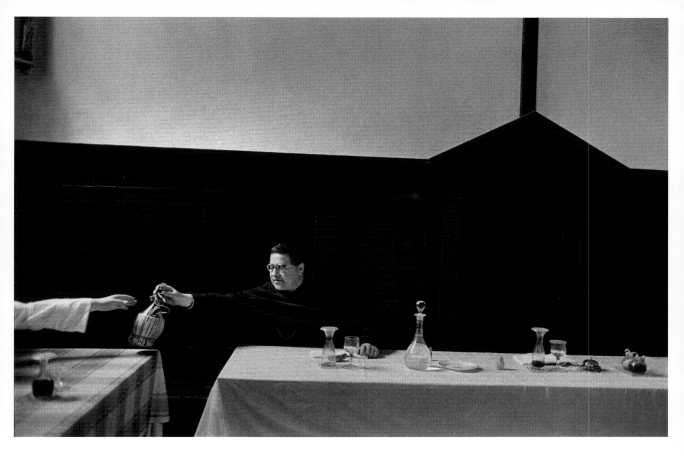

圣吉米尼亚诺，意大利，1959年
后页 纽约，1953年 / 京都，日本，1977年

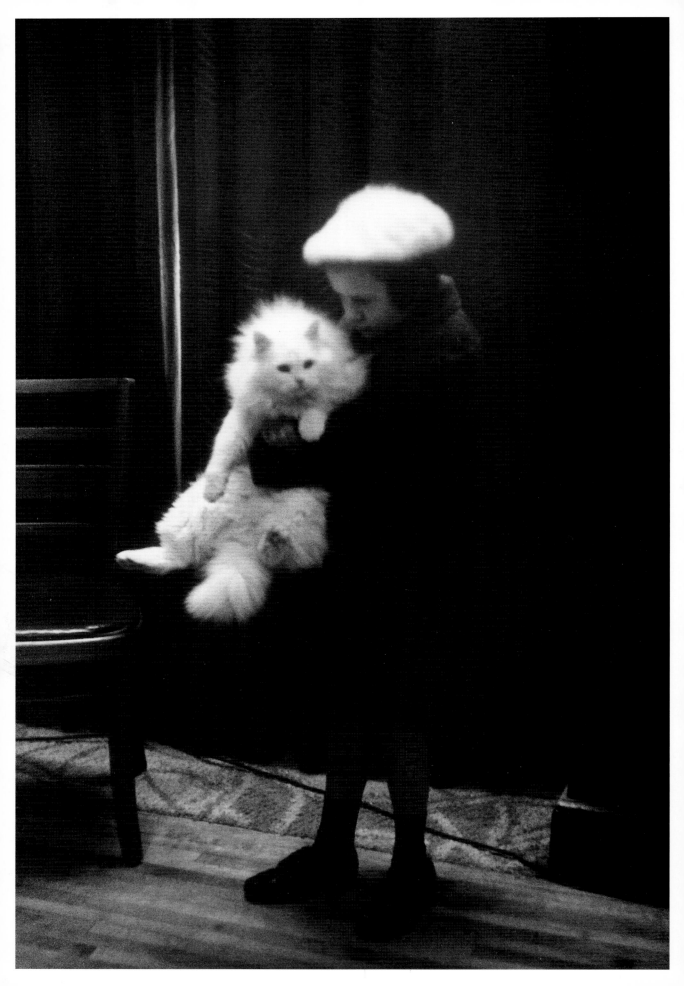

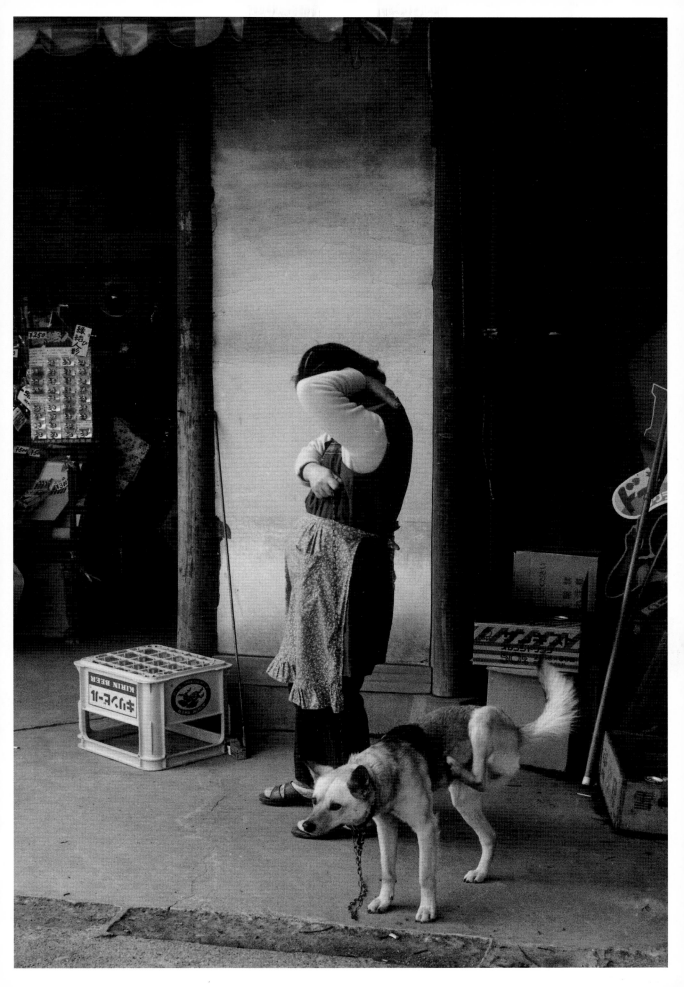

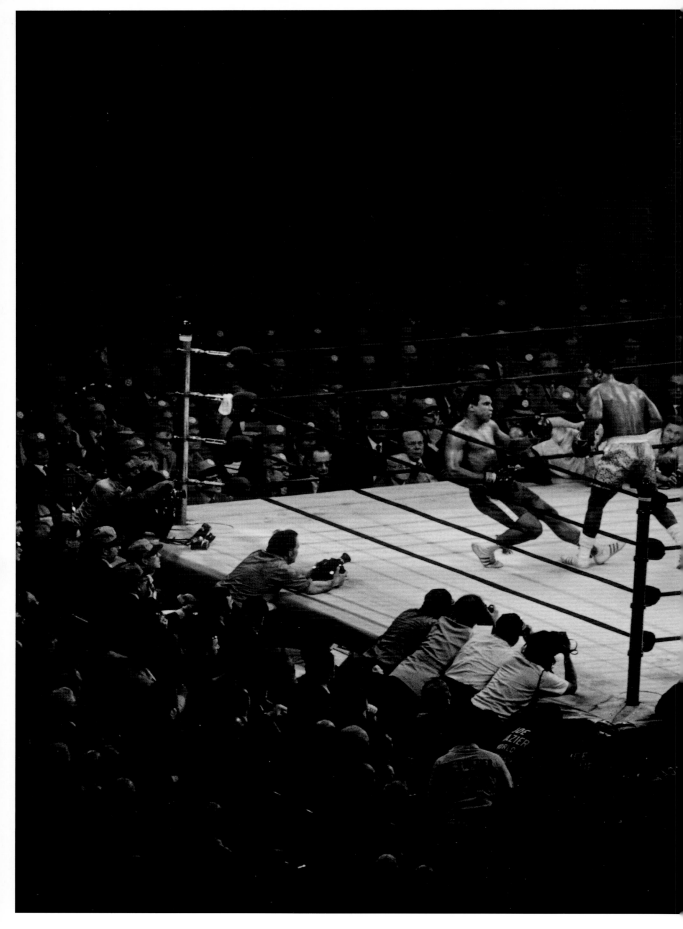

乔·弗雷泽（Joe Frazier）与穆罕默德·阿里（Muhammad Ali），纽约，1971年

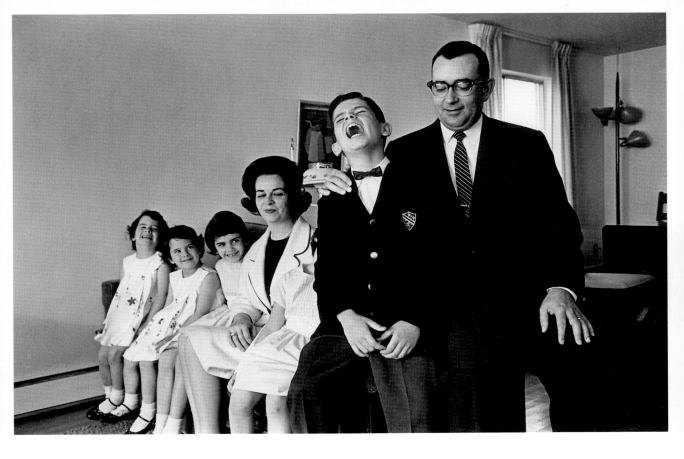

东汉普顿，纽约，1978年

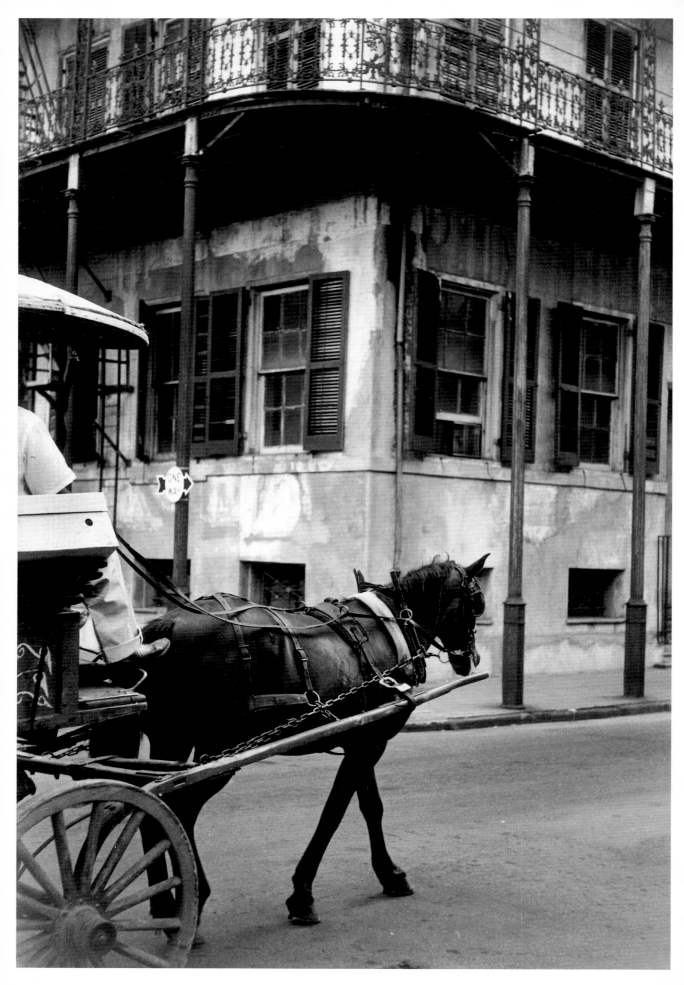

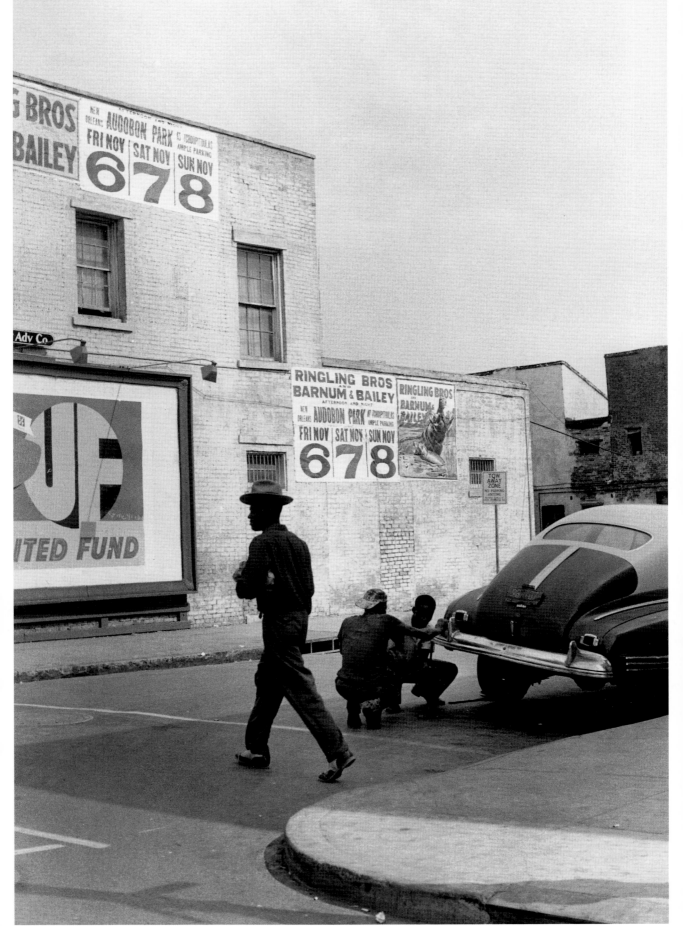

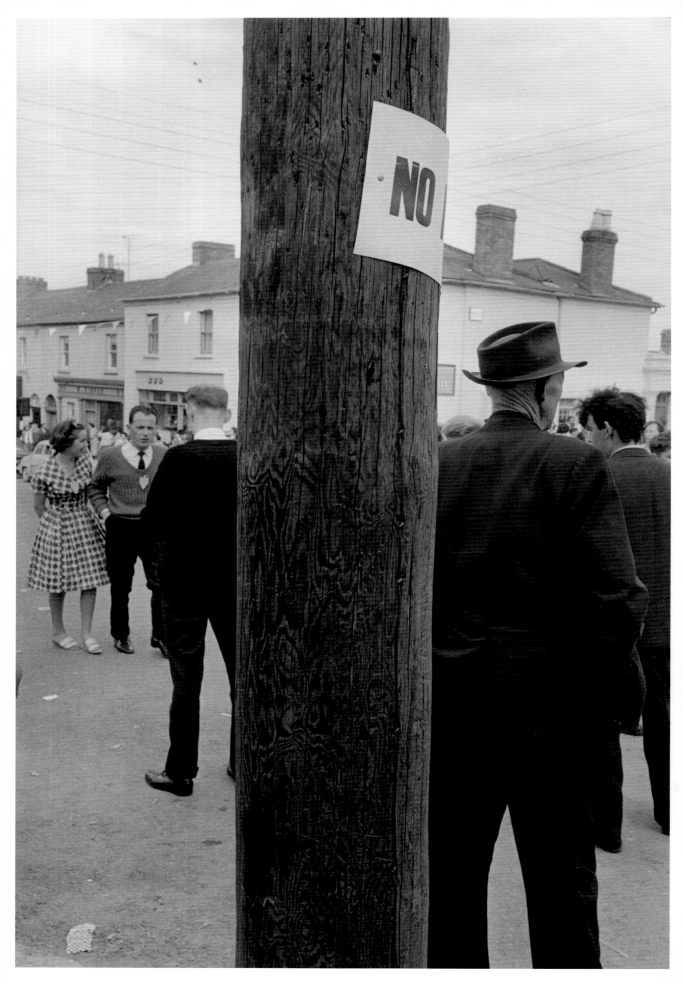

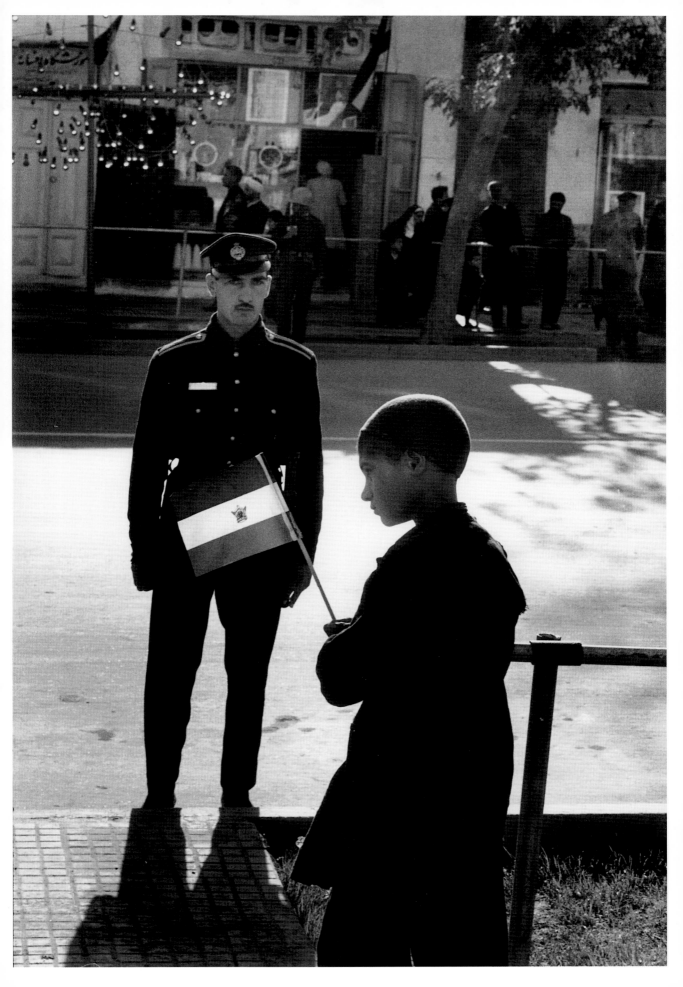

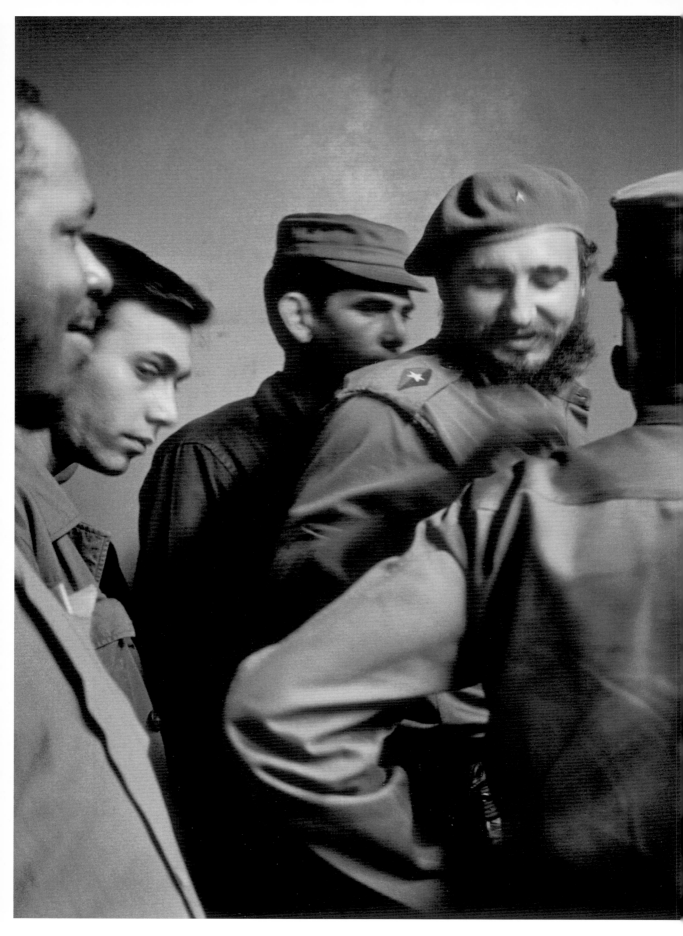

前页 爱尔兰，1962年 / 德黑兰，伊朗，1967年

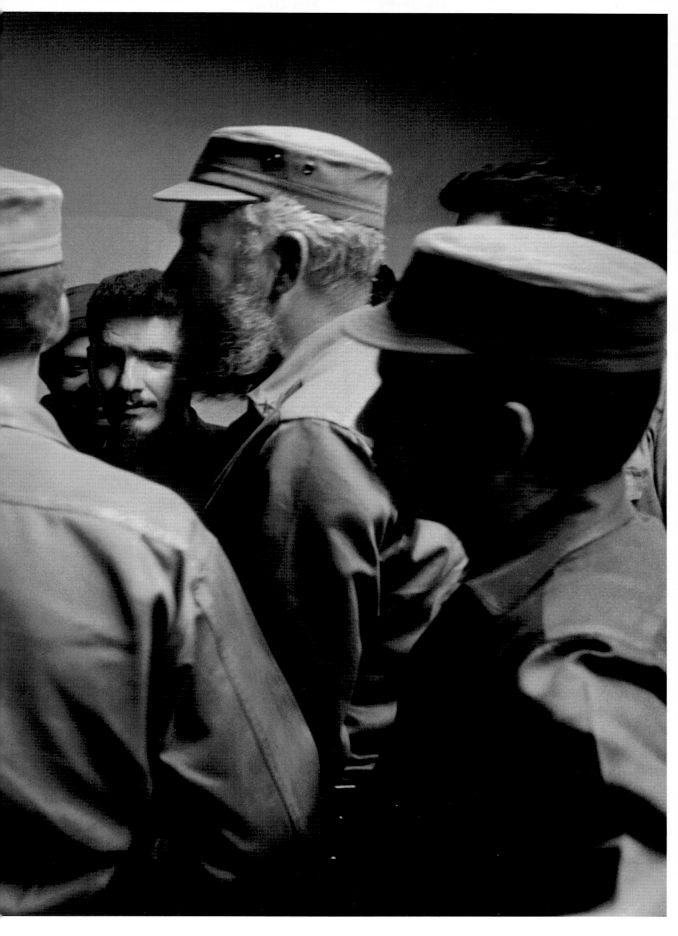

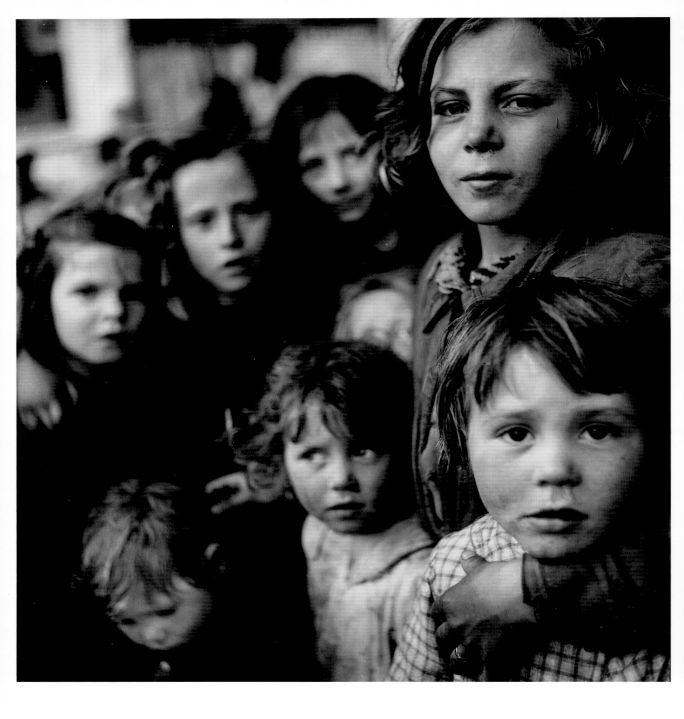

威尼斯，1949年

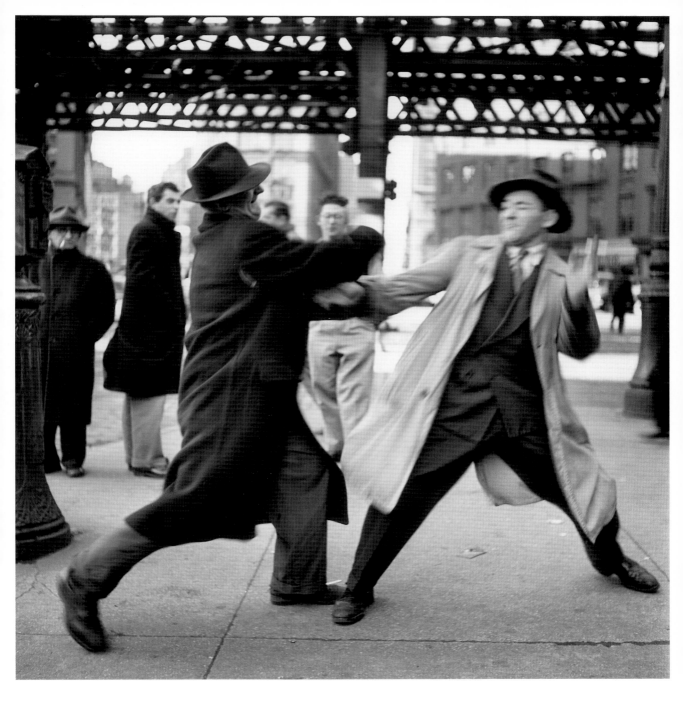

巴伦西亚，西班牙，1952年
后页 巴黎，1949年 ／ 纽约，1953年

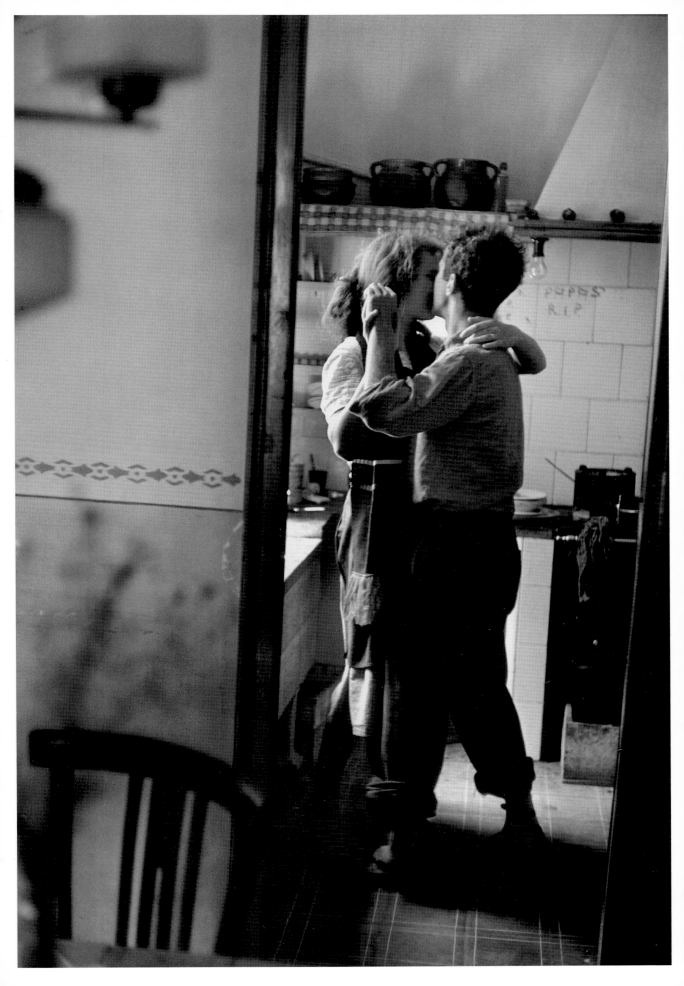

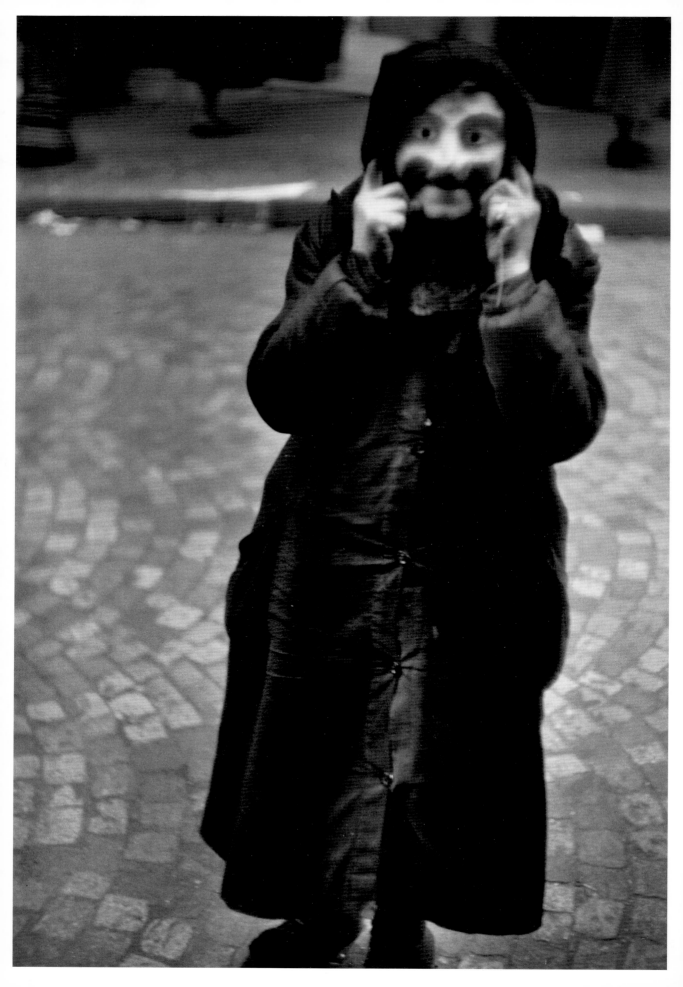

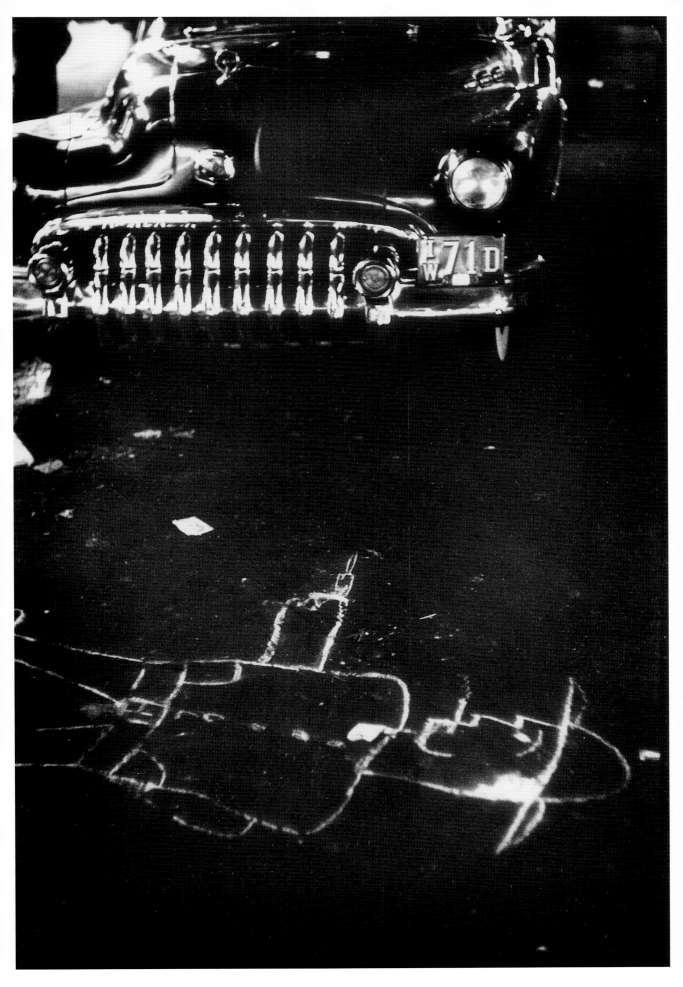

立 | Stand

"艾略特艺术的内核，"妙语连珠的小说家施德（Wilfrid Sheed）十多年前写道，"是温柔而不流泪，有趣而不发笑，机智而不假思索。"

这些特征也适用于这位摄影师不紧不慢的生活哲学——他总是略微抽离，似在沉思，又总能清楚地意识到周遭的一切，不可避免地，他集真与假于一身。

和艾略特做朋友的一大乐趣来自那些极快速的眼神交流，当某个愚笨的人（不一定总是出版商或者广告执行）蠢劲发作，无须多言，尽在一瞥。这些快照也就在一瞥之间捕捉，他对荒诞场景的预感从不"失灵"。拍照时，他并不事先思考计划，而会等待各种幽默元素凑到一起，但在生活中他从不被动等待幽默降临。

写过艾略特的人几乎无人不提在他的两处家中看到的千奇百怪的物品。在东汉普顿的房子里，真人大小的日本警察模型像警卫一样站在大门口，还未进门就可以看到偌大花园中间站着10英尺高的自由女神像复制品。纽约居所电梯和大门间的前厅里，戴着红色亮片花环的巨大麋鹿头在射灯照耀下异常突出，还有看起来好像应急锁的时钟，两个仿真日本警察，托着黄橙橙的网球的大烛台，或是写着"致命危险"（Danger de Mort）的牌子，还有其他各种物件。在他的两处住宅，雕像站在那儿，好像肩负机密任务。接下来这辑快照中，你会不断看到它们的身影，以及同样姿势的人们。

在他的公寓中，各种不搭的元素无缝融合：妻子琵雅（Pia）的当代欧美艺术品、装饰艺术风格的家具，以及堆满了摄影画册、装裱的照片、玩具和新奇工艺品的可折叠台球桌，上面还有巨大的柬埔寨人偶和大鼻子的日本生殖崇拜偶像。亮闪闪的便宜货嘲笑着严肃的艺术品，一切不分高下，只为博君一笑。再目的明确的清醒访客，也会迅速变得孩童般不淡定了。

显然，正是这种幽默感让艾略特捕捉了我们看到的这各种"立"：路灯、棕榈树、烟囱统统站得笔直，毫不亚于打电话的人们、候场的舞者、等待发令的赛马或为给后人留下私人影集而站好姿势的一家人。

艾略特本人却没耐心闲站着。一次他让我和几个朋友在广告拍摄中充当临时演员，我们需要在飞机模型中假装熟睡。拍摄开始后，闭着眼睛，我开始留意到一件怪事——每次艺术总监进入现场去做调整，艾略特就会略微降低音量，最后，他们甚至耳语起来，好像不愿将我们叫醒。我憋不住笑了起来。

他为何在工作中还要恶作剧？这些快照提供了答案。艾略特想要在任何情景中找到幽默，如果现实中没有，那就自己添加。正如施德所写："只有生活在充满趣味的世界中，才能拍出有趣的照片。"就像这些快照中的人们。差点儿忘了说，那个艺术总监丝毫不知道自己已被拍下。

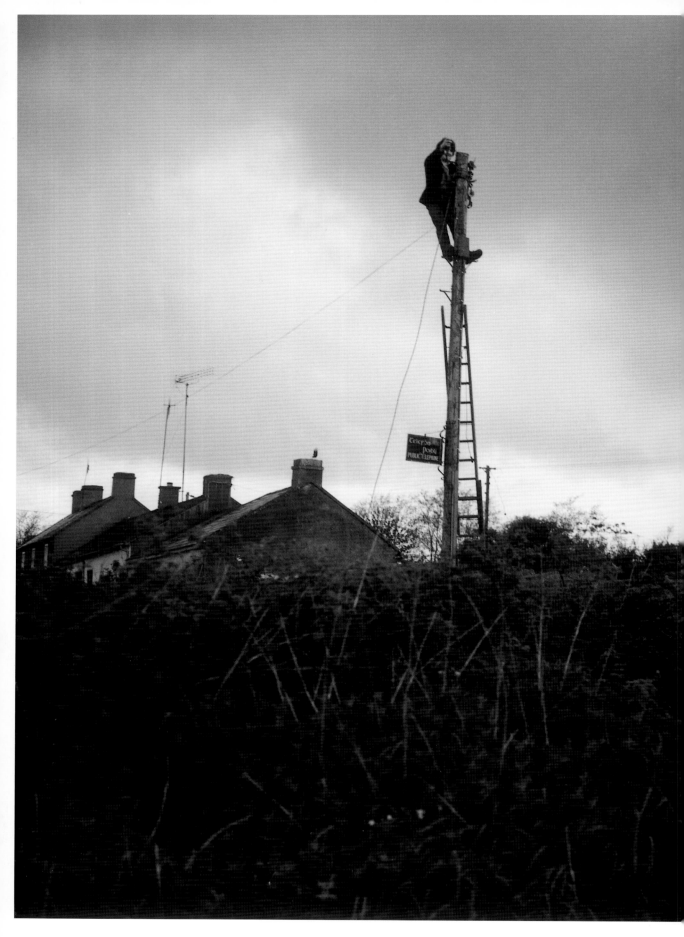

巴利科顿，爱尔兰，1982年

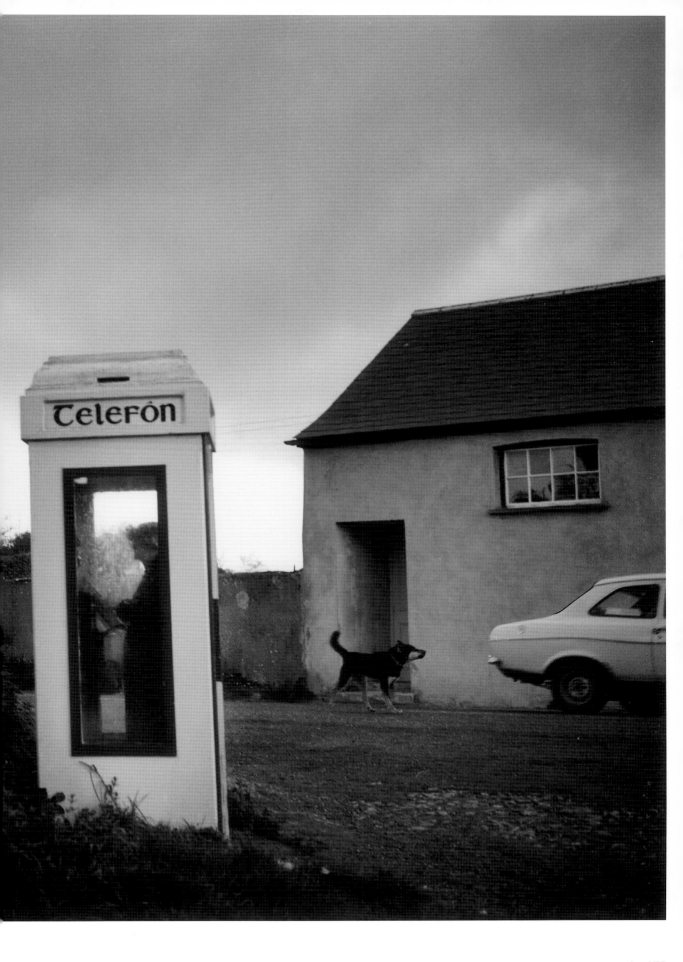

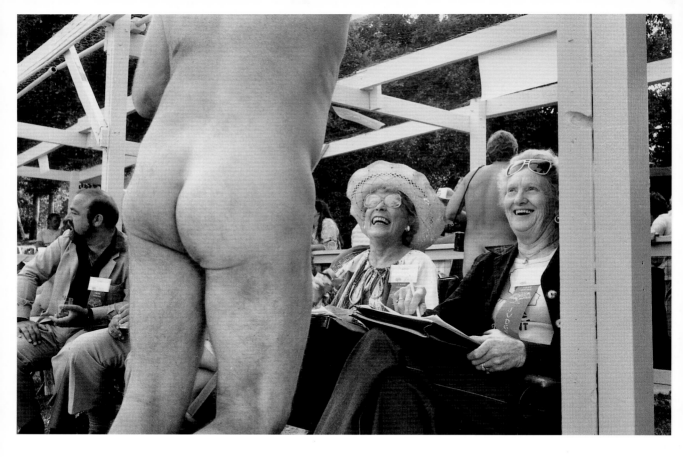

贝克斯菲尔德，加利福尼亚，1983年

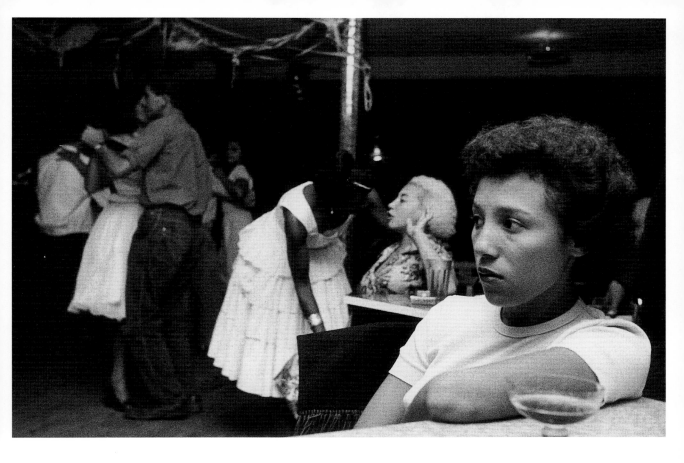

巴西利亚，巴西，1961年

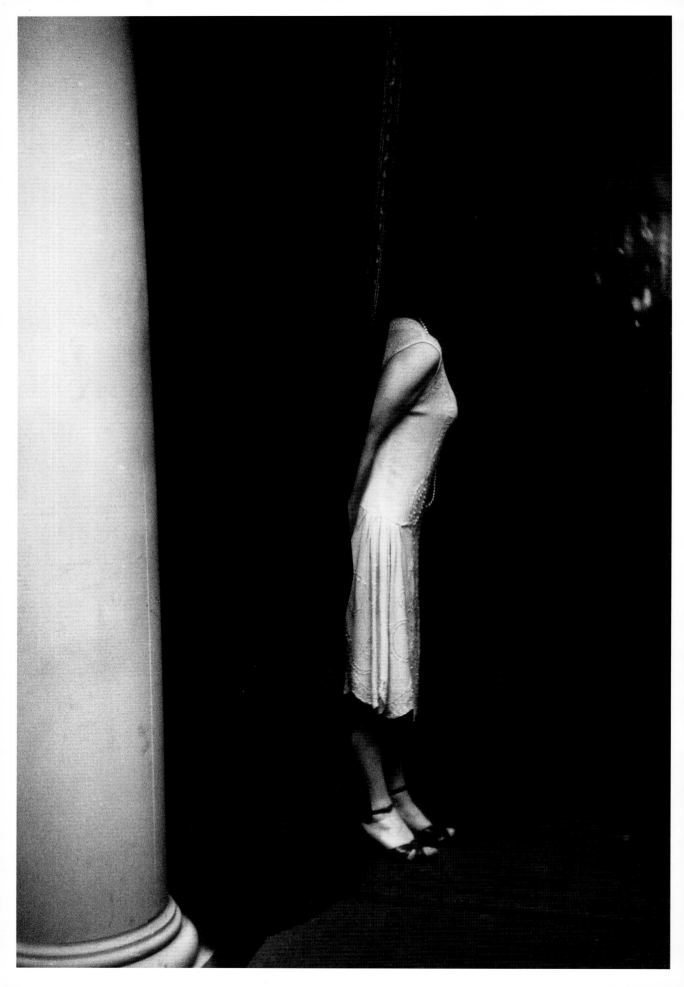

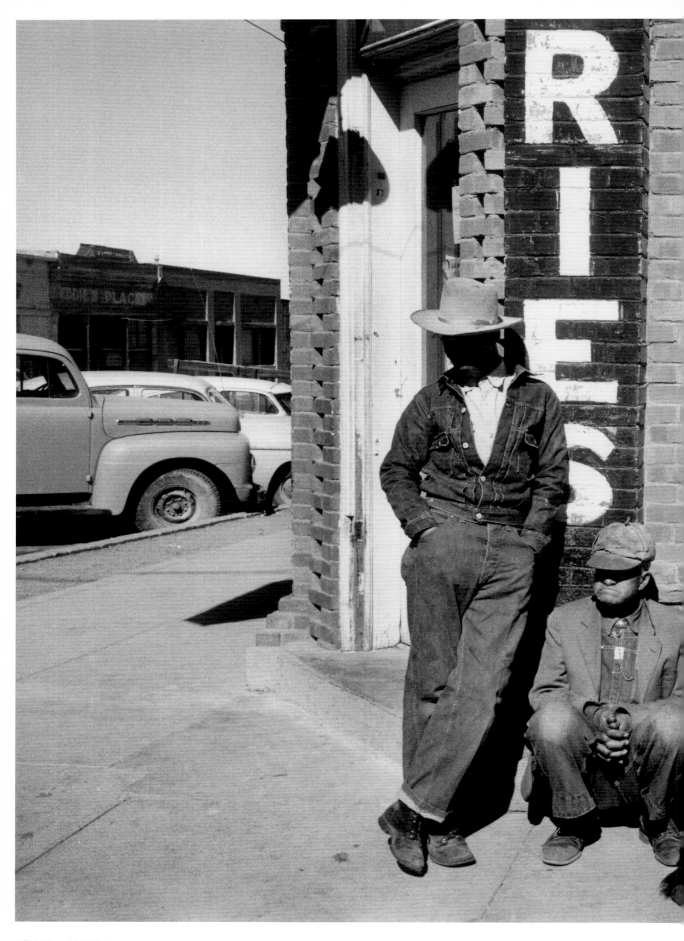

爱达荷，1954年

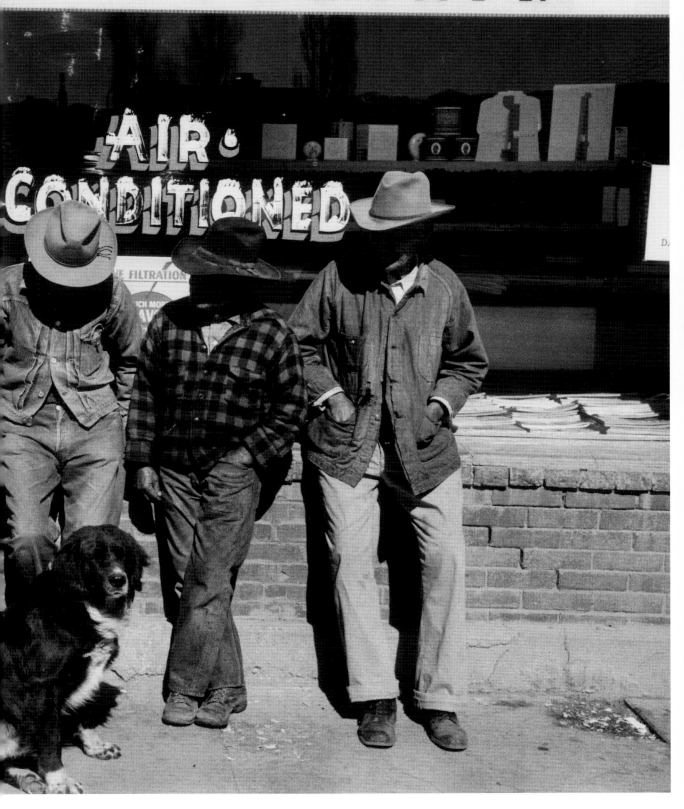

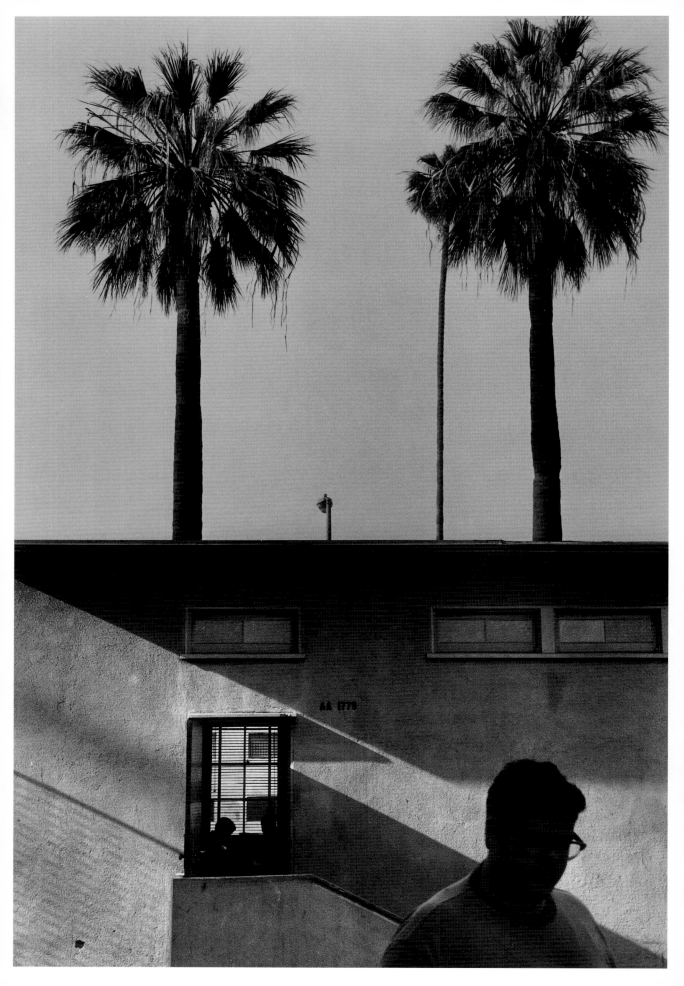

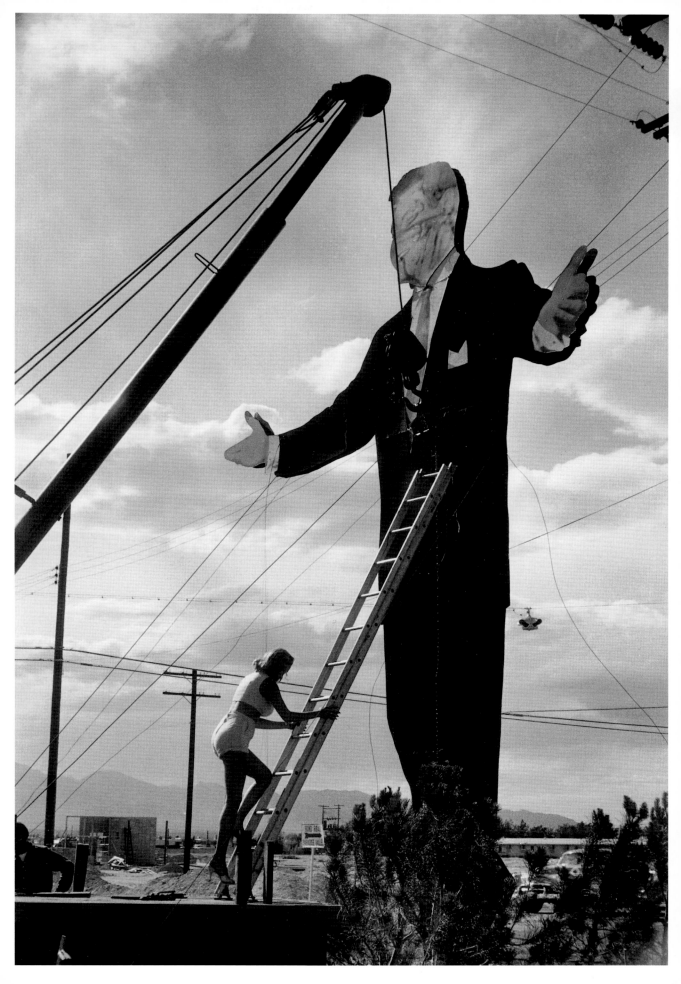

新奥尔良，1969年

兰兹角（Land's End，英格兰的西南端，英国的"天涯海角"），康沃尔，英格兰，1971年

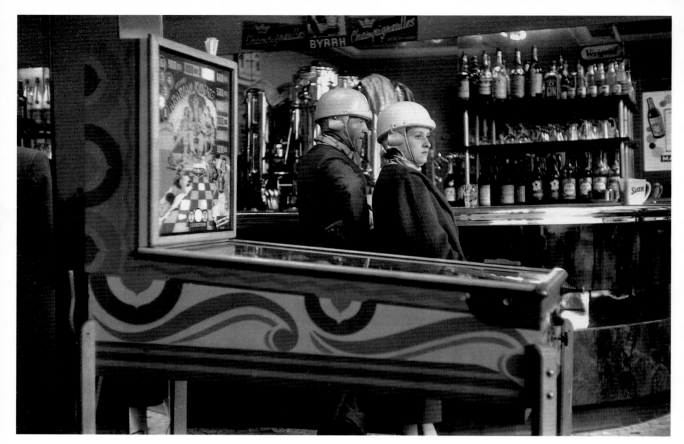

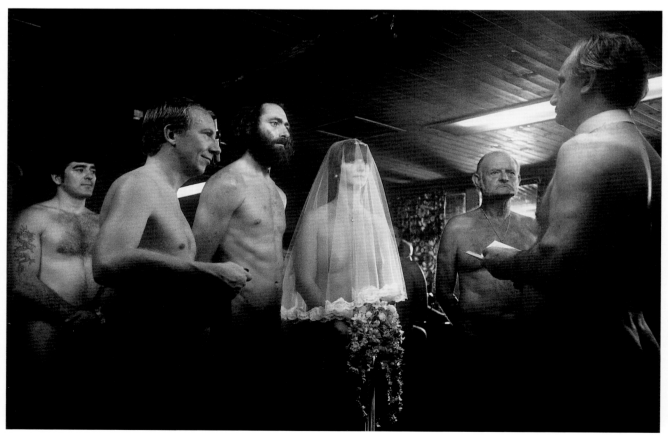

巴黎，1952年 / 肯特，英格兰，1984年

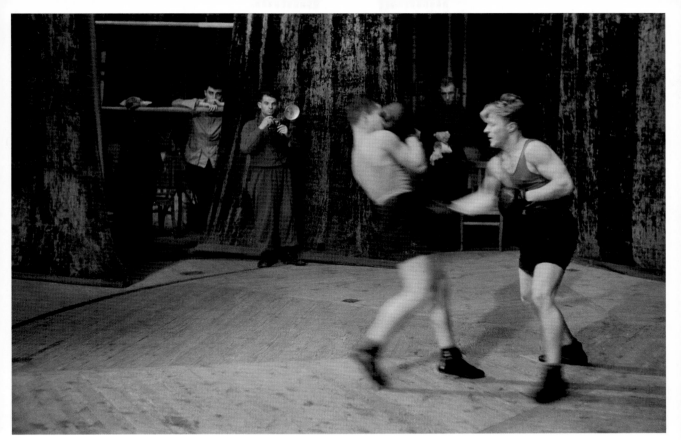

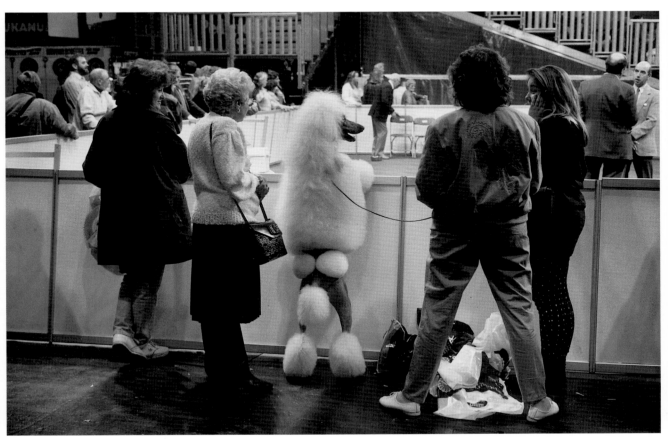

基辅，1957年 / 伯明翰，英格兰，1991年
后页 好莱坞，1956年 / 拉合尔，巴基斯坦，1958年

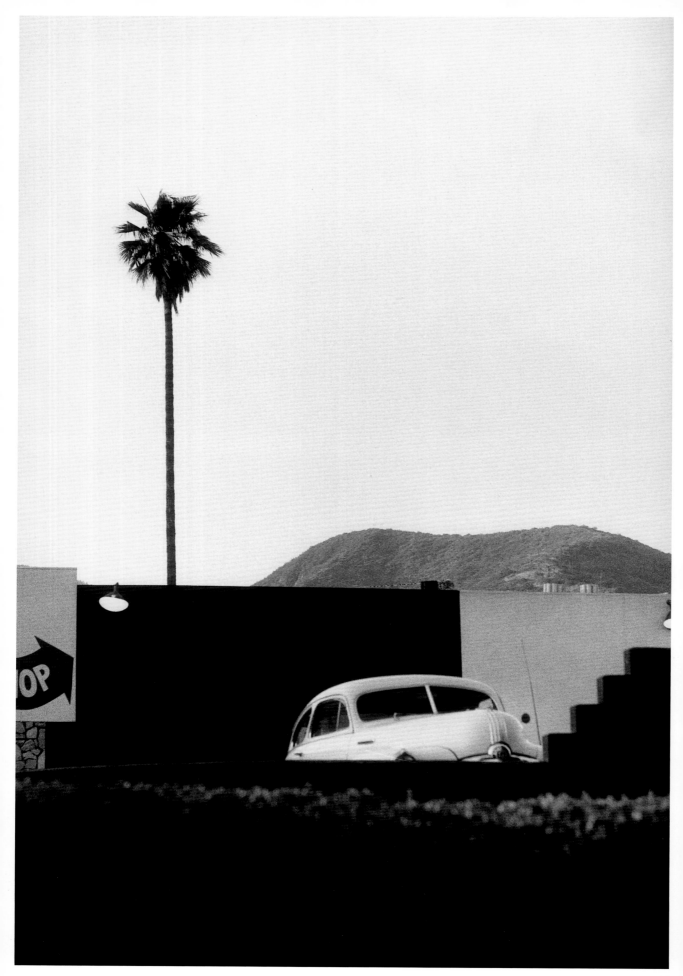

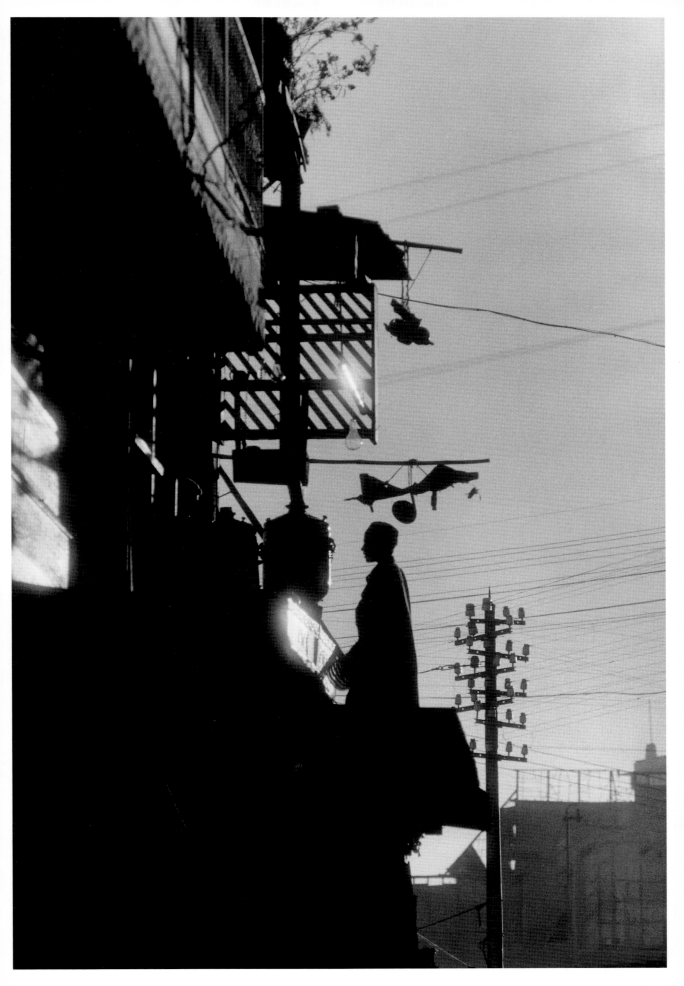

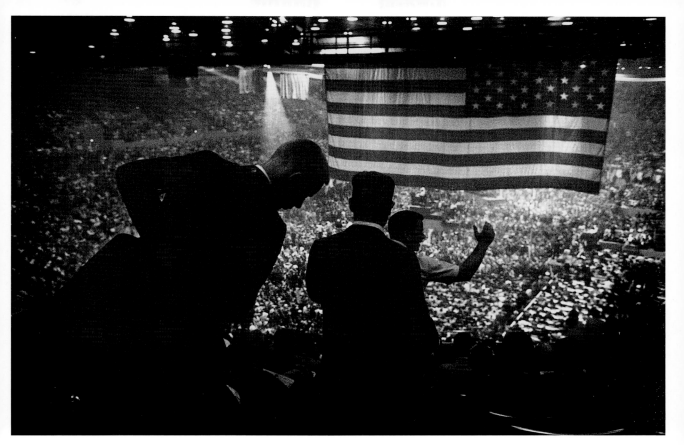

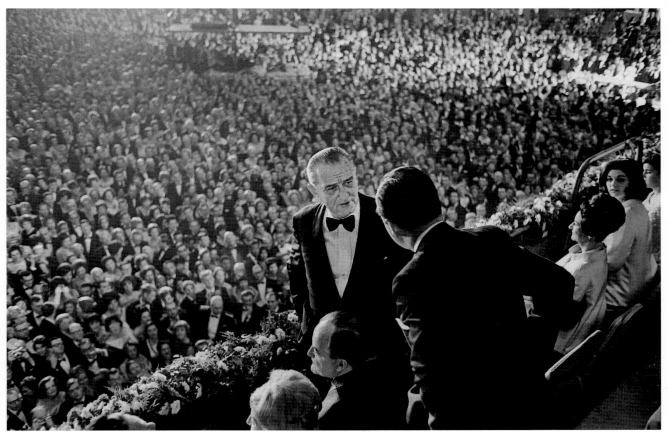

洛杉矶，1960年 ／ 林登·约翰逊（Lyndon B. Johnson），华盛顿特区，1965年
后页 埃里克·安布勒（Eric Ambler），伦敦，1952年
威廉·卡洛斯·威廉斯（William Carlos Williams），帕特森，新泽西，1955年

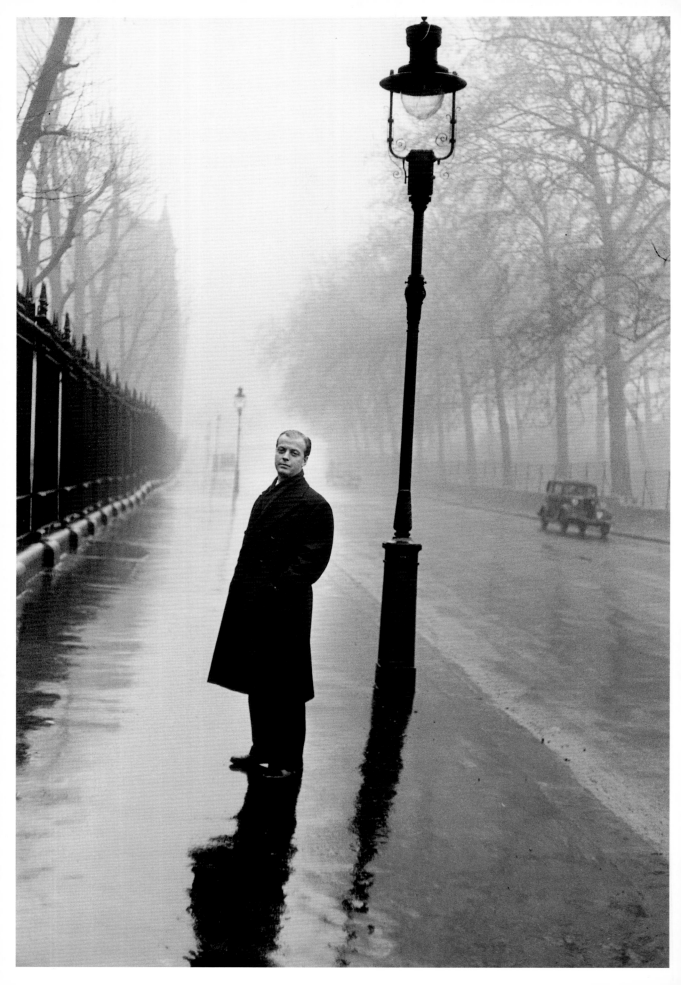

雪城大学（Syracuse University），雪城，纽约，1969年 / 巴尔的摩，马里兰，1969年

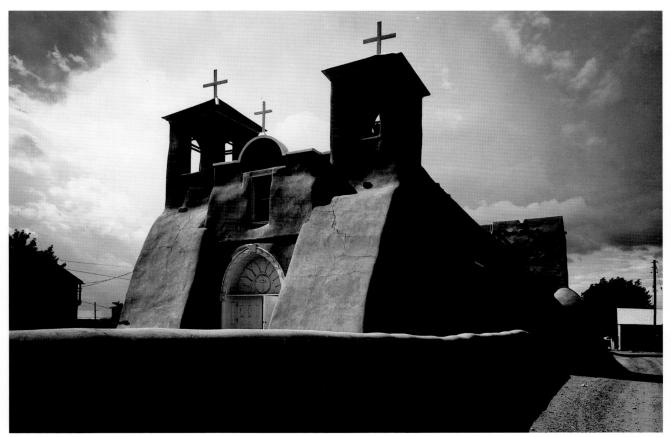

阿科马，新墨西哥，1969年 ／ 陶斯，新墨西哥，1969年

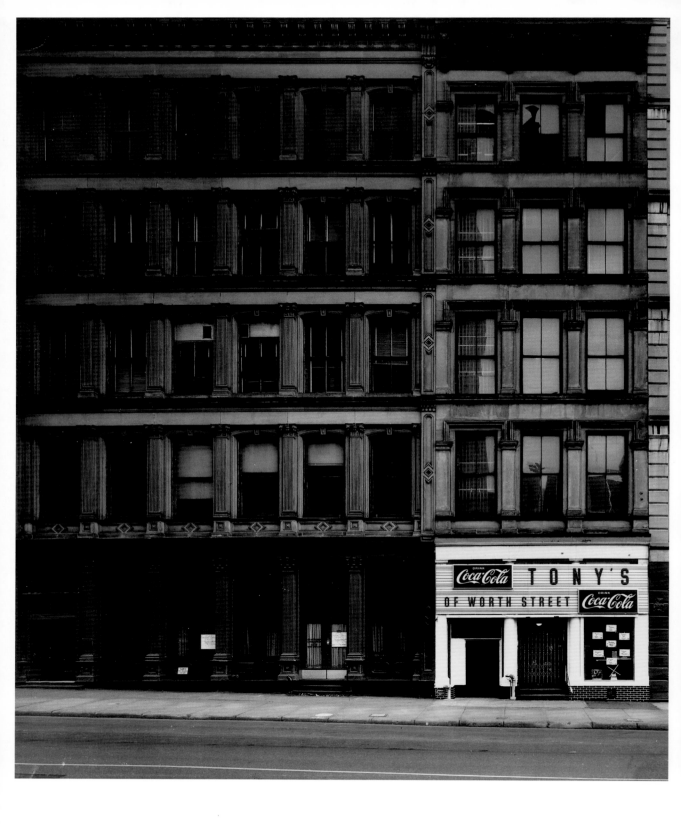

纽约，1969年

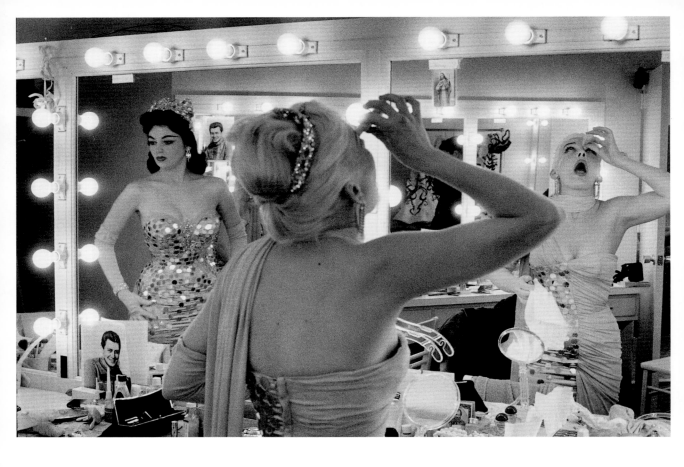

拉斯维加斯，1957年

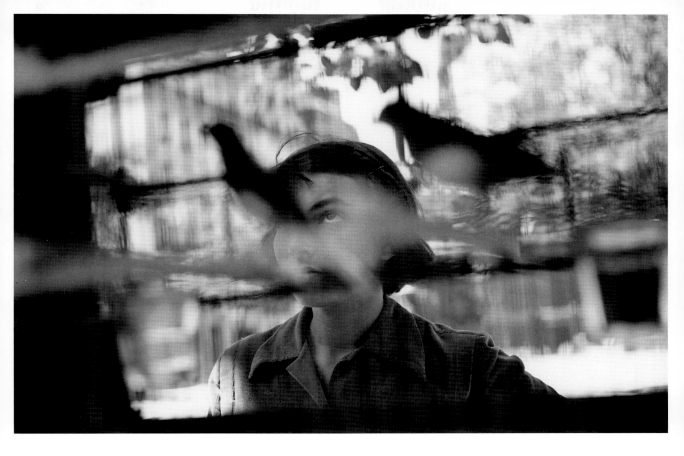

巴黎，1949年

康尼岛，纽约，1975年

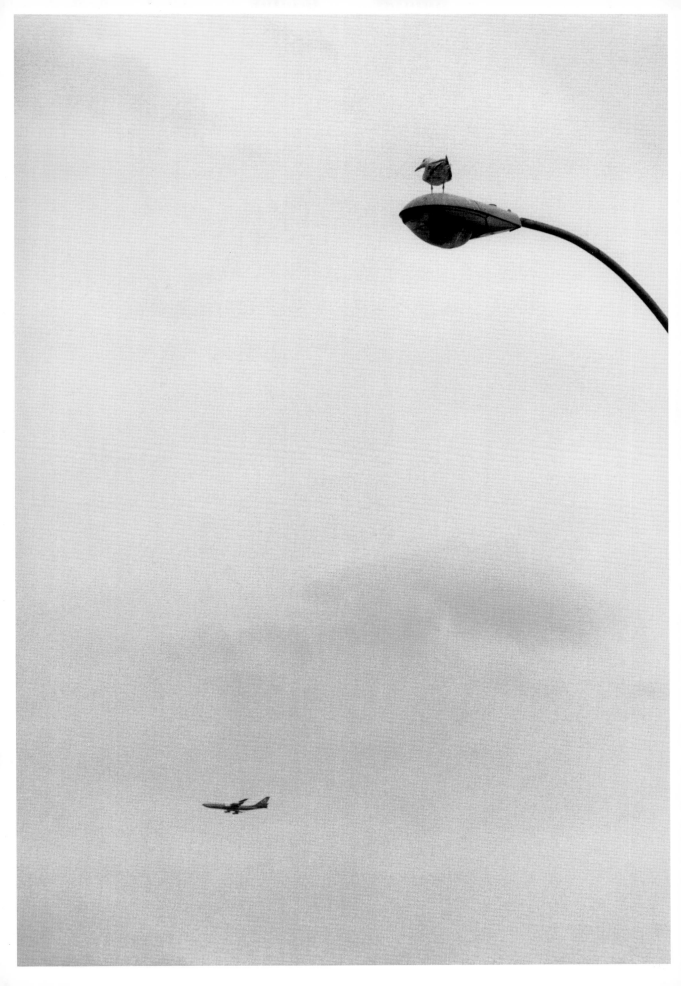

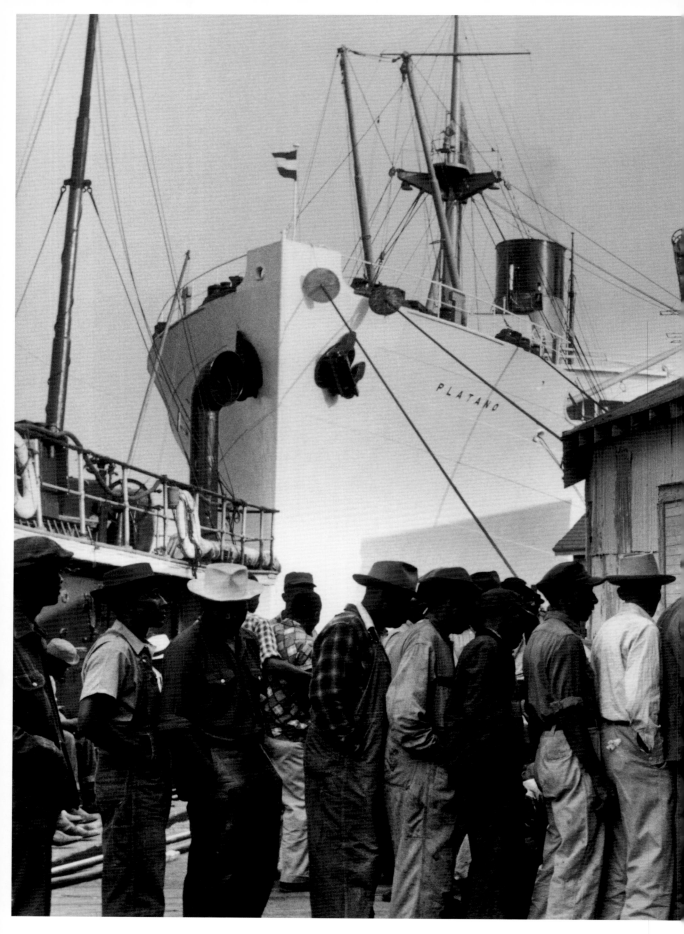

霍博肯，新泽西，1954年

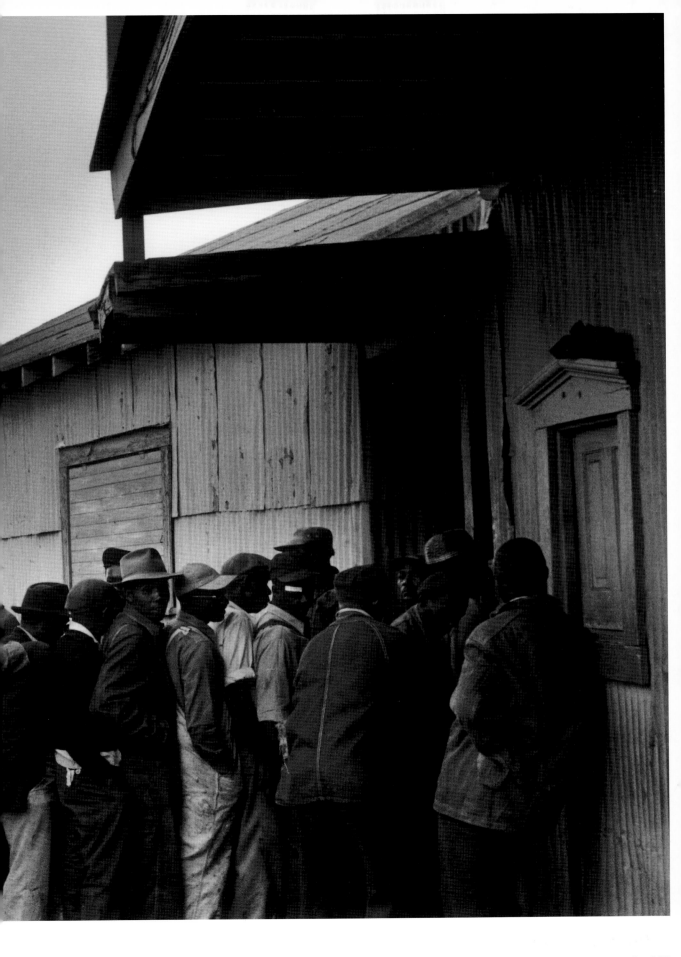

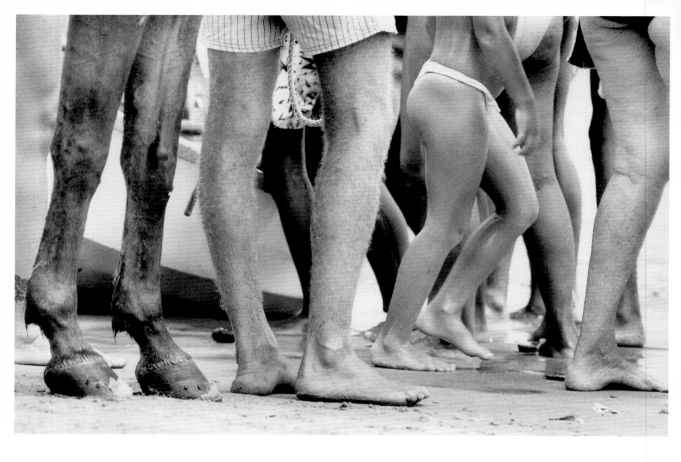

布济乌斯（Buzios，近里约），巴西，1990年

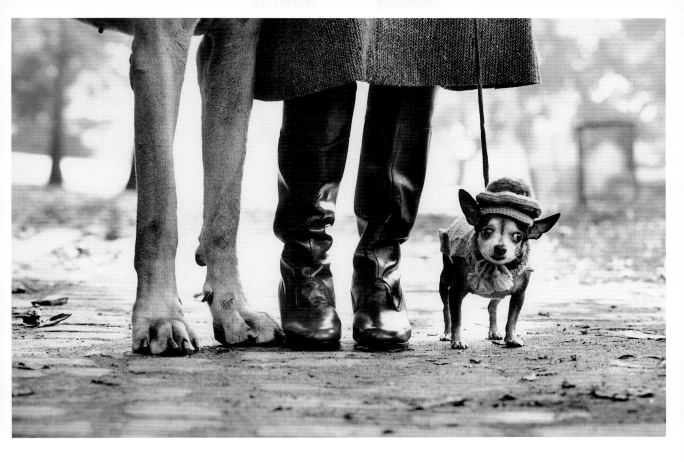

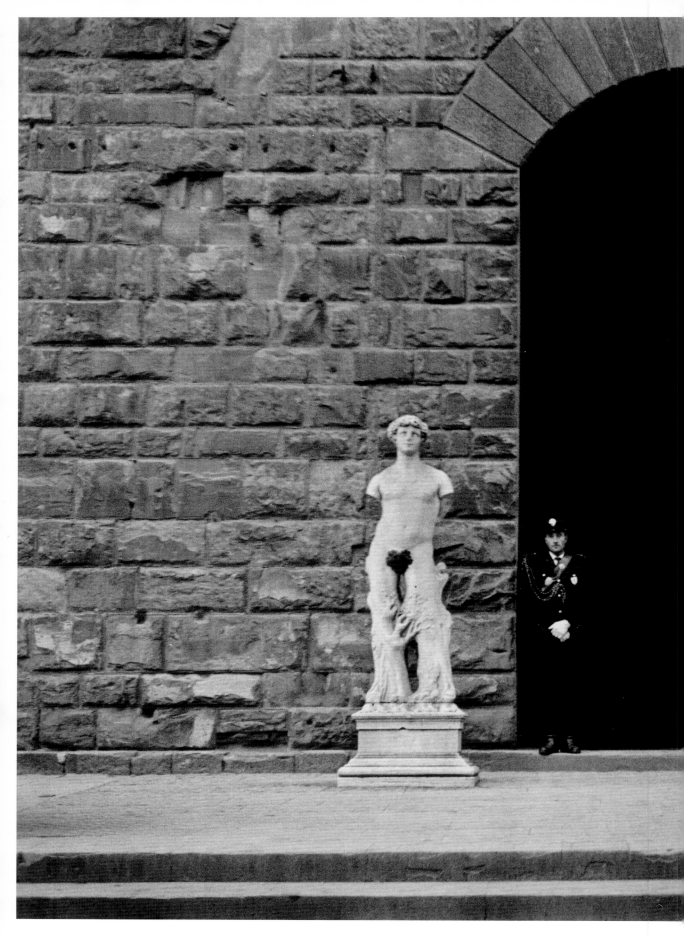

佛罗伦萨，1949年

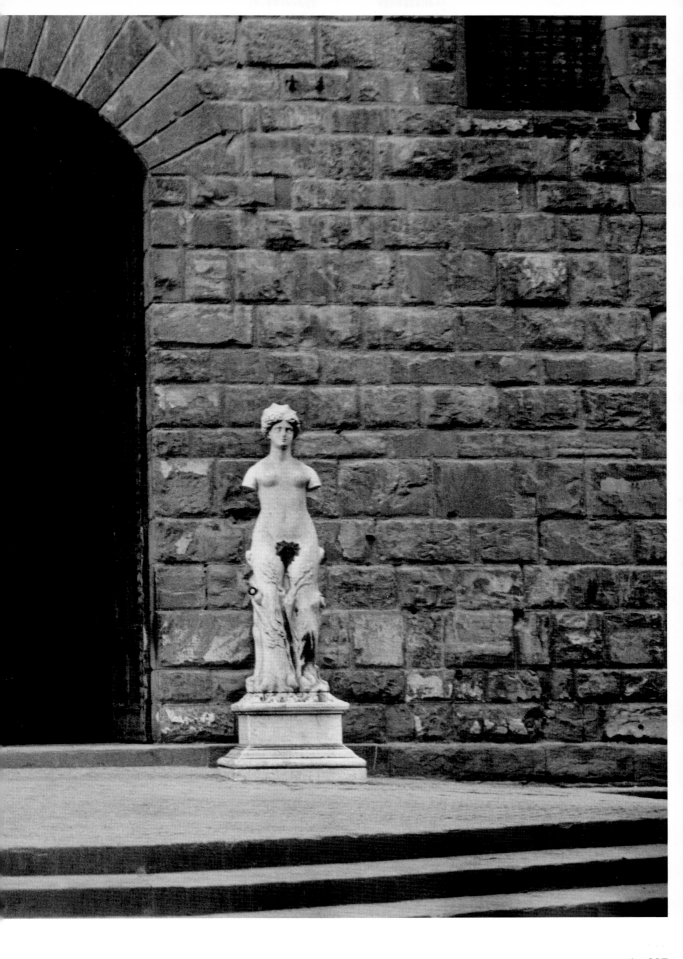

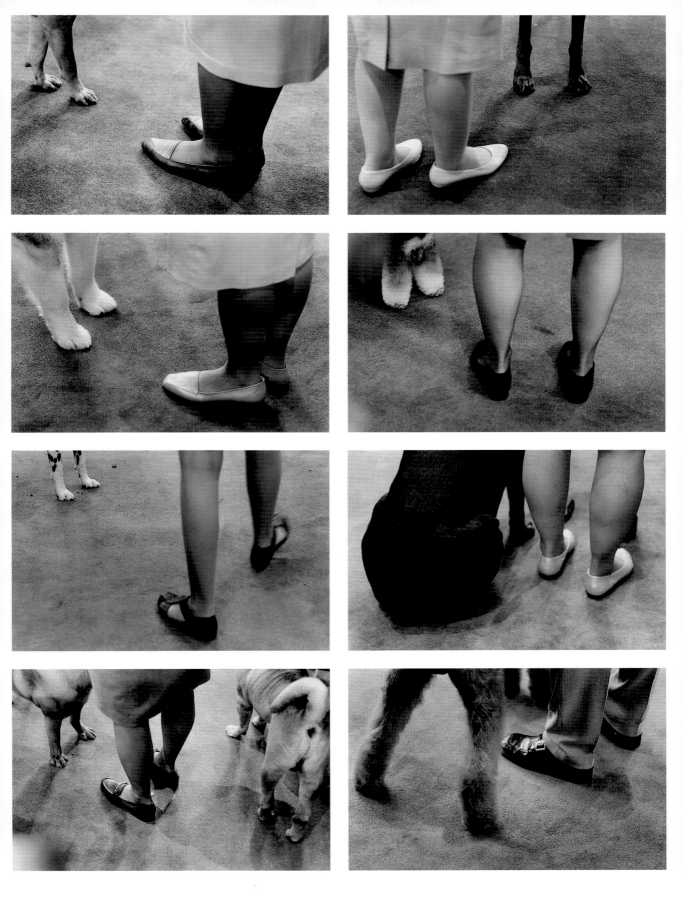

科隆，德国，1967年
后页 巴西利亚，巴西，1961年 / 拉斯维加斯，1998年

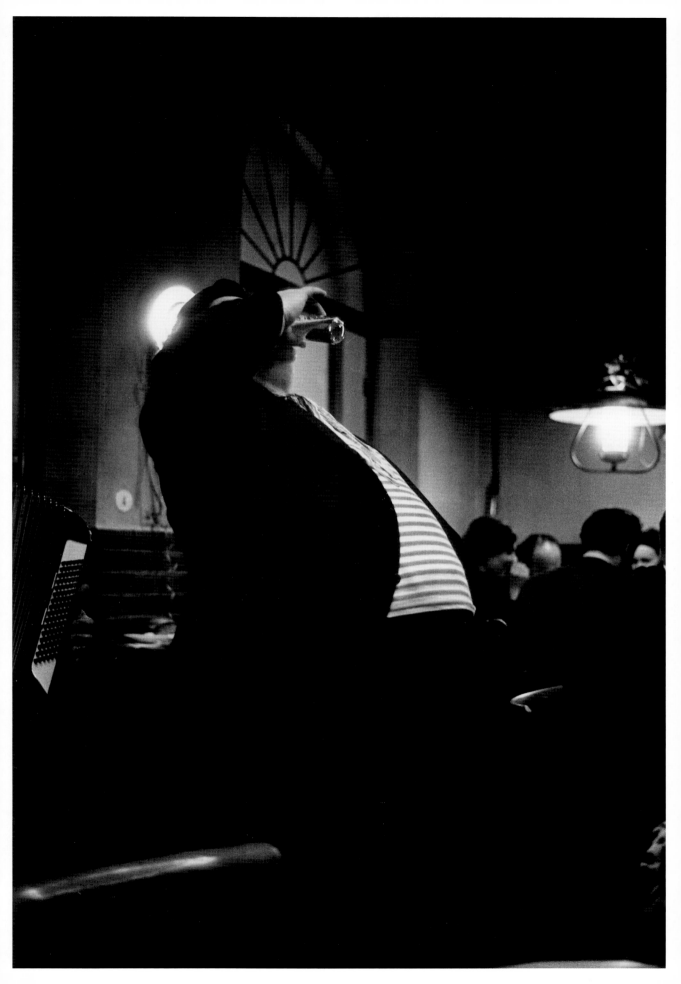

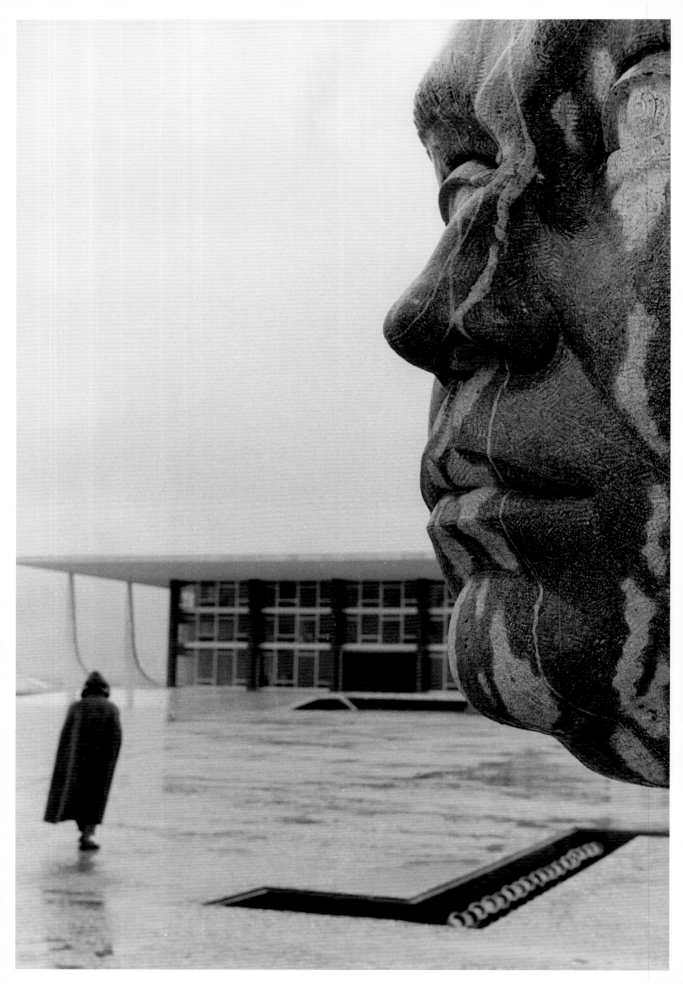

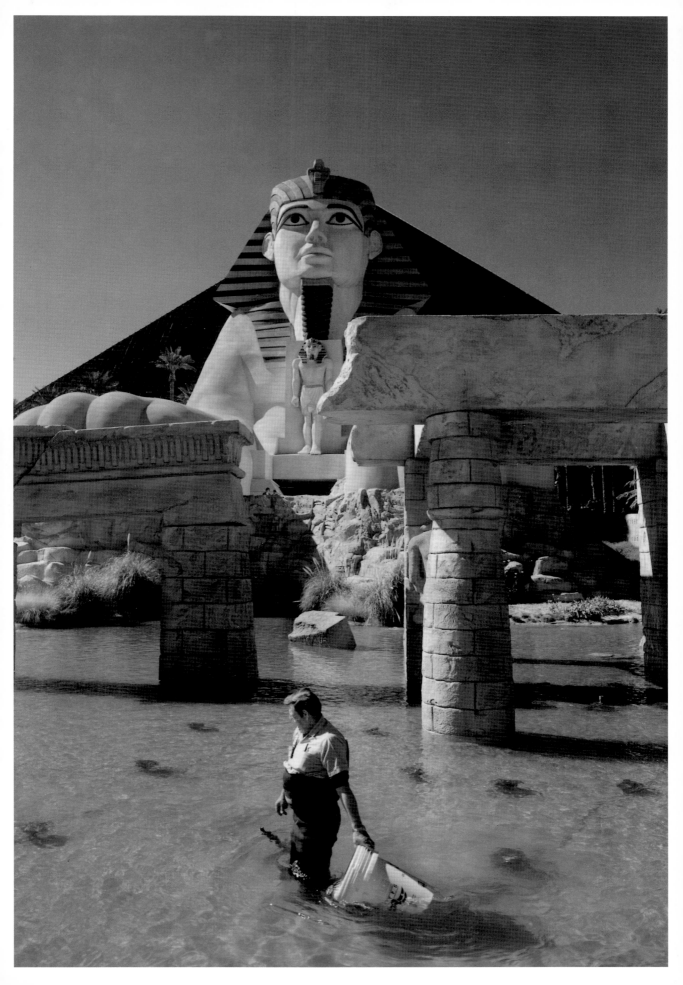

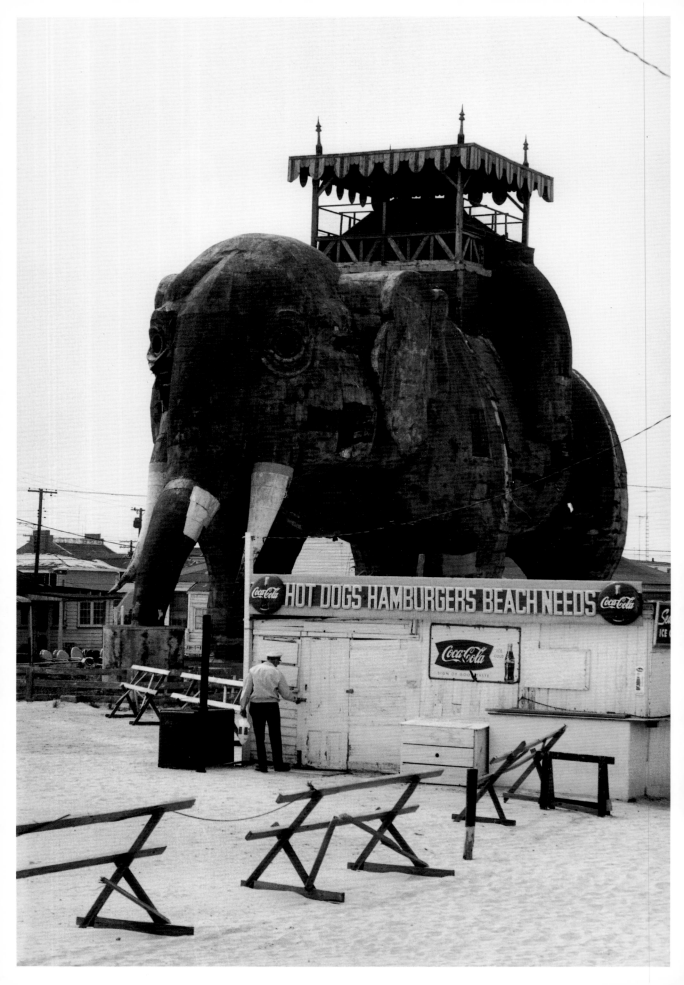

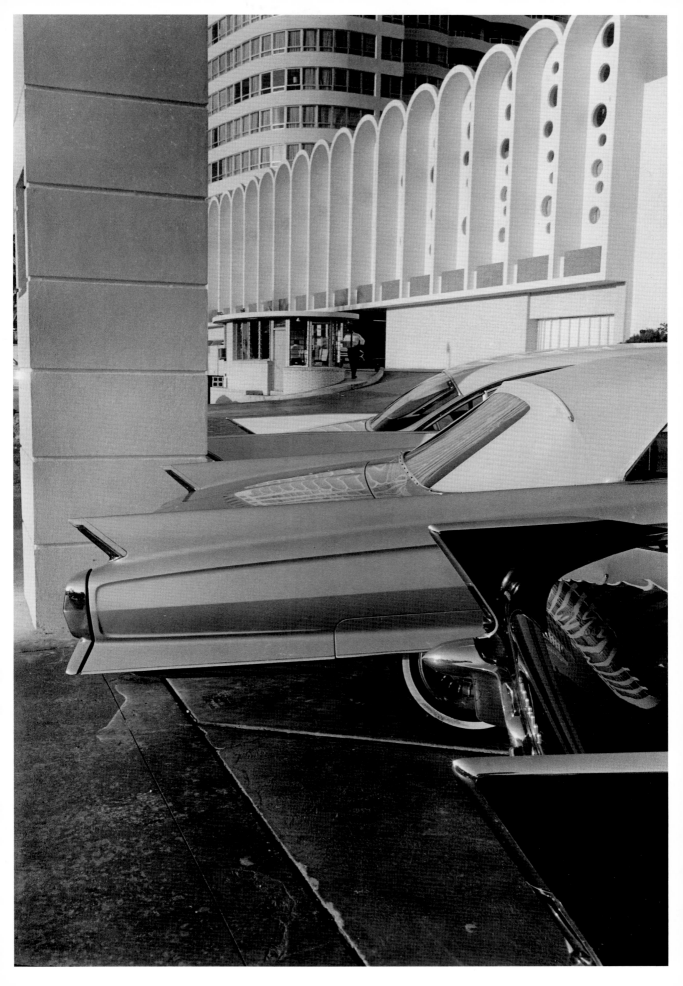

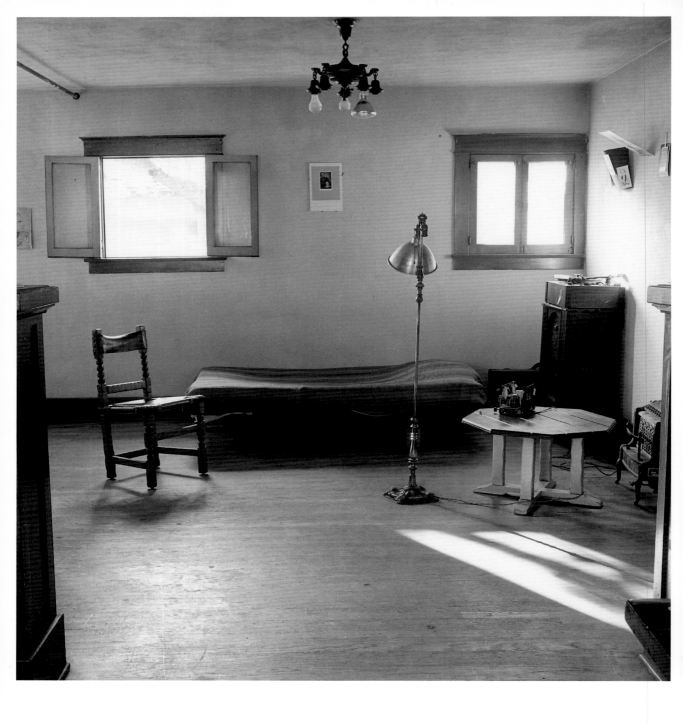

前页 新泽西，1969年 ／ 迈阿密海滩，1962年
好莱坞，1946年

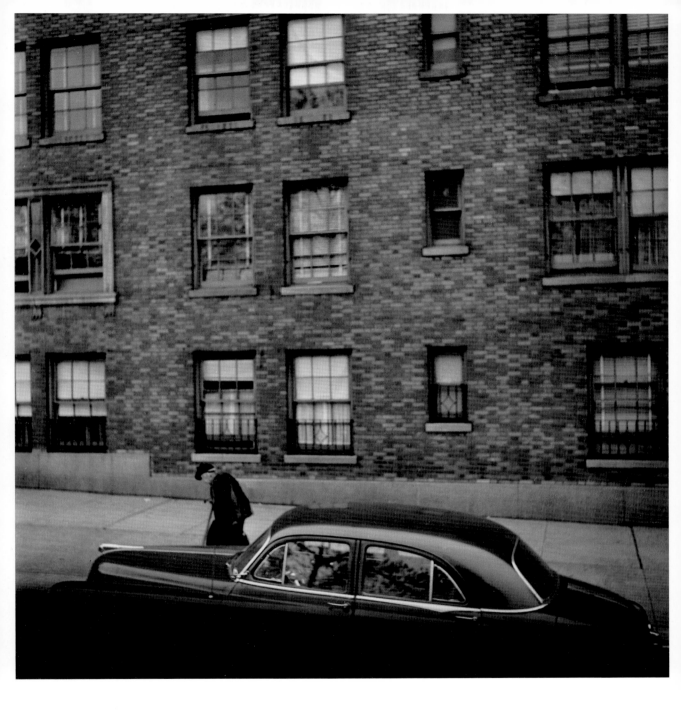

纽约，1949年

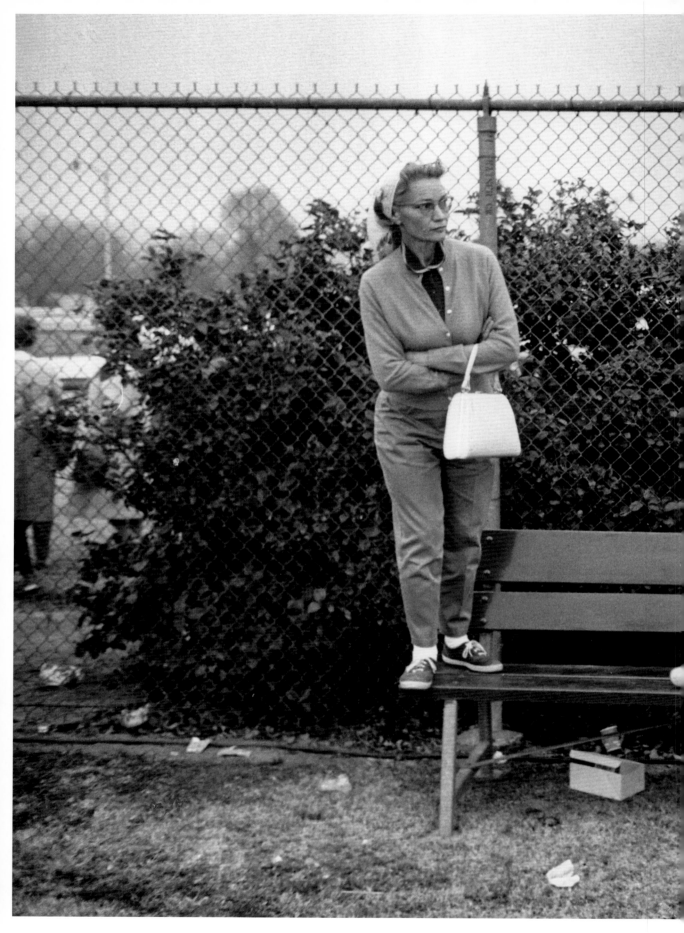

帕萨迪纳，加利福尼亚，1963年

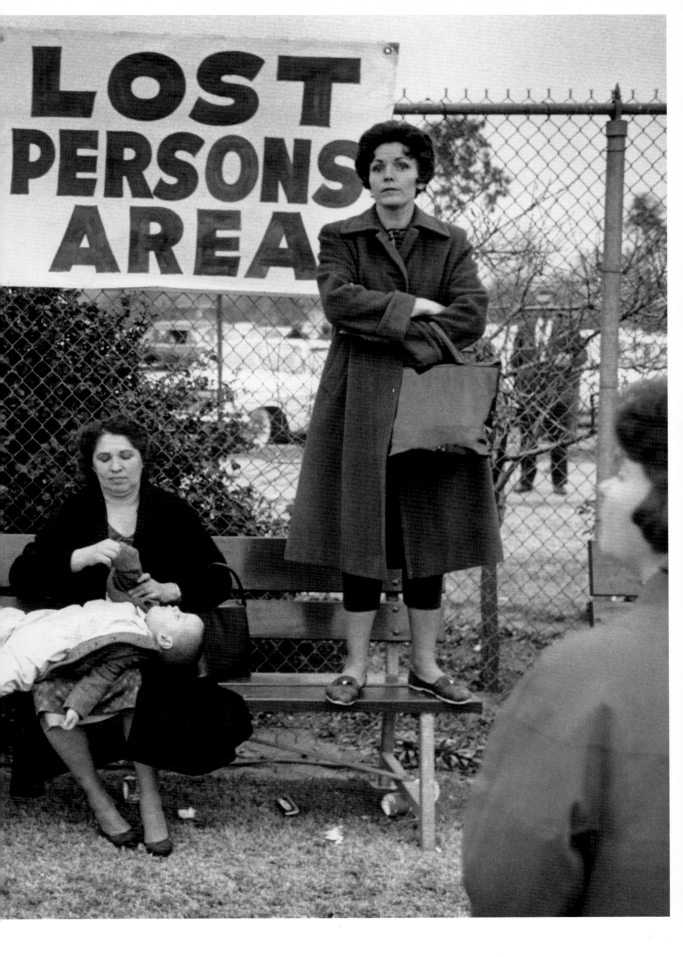

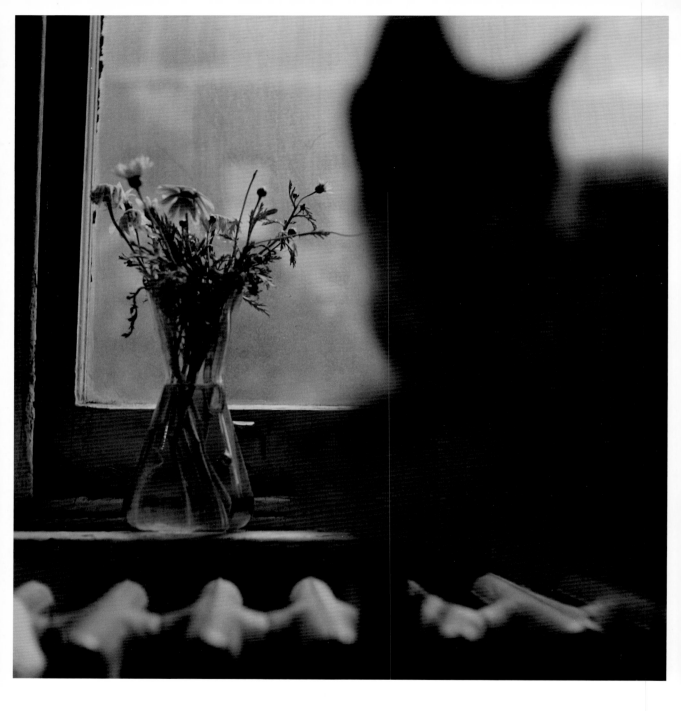

纽约，1950年

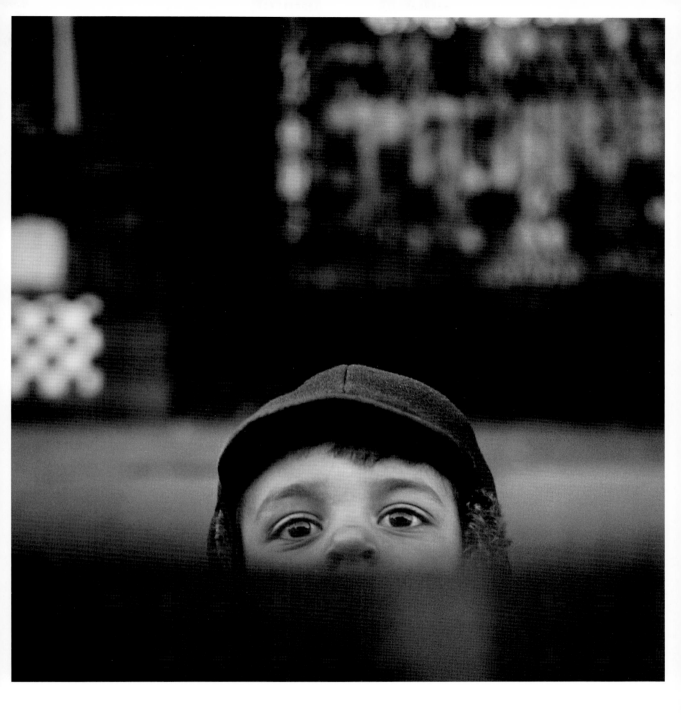

纽约，1951年
立 221

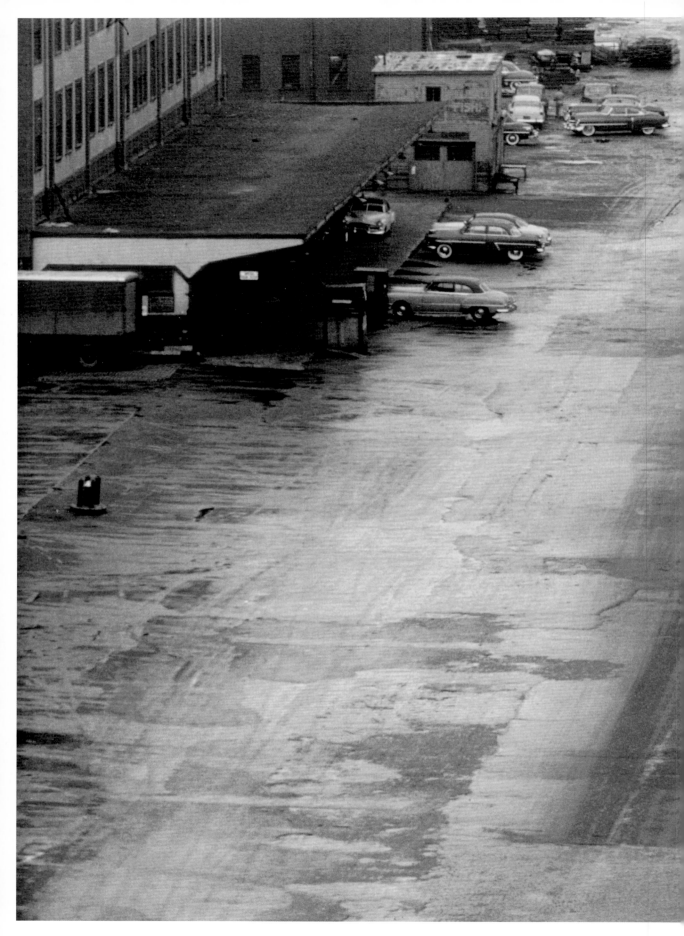

纽约，1953年

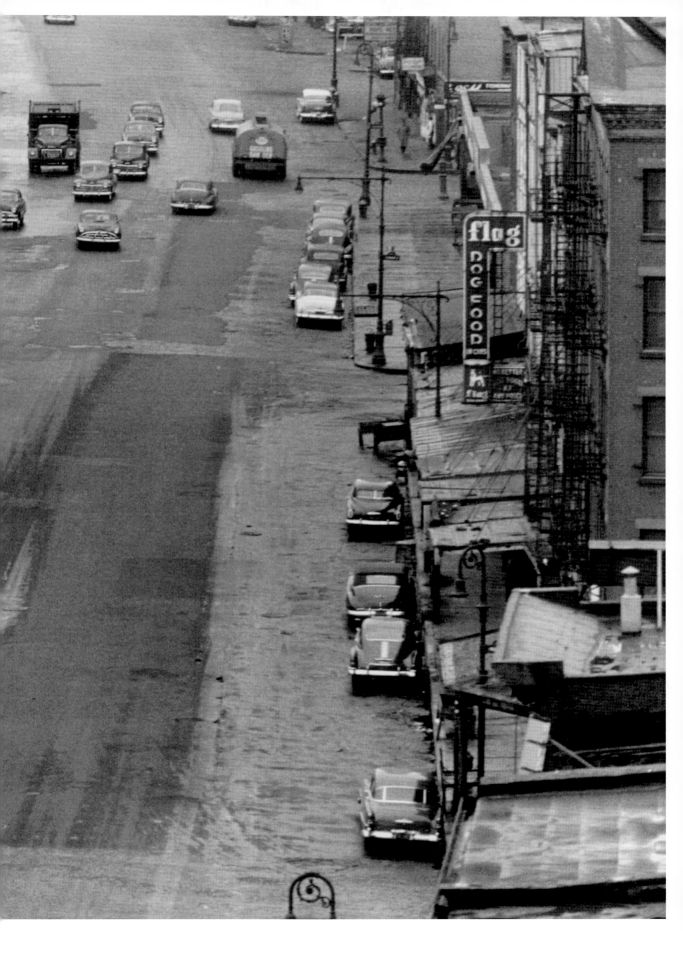

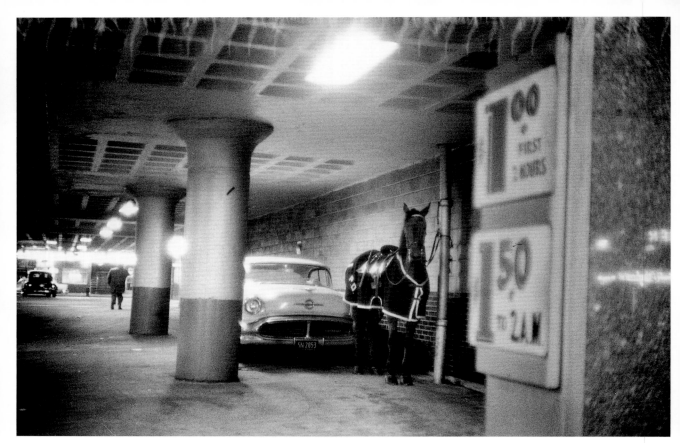

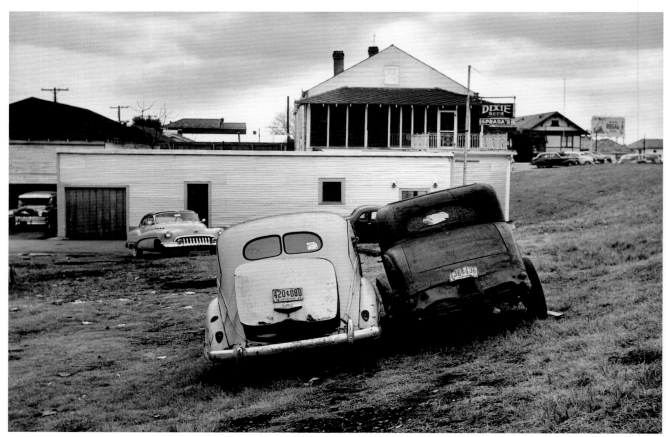

纽约，1955年 / 新奥尔良，1950年

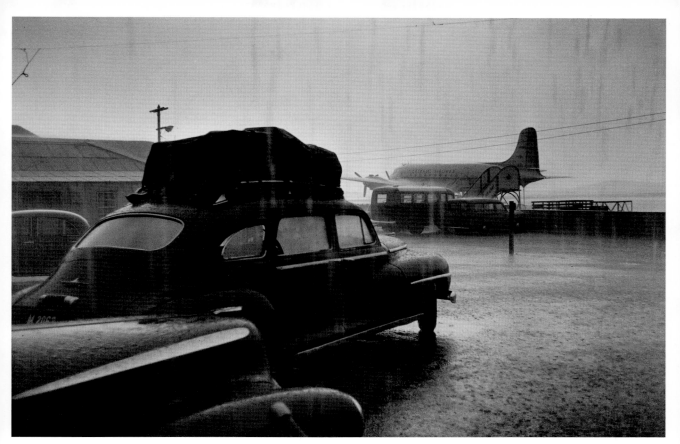

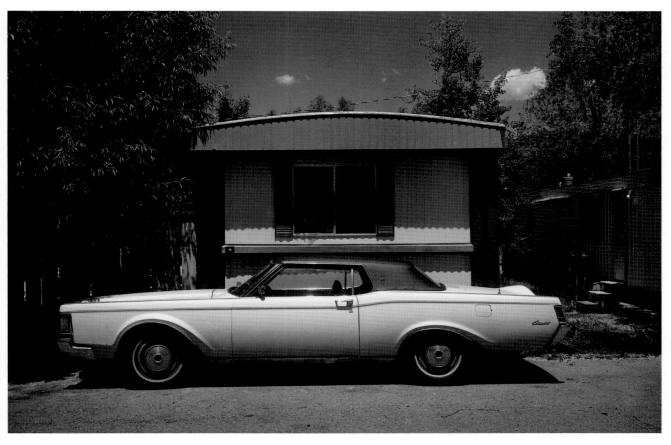

百慕大，1953年 ／ 特温莱克斯，科罗拉多，1992年

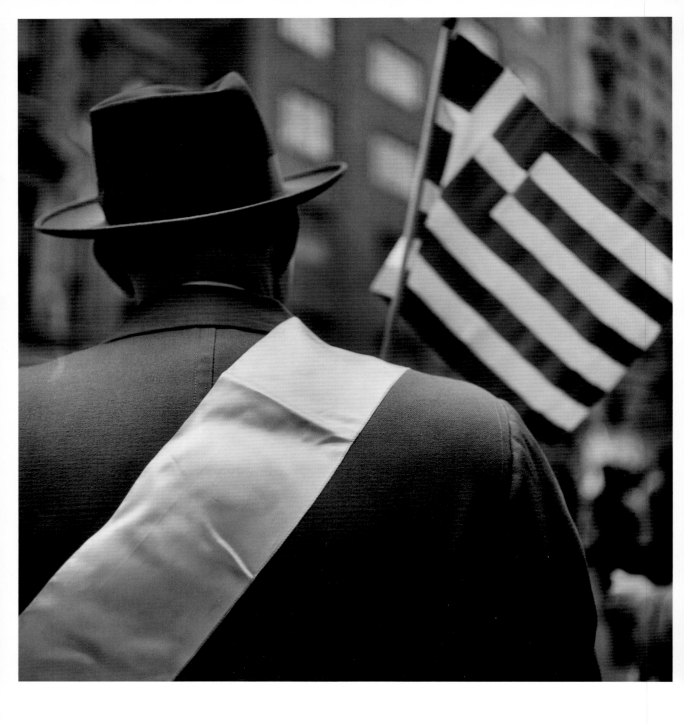

纽约，1950年

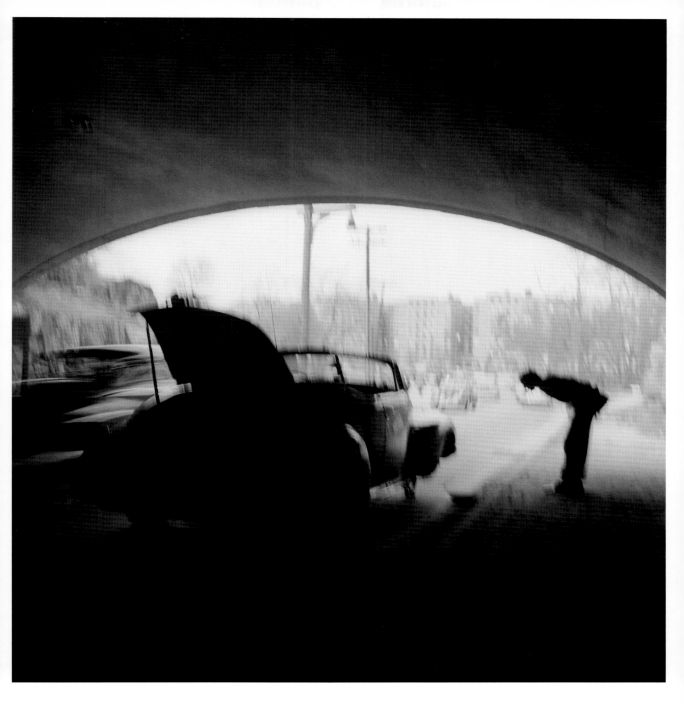

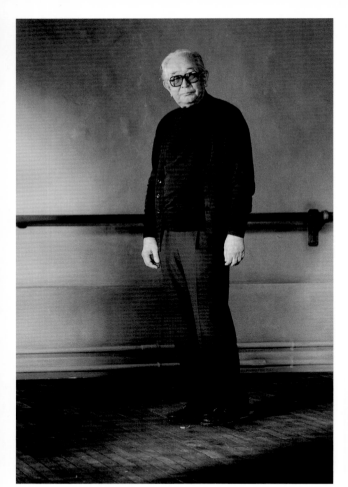
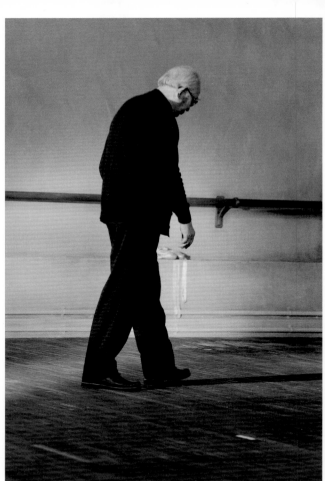

黑泽明，东京，1989年

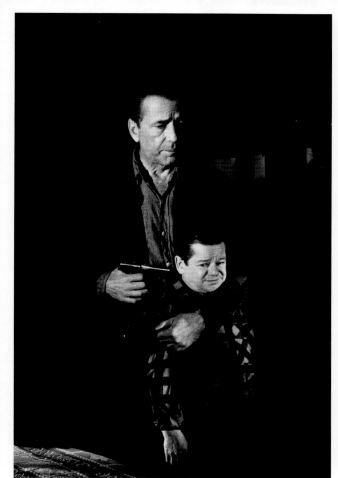
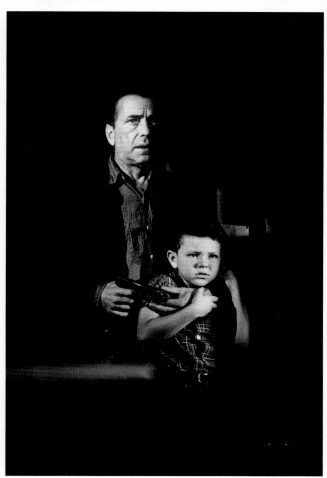

亨弗莱·鲍嘉（Humphrey Bogart），好莱坞，1956年
后页 费尔南迪纳海滩，佛罗里达，1950年 ／ 巴塞罗那，1951年

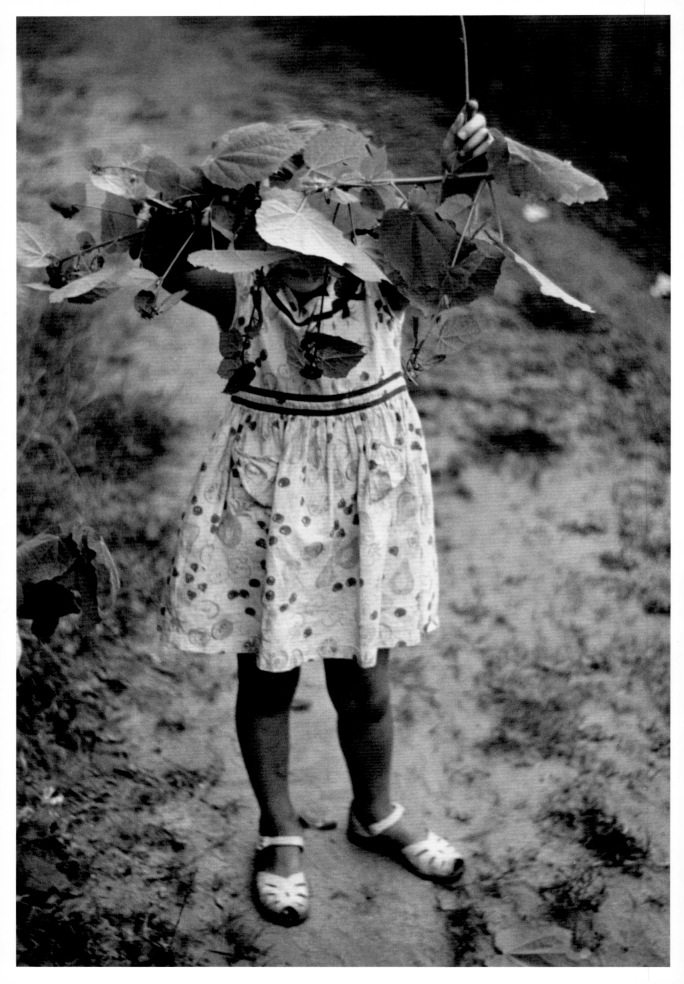

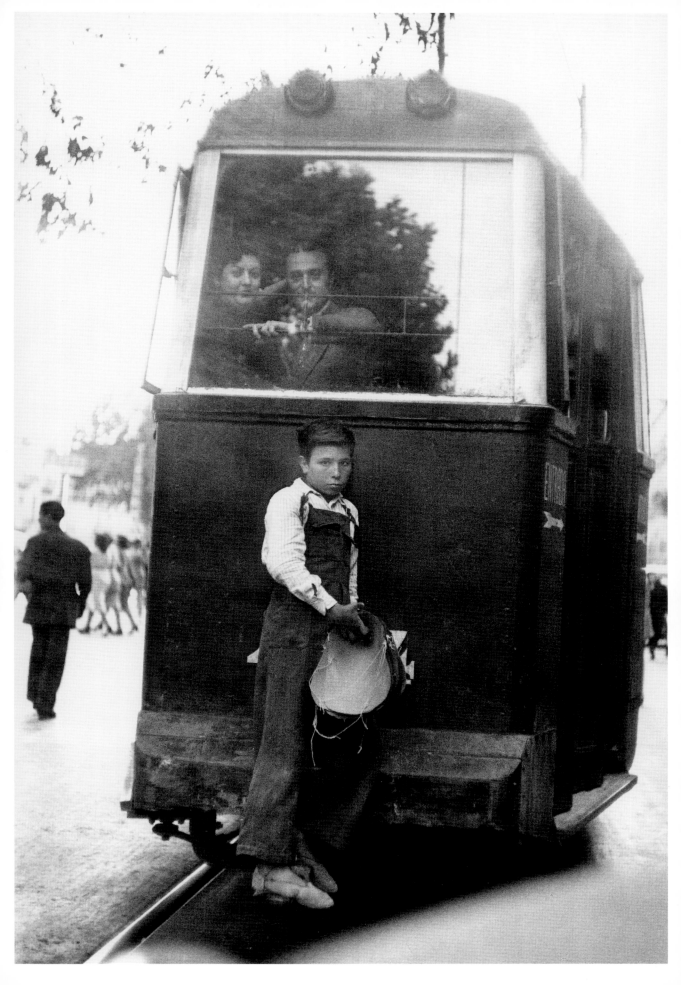

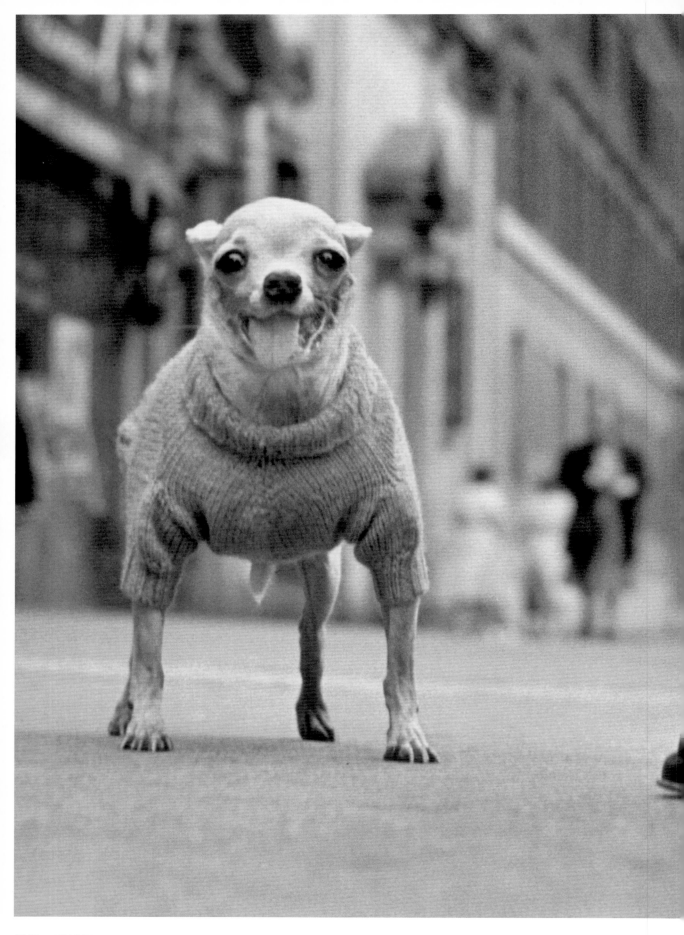

纽约，1946年

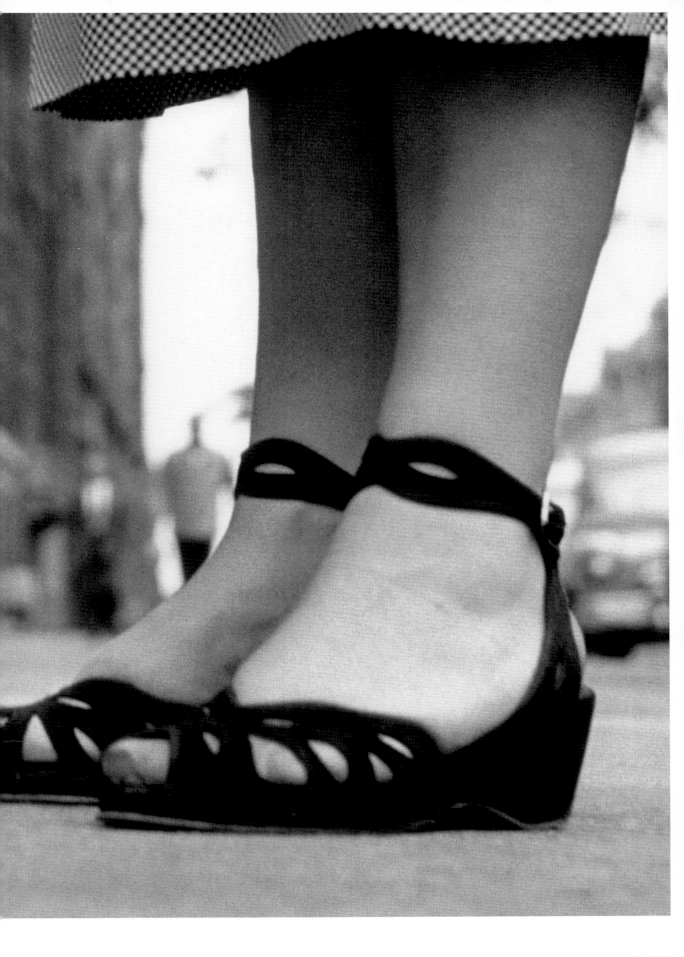

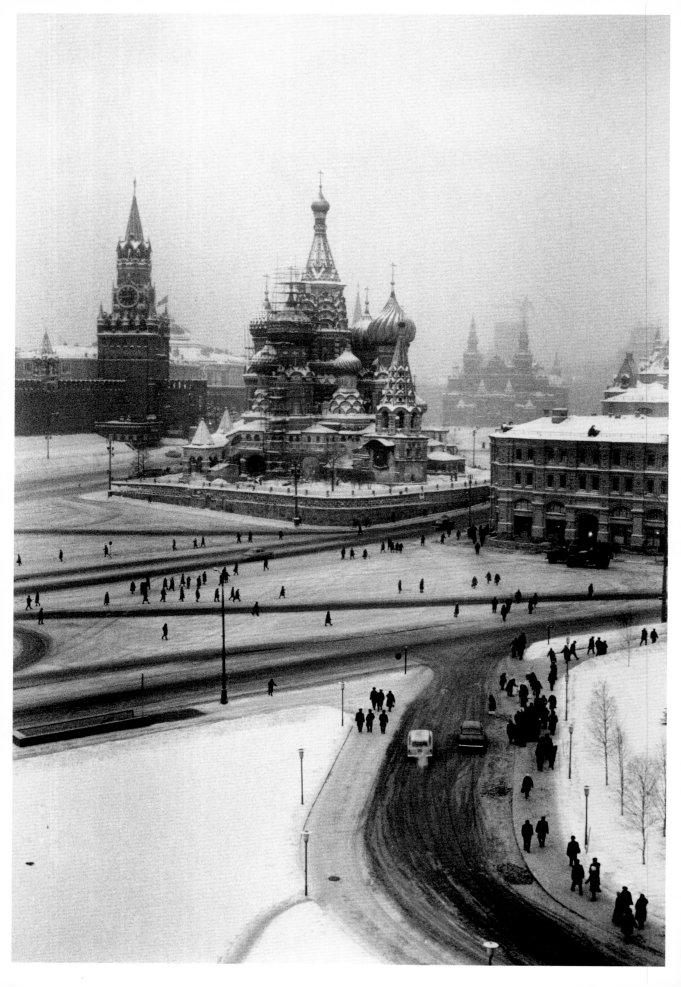

纽约，1969年 / 芝加哥，1969年

埃姆斯伯里，马萨诸塞，1969年 ／ 巴西利亚，巴西，1961年

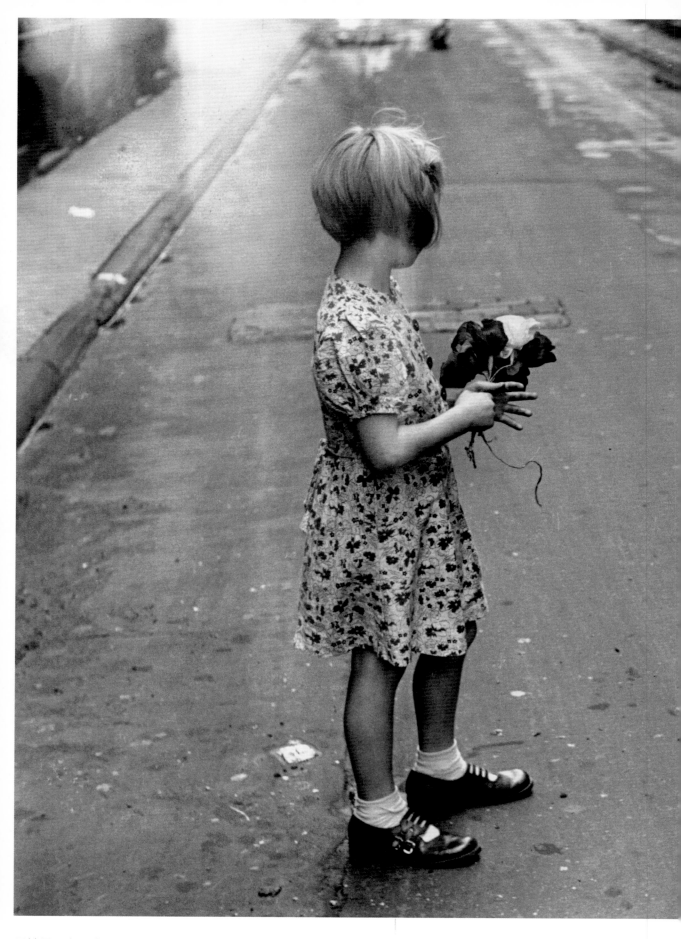

匹兹堡，宾夕法尼亚，1950年

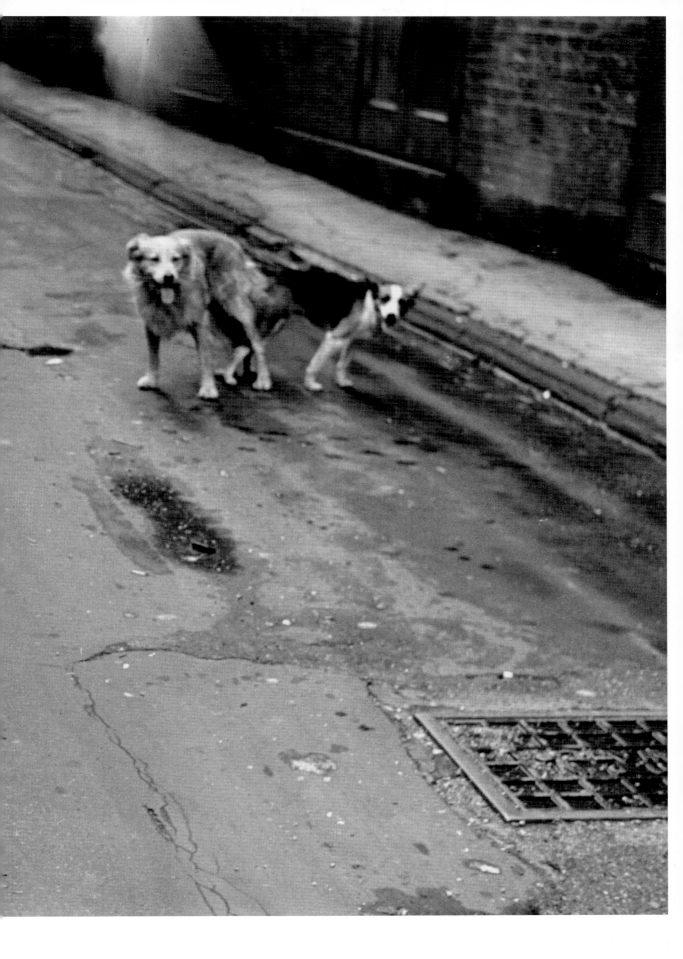

科宁，纽约，1976年
后页 科宁，纽约，1976年

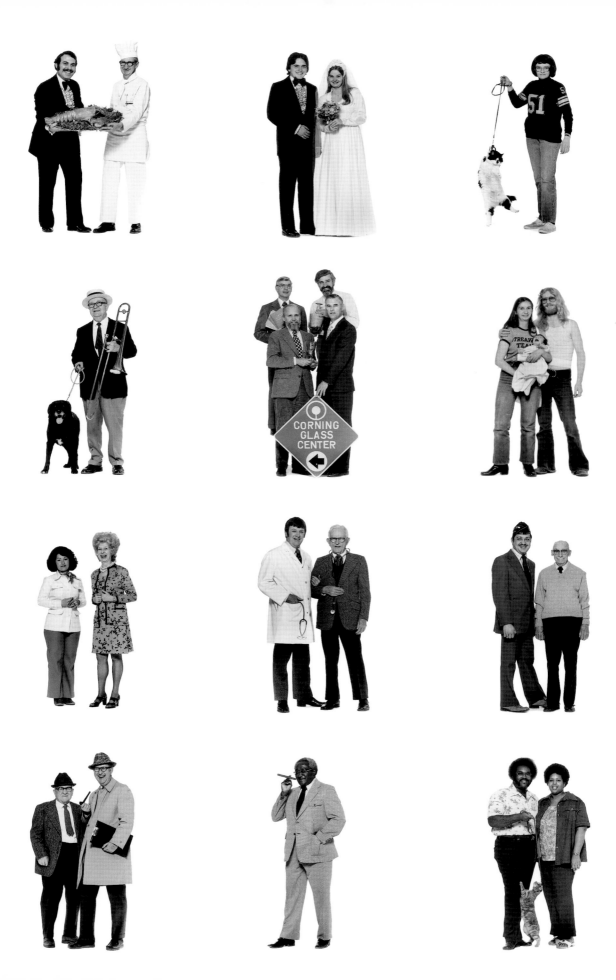

语 | Tell

除了零星的犬吠鹅鸣，偶尔还有一声马嘶，这儿的"语"都来自人类。悄悄话总在同一性别之间传递，真实世界就如此吗？或者这现象仅存于艾略特的影像？——女士们凑在一起，互赏订婚戒指或是分享闺房秘密；男人们沾沾自喜感觉良好，好像他们掌握了"子子孙孙，无穷匮也"的机密。

在照片中我们看到，人们不仅通过言语来讲述，还运用眼神、姿势和书写。他们用制服、旗帜、标识和装备昭告世界。在伊甸园中亚当首先为万物命名，他的子孙自此就再没有闭嘴。

据某位当代语言学家统计，不论文化背景、收入高低、教育水平、年龄、种族和信仰，世间的普通人，每天说话的时间中60%用来"说闲话"。根据他的理论，这或许是古老的求生本能。人类这一物种能存活10万年，全赖我们不断地发掘思考别人如何成功，追随流行风俗并探讨日常危险。闲话让我们保持领先。

若这理论靠谱儿，那便可解释为何女人总和女人聊八卦，而男人也总是和男人闲扯。我们分属两个阵营；即便男女联袂，也要保有各自的补给。

在快照里和生活中，艾略特对待女人自有一套。他是位成功的商业摄影师，当我们在二月的寒风中瑟瑟发抖时，他却透过镜头饱览近乎一丝不挂的漂亮女孩儿在热带海滩上搔首弄姿。二月份，艾略特绝对是嫉妒对象。

一次，我们在曼哈顿43街一家不对外的高级俱乐部用午餐，就有这样一个女孩儿阔步穿过房间来到我们桌前，大声说道，"这是艾略特·厄威特，世界上最好的男人"！在场的暮年贵客们统统听见。

他倒是一点儿不脸红。

艾略特对异性的吸引力或许得由女士们来解释，但有些因素一定少不了：机智、坦诚，以及无论何时都对女性表示尊重。影像中有对身体的温柔抚弄，有过度的粉黛，有赶潮流的装束，也有蹩脚的摆姿，但绝无功利和肉欲。

艾略特眼中的女性是"人"。照片中，她们与那些双目圆瞪的自负男人的互动从来就不是公平的较量。在女性面前，男人们常常摸不着头脑。

《快照集》中有着许多优雅自持的女士，她们不可能出现在《箴言》（*Maxim*）或者《花花公子》杂志上。艾略特影像中的女人们，哪怕半裸或一丝不挂、猛涂防晒油，哪怕在冲浪板上疾驰或是在夜总会里热舞，也不会让观者欲火中烧、神魂颠倒。她们嬉笑、雀跃、调情、漫步。她们享受每一天，她们之中没有生活的受迫害者。

她们甚至比某些事业还要强大。看第256页：左边，神父一脸肃穆地倾听忏悔，这是正事；而右侧，女人们交头接耳，这才是真实的生活。她们的故事，是我们更想听的。

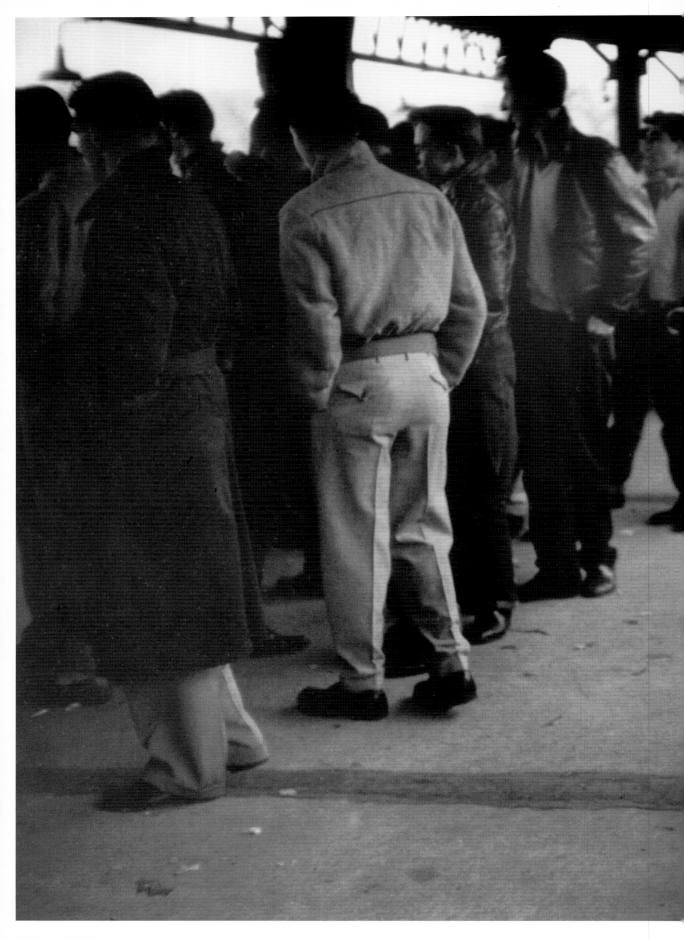

美国，1956年

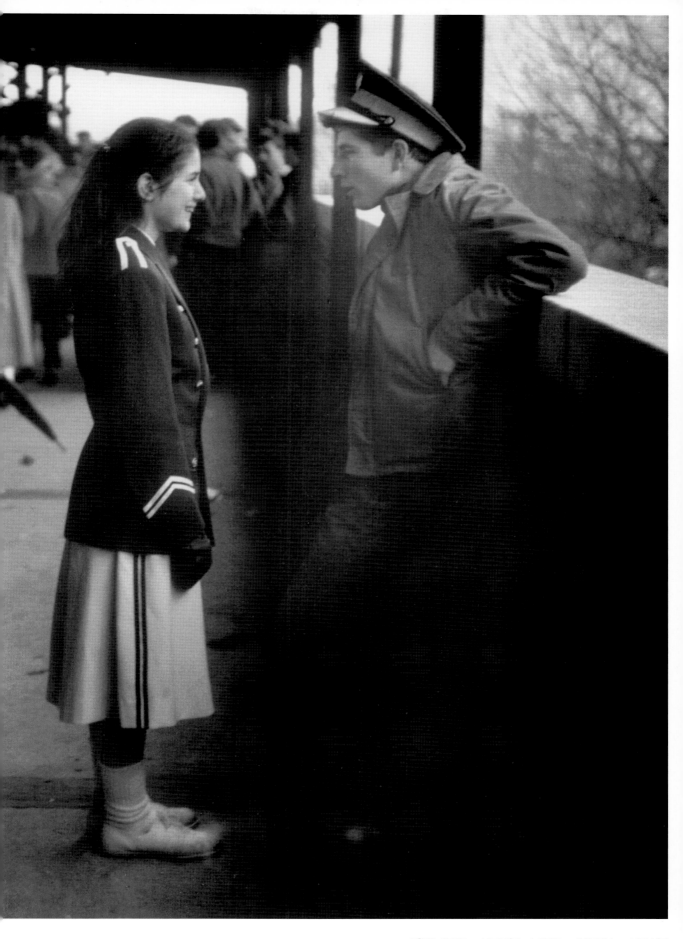

后页 纽约，1955年 / 肯特，英格兰，1984年

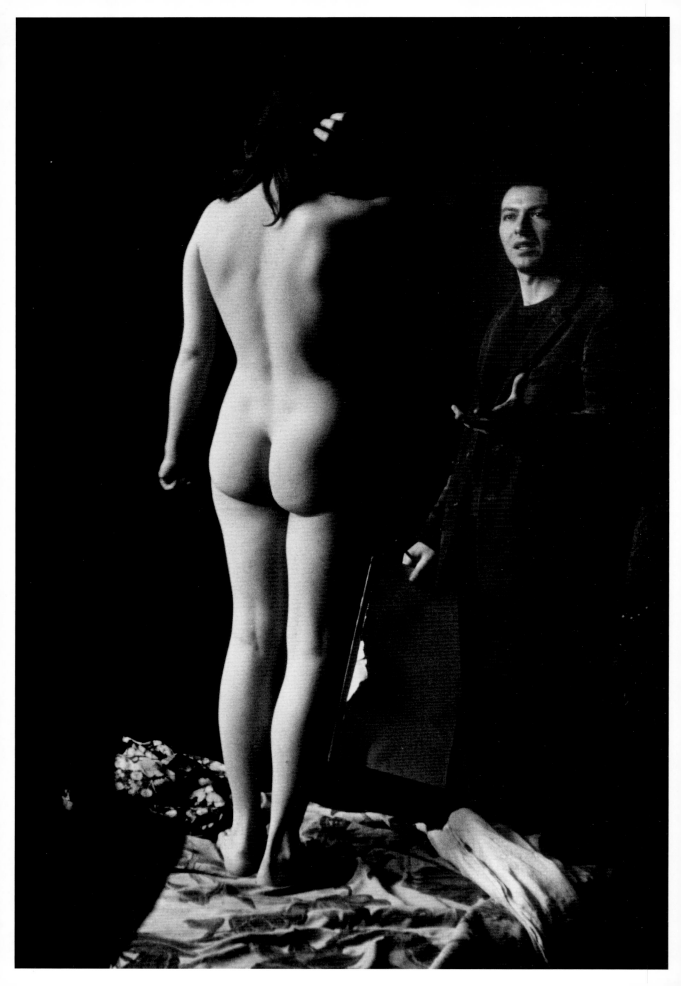

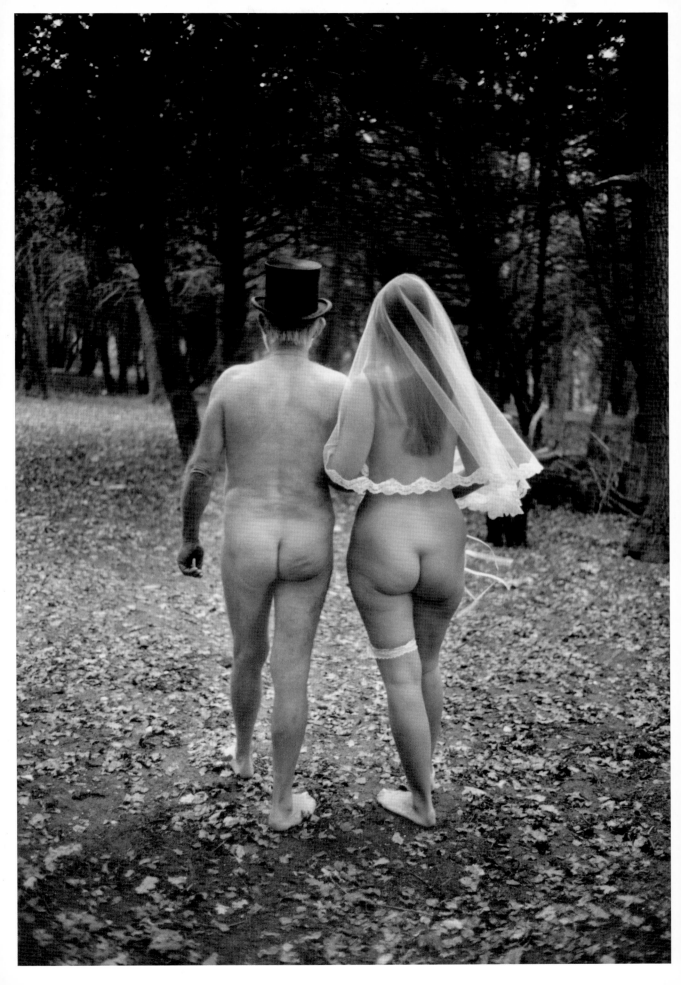

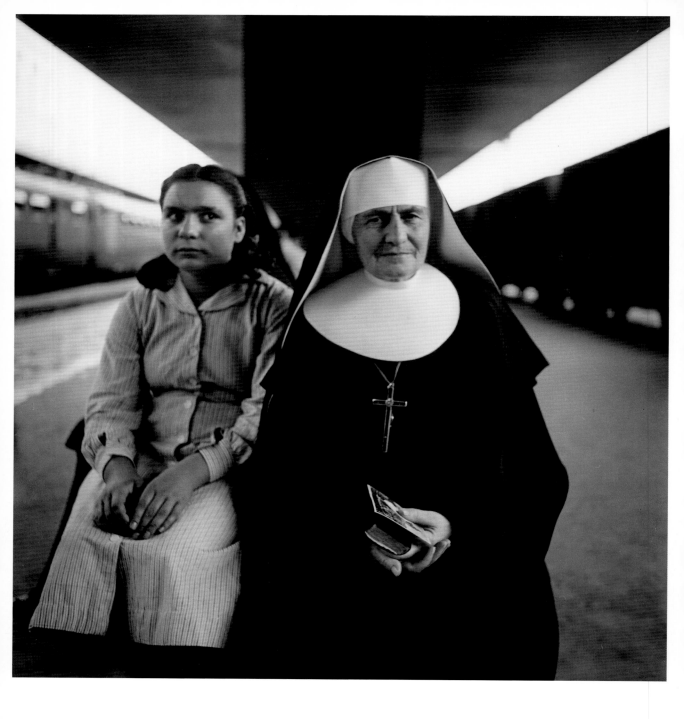

佛罗伦萨，1949年

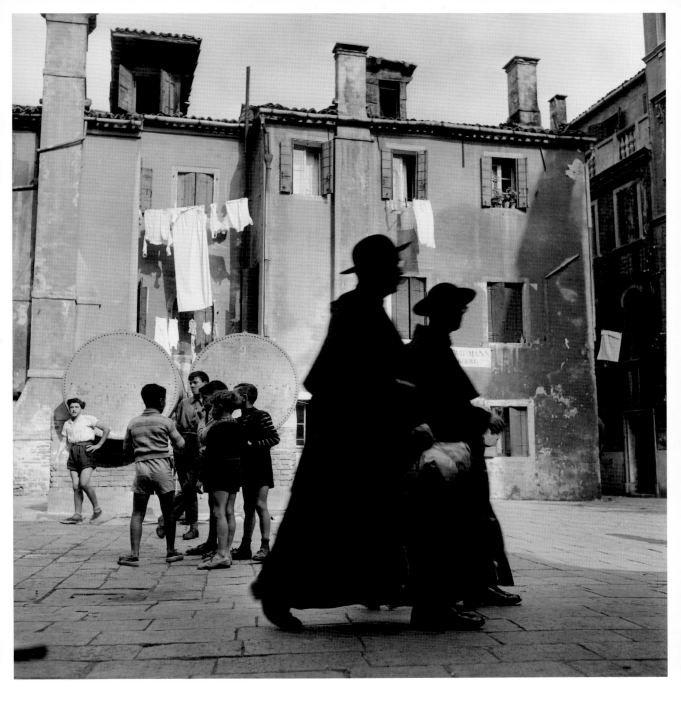

威尼斯，1949年

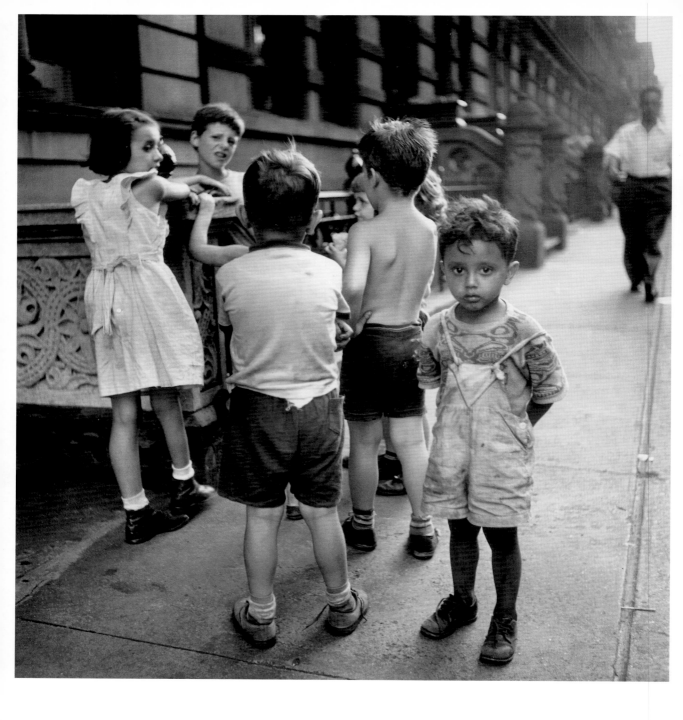

纽约，1946年

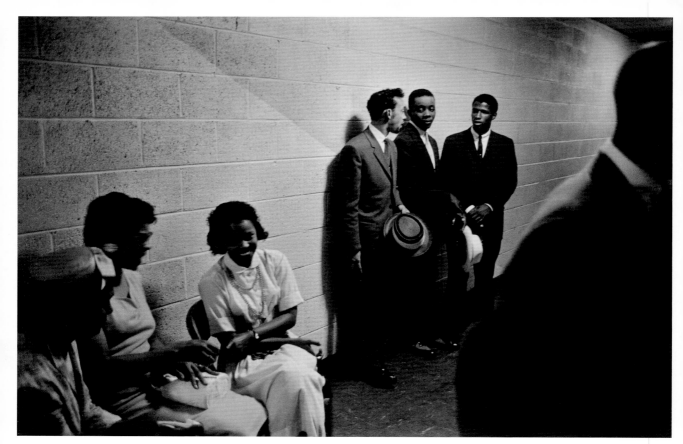

底特律，1959年 / 纽约，1954年

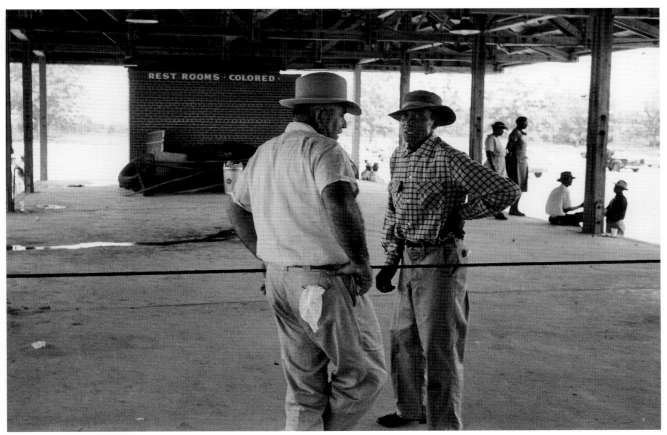

波多黎各，1957年 ／ 佐治亚，美国，1954年

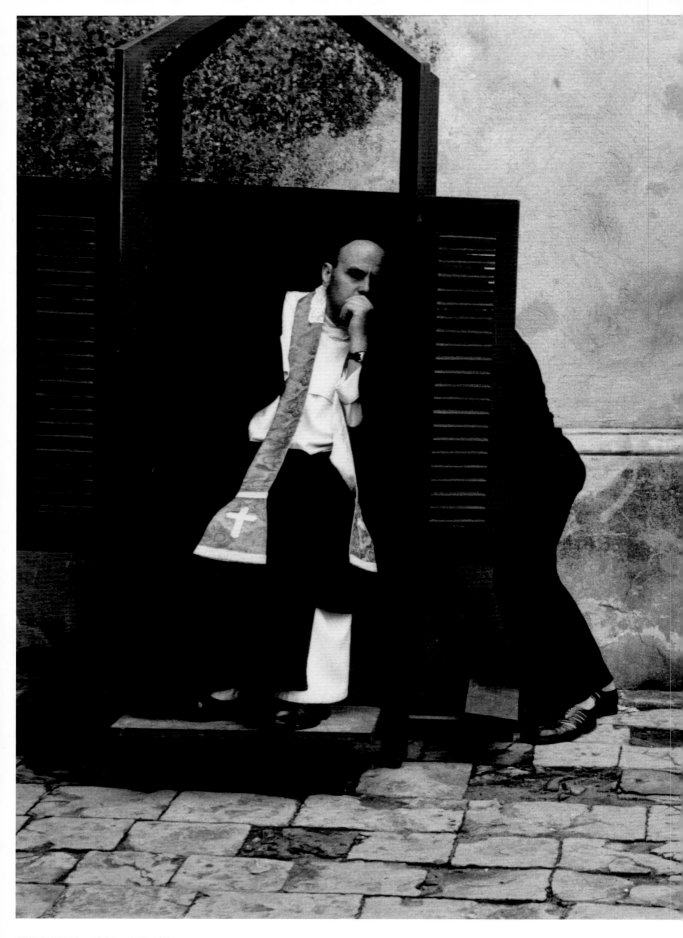

琴斯托霍瓦，波兰，1964年

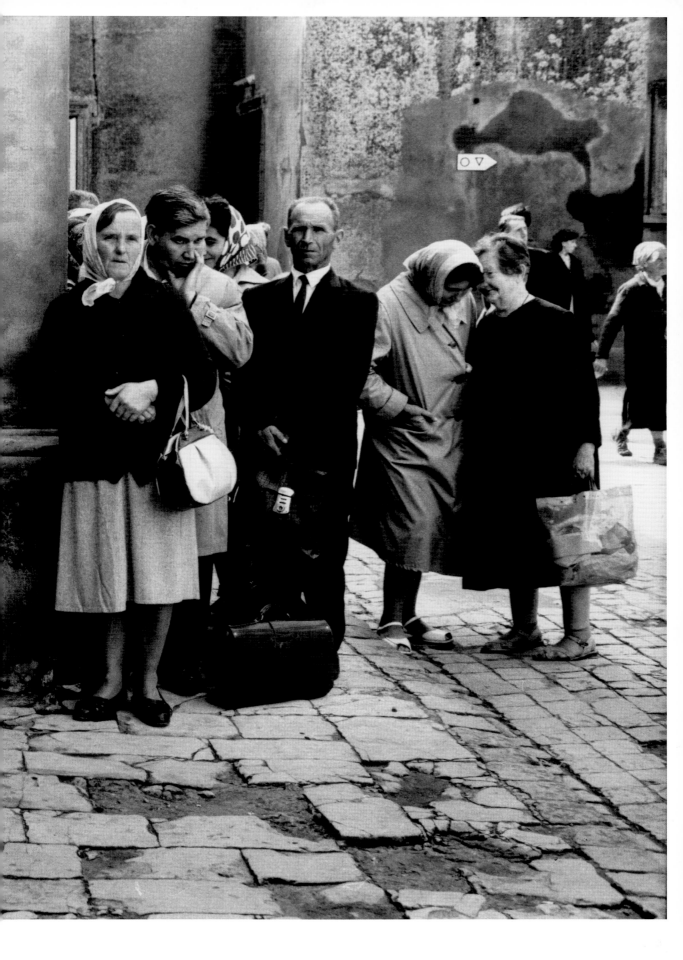

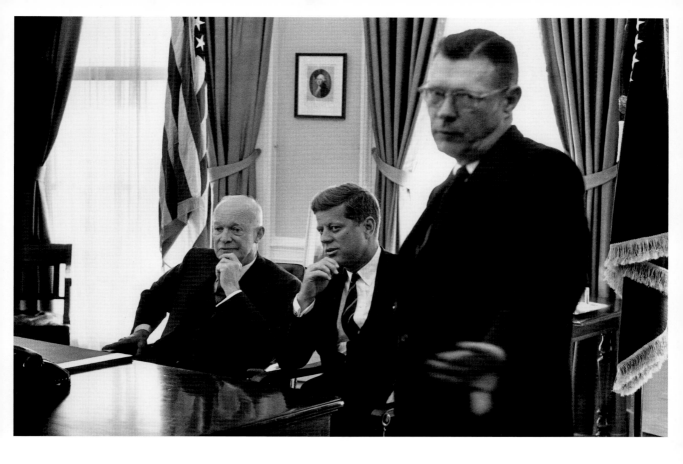

德怀特·艾森豪威尔、约翰·F·肯尼迪与吉姆·哈格蒂（Jim Hagerty），华盛顿，1960年
后页 内华达，1954年 ／ 怀俄明，1954年

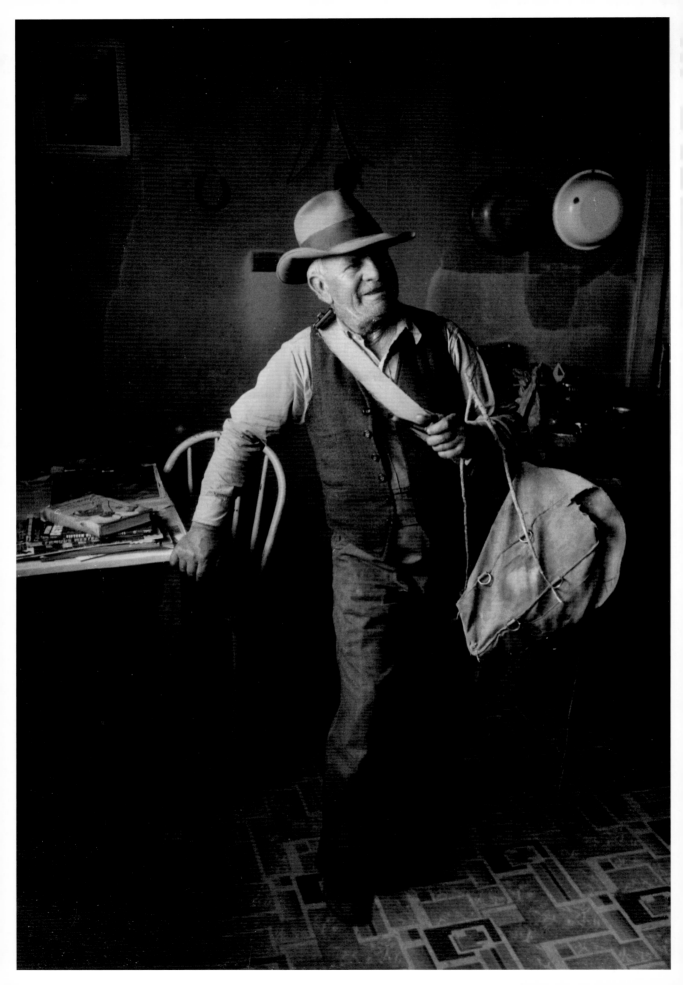

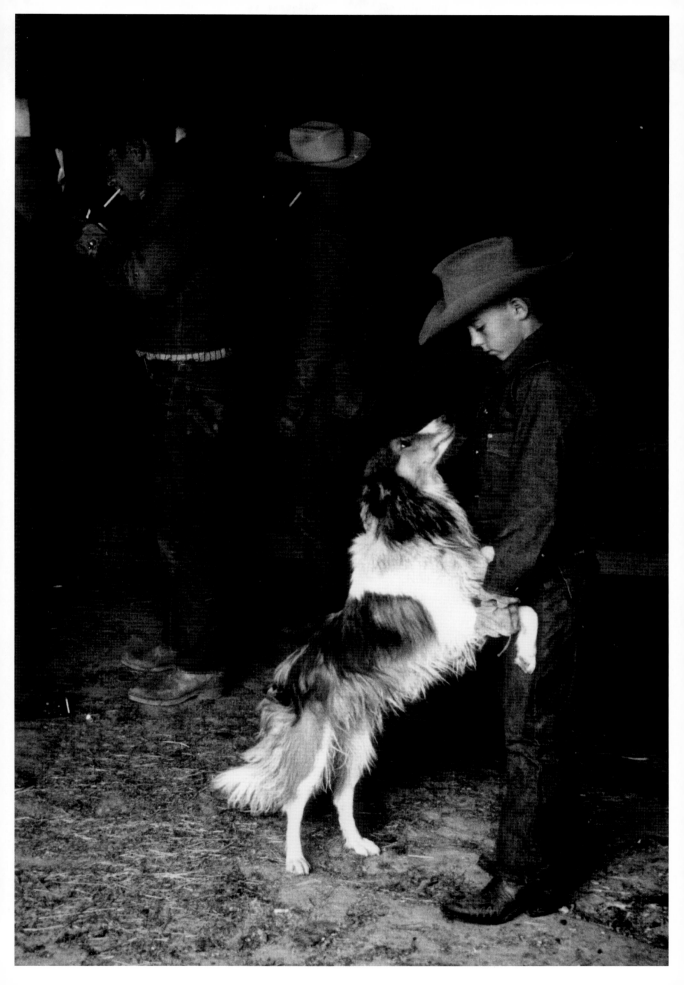

美国西部，1954年

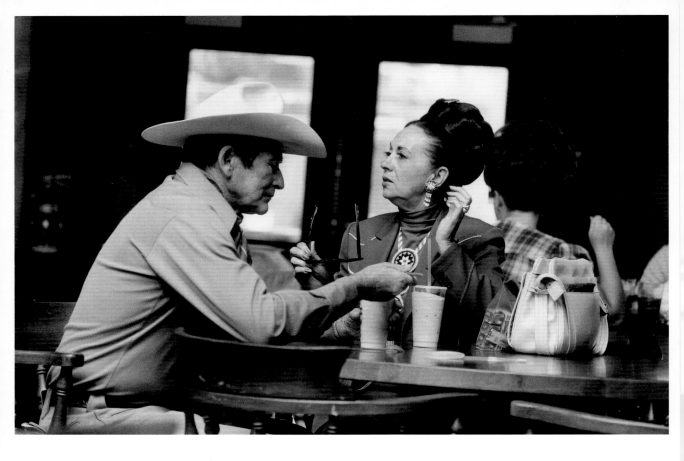

大西洋城，新泽西，1974年

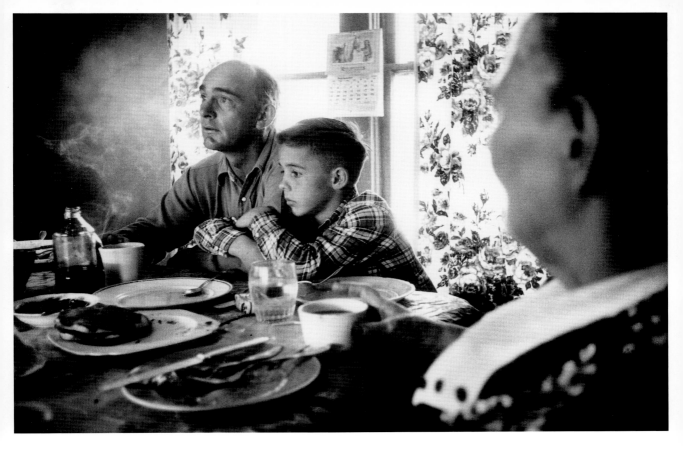

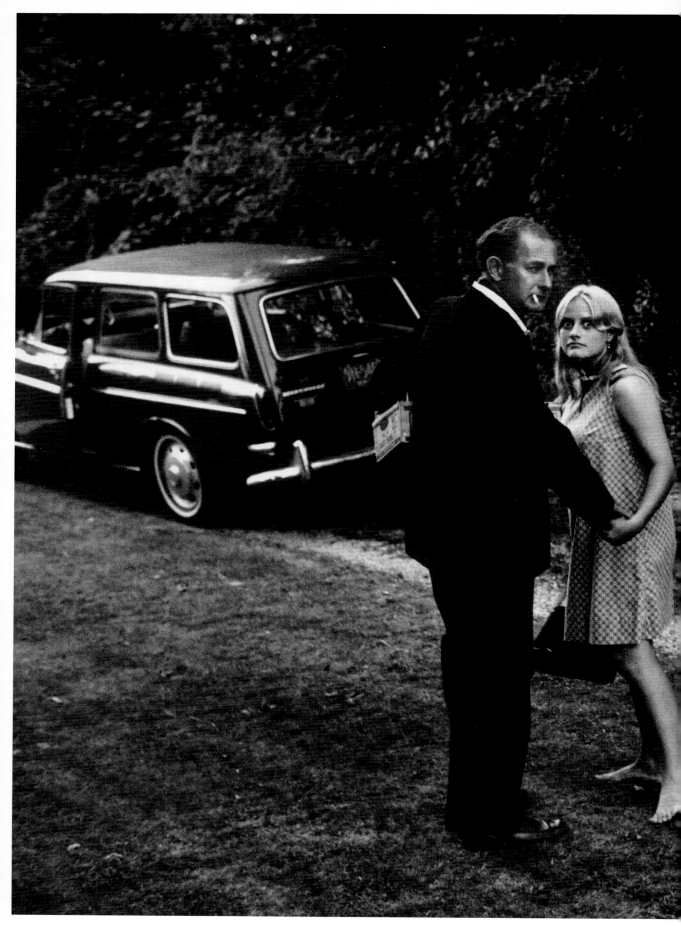

东汉普顿，纽约，1966年

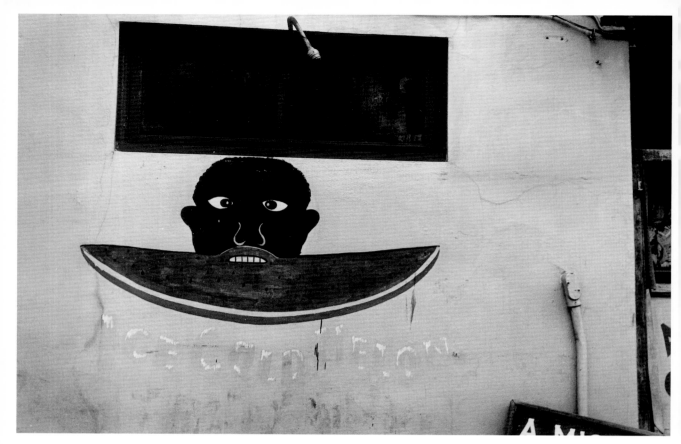

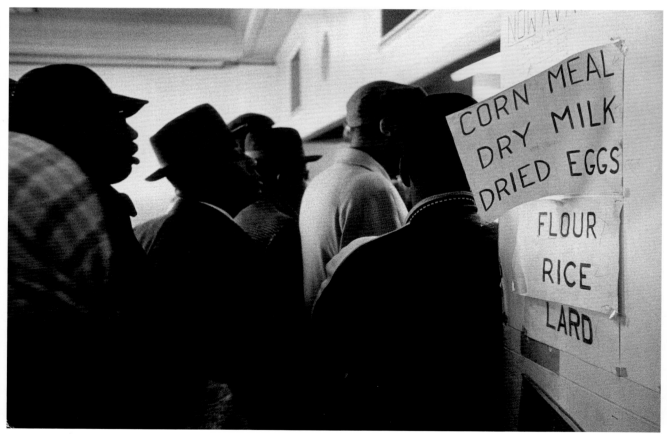

新奥尔良，1949年 / 底特律，1968年

268 语

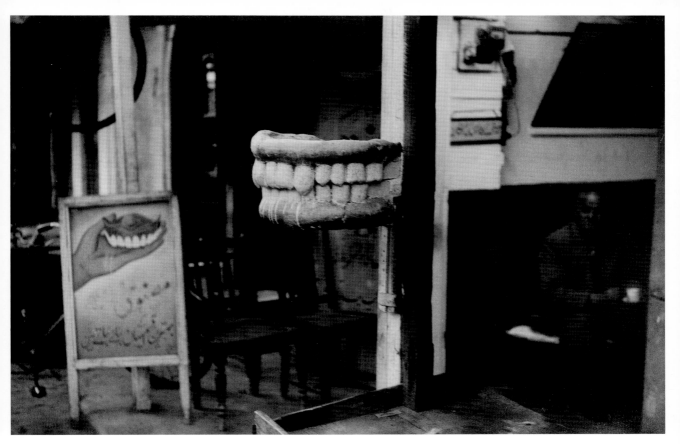

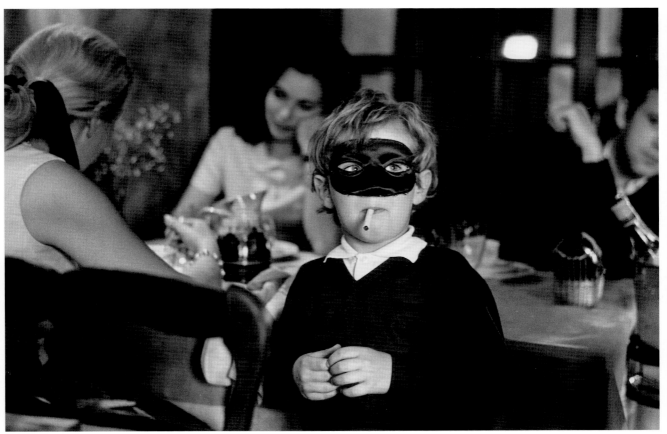

拉合尔，巴基斯坦，1958年 ／ 翁弗勒尔，法国，1968年

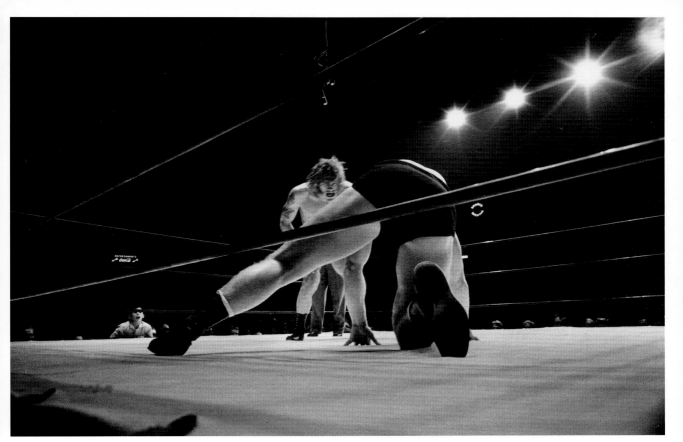

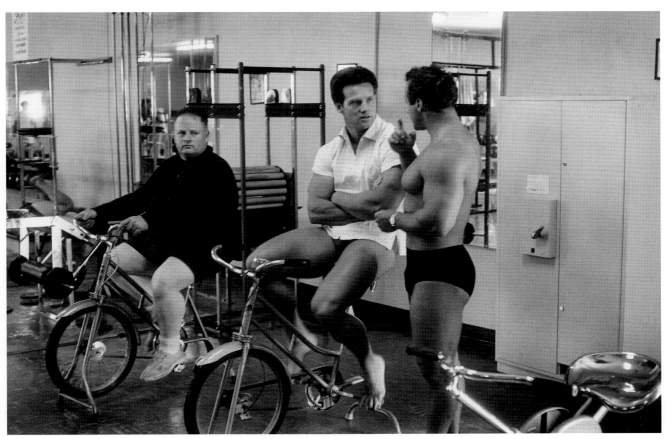

洛杉矶，1957年 ／ 洛杉矶，1957年

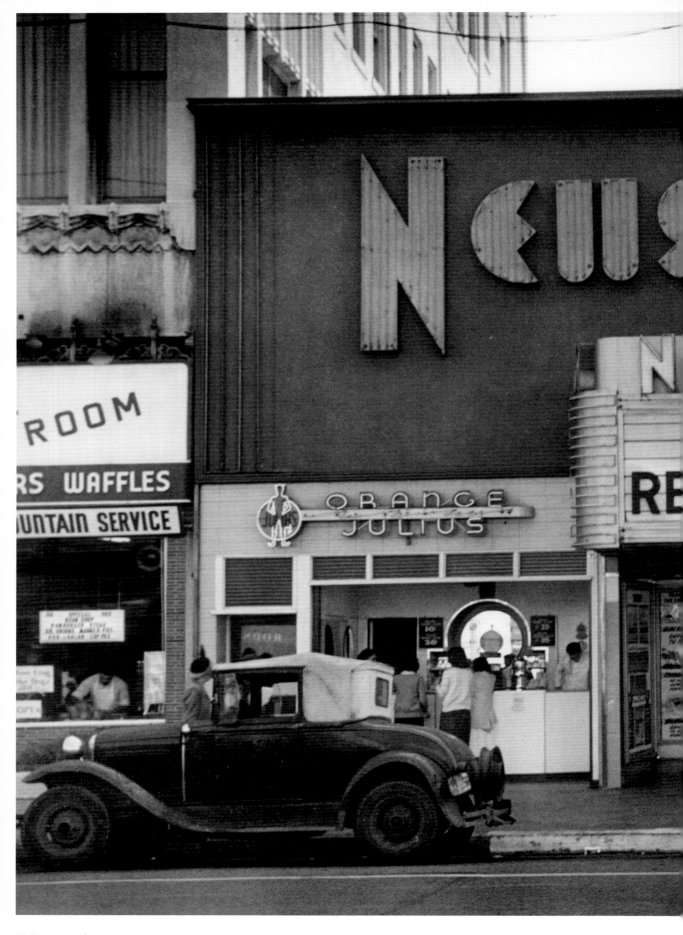

纽约，1951年

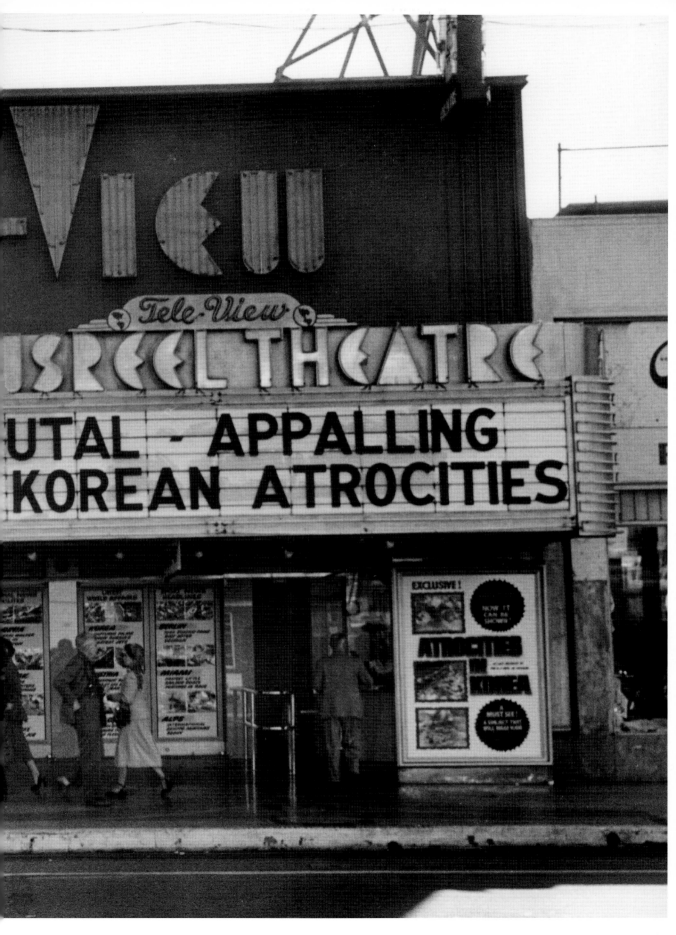

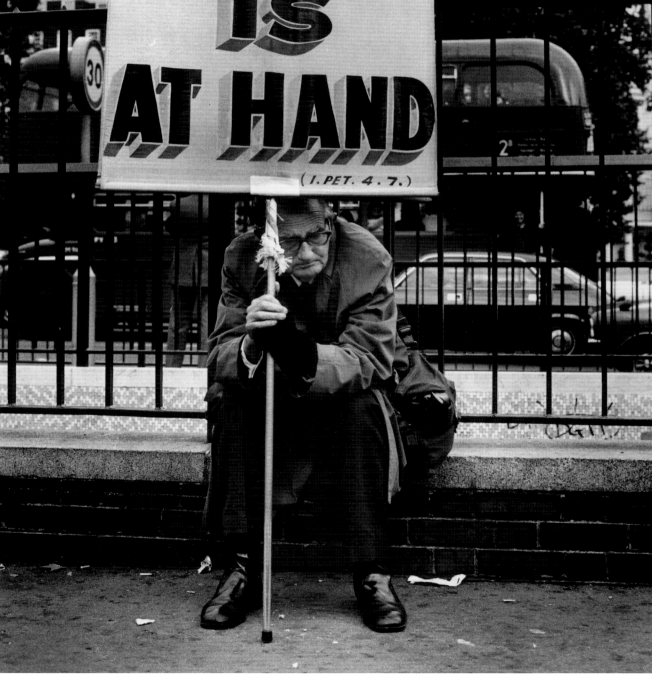

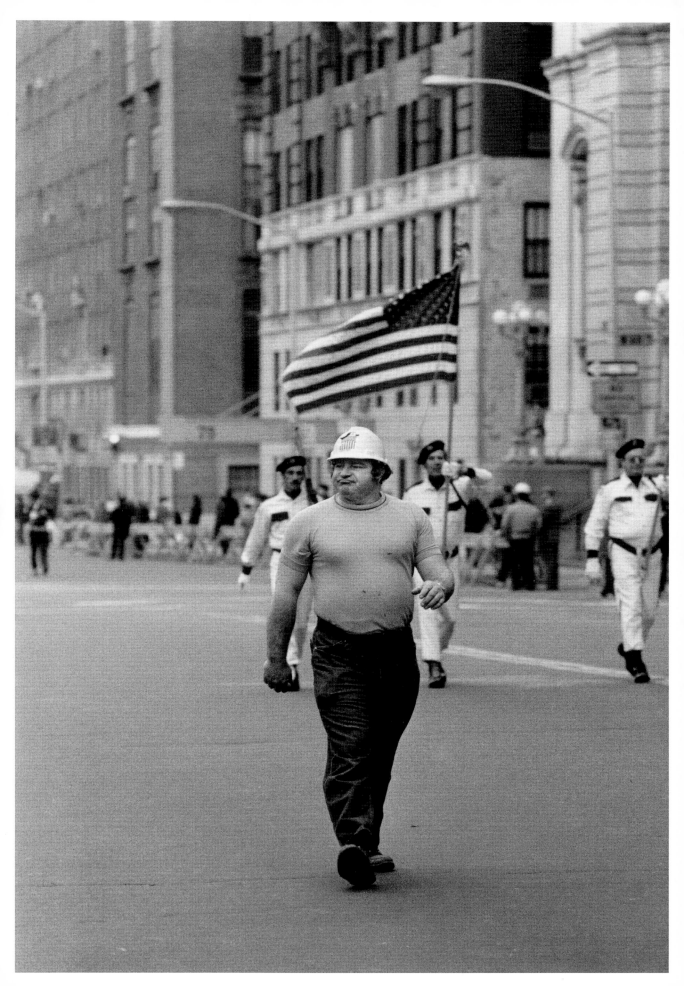

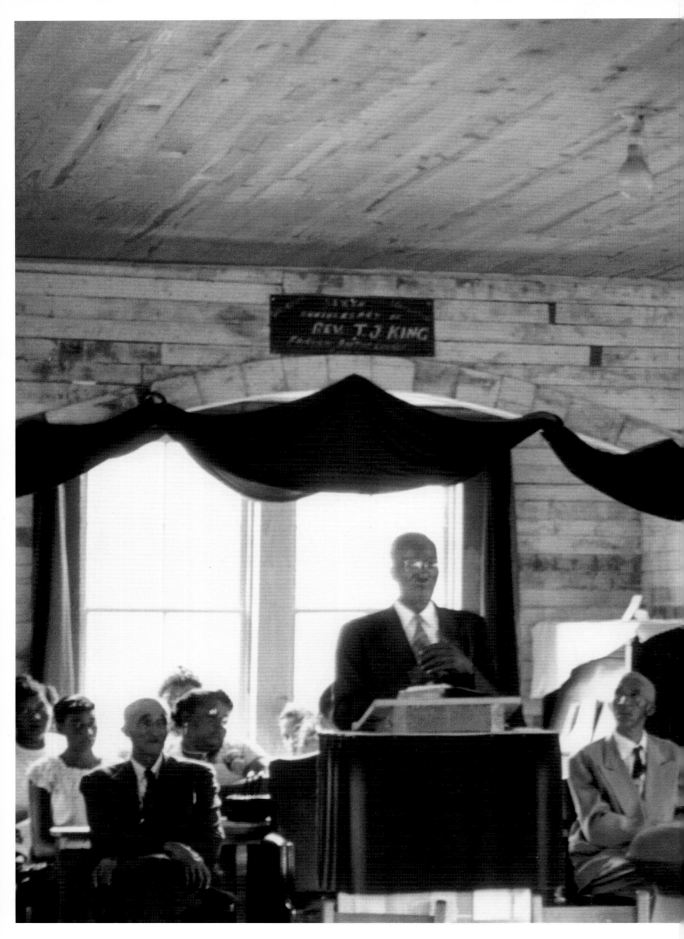

阿卡德尔菲亚，阿拉巴马，1954年

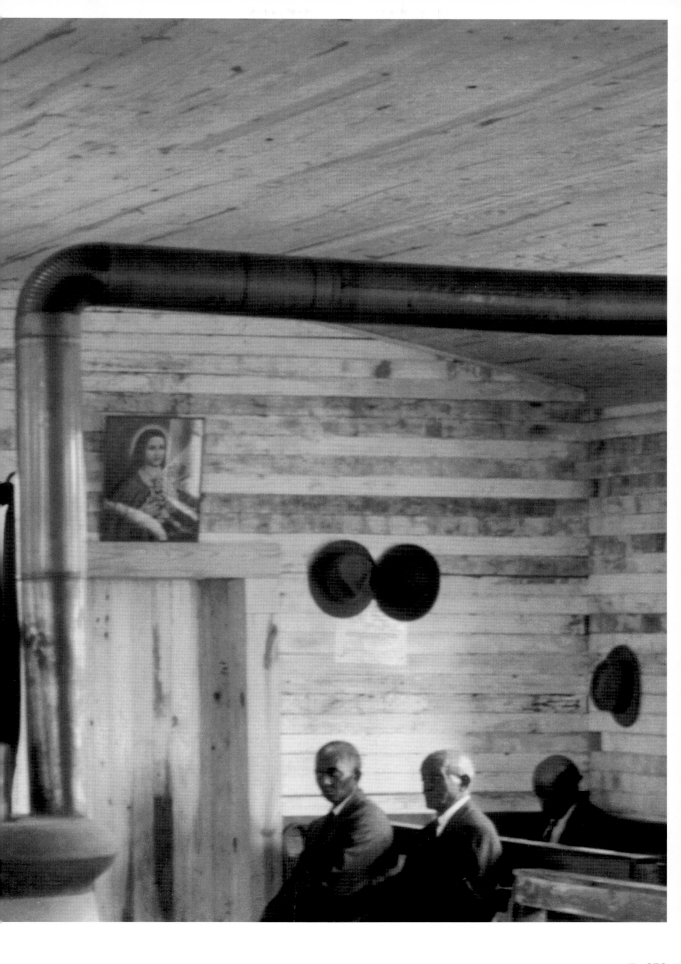

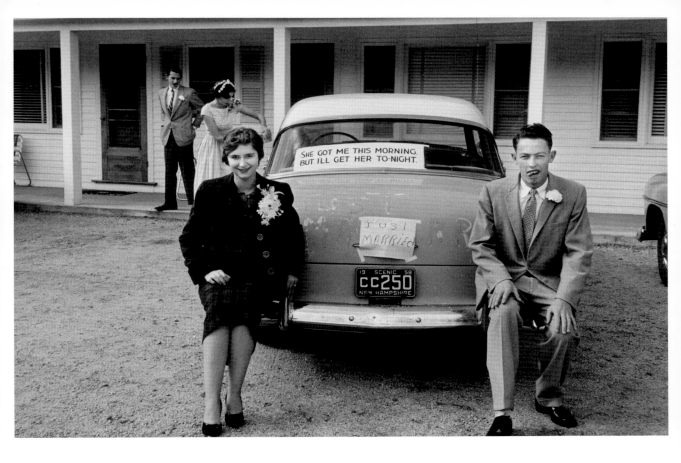

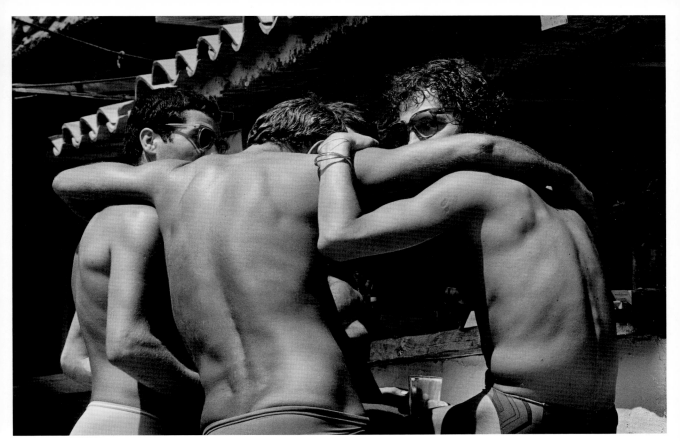

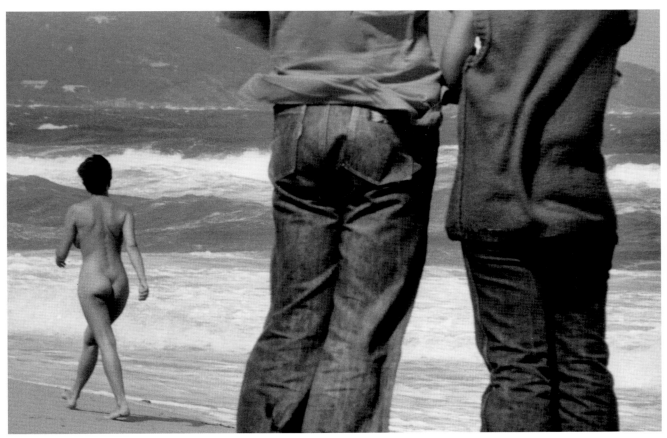

圣特罗佩斯，法国，1978年 ／ 圣特罗佩斯，法国，1979年
后页 阿肯色，1954年 ／ 科克郡，爱尔兰，1962年

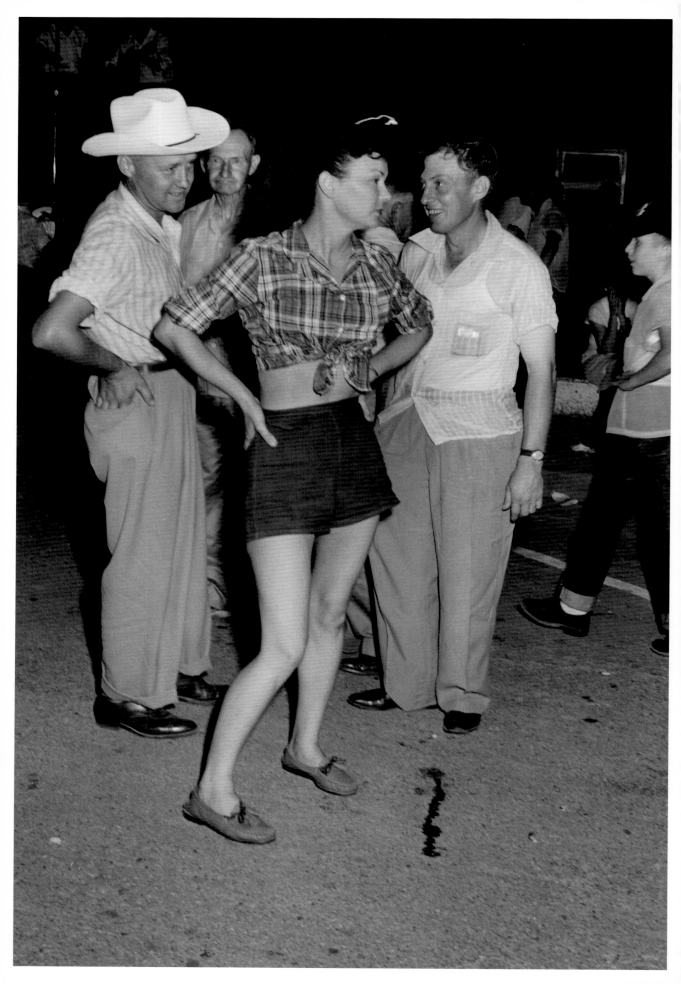

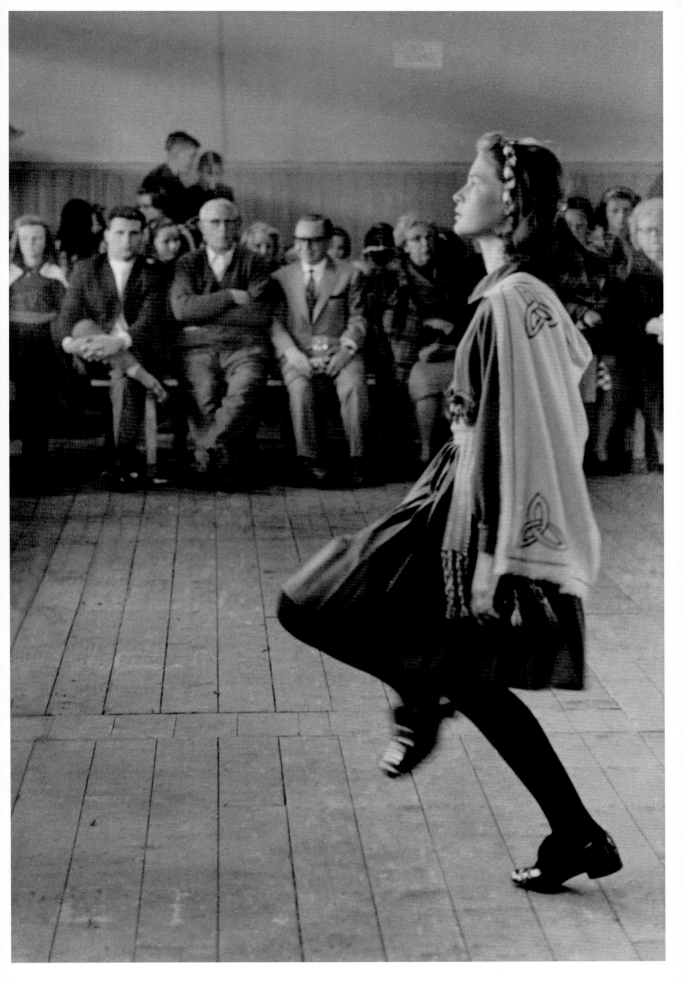

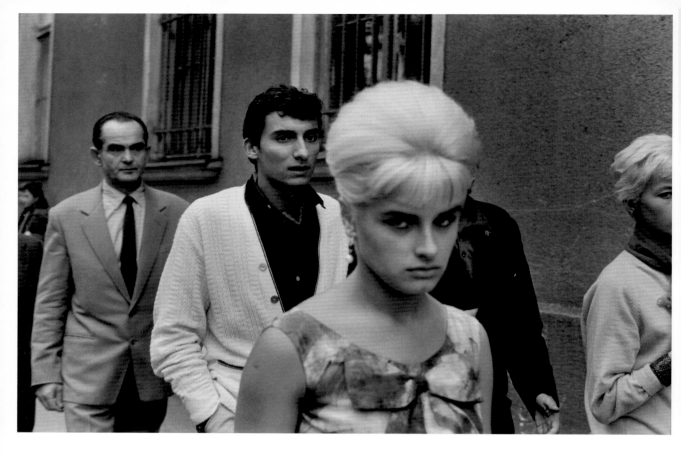

华沙，波兰，1964年

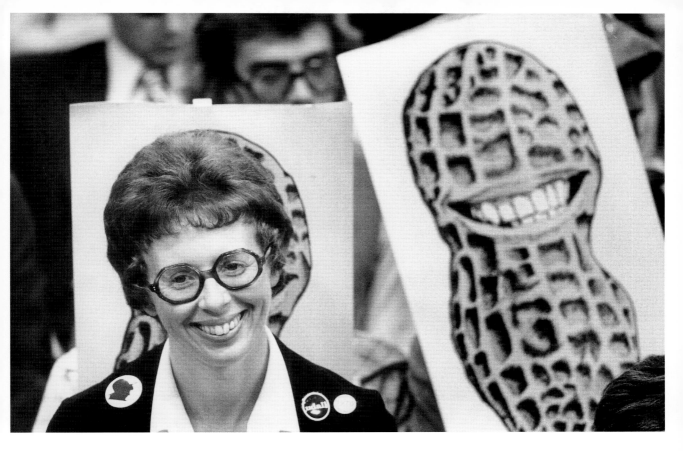

语 287

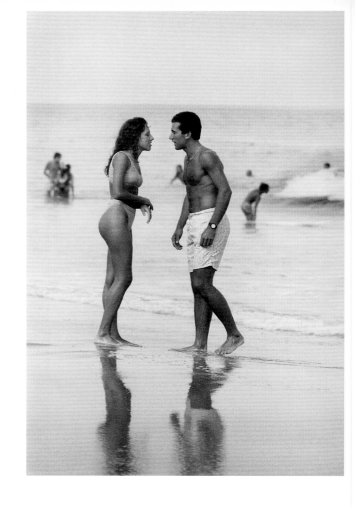

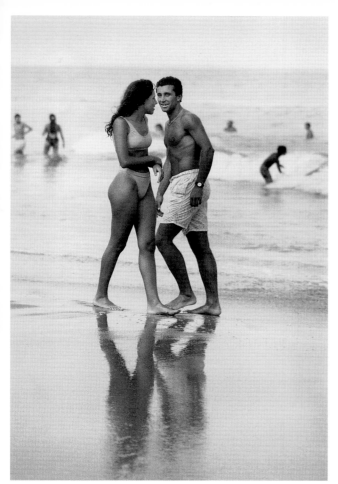
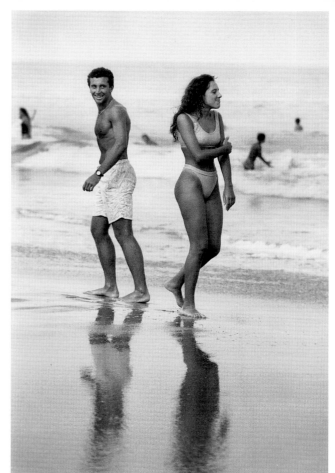

布济乌斯（近里约），巴西，1990年

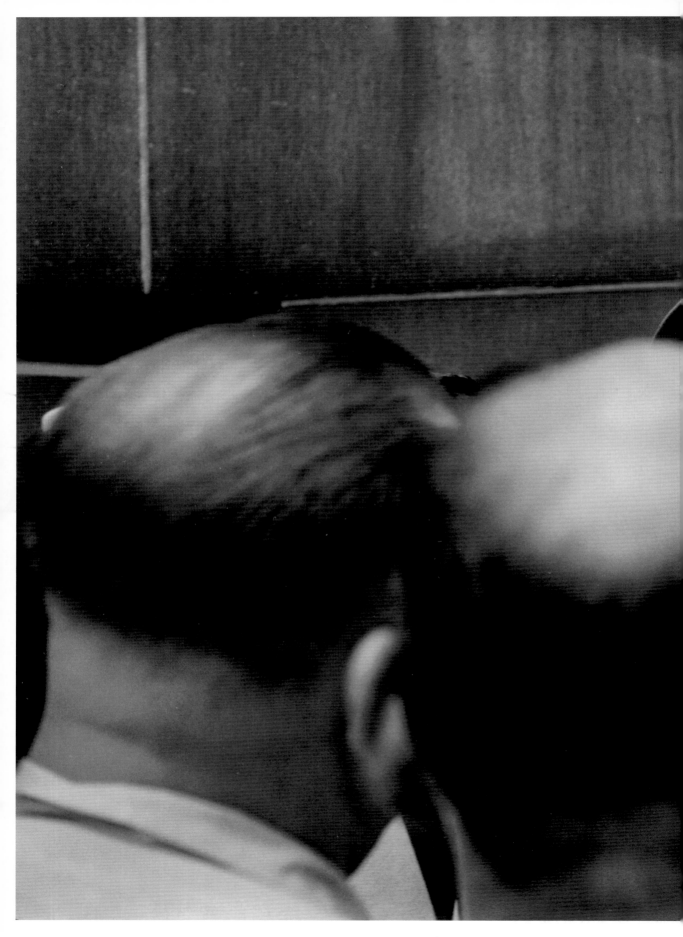

纽约，1955年

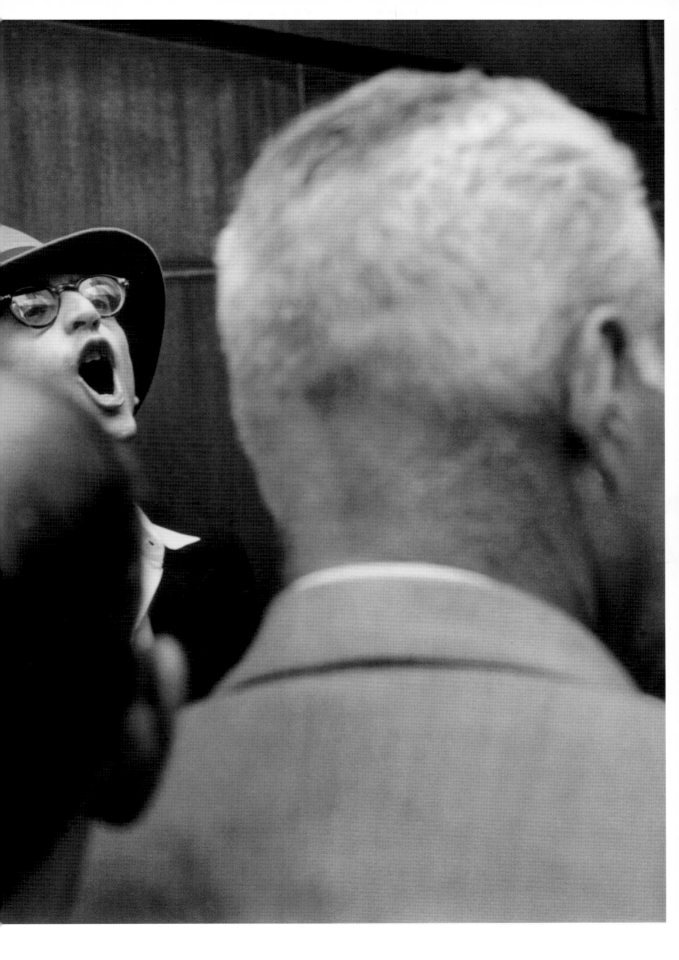

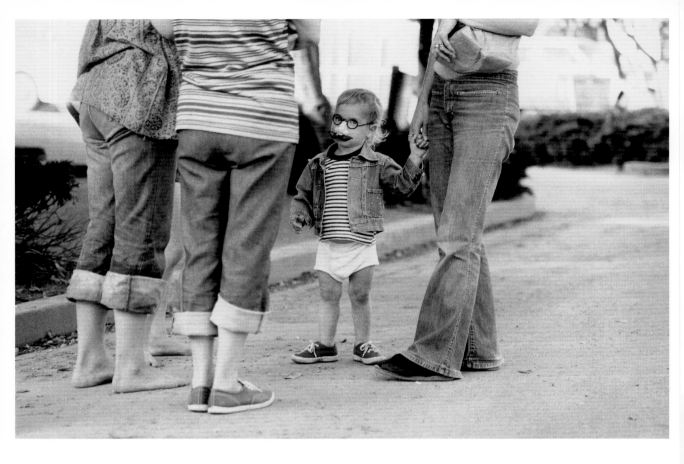

斯汀森海滩，加利福尼亚，1973年

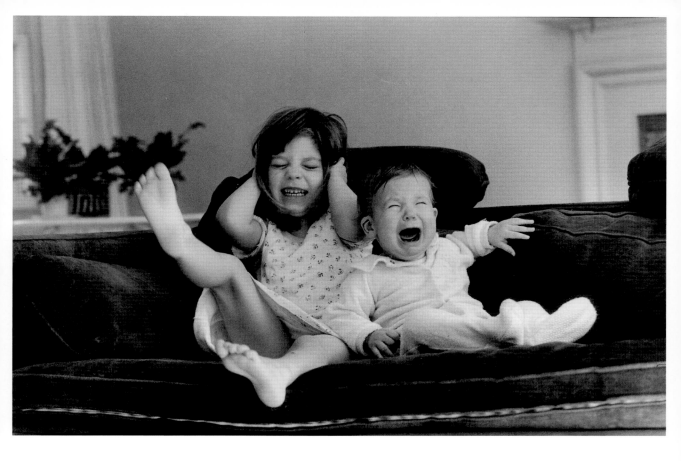

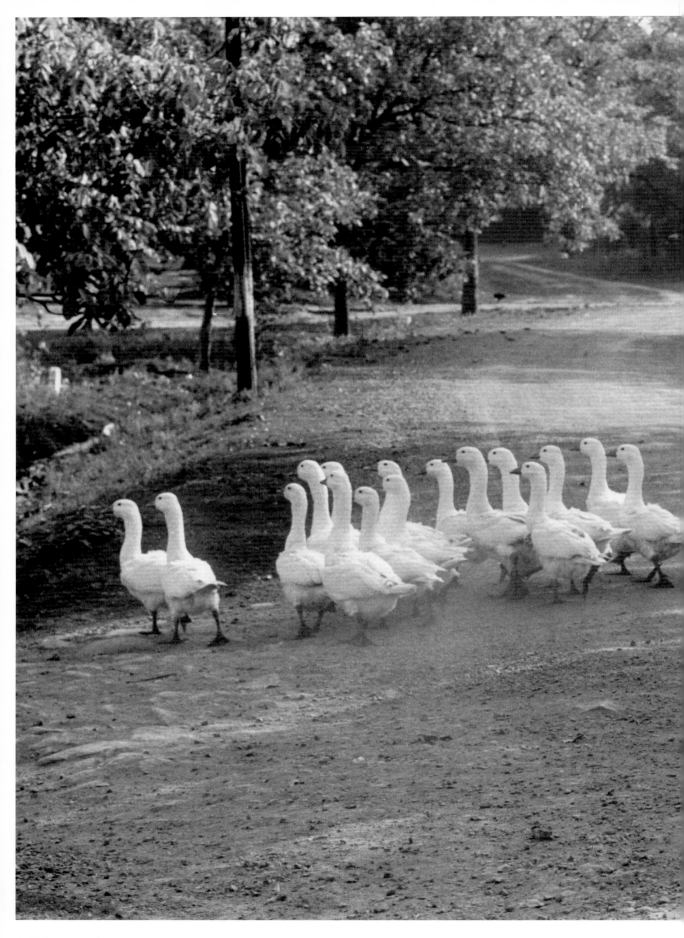

匈牙利，1964年

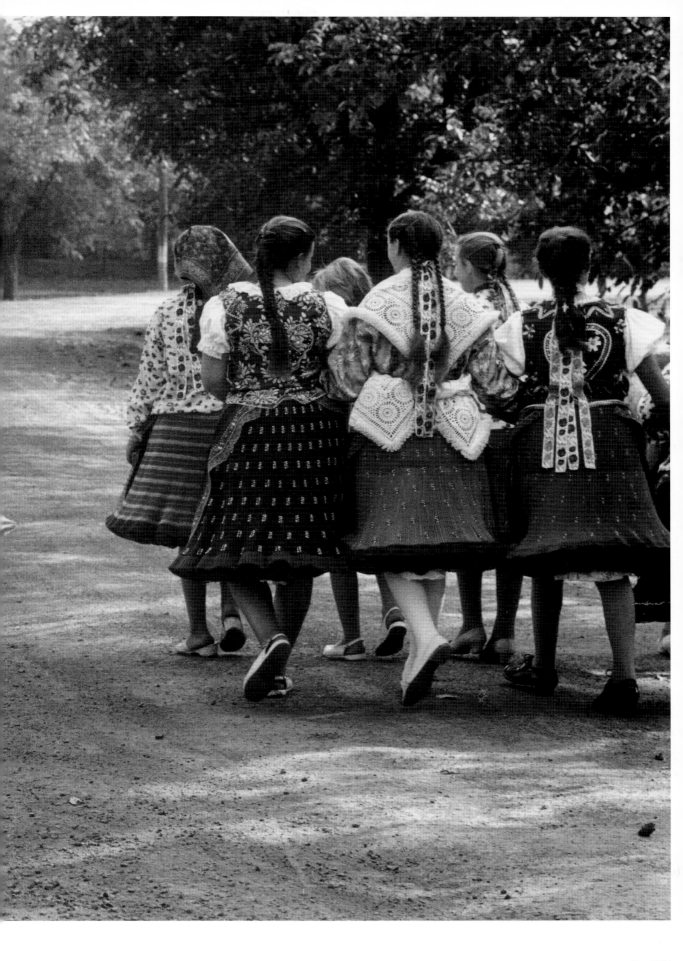

指┃Point

"指"颇具挑衅意味，常常态度傲慢又带有攻击性。手指侵入我们的空间，质疑我们料理自己的能力，即便我们完全能够找到自己的路，它也要来指点迷津。因此，长辈们严加告诫：指点他人是粗鲁行径。

　　这辑中，显然少不了尼克松拿食指戳赫鲁晓夫的著名照片（第307页），与他做伴的是各种箭头、大炮、手枪、导弹，偶尔还有阳具和动物犄角。教堂的尖塔和女子的乳峰也不能柔化这套权力的符号体系。

　　这些照片让人发笑的是，其中的权力往往虚妄，或只是拙劣的模仿。在艾略特的世界，指点是可笑的动作，这行为的主体常常自欺欺人。凭着莫里哀（Moliere）式的戏谑精神，他将它们当场拆穿。当然它们也并非无力反击。

　　工作让艾略特常与名流权贵面对面。他们大多把他看作无关紧要的工作人员，这也正合他意。当然也有例外，约翰·F·肯尼迪和玛莉莲·梦露就深知他手中小小徕卡相机的分量——他们为镜头表演，全力合作。还有些继续我行我素，比如哈里·杜鲁门和林登·约翰逊，他们自信呈现给镜头的都是无须矫饰的真相。

　　在《快照集》中你会看到名人们不常见的一面——孩子气的卡斯特罗问鼎名望之巅；订婚宴上格蕾丝·凯利熠熠生辉；玛莉莲·梦露尽情欢笑，如同忘记了房间里有相机。

　　与普罗大众一样，艾略特用影像成就名人，同时也为有些名人着迷。但面对权贵，他显然从不胆怯。赫鲁晓夫对他置之不理（这正逢冷战高潮），艾略特就摁响了自行车铃，苏联最高领导人旋即转向他，啪！照片立刻到手。拍摄比尔·克林顿那次，为了刺激一把，艾略特让妻子琵雅假扮助理混入总统办公室。他的恶作剧成功了，但总统有所觉察，他瞥了艾略特一眼，冷笑道，"谁这么狠心让一位女士提这些沉家伙？"

　　拍摄巴勃罗·卡萨尔斯（Pablo Casals）的经历是艾略特珍藏的记忆，他是真正伟大的人。这位大提琴家业已年老体衰，拍摄期间没力气拉完一整首巴赫，只能倚着乐器休息，直到拍摄结束。卡萨尔斯为自己的羸弱道歉，然后蹒跚到钢琴边。为了让访客听到完整的乐曲，20世纪最伟大的音乐家在他的客厅里坚持演奏完毕。

　　对于政治人物，艾略特讨厌所有自负的人和大多数共和党人，他无法给尼克松拍一张堂堂正正的照片。他还把戴高乐（Charles de Gaulle）的照片与好友穆雷·塞尔扮成武士的照片（第323页）并置，他的态度足以一窥。

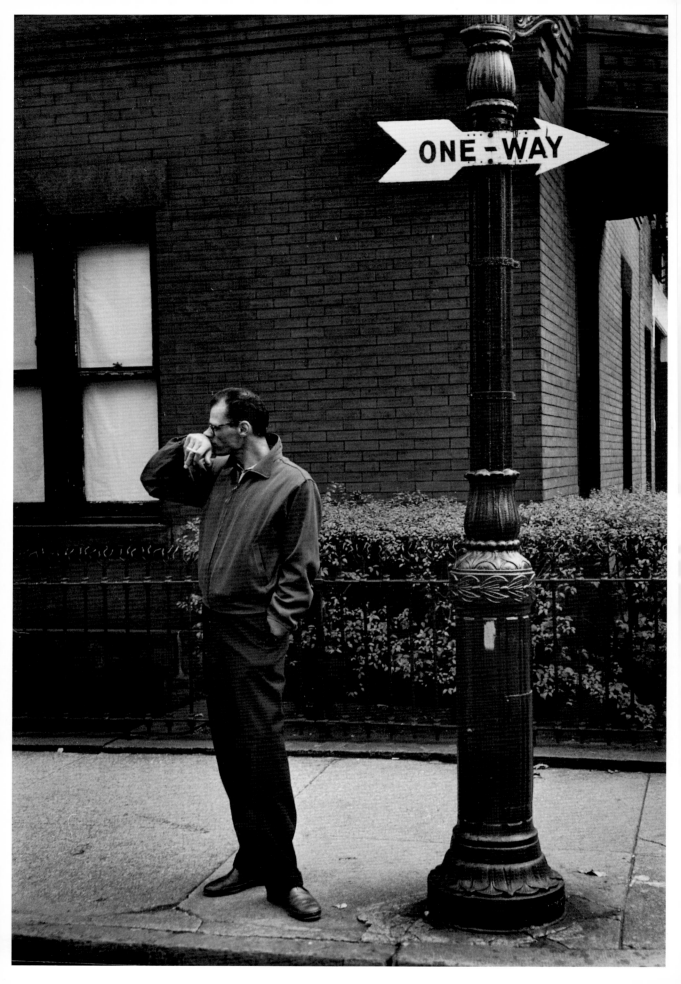

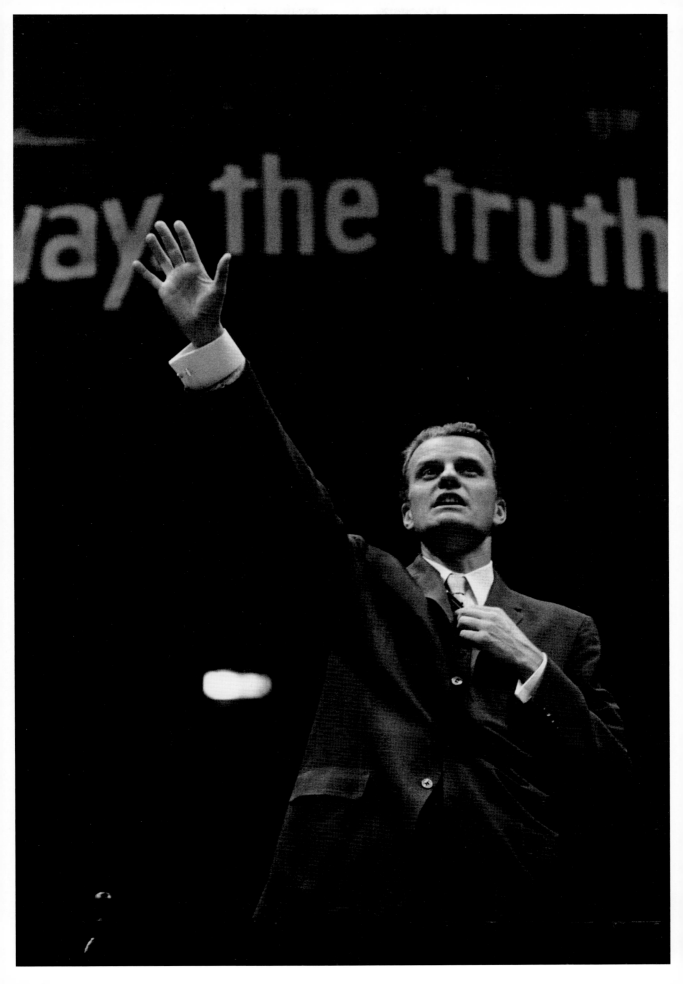

前页 亚瑟·米勒（Arthur Miller），布鲁克林，纽约，1954年 ／葛培理（Billy Graham），纽约，1957年

新奥尔良，1949年

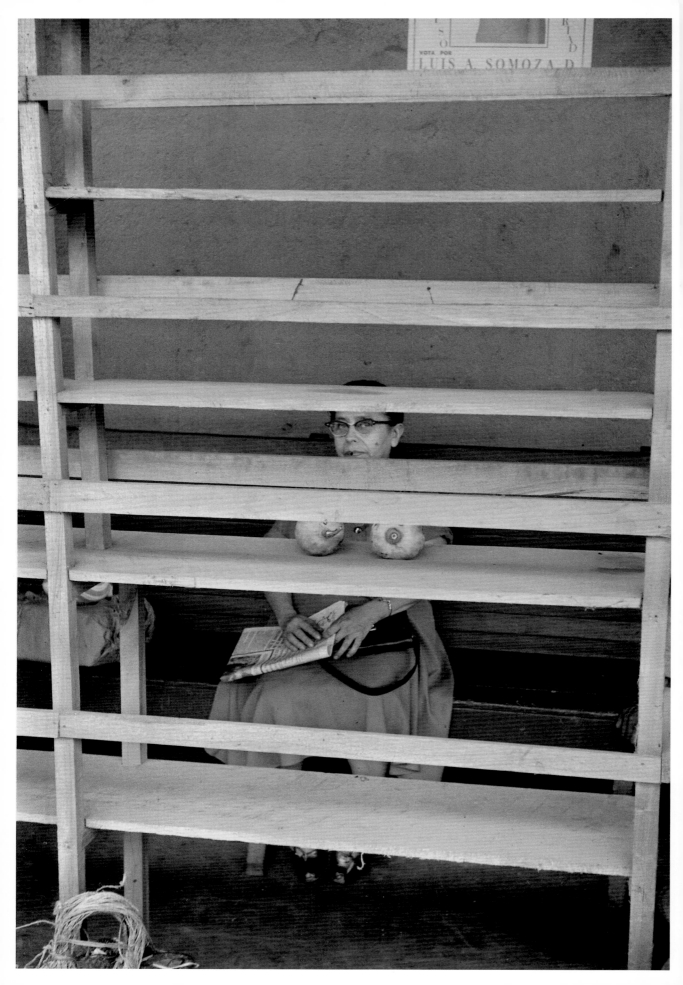

顺时针左起：保罗·鲁道夫（Paul Rudolph），纽黑文，康涅狄格，1965年
米开朗基罗·安东尼奥尼（Michelangelo Antonioni），罗马，1965年
理查德·利基（Richard Leakey），纽约，1963年
纳尔逊·艾格林（Nelson Algren），纽约，1950年

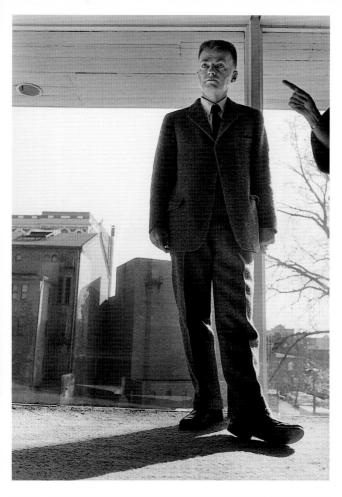
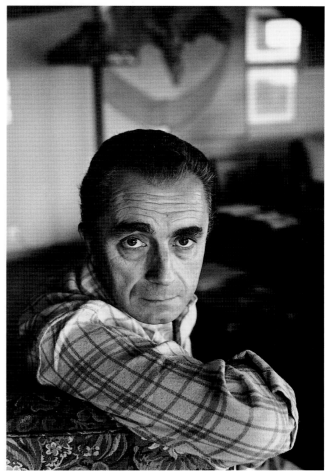

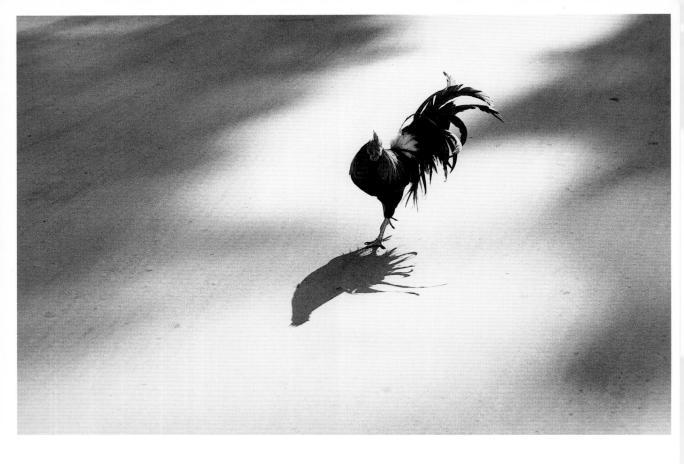

圣迭戈，加利福尼亚，1973年

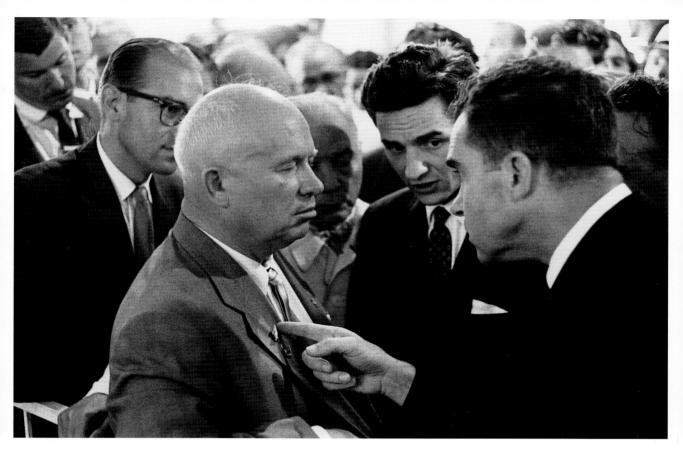

赫鲁晓夫与尼克松，莫斯科，1959年

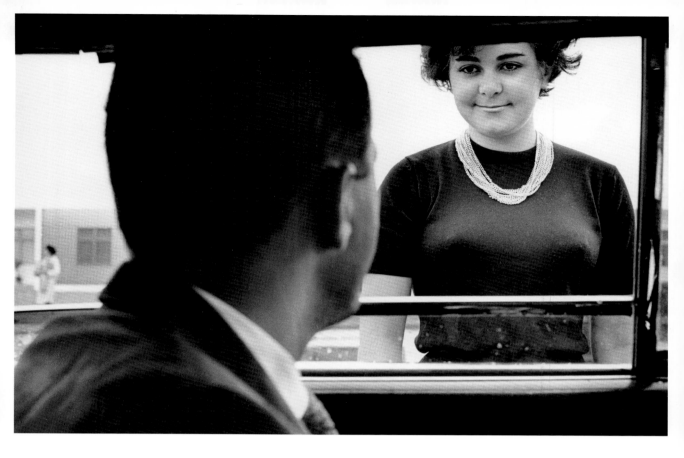

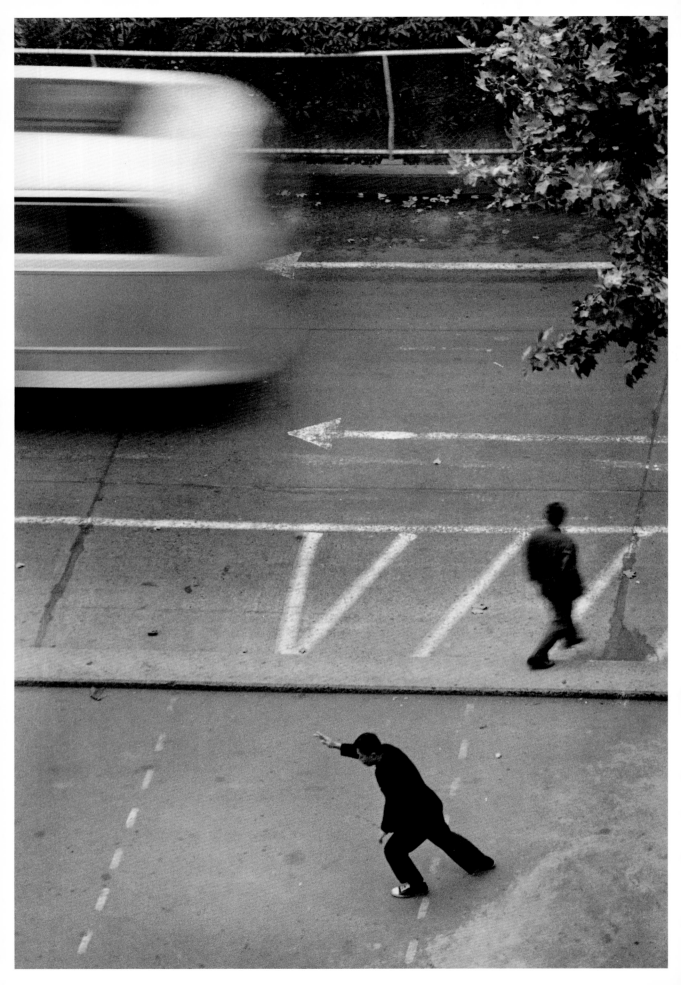

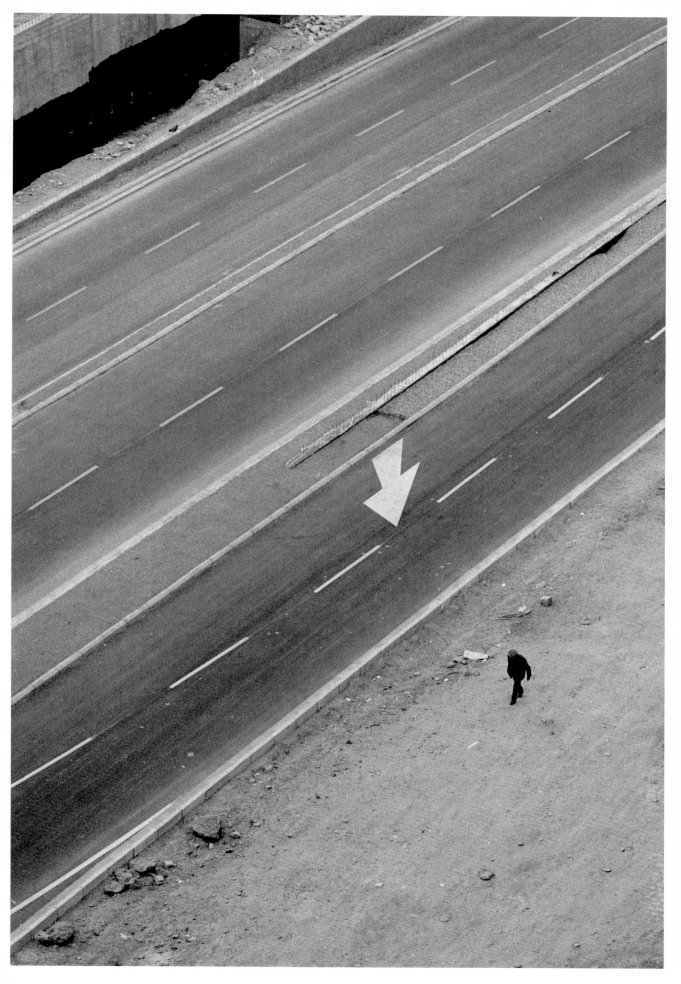

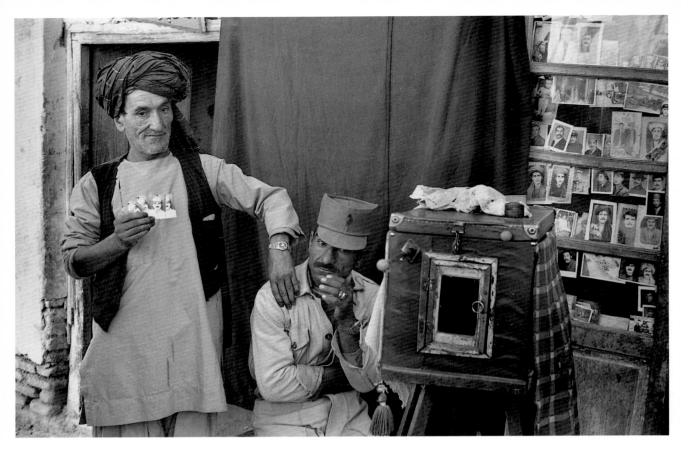

赫拉特，阿富汗，1977年

312 指

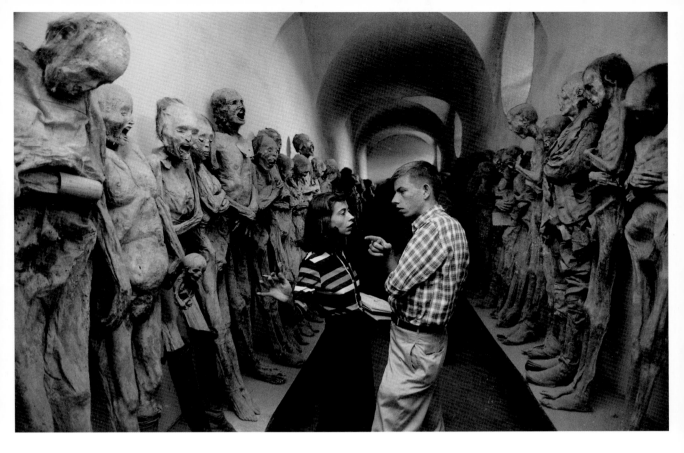

瓜纳华托，墨西哥，1957年

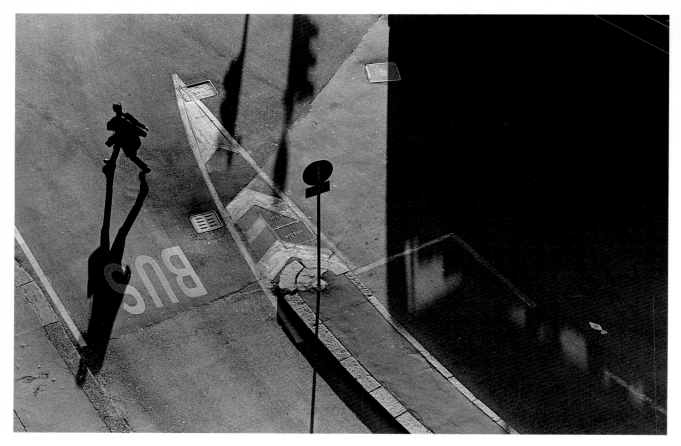

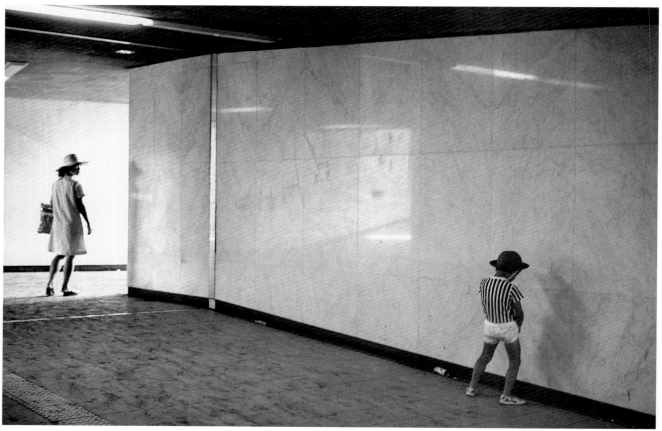

米兰，2000年 / 茅崎，日本，1977年

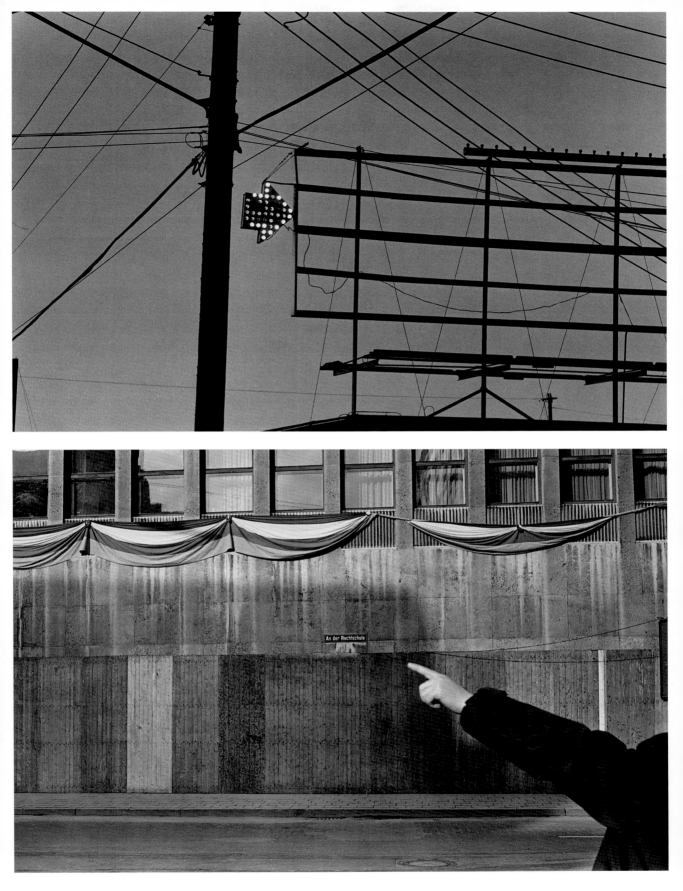

洛杉矶，1974年 ／ 科隆，德国，1967年
后页 阿姆斯特丹，1968年 ／ 康尼岛，纽约，1955年

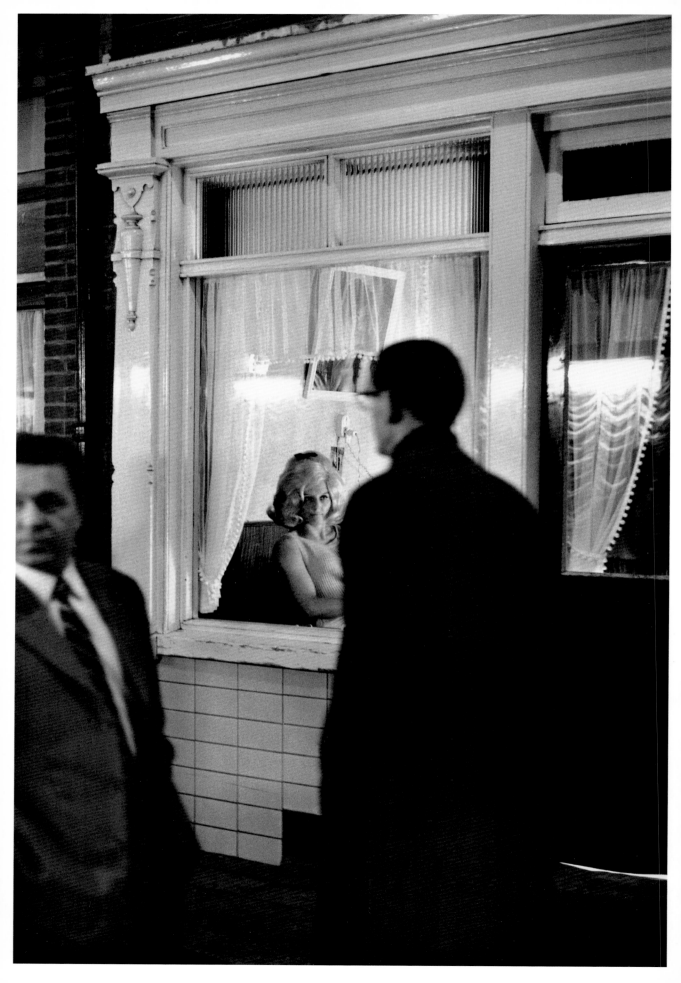

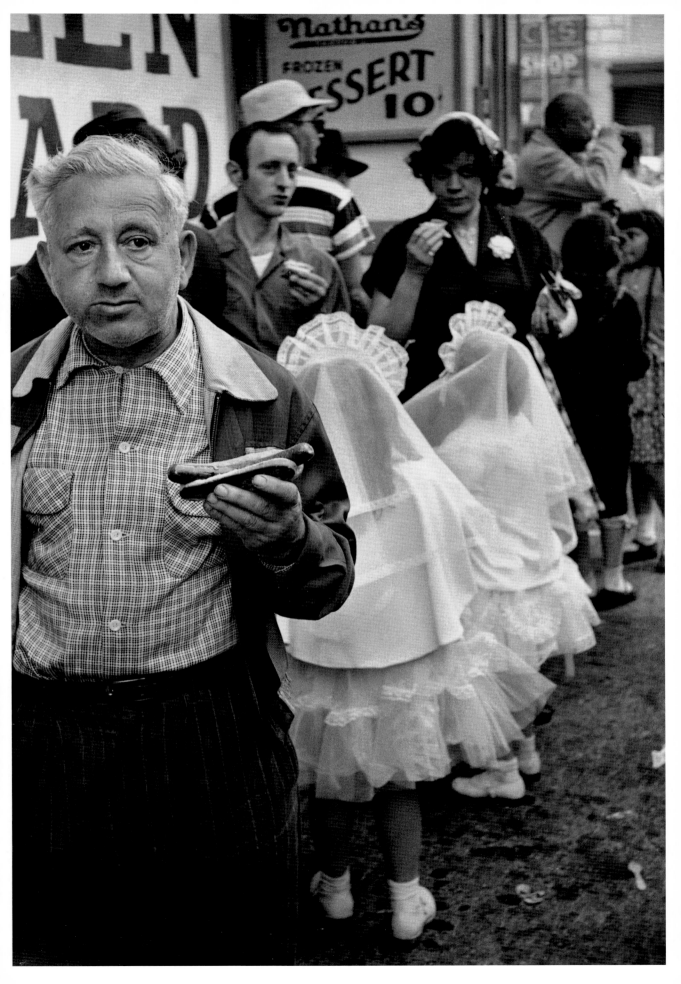

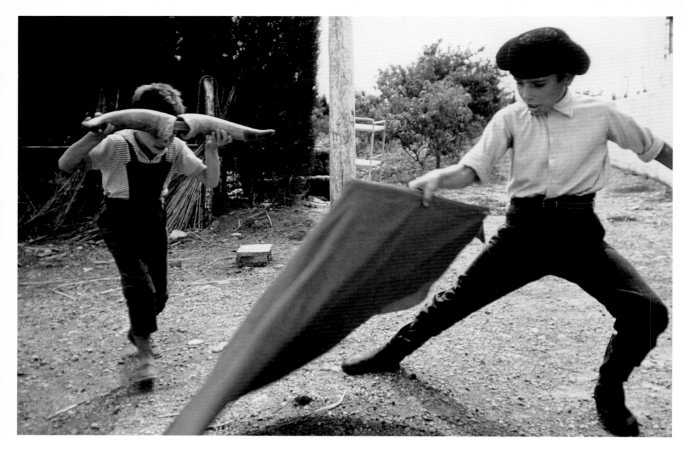

西班牙南部，1969年

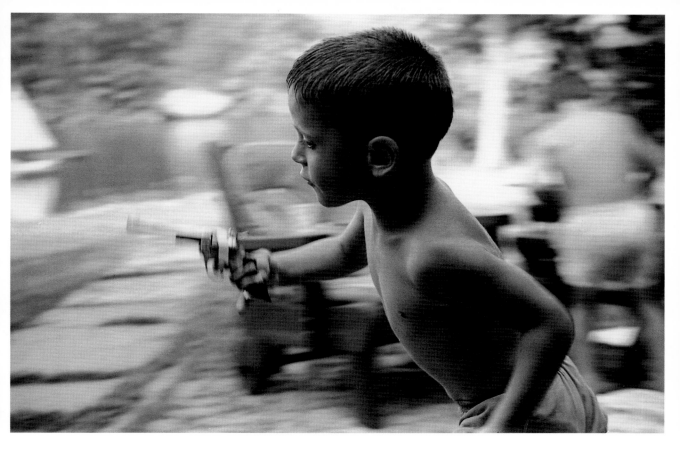

基辛格，拉斯维加斯，内华达，1986年

后页 上排左至右： 阿尔杰·西斯（Alger Hiss），纽约，1956年
尼克松，华盛顿特区，1955年
社交名媛，布莱顿，英格兰，1956年
乔治·巴兰钦（G. Balanchine）与伊戈尔·斯特拉文斯基（I. Stravinsky），1965年

下排左至右： 赫鲁晓夫，莫斯科，1959年 ／ 赫鲁晓夫，莫斯科，1959年
戴高乐，莫斯科，1966年 ／ 穆雷·塞尔（本书前言作者），京都，日本，1985年

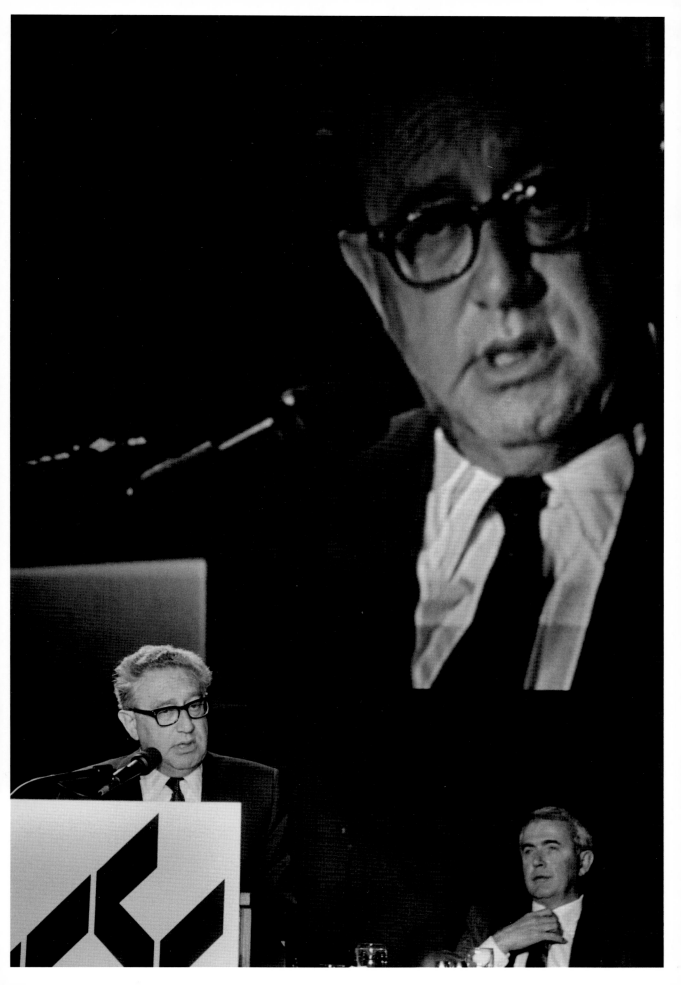

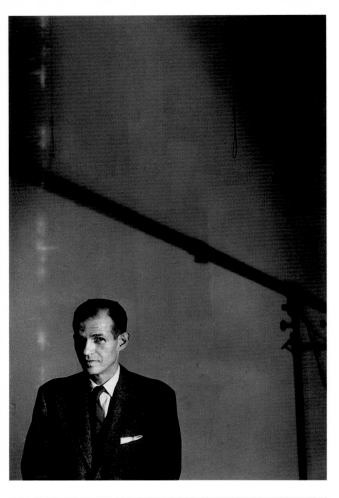
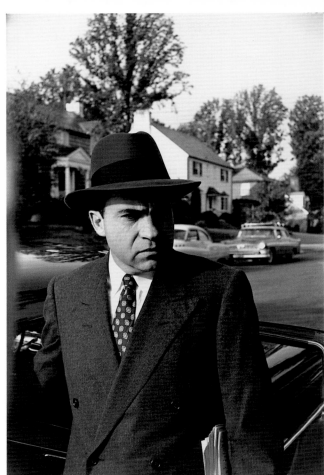
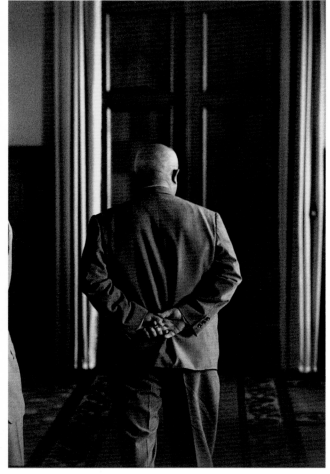
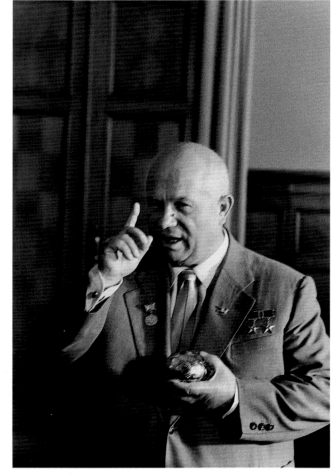

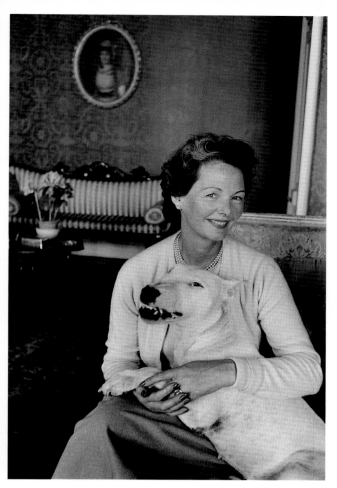
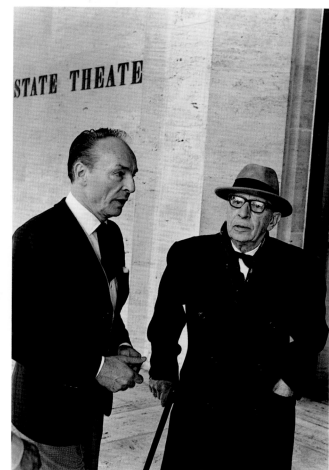
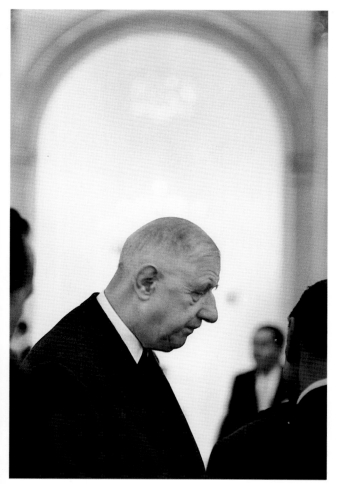
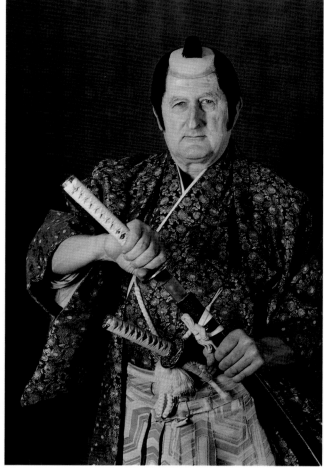

爱达荷，1954年

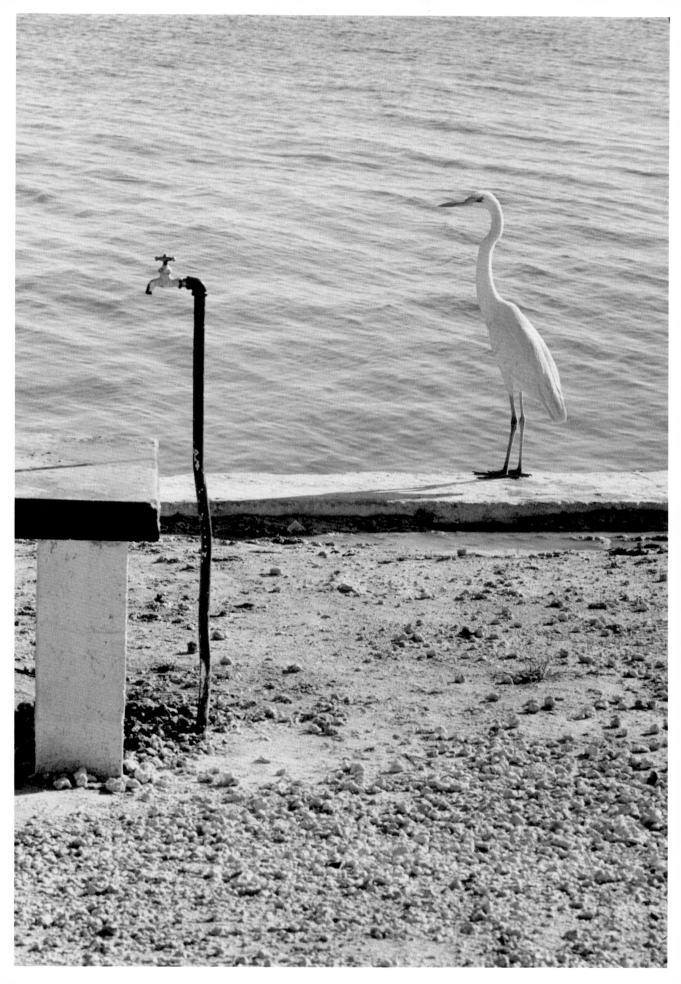

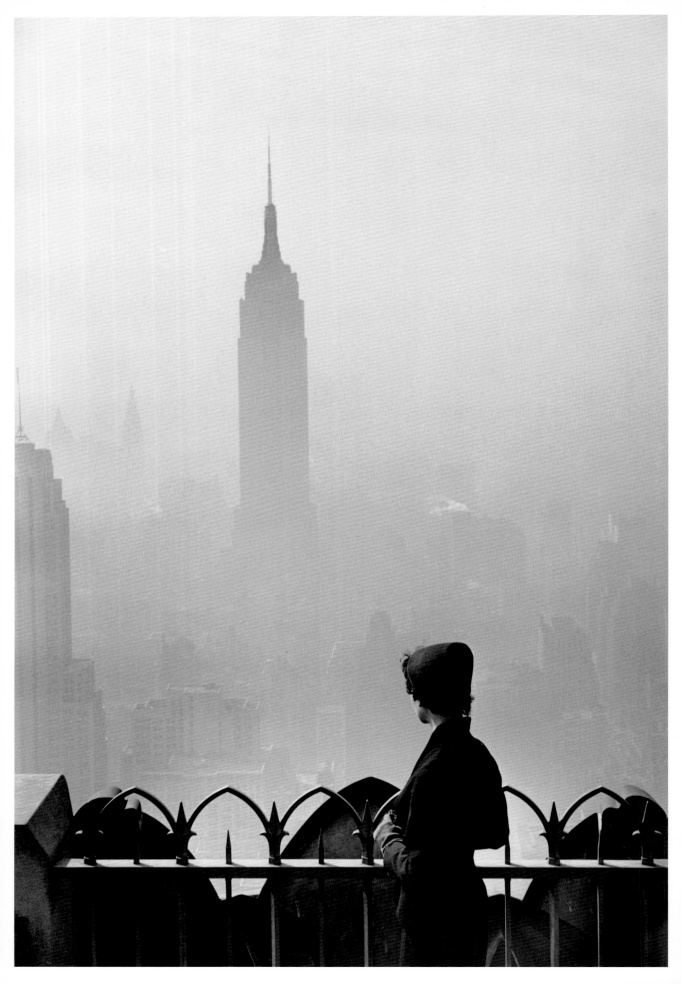

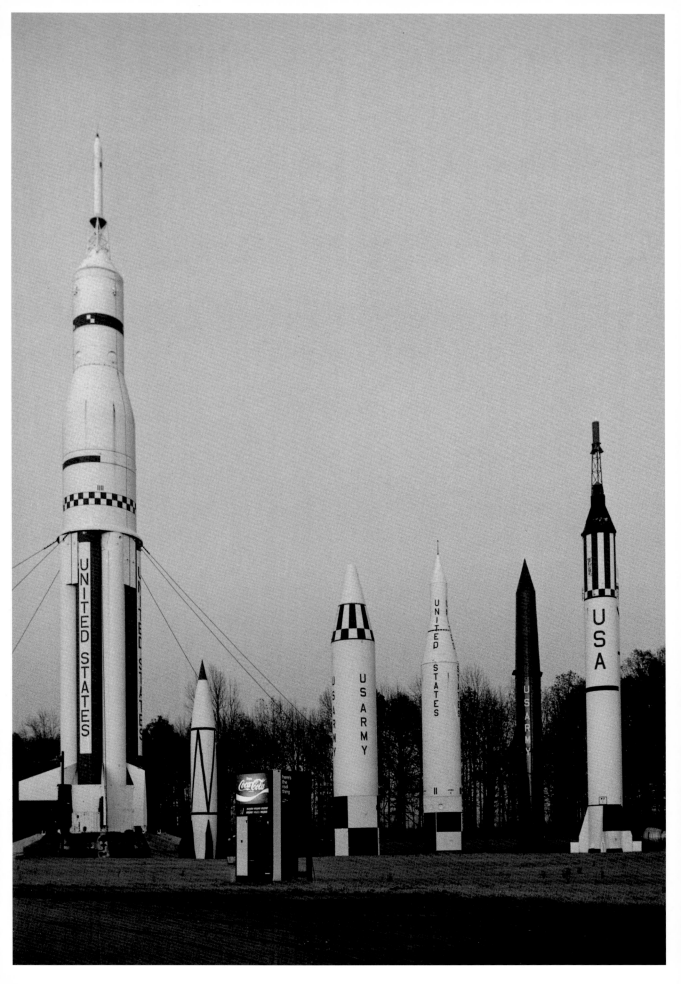

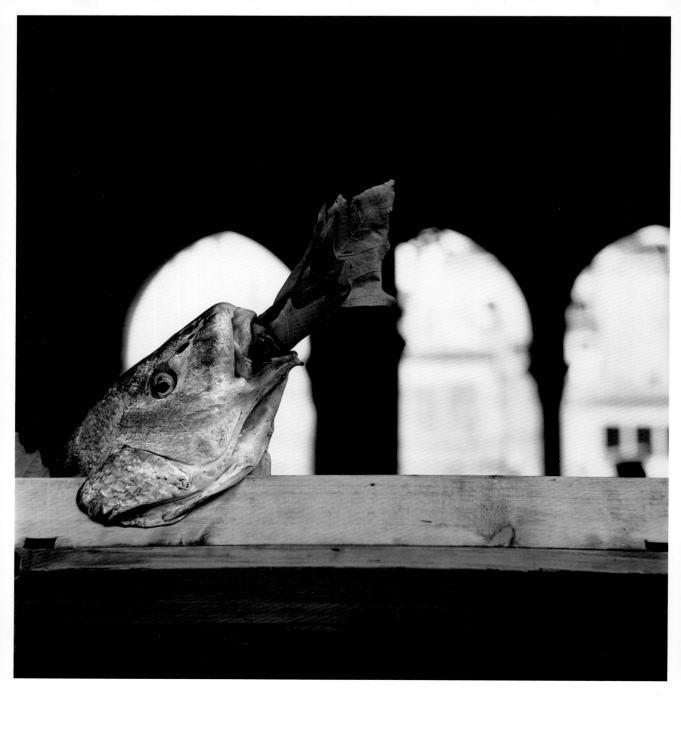

前页 纽约，1955年 ／ 航空航天博物馆，亨茨维尔，阿拉巴马，1974年
威尼斯，1949年

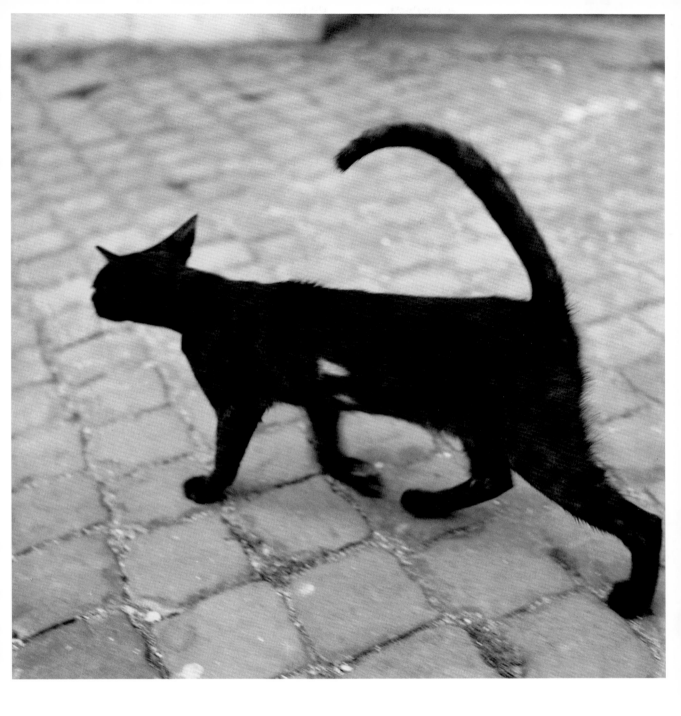

罗马，1952年

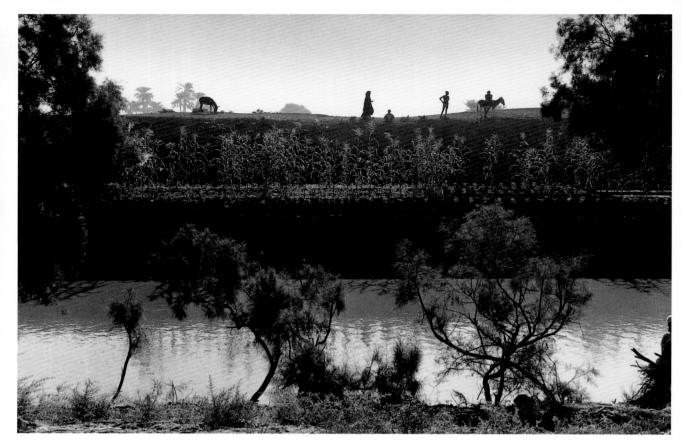

卢克索，埃及，1958年 / 迪克斯堡，新泽西，1951年

伤膝河（Wounded Knee），南达科他，1969年 ／ 北达科他，1969年

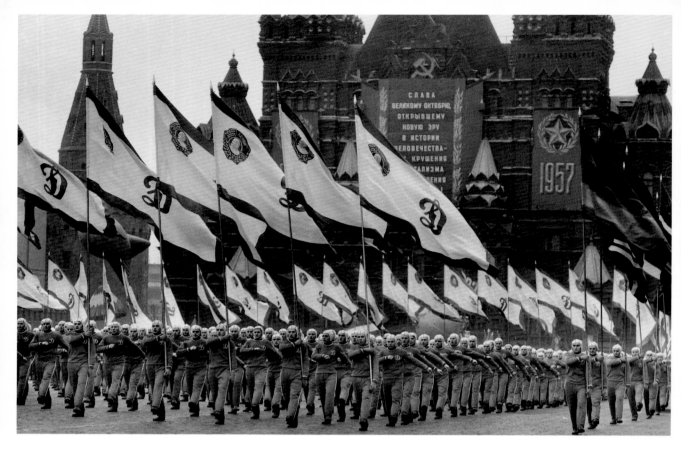

莫斯科，1957年

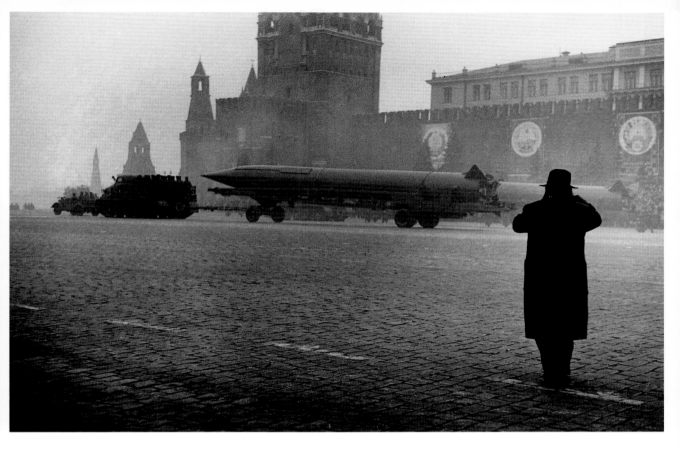

莫斯科，1957年

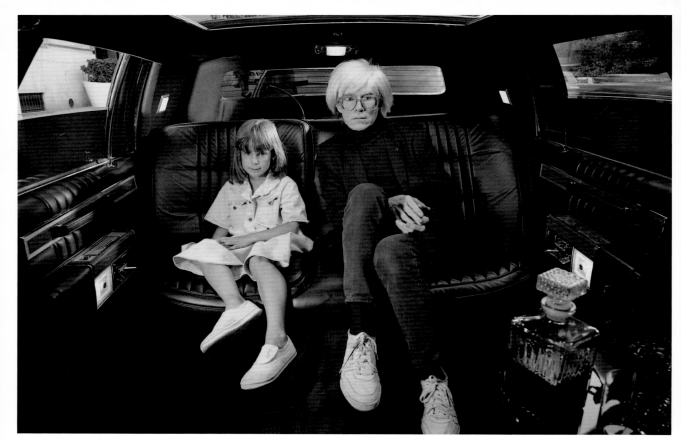

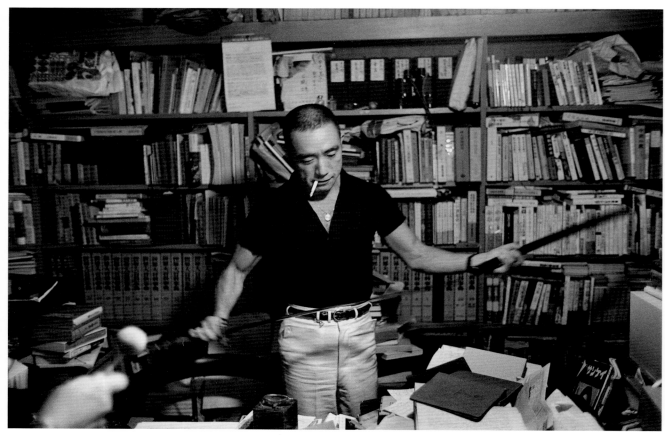

安迪·沃霍尔，纽约，1986年 ／ 三岛由纪夫，东京，1970年

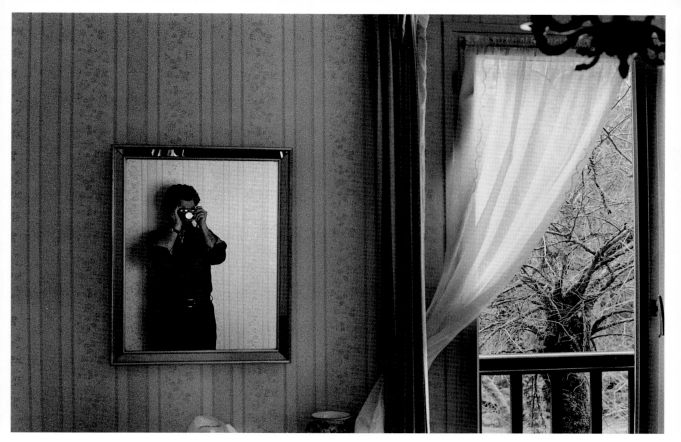

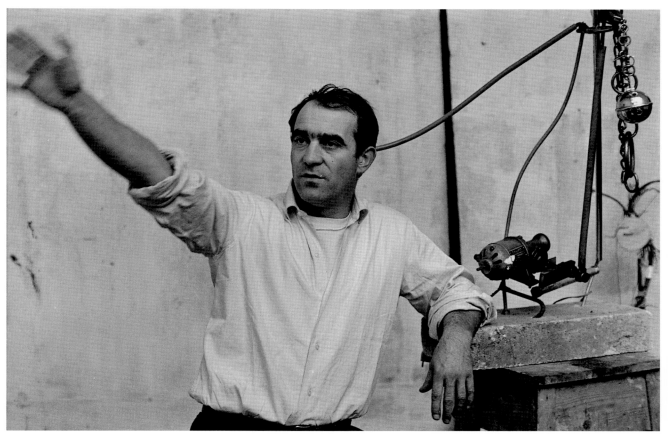

奥尔良，法国，1974年 / 伊夫·丁格利（Yves Tinguely），巴黎，1961年

看 | Look

若无敏锐的目光，摄影师便无法记录下隽永的影像；若摄影师没有独特的视界，他就不能称为艺术家。即便在当下每个人手里的相机都拍个不停，即便专业摄影师们被圈在规定区域无法靠近名人或者事件，"没人会拍出和别人一模一样的照片，"艾略特如是说。

摄影师观察现场，他的眼睛已看过无数现场，他的头脑早有所准备。艾略特热衷于偶遇，但运气只占一半。他的老朋友山姆·霍姆斯（Sam Holmes）曾经写道，"有时候，艾略特的照片是天才头脑强加在现实之上的产物。"

所以，"看"并非不加过滤。艾略特将其所见捕捉在相纸上，那是意图和机会的结合。有句老生常谈，说眼睛是心灵的窗口，而快照则是摄影师信念和情绪的窗口。

自然而然，艾略特会为"看"的本质着迷。他拍下对视的人们，盯着镜头的人们，以及看着镜头的狗，还有那群以"看"为生的玛格南摄影师——他们拒绝观看（第380页），或许他们也想下班。

眼睛这器官如此精妙，神创论者总用它来反驳进化论。相较而言，相机和胶卷显得太为简陋。离开工作室之前，摄影师已经摈弃了许多可能性。

海滩上的闲人、嬉戏的狗、整齐划一的游行者、被遗弃的房屋——在小房间中找到诗人马洛（Marlowe）的无尽宝藏之前，摄影师首先得将房间定位。通翻《快照集》你会发现，艾略特最爱拍狗。他时常说，狗与人并无二致。这句话妙在可以反过来说，"人与狗并无二致"。艾略特镜头中的狗常常表情生动，像是在说，"我尽力了，但事情已经失控"。许多拍人的照片中，这一哀叹也从画面边缘流露出来。影像中，人们张望寻找着不可见的东西。

影像中许多人看着镜头泰然自若，但现实中人与镜头的关系似乎不该如此想当然。拍摄对象是否透过镜头看到了艾略特？她是否假装在"看"，而想象自己在照片中的样子？影像中的人或狗会不会想象相机中藏着偷看他们的小矮人？

或许还不至于。但是，为何这种虚幻的视觉接触如此震撼？面对照片，即便深知与拍摄对象时空相隔，我们依旧感觉他们目光如炬。由于相机的发明，观看变得可疑。看向那片小小的圆形玻璃的人，似乎触手可及，似乎打开了自己灵魂的窗口。但我们在照片中所见的，不过是银盐颗粒和镜像而已。

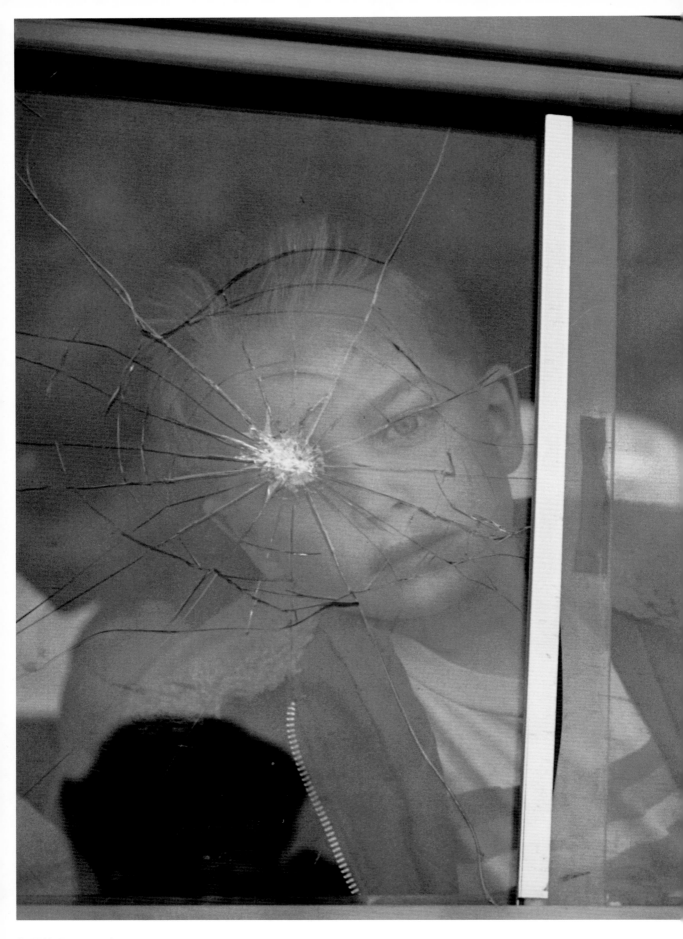

科罗拉多，1955年

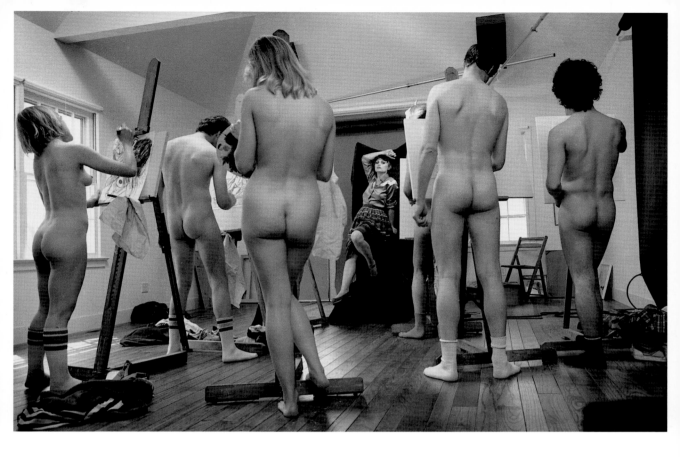

东汉普顿，纽约，1983年

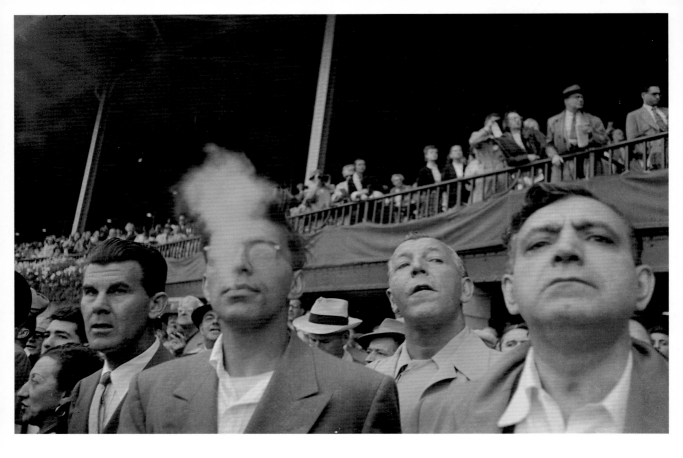

贝尔蒙特公园，纽约，1953年

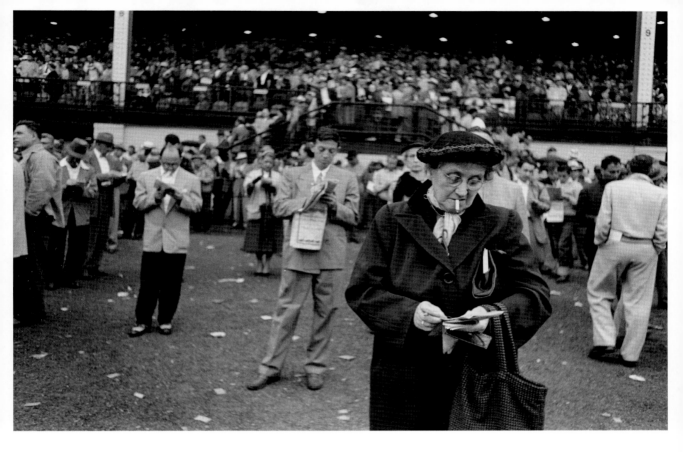

贝尔蒙特公园，纽约，1953年

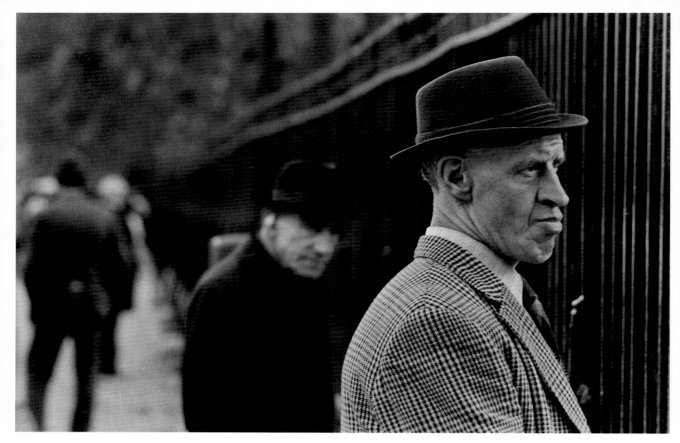

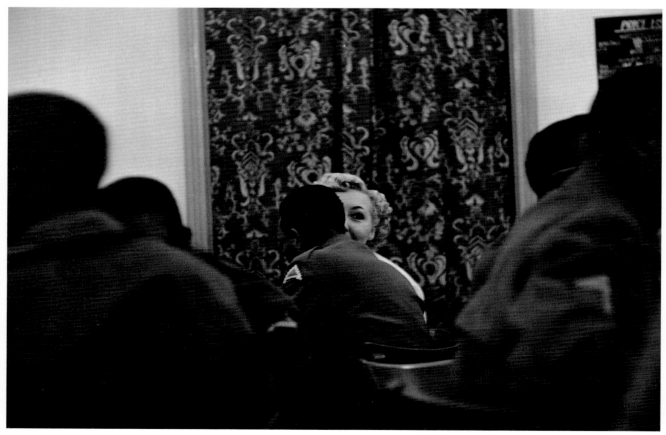

伦敦，1978年 ／ 不来梅港，德国，1951年

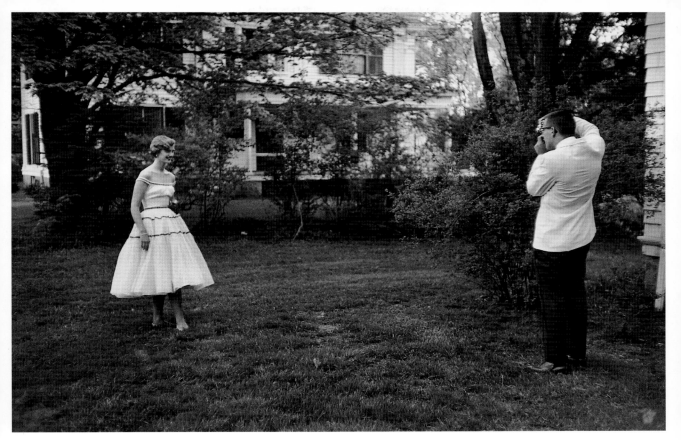

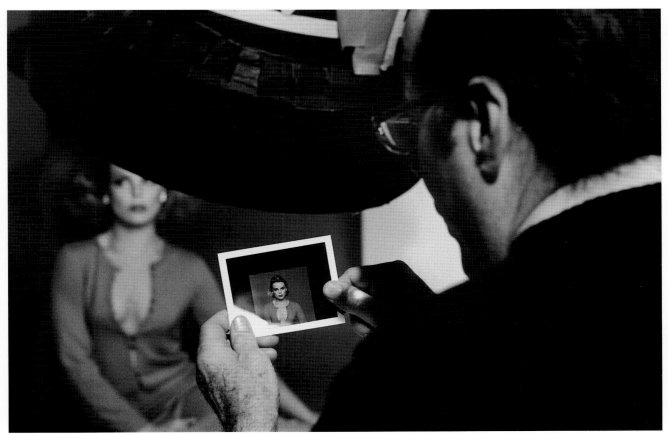

新罗谢尔，纽约，1955年 / 纽约，1977年

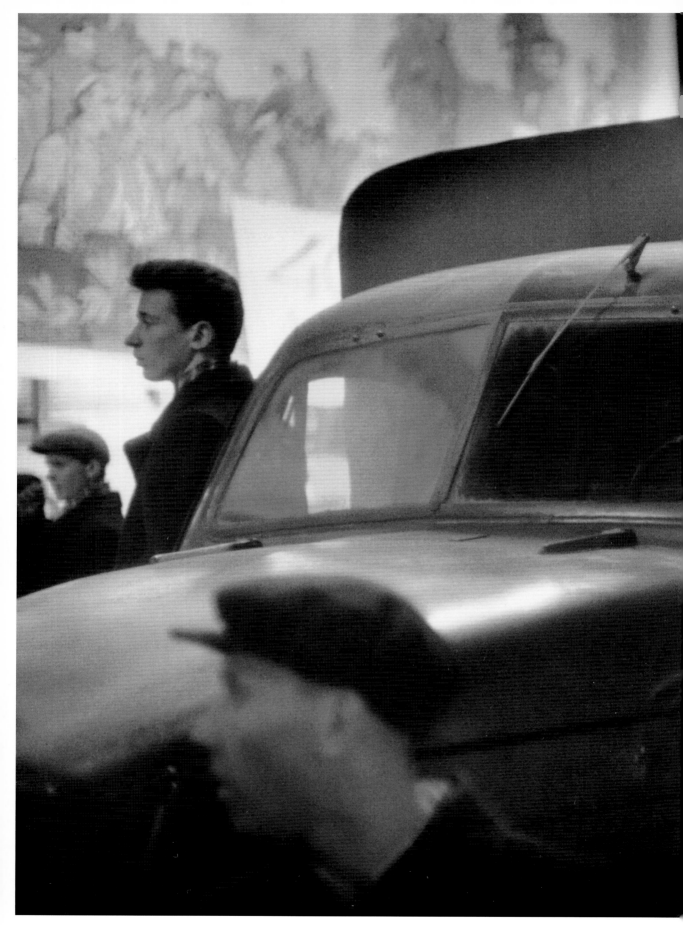

莫斯科，1957年

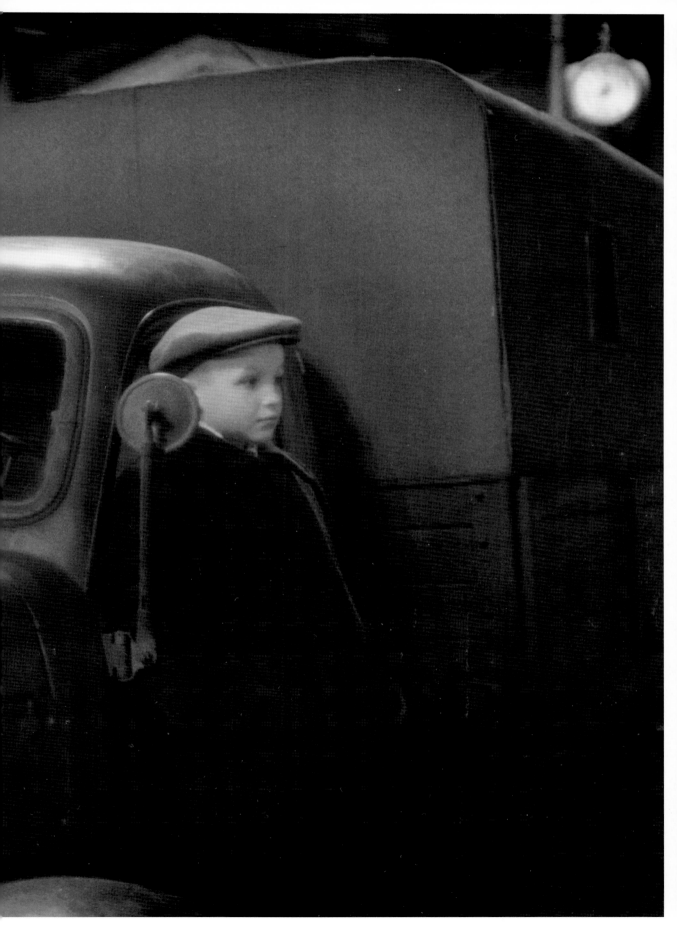

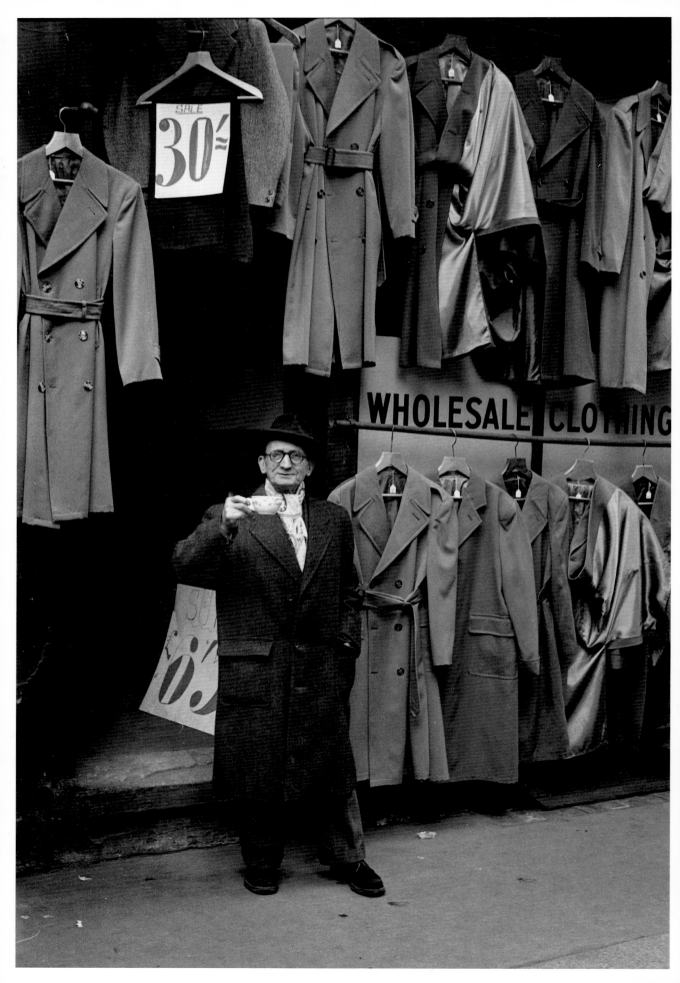

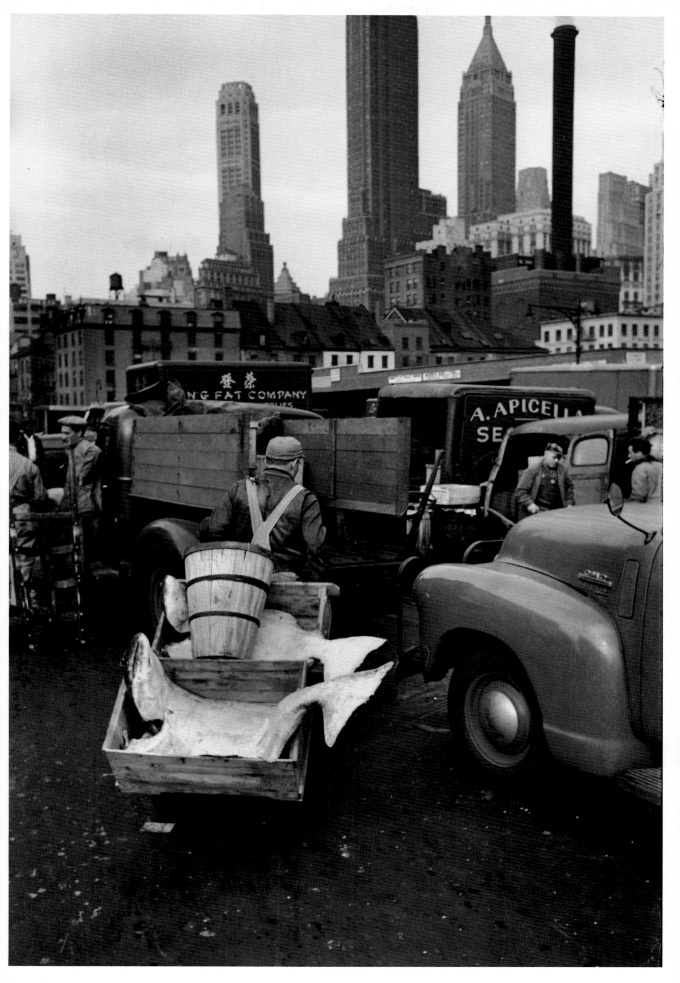

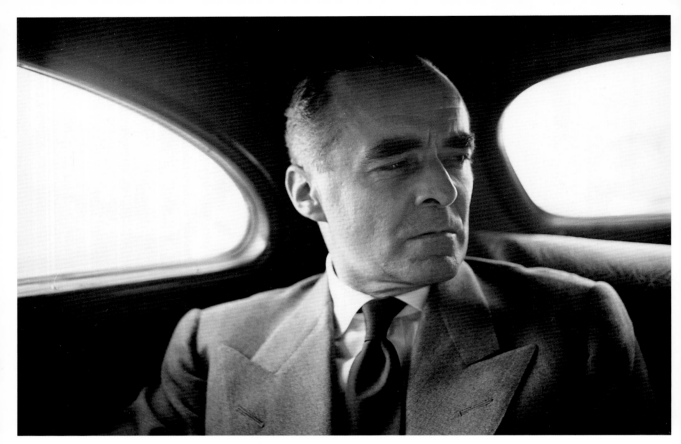

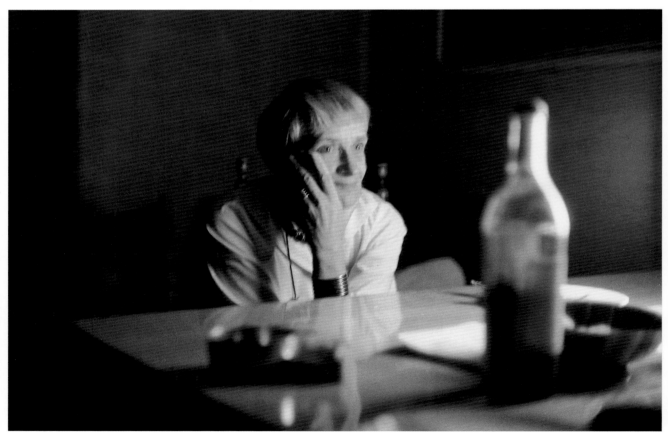

理查德·卢埃林（Richard Llewellyn），纽约，1949年 / 多萝西娅·兰格，伯克利，加利福尼亚，1955年

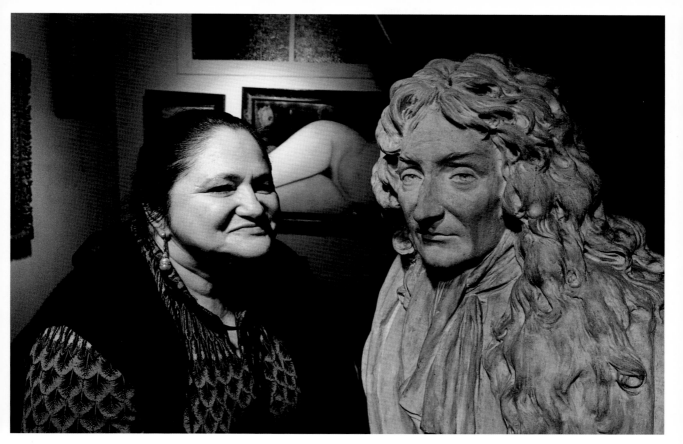

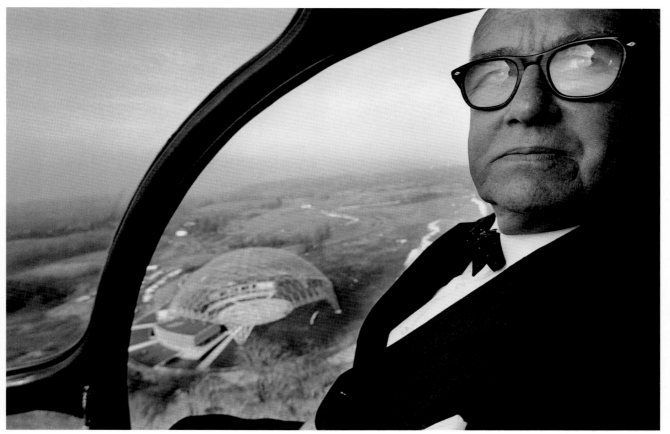

蒂娜·维尔尼（Dina Vierny），巴黎，1982年 ／ 巴克敏斯特·富勒（Buckminster Fuller），俄亥俄，1959年

看 353

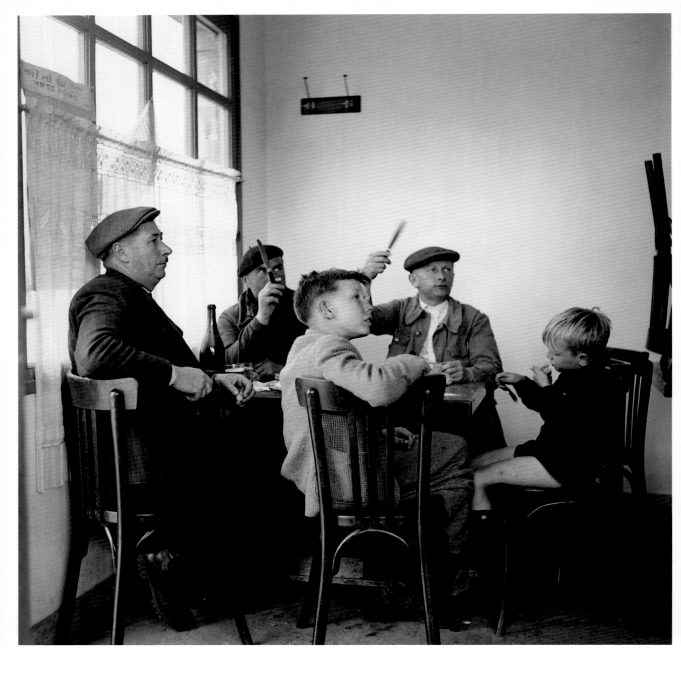

卢瓦尔河谷，法国，1952年

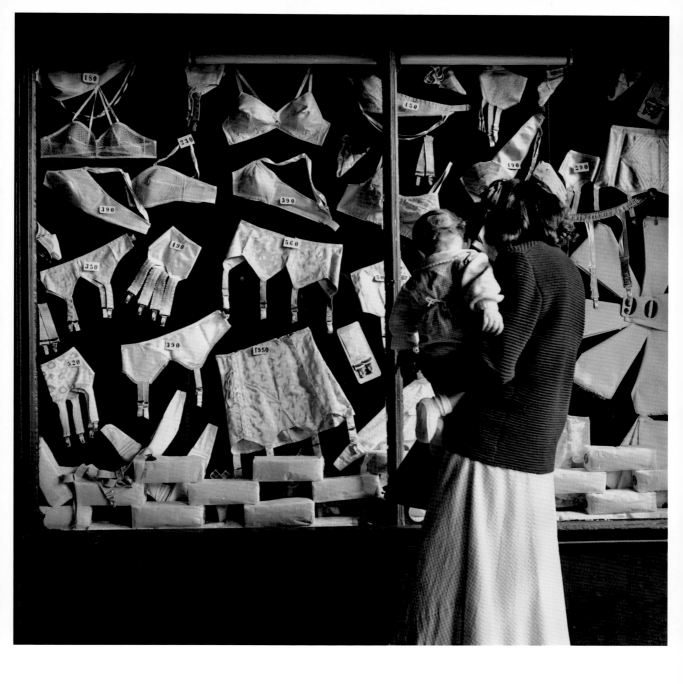

威尼斯，1949年
后页 法国和英国的旅馆房间，1968、1978、1981、1969、1975年

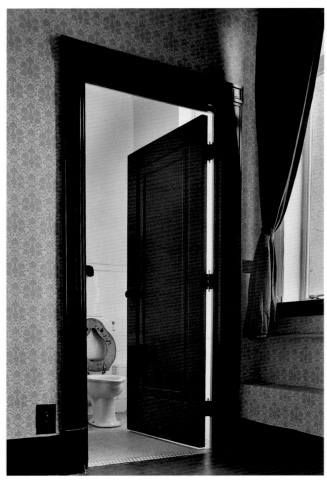

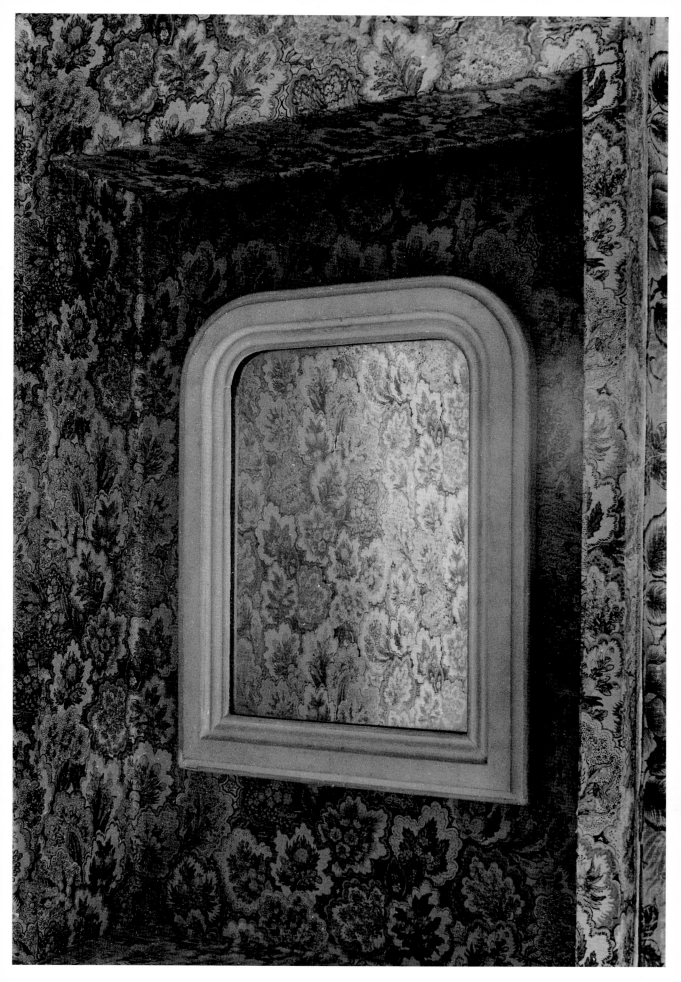

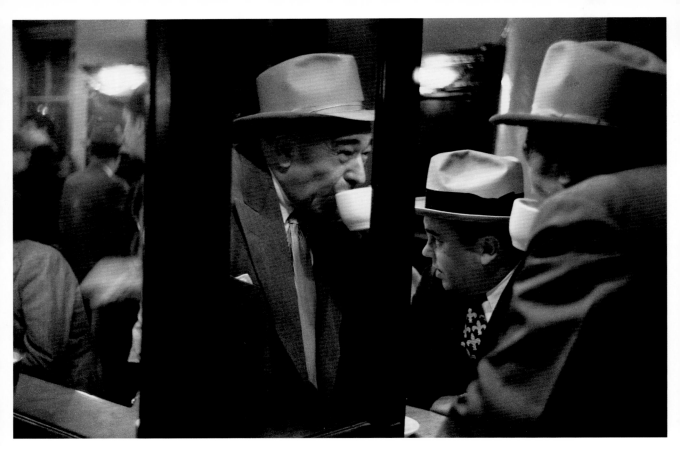

新奥尔良，1949年

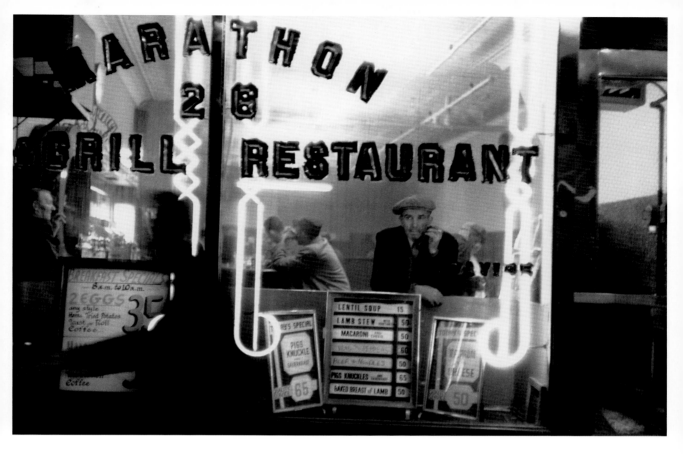

巴黎，1958年

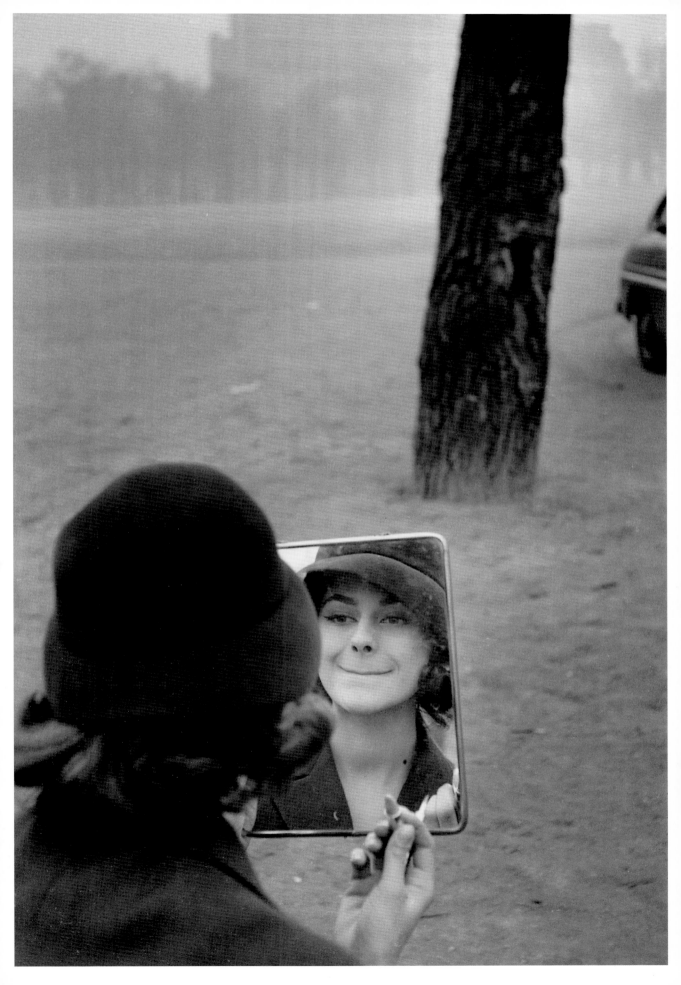

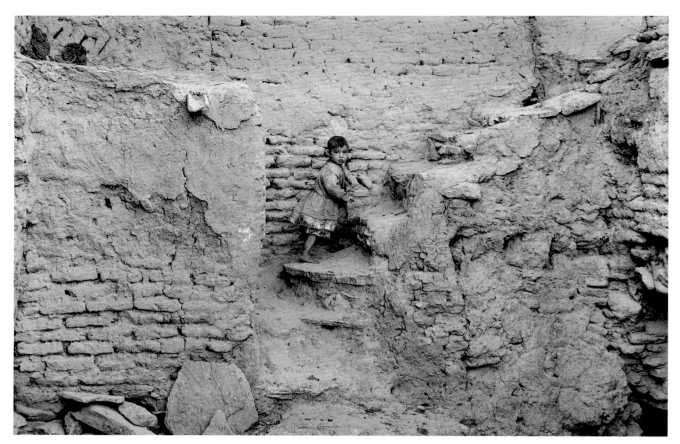

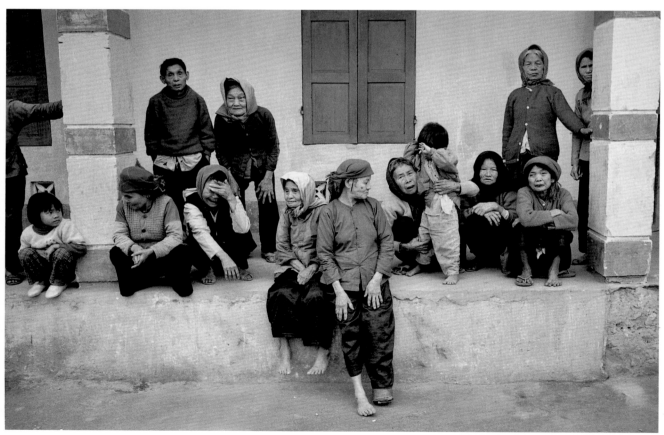

赫拉特，阿富汗，1977年 / 宁平，越南，1994年

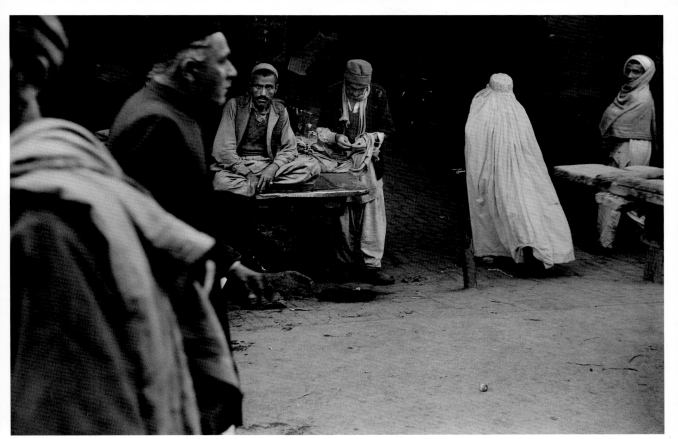

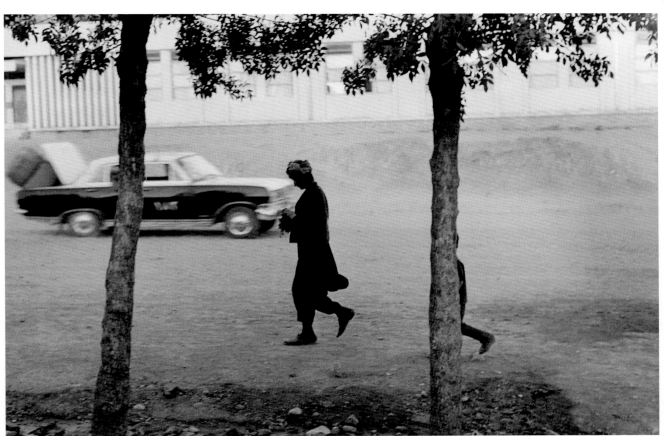

拉合尔，巴基斯坦，1960年 ／ 赫拉特，阿富汗，1977年

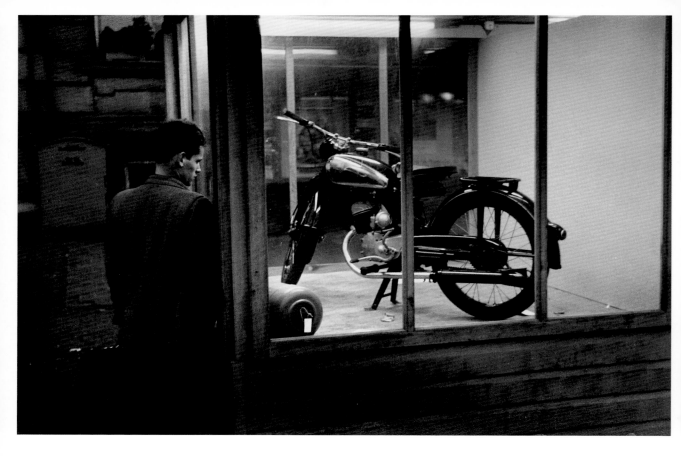

卡尔斯鲁厄，德国，1951年

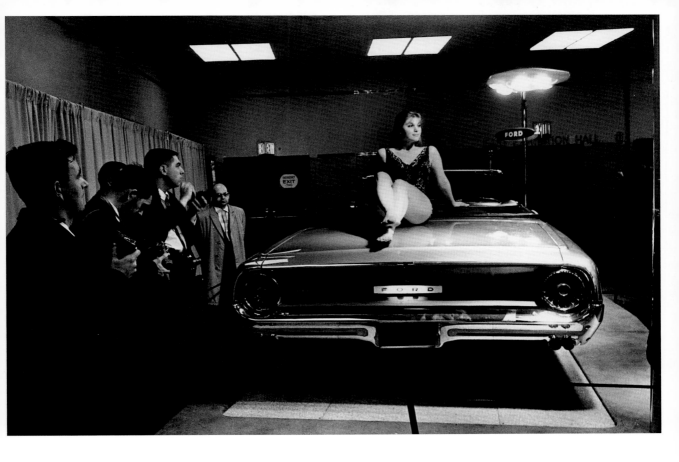

纽约，1964年
后页 法国，1999年 ／ 纽约，1999年

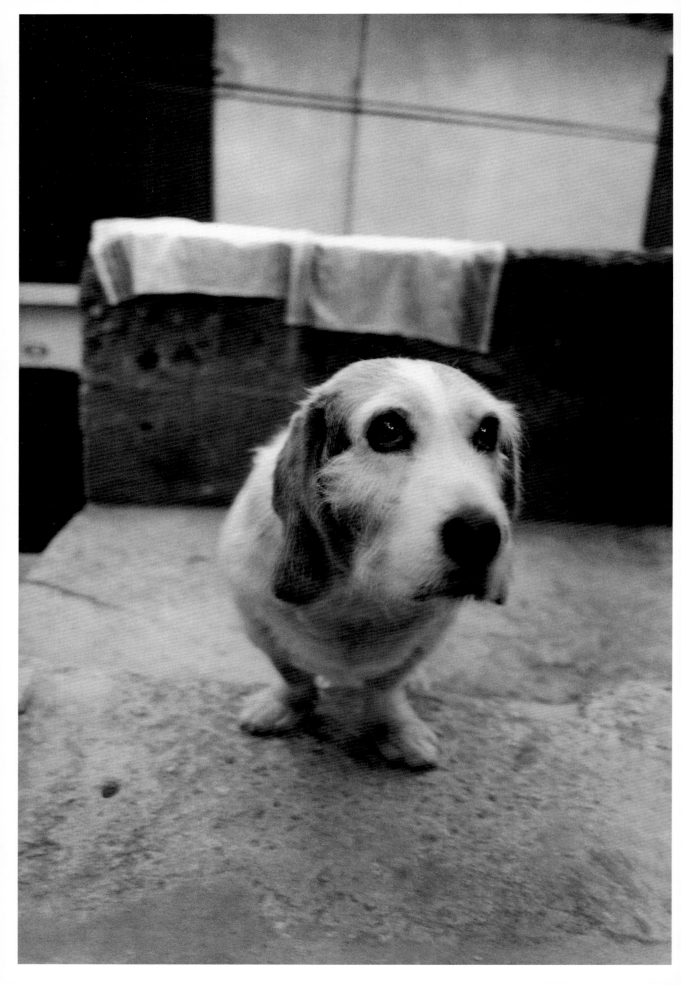

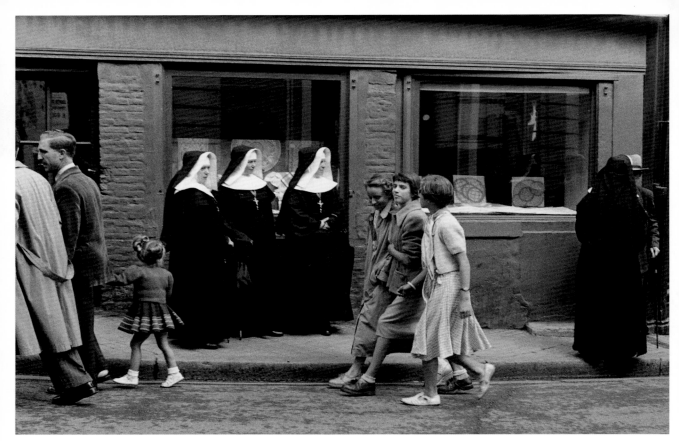

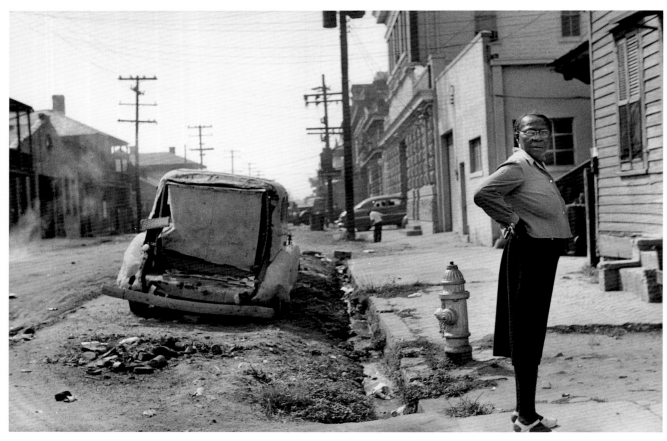

凡尔登，法国，1951年 ／ 新奥尔良，1950年

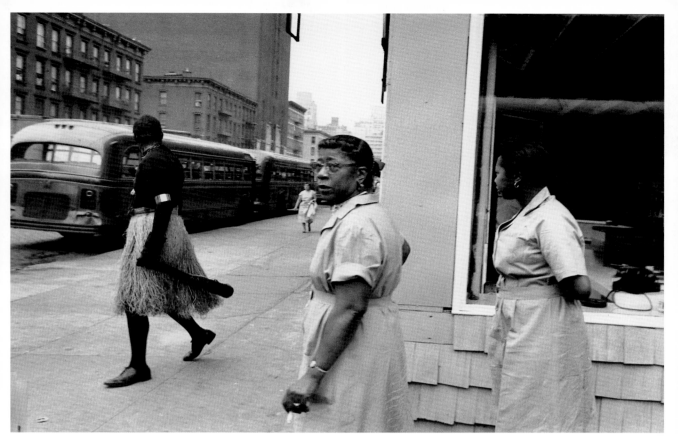

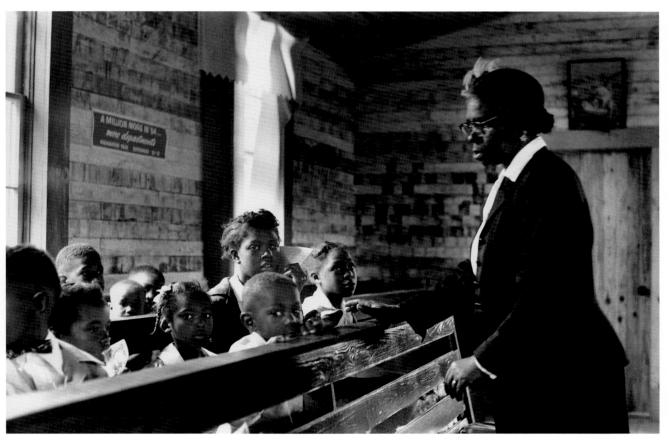

纽约，1953年 / 阿卡德尔菲亚，阿拉巴马，1954年

威尼斯，1965年

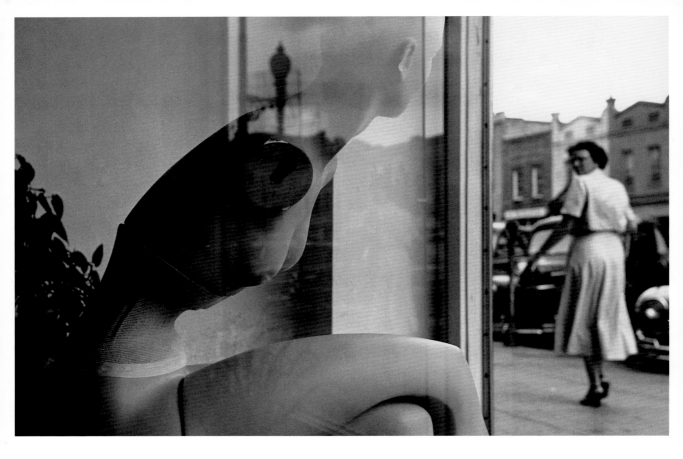

威明顿，北卡罗来纳，1950年

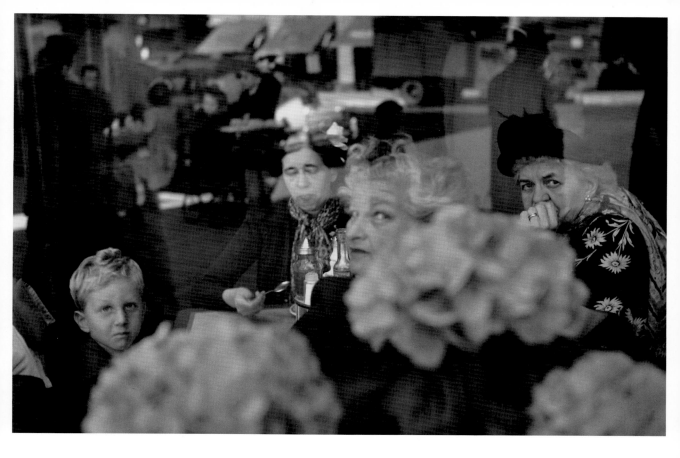

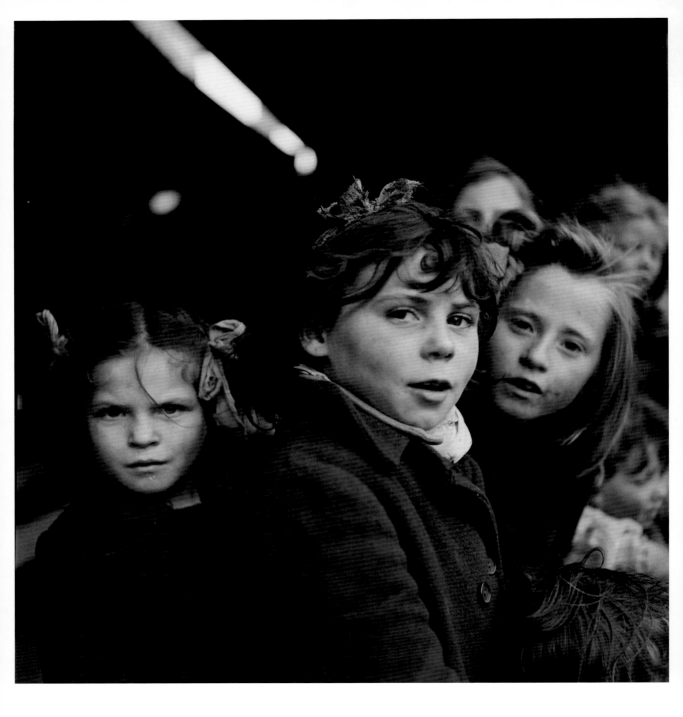

威尼斯，1949年

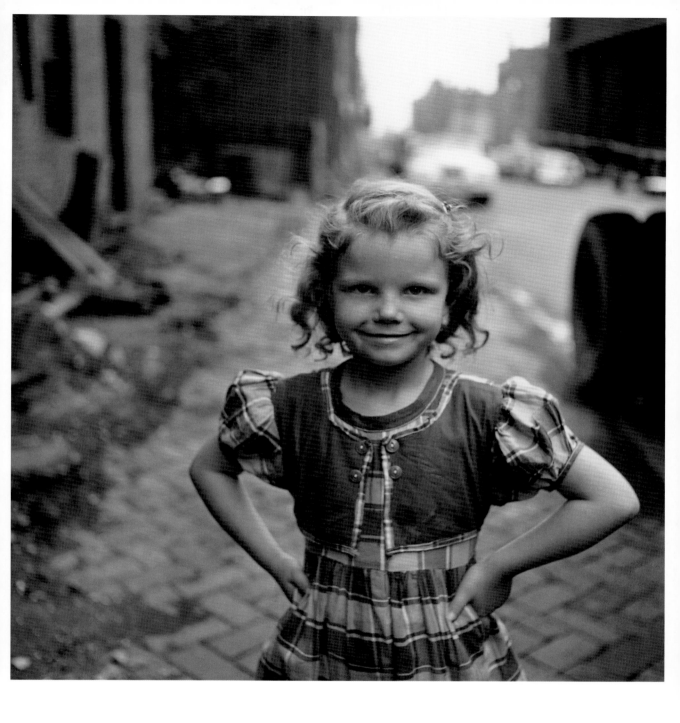

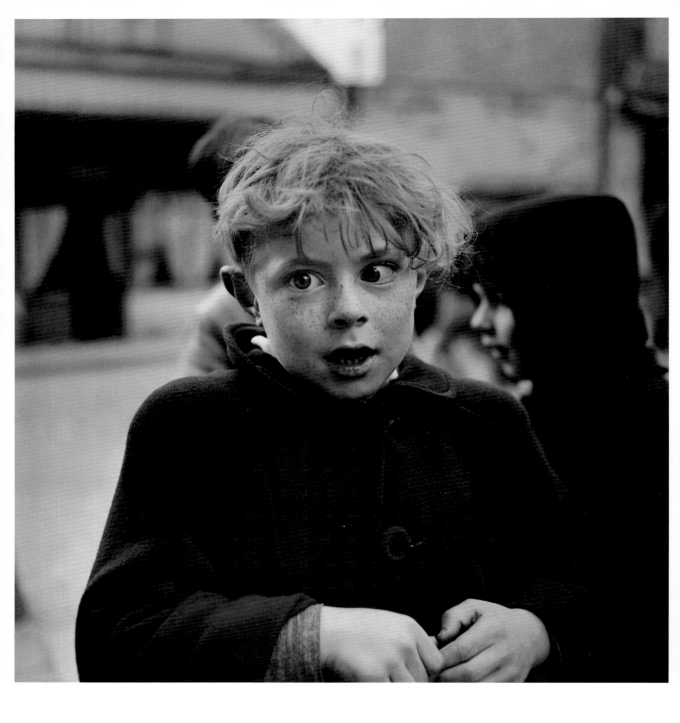

的里雅斯特，意大利，1952年

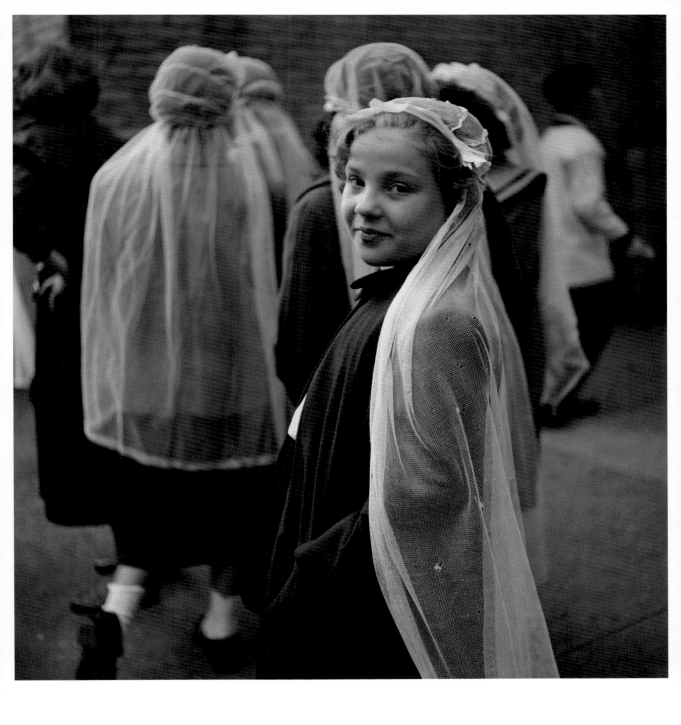

纽约，1949年
后页 日本，1977年 / 新奥尔良，1954年

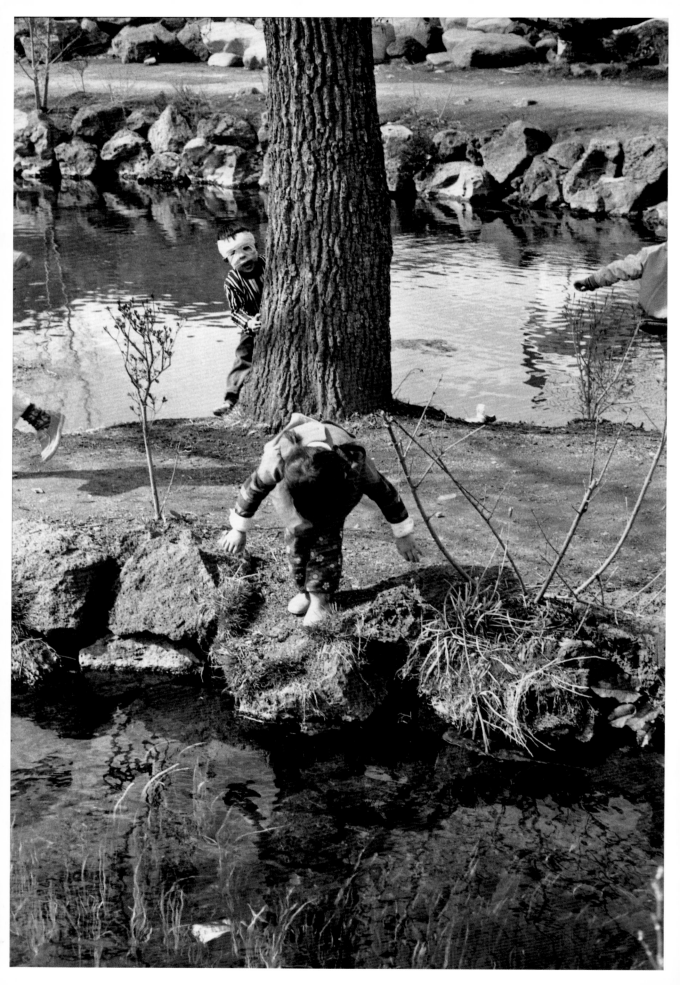

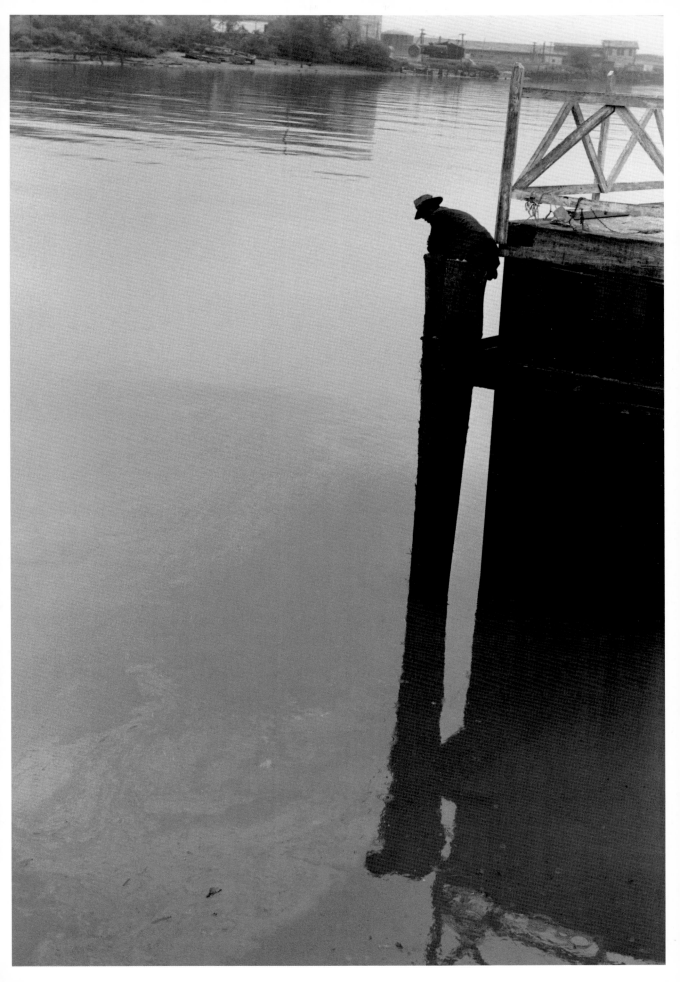

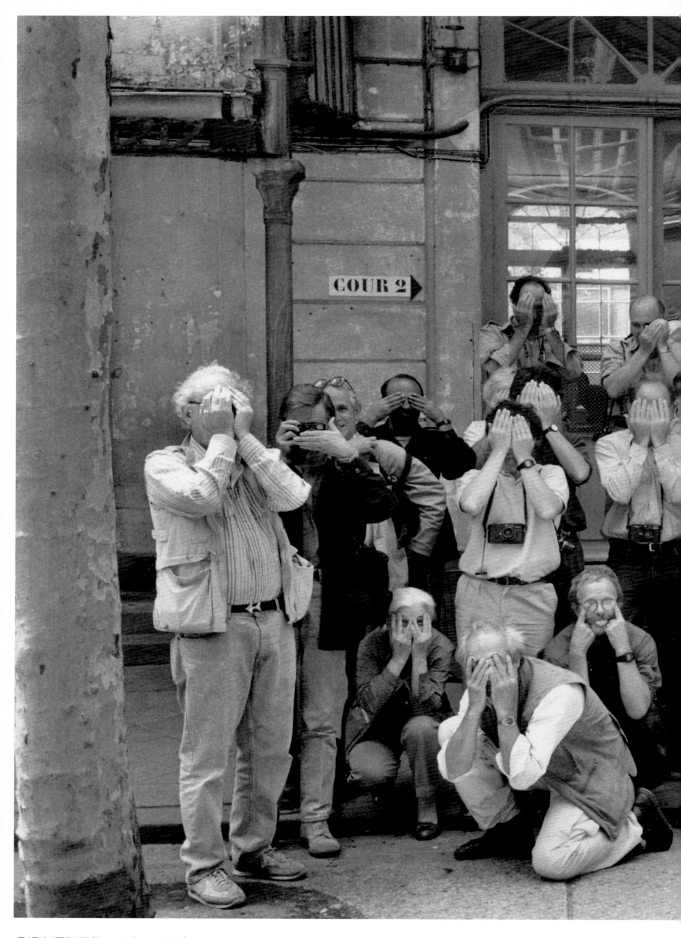

玛格南摄影师们，巴黎，1988年

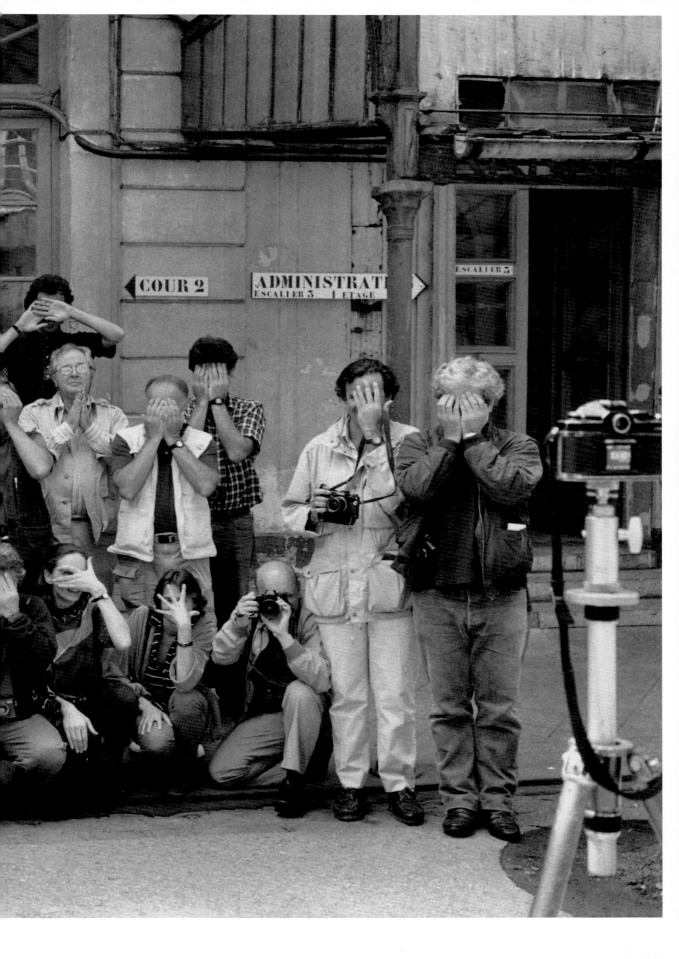

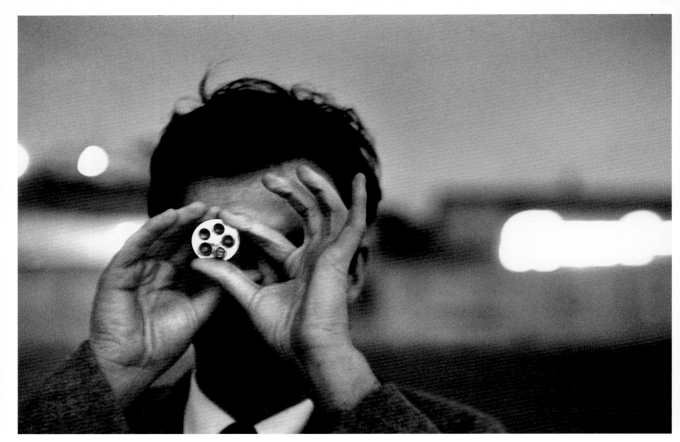

恩斯特·哈斯，旧金山，1955年 ／ 康奈尔·卡帕与艾迪·卡帕（Cornell and Edie Capa），巴黎，1960年

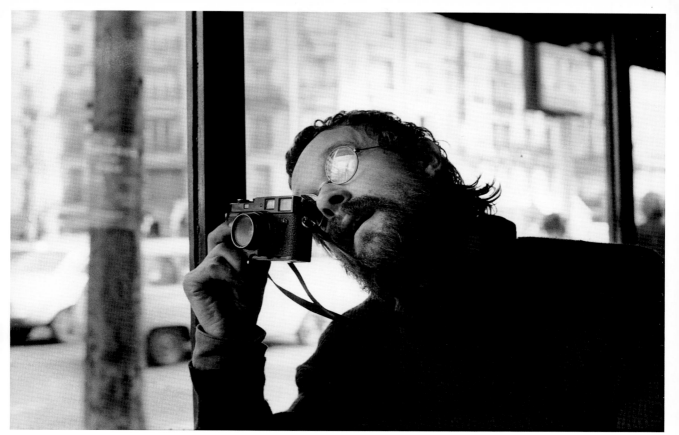

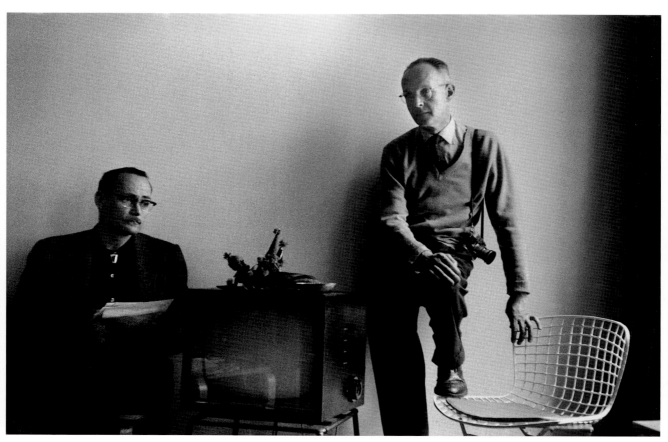

约瑟夫·寇德卡，巴黎，1974年 / W·尤金·史密斯与布列松，纽约，1955年

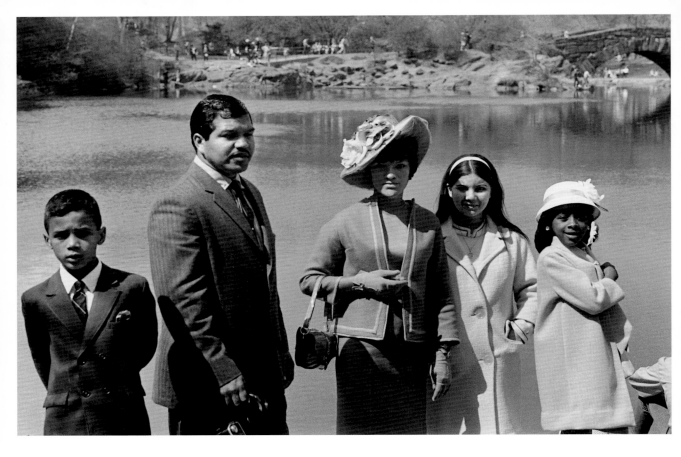

纽约，1968年

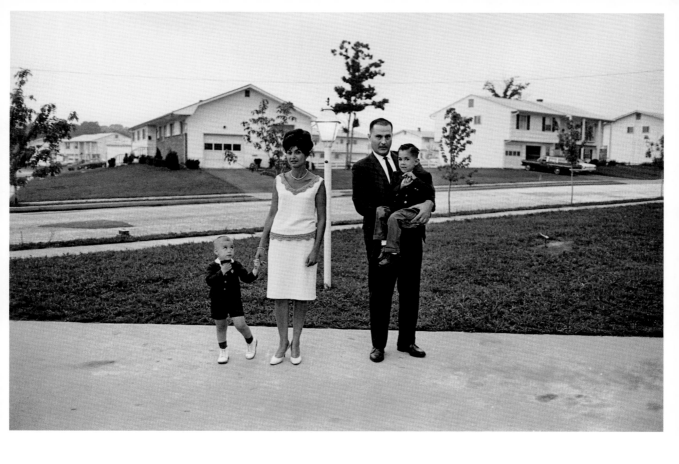

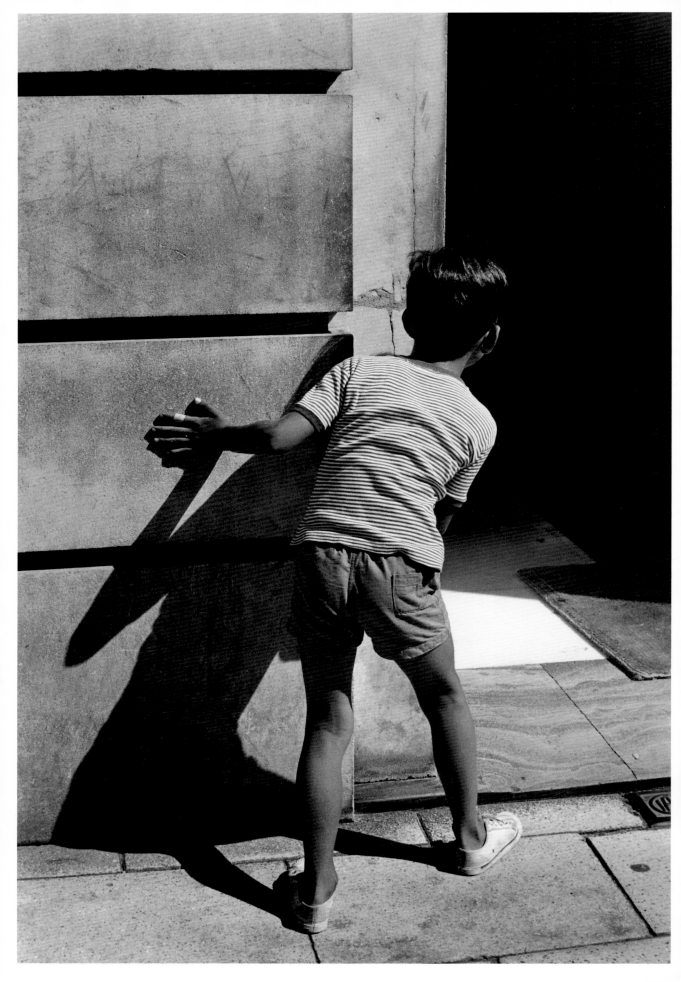

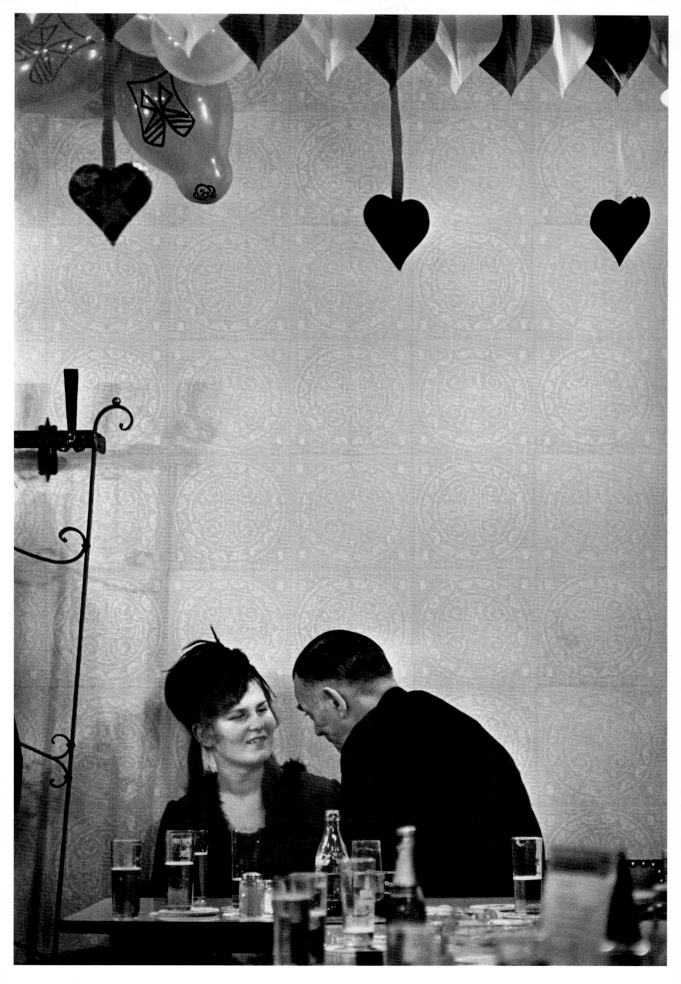

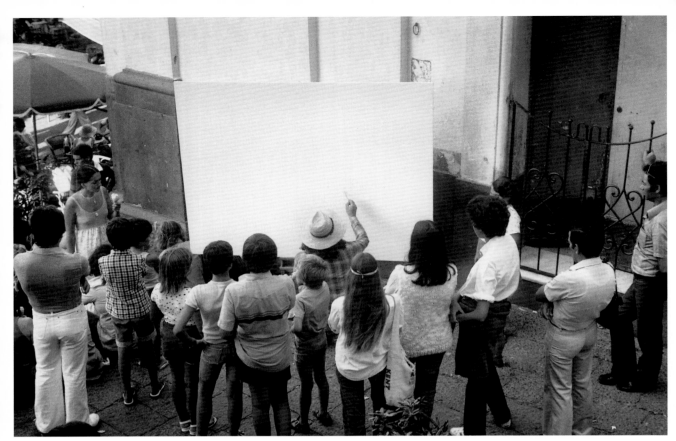

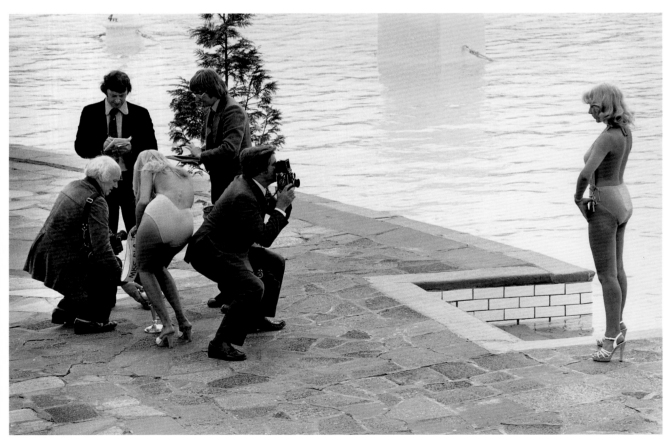

卡普里，意大利，1977年 / 布莱克浦，英格兰，1978年

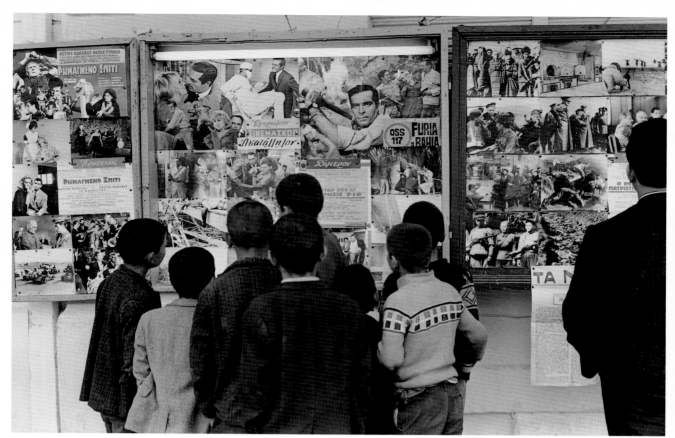

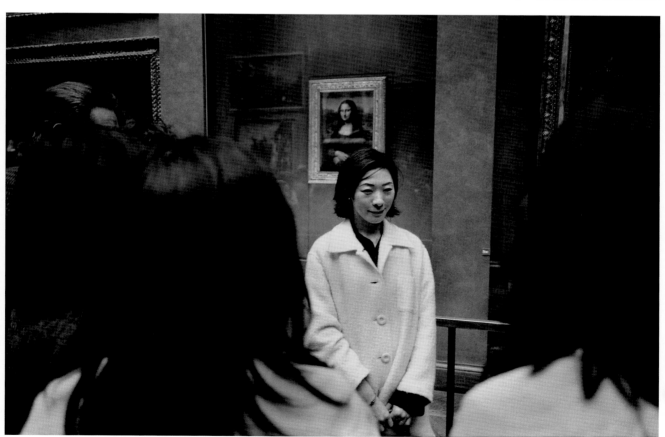

希腊，1963年 / 巴黎，1997年

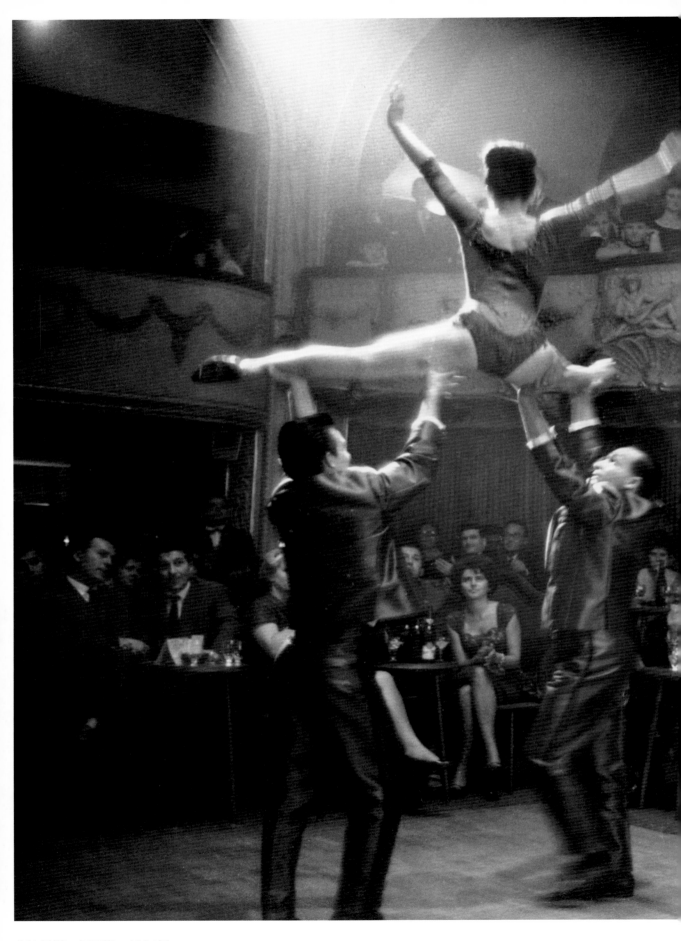

布达佩斯，匈牙利，1964年

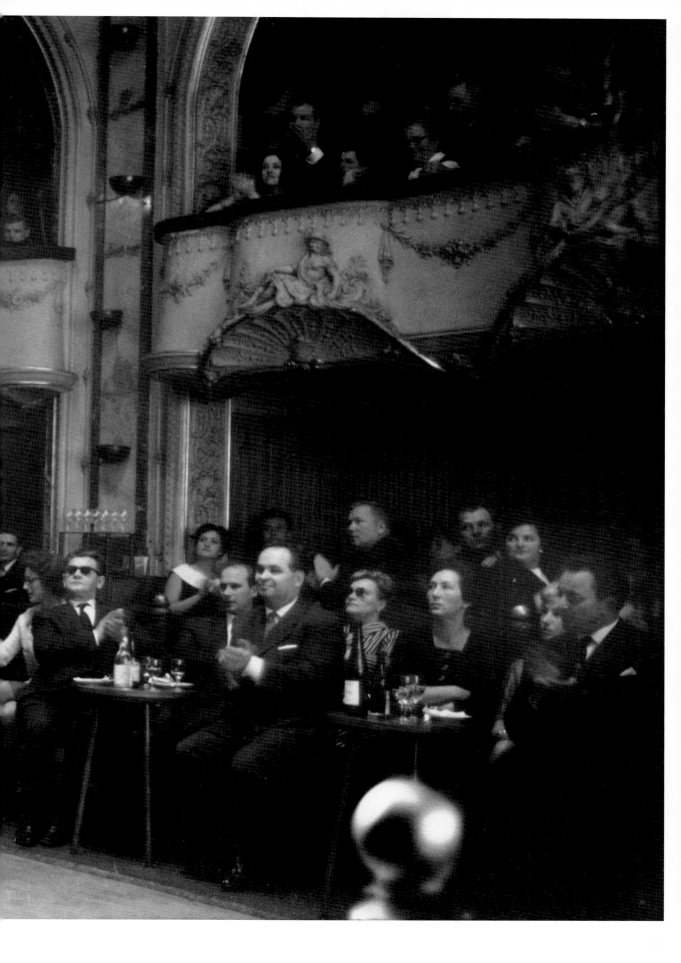

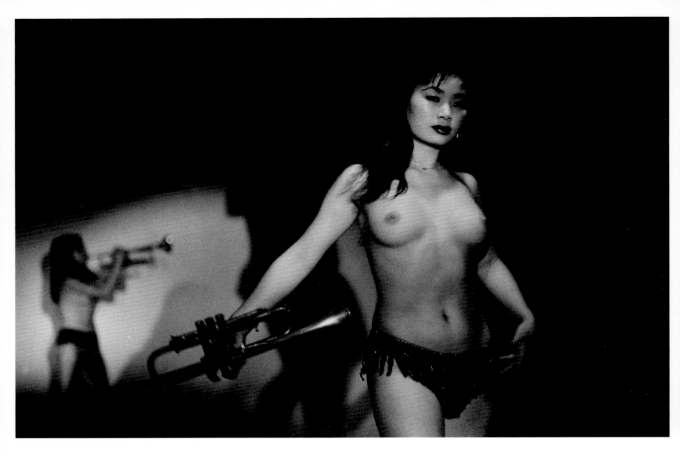

东京，1960年

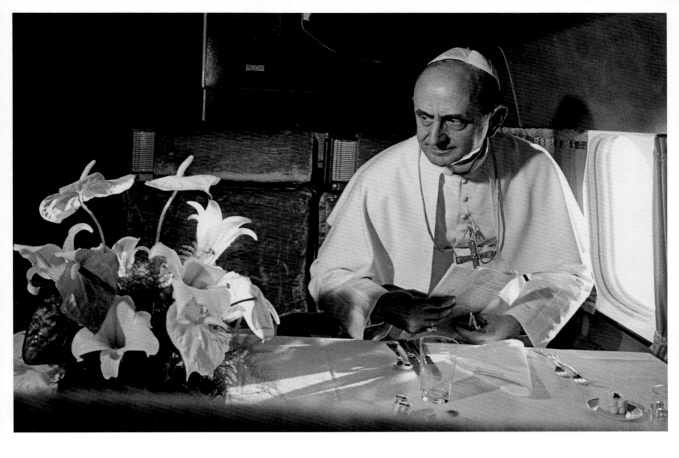

教皇保罗六世在飞机上，1965年

苏黎世，1992年

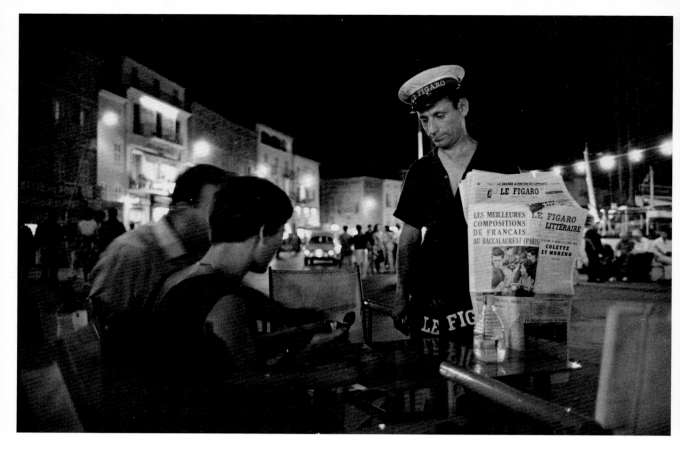

圣特罗佩斯，法国，1959年

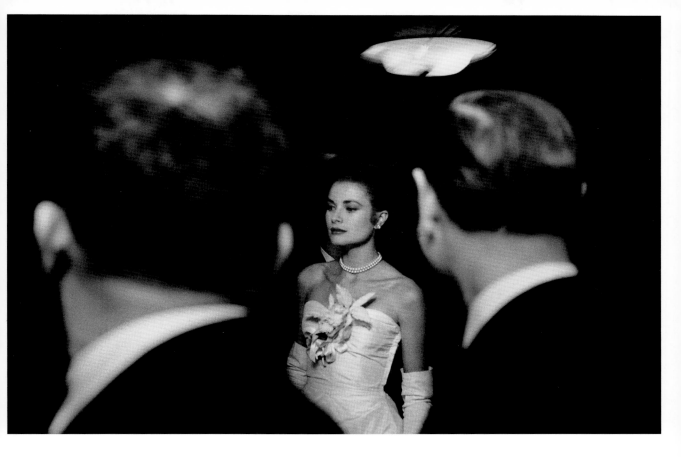

格蕾丝·凯利（Grace Kelly），纽约，1955年
后页 巴西利亚，巴西，1961年 / 洛杉矶，1959年

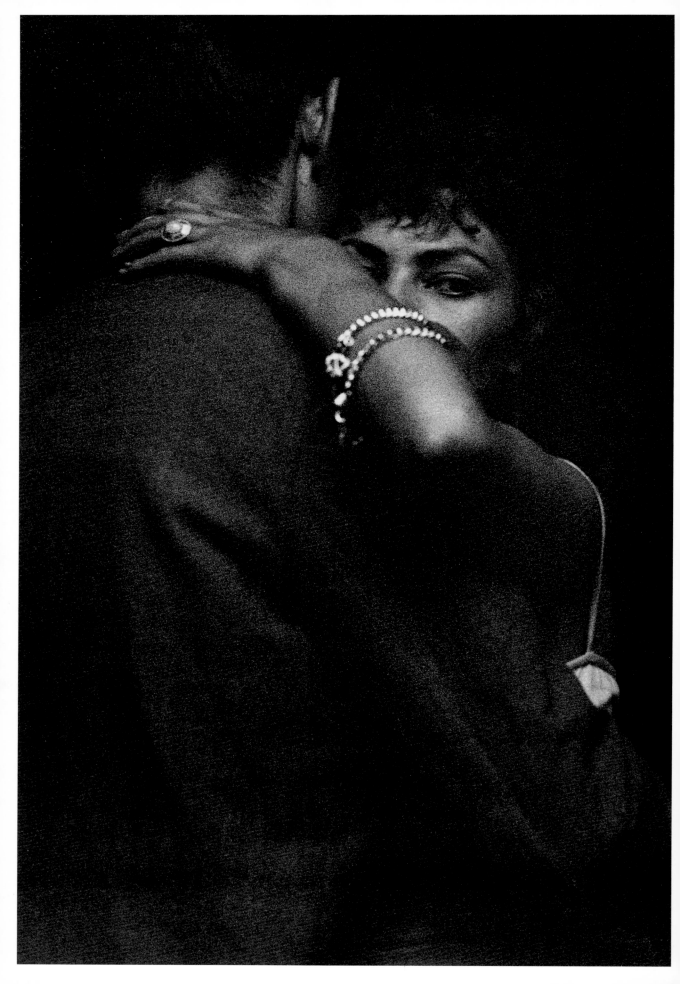

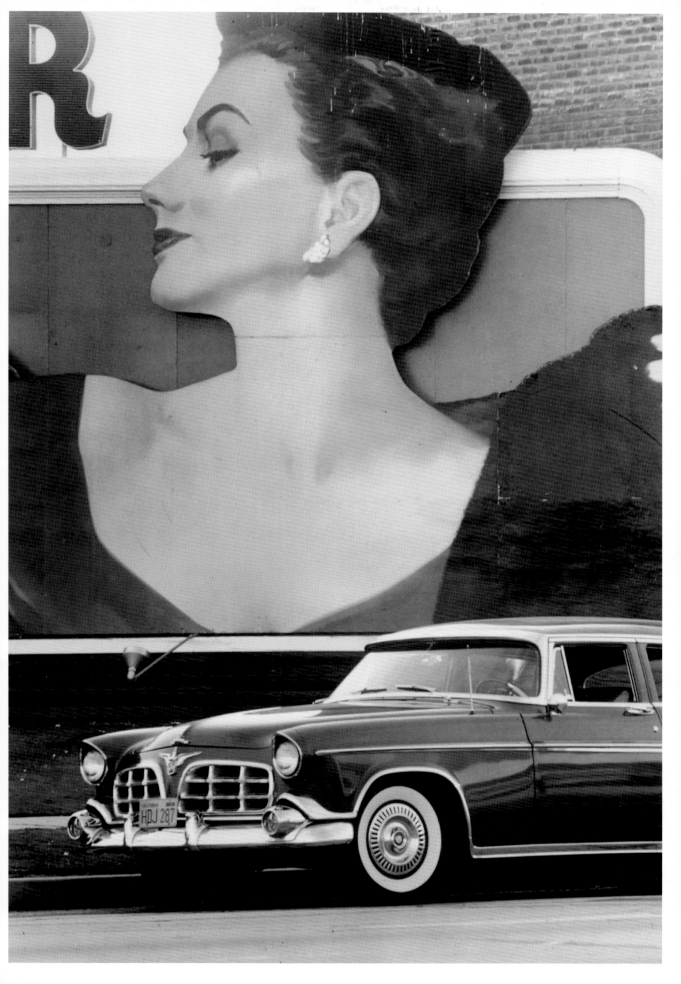

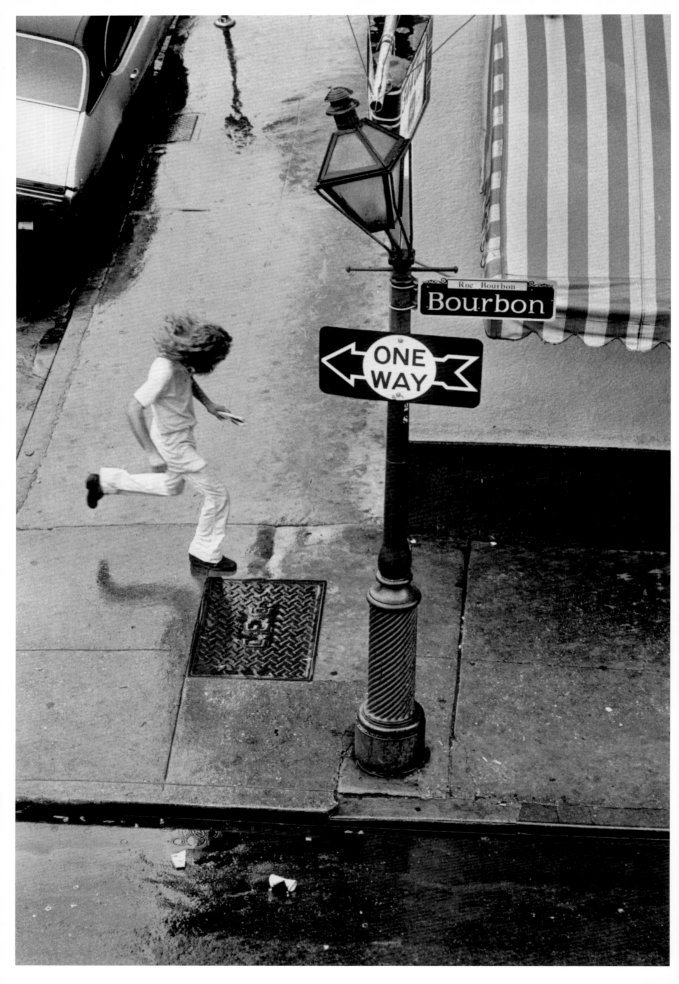

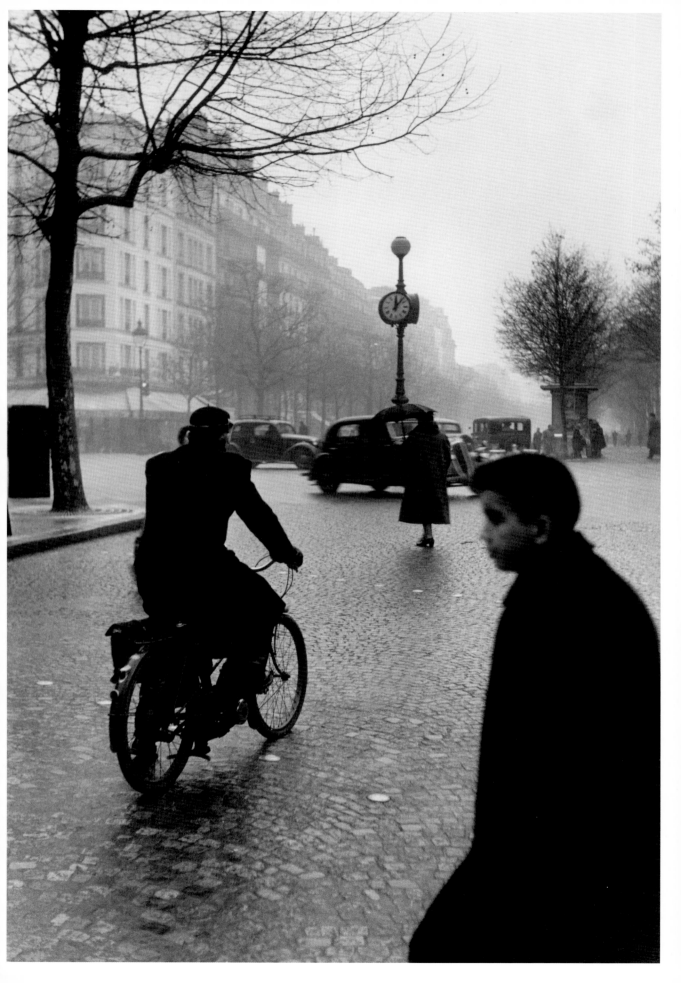

前页 新奥尔良，1970年 ／ 巴黎，1952年
伦敦，1994年

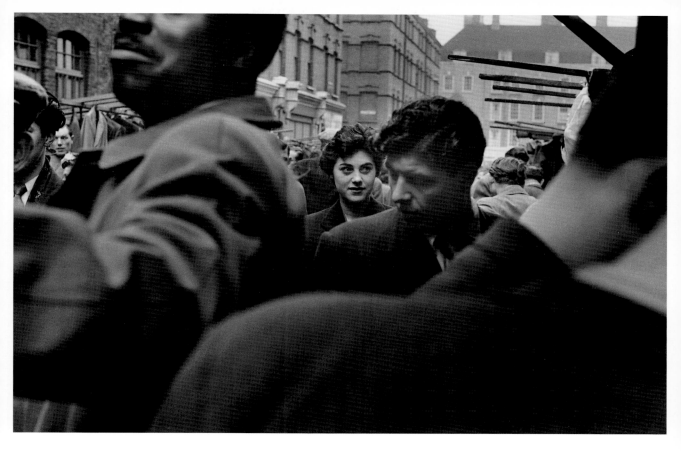

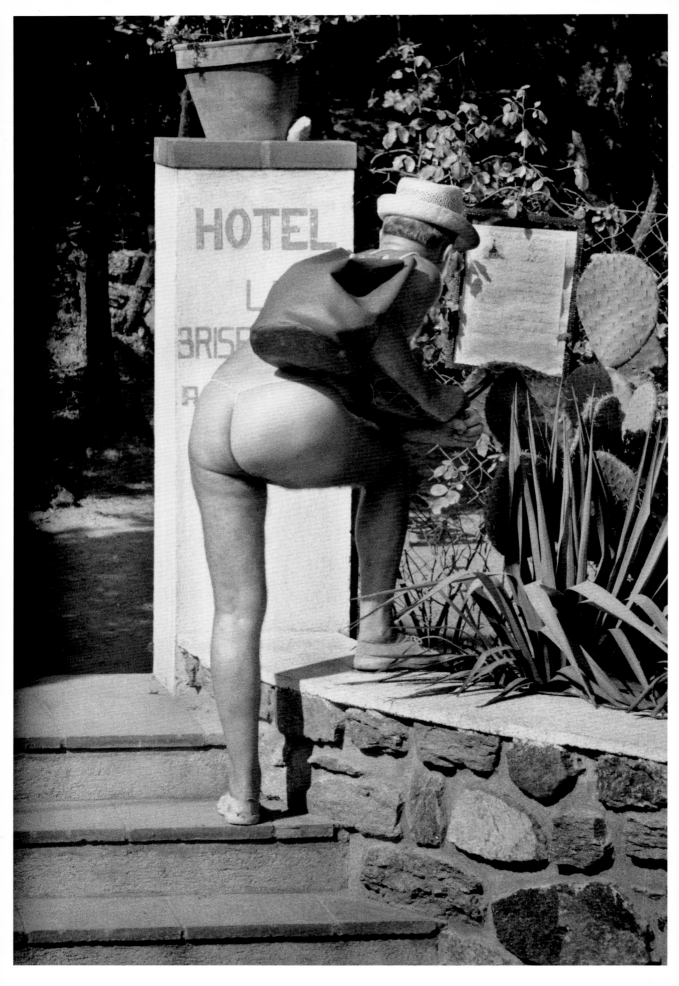

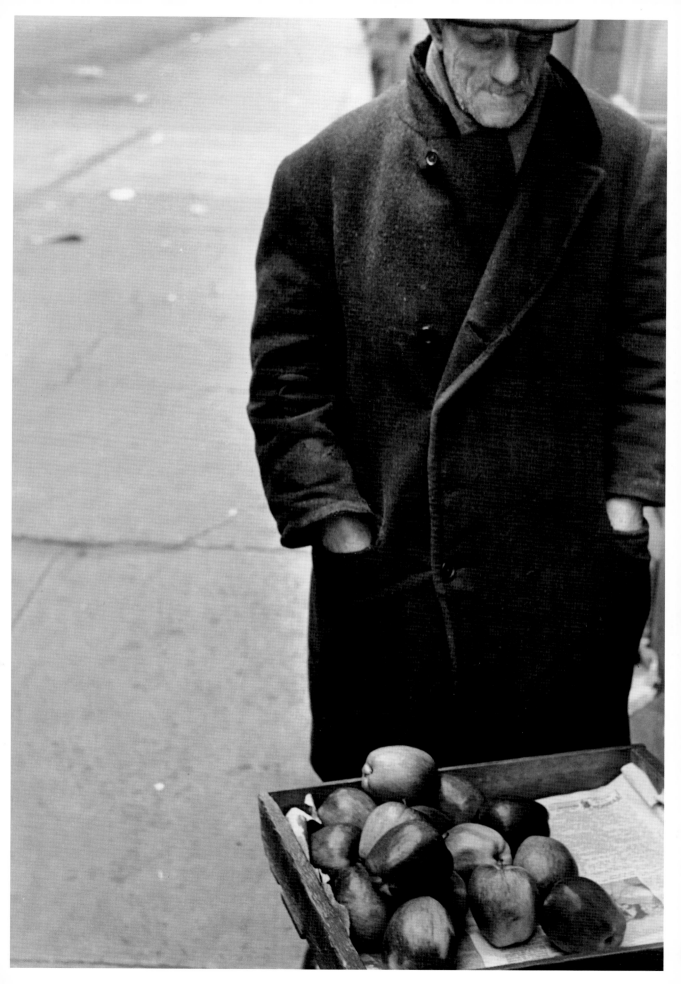

前页 勒旺岛（蓝色海岸），法国，1968年 / 纽约，1951年
切·格瓦拉，哈瓦那，古巴，1964年

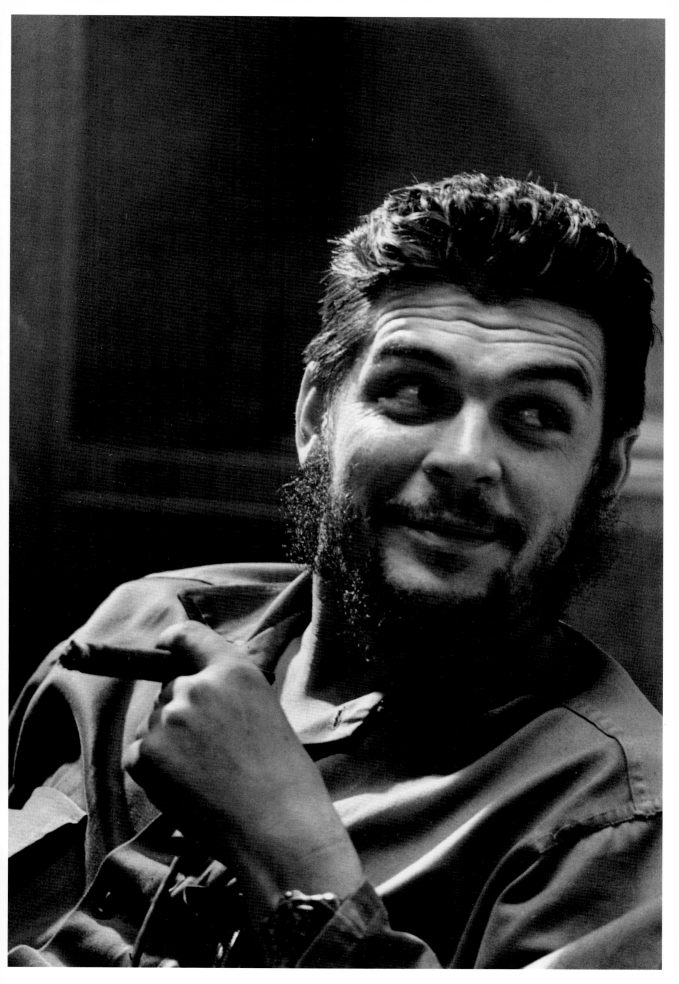

巴黎，1997年

汽车旅馆房间，得克萨斯，1962年

动丨Move

这里捕捉到的动作——飞翔、舞蹈、驾驶、行走、骑行或者跨入未知地带，它们被永远地凝固以供未来赏析，其本身则暗示了过去与当下的行动。我们自以为知晓大多数动作的轨迹，了解它们从何处来，往何处去。但是，除非仔细去看，不然很可能猜错。

在这些凝固了移动轨迹的快照中，相机记录下肉眼来不及一瞥的瞬间，这时艾略特必须依赖自己精湛的构图技巧，尽管他对技术问题从来都轻描淡写。他不仅要抓取瞬间，还需要同时在取景框中安排好一切，以便把故事讲清楚。

从20多岁起，这种技巧便是他的立身法宝。在我们这个篡改图像、数字矫饰和电脑后期的时代，这样的技巧已不多见。艾略特的原则是，快照必须是未经摆布的影像，自然，纸上照片也应与取景框中所见一致。他几乎从不裁剪照片，拍到什么就是什么。

为何要对自己如此苛求？在暗房中，若裁去照片角落多出的一只脚或是顶部的高压电线，会丢失掉什么？

同样有着俄罗斯血统的作曲家伊戈尔·斯特拉文斯基也为作曲定下了专断、约束性的规则，但他认为，严密限制之中蕴藏更大的创作自由。艾略特的构图也得益于这种信念，界限是机遇而非阻碍。如果画面边上伸入一只脚，那它一定对叙事至关重要；高压电线会对别的元素横加评述或相互呼应，不管怎样都是构图不可分割的部分。

这一切真正让人敬畏的是，我们常常得花几分钟才能发现艾略特构图之妙处，而他却要在一微秒中将它捕捉。这便是他的创作方式。

动作即时间，时间即动作，但他照片里的动作不再被时间左右，不仅因为它们被永久留存，也因为他在生命的任意阶段都能拍出这些影像。艾略特的视界从未被飞速发展的世界改变。

在这些照片中，人与动物自顾自活动，与相机发明前并无二致。从他们的动作中，你看不出他们是否意识到量子物理学新发现的深远影响，或者人类基因密码背后的暗示，或是哈勃望远镜所估算出的宇宙年龄。人们阔步向前或者迂回舞蹈，鸟儿飞翔，小狗奔跳或者冲上前去，窗帘在微风中沙沙作响，一切都是那么简单。这些是生命亘古不变的动作，无论战争或是瘟疫。

正如评论家拉尔夫·哈特斯利（Ralph Hattersley）多年前为艾略特照片所写的评论，"他让人间喜剧更易承受"。我们带着各自对这个复杂、纷乱、争端不断的星球的认知翻看这些快照，但艾略特从日常生活中截取的瞬间将我们带回本源，带回到无须考虑意义和效应而自由支配肢体的简单喜悦之中。

纽约，1953年

433 E. 82 ST.

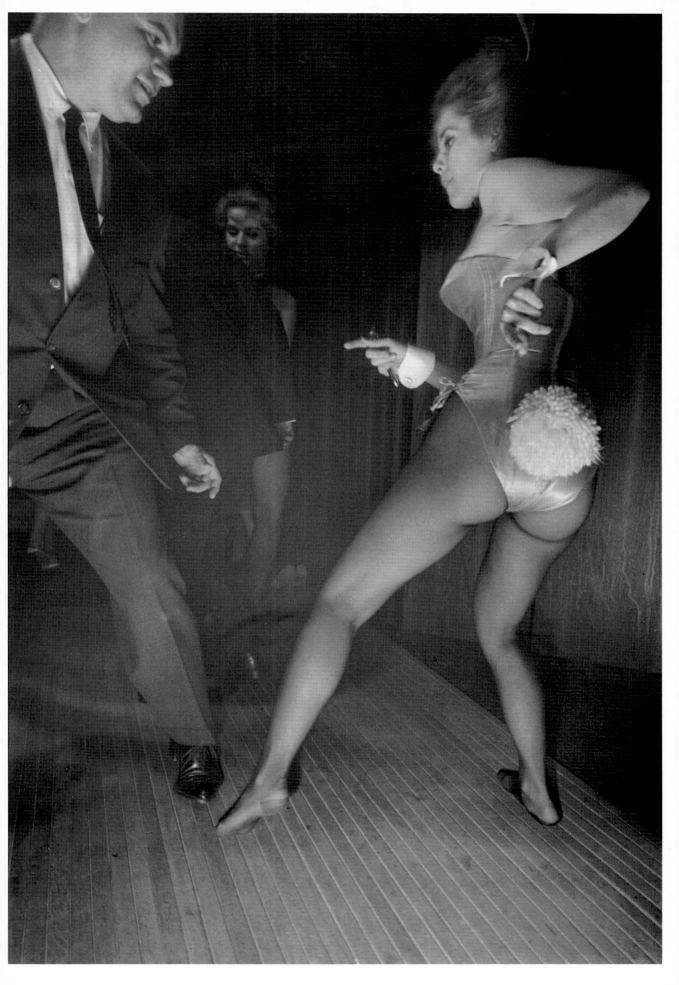

米兰，1960年

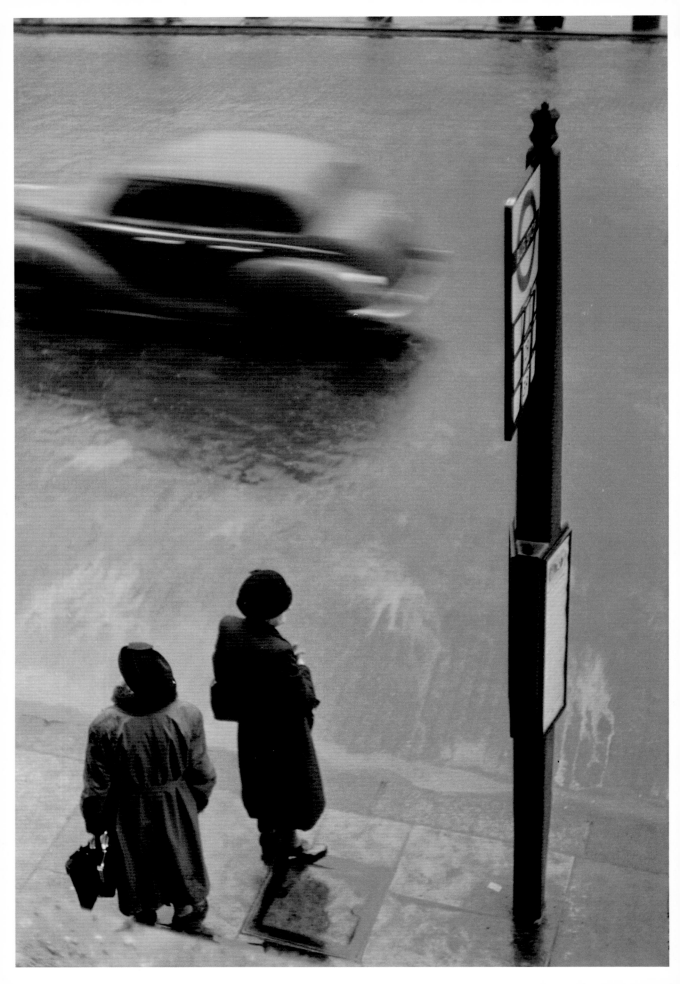

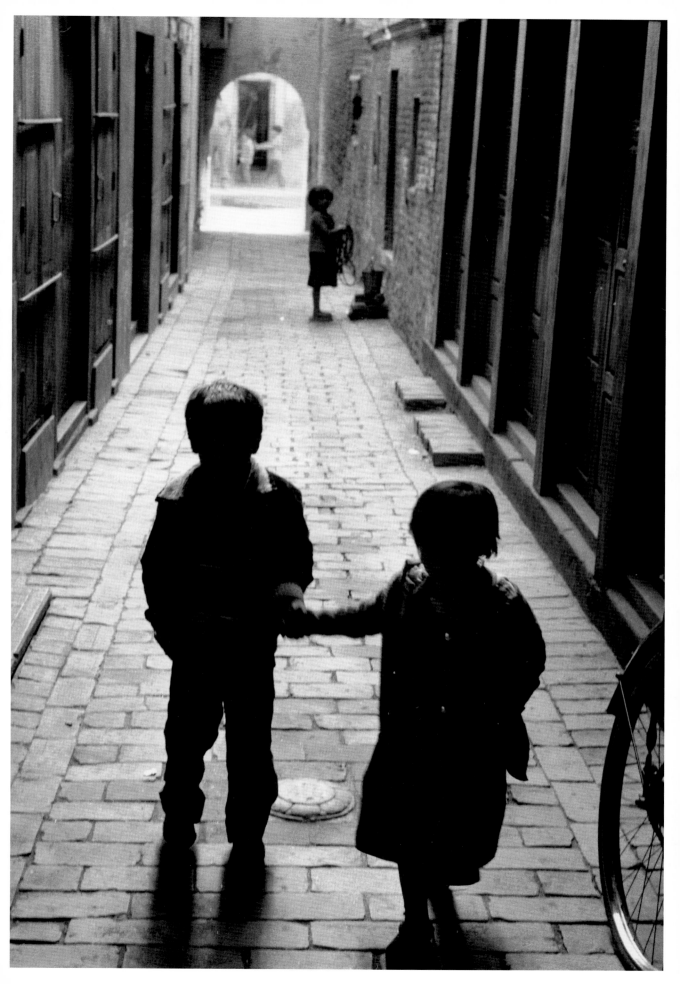

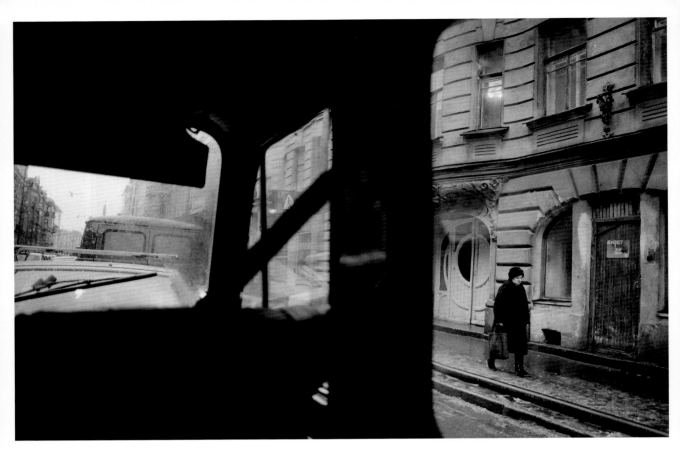

列宁格勒，1989年

422 动

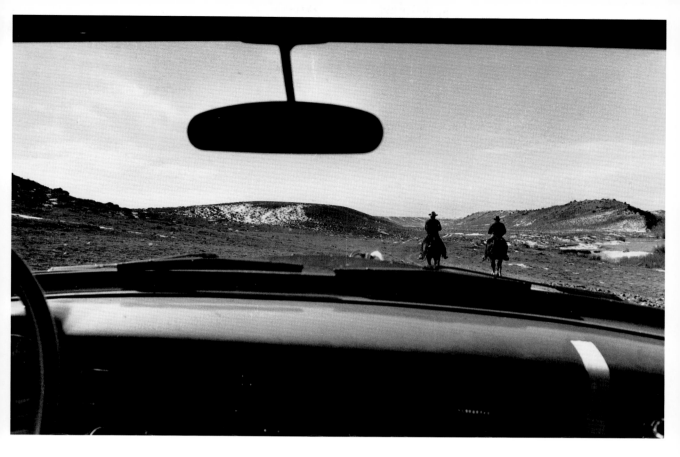

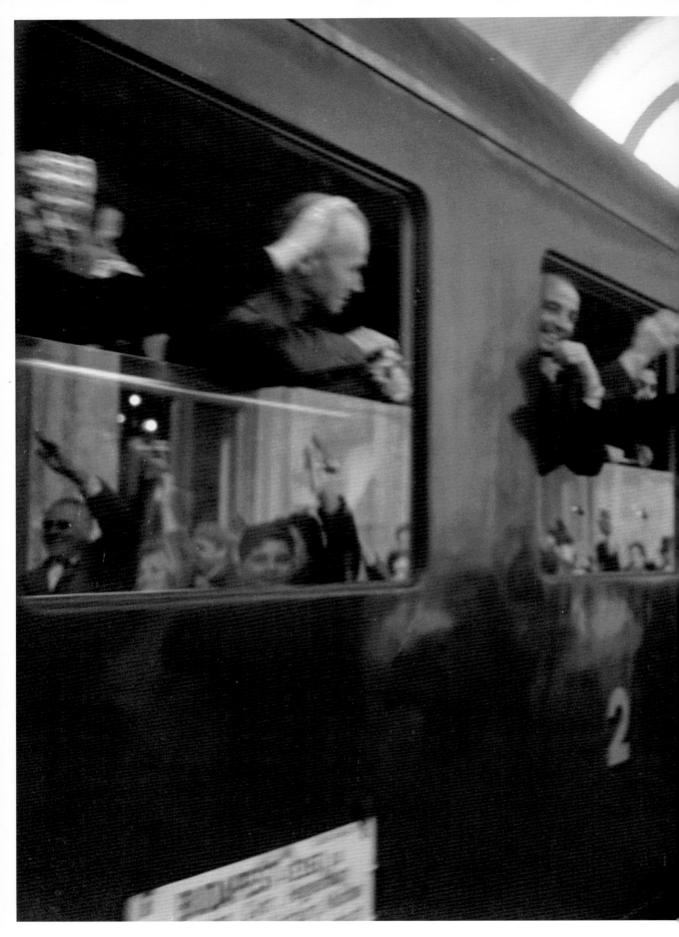

布达佩斯，匈牙利，1964年

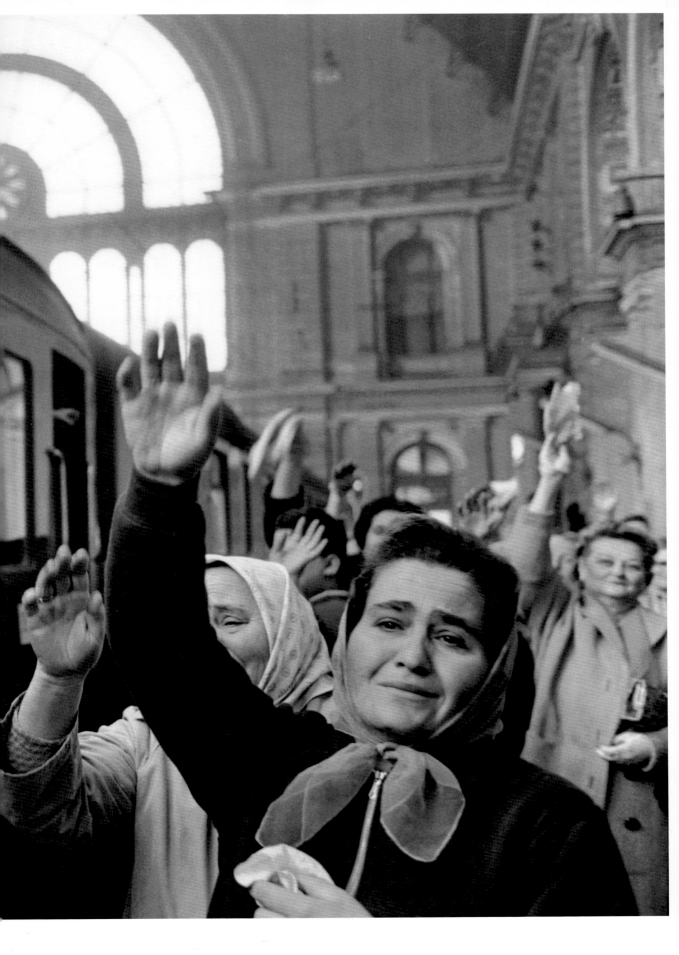

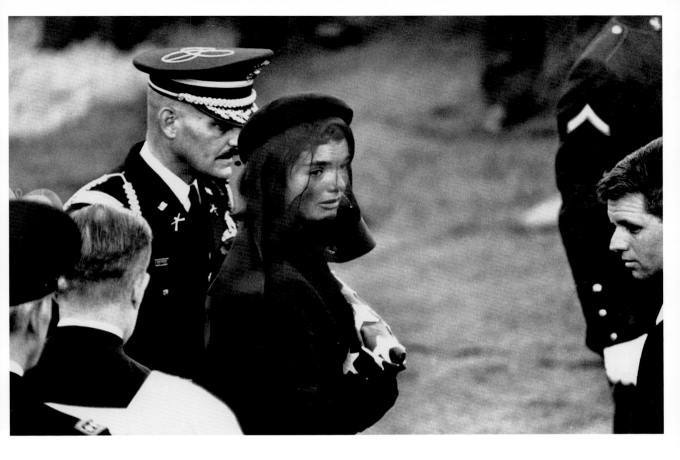

杰奎琳·肯尼迪，阿灵顿，弗吉尼亚，1963年

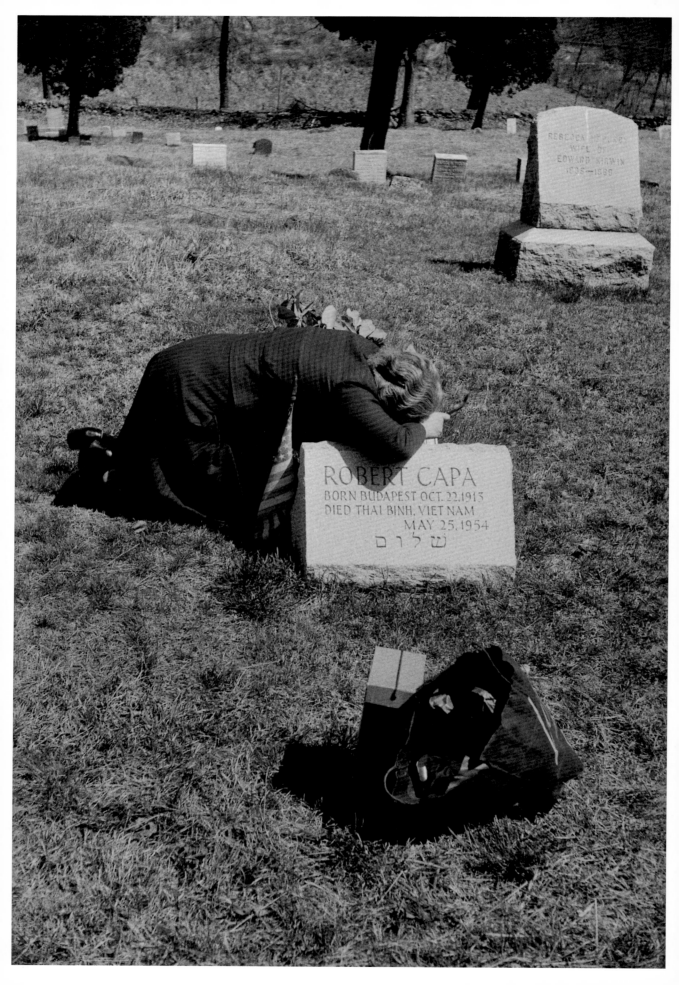

罗伯特·卡帕的母亲茱莉亚（Julia），阿蒙克，纽约，1954年

纽约，约1950年

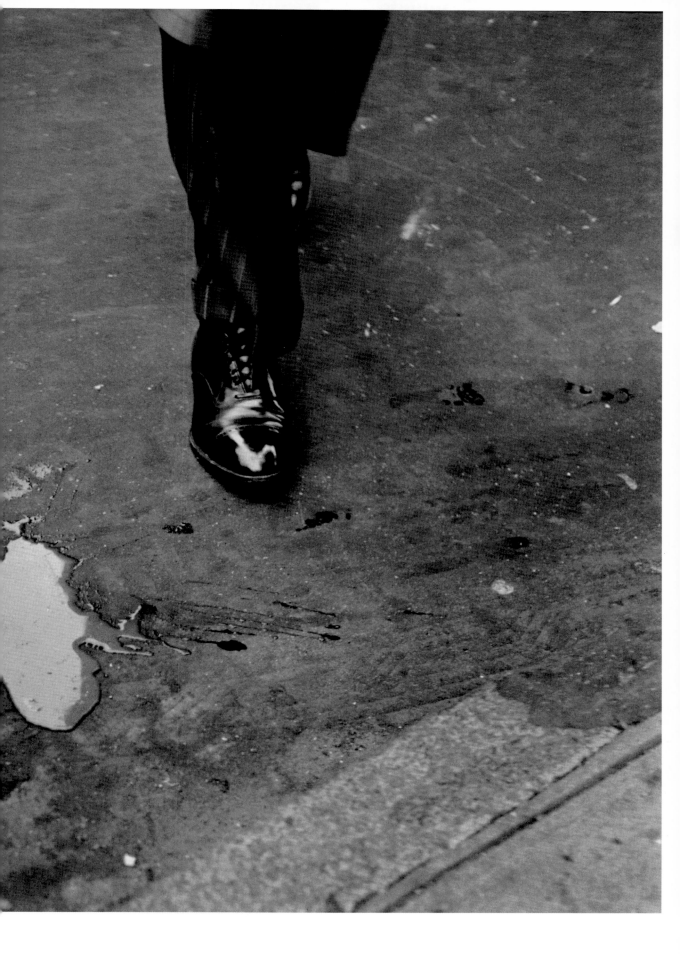

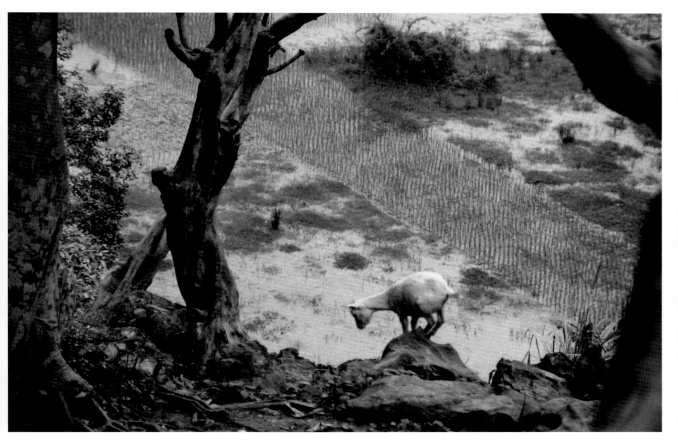

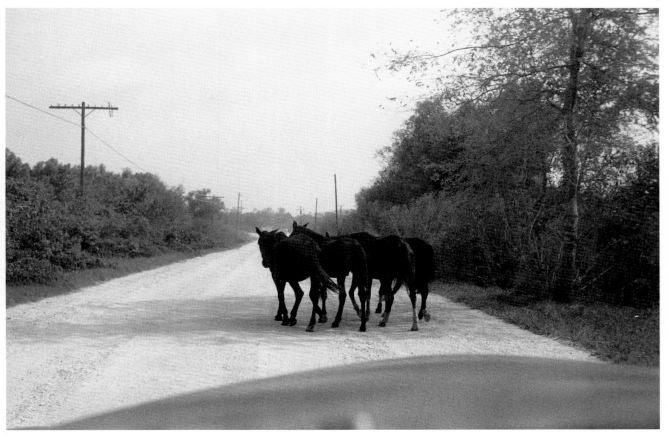

越南，1994年 / 密西西比三角洲，1950年
后页 巴黎，1989年

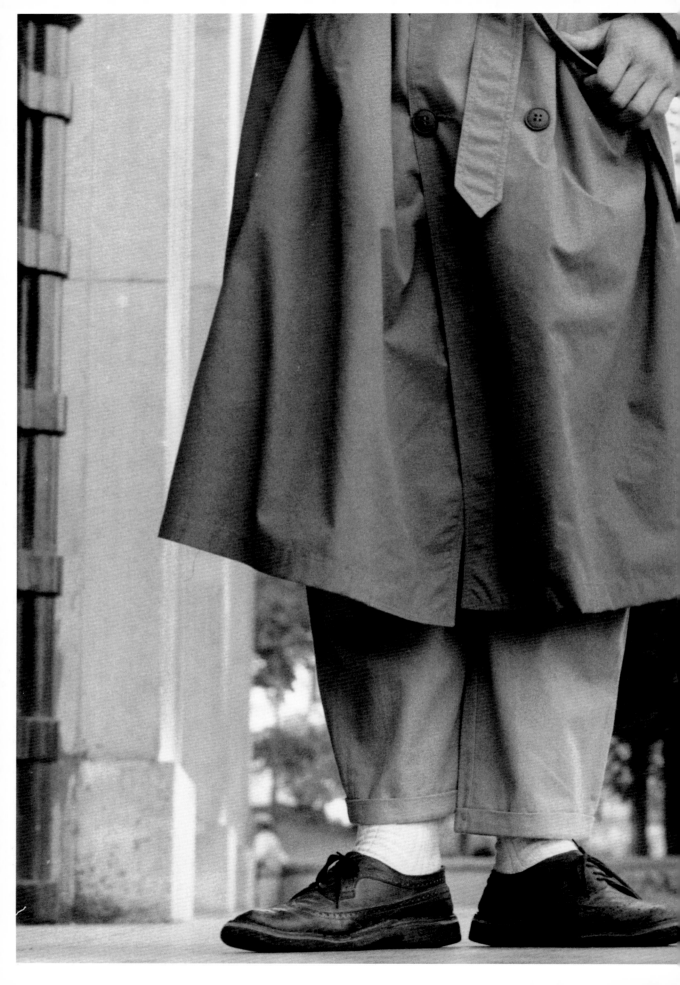

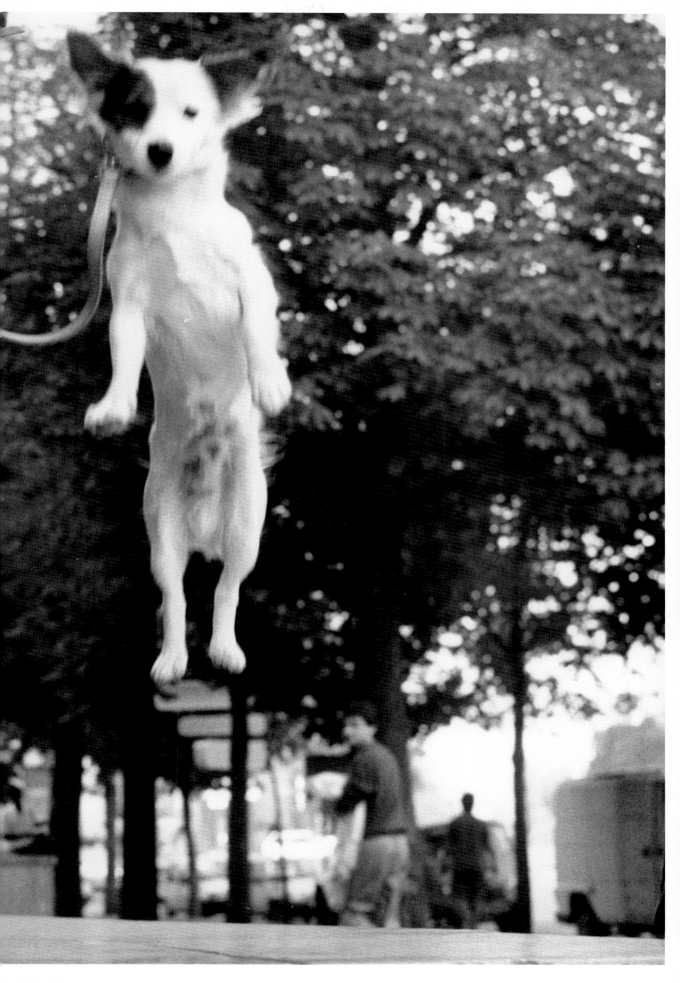

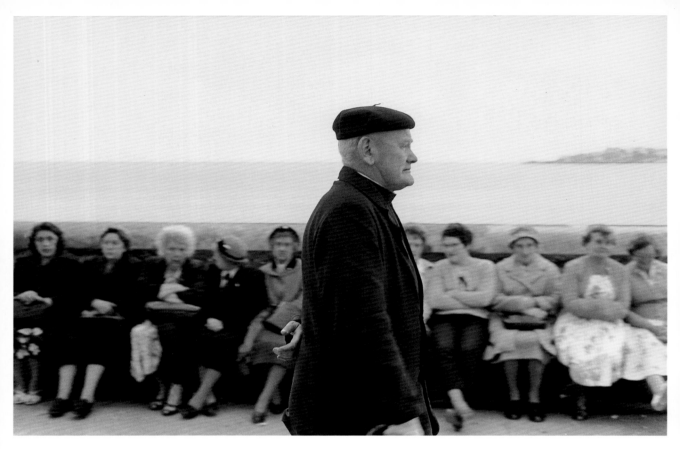

布莱克浦，英格兰，1964年

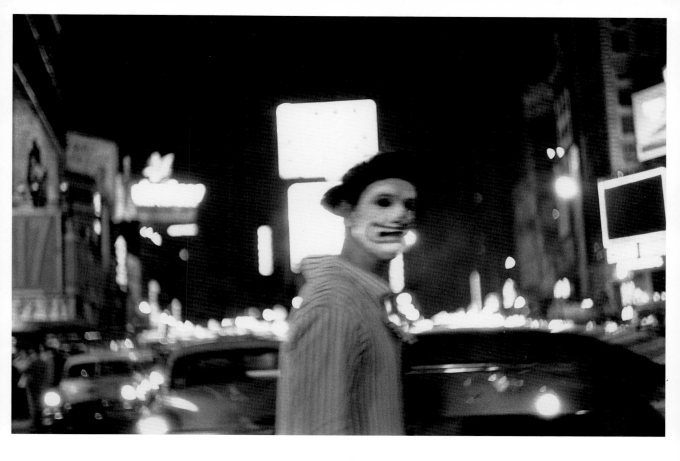

时代广场，纽约，1953年

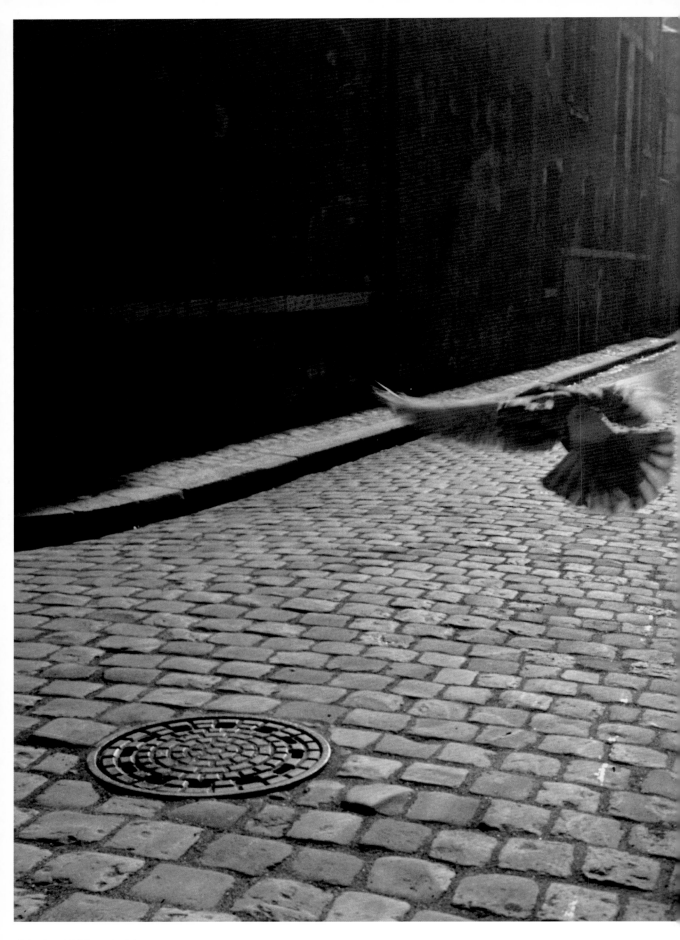

奥尔良，法国，1952年

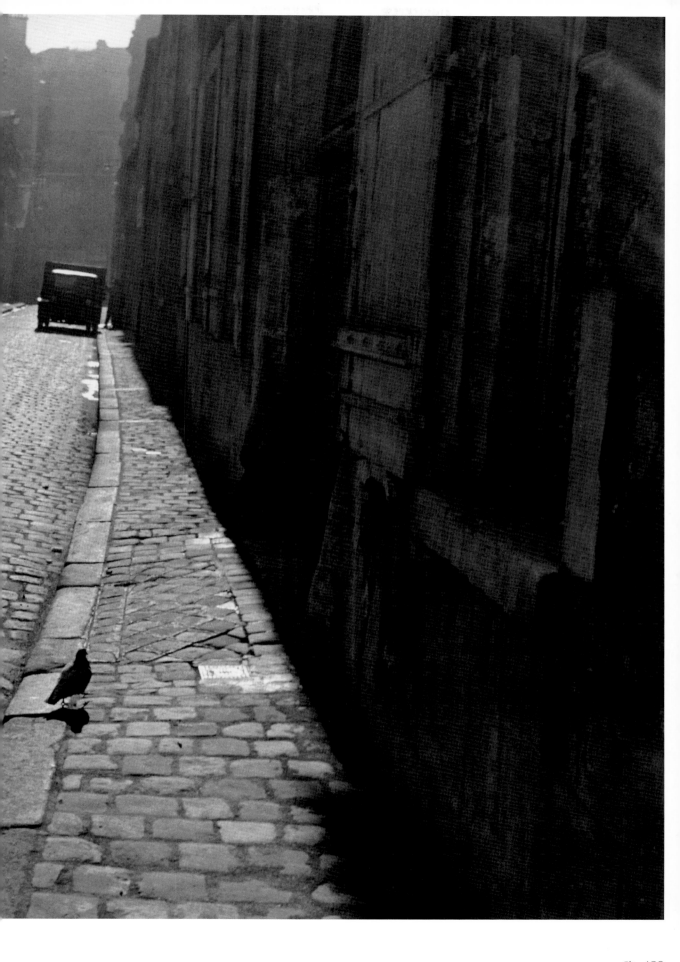

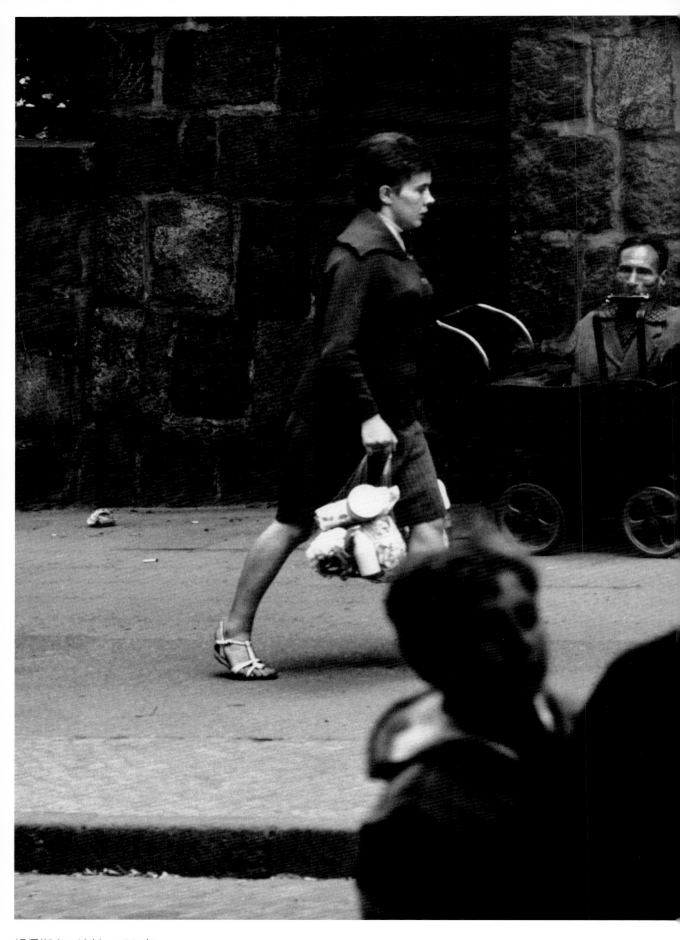

格但斯克，波兰，1964年

440 动

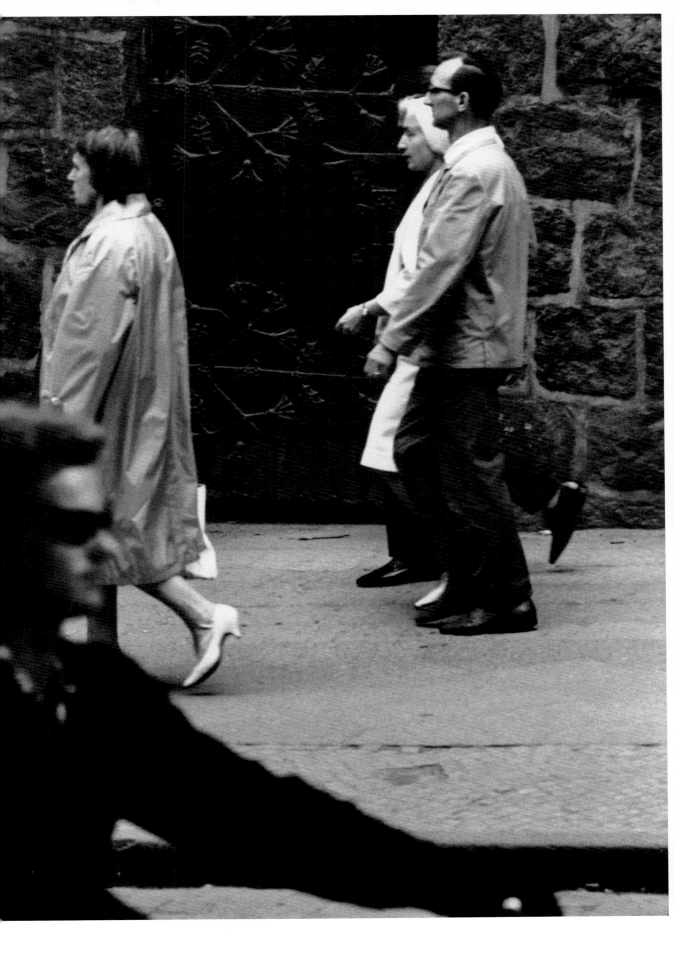

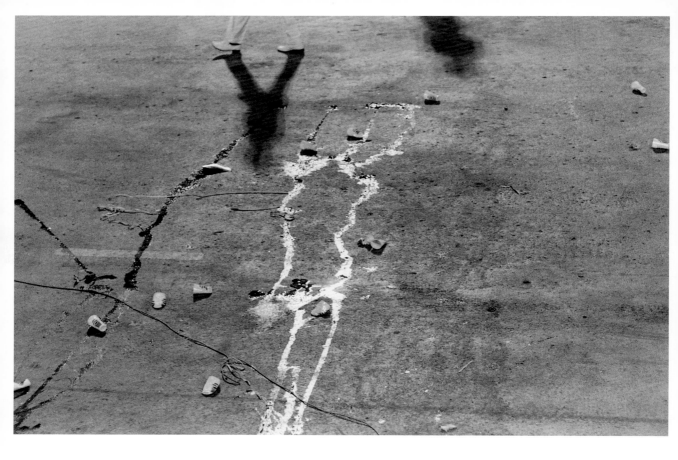

里约热内卢，1986年

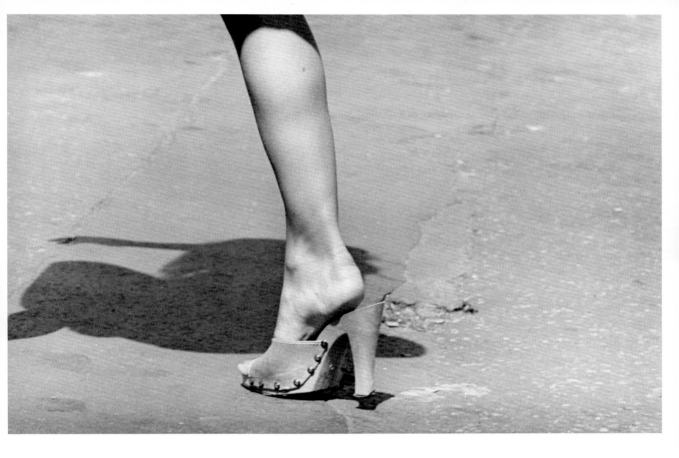

萨尔瓦多，巴西，1963年
444　动

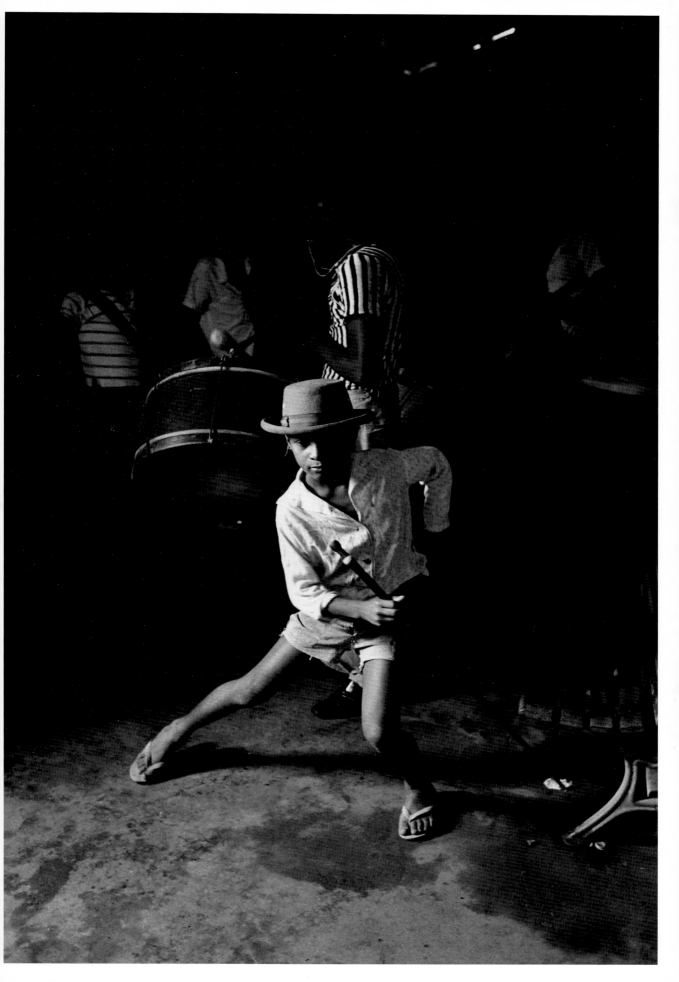

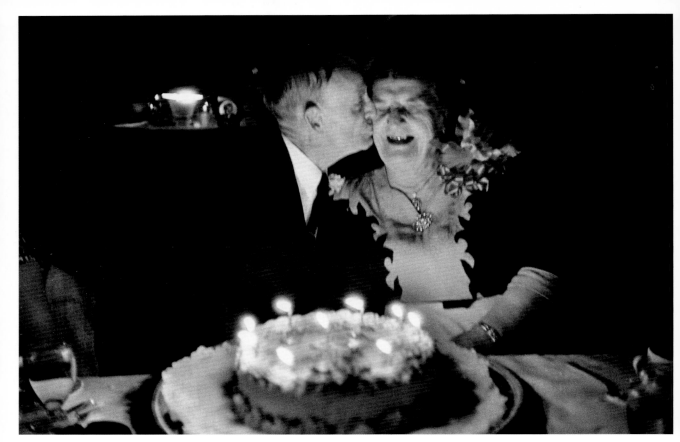

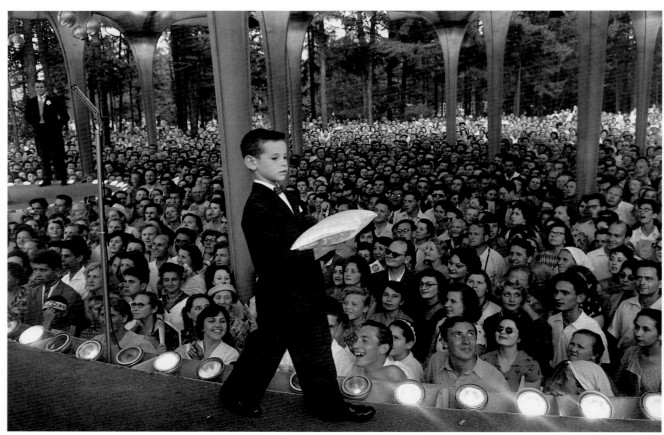

纽约，1955年 / 莫斯科，1959年

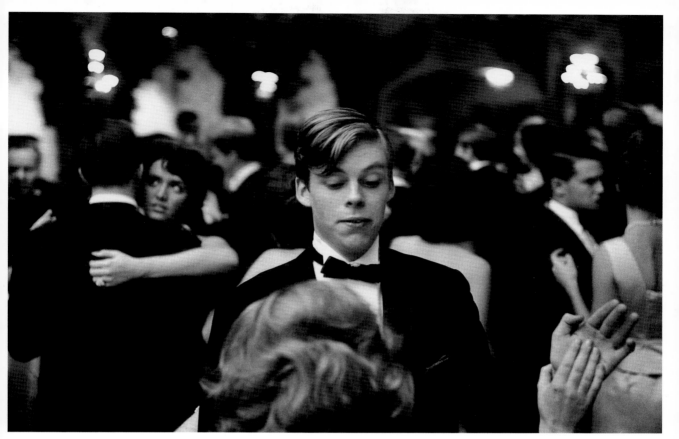

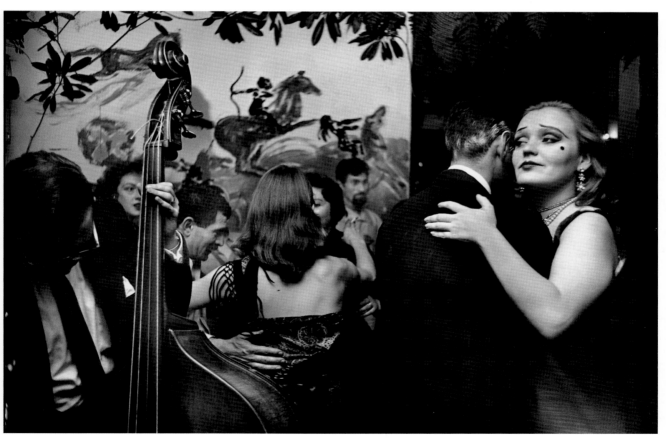

纽约，1962年 ／ 纽约，1945年

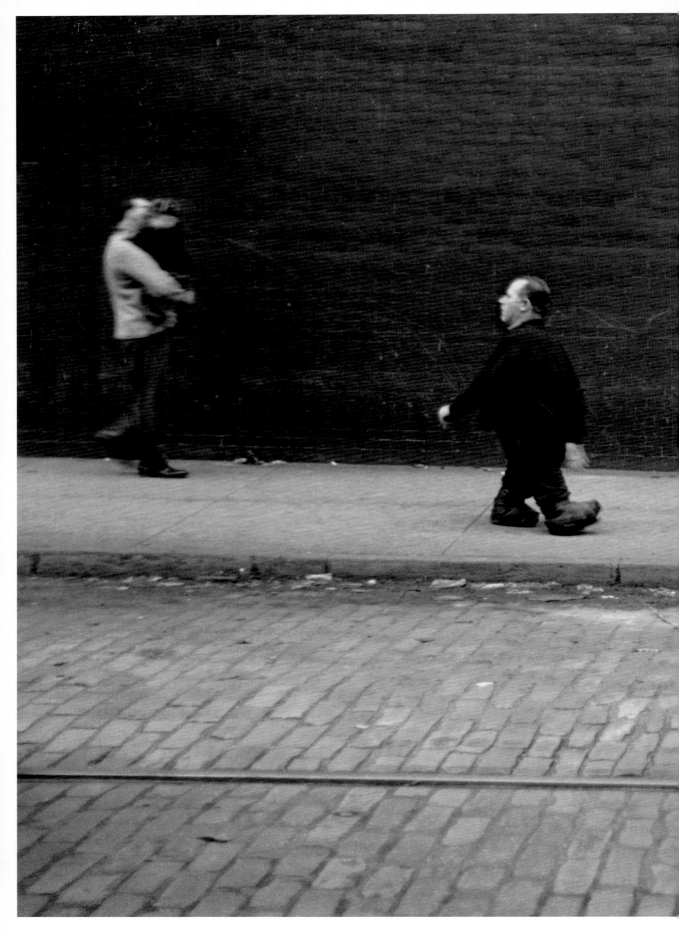

匹兹堡，宾夕法尼亚，1950年

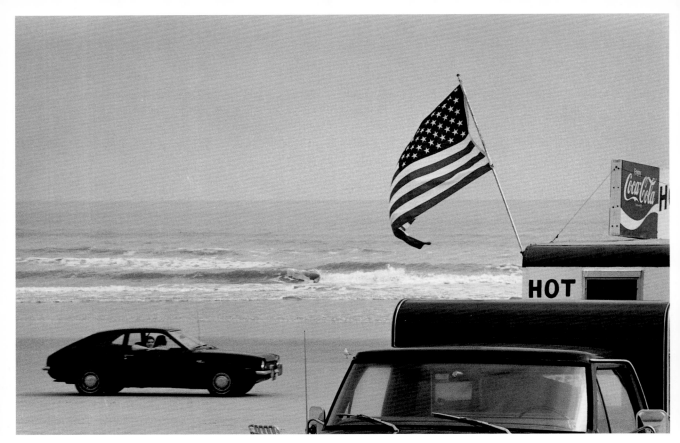

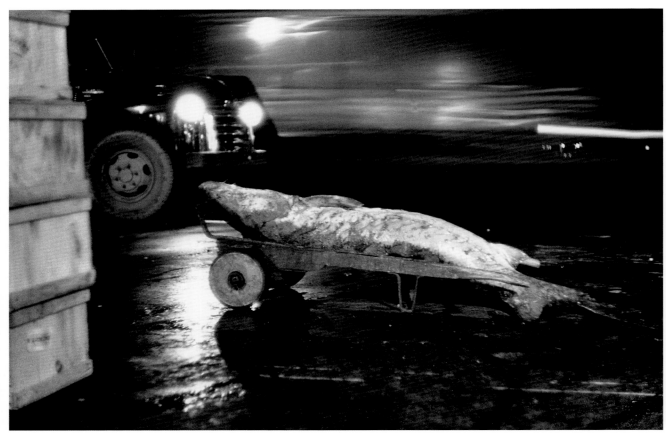

德通纳海滩，佛罗里达，1975年 / 纽约，1953年

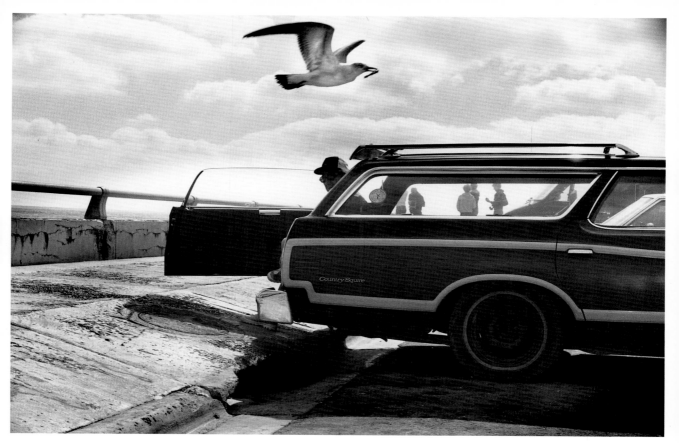

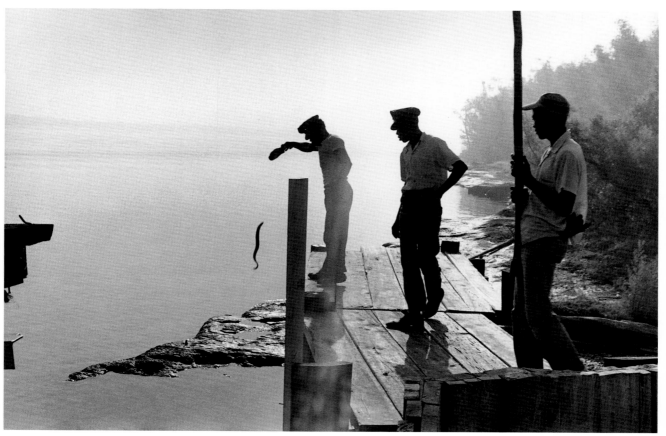

基韦斯特，佛罗里达，1980年 ／ 密西西比三角洲，1950年

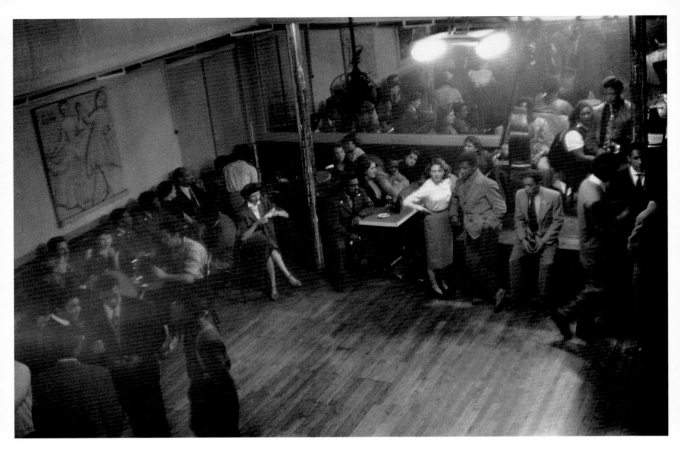

黑人舞会，巴黎，1952年

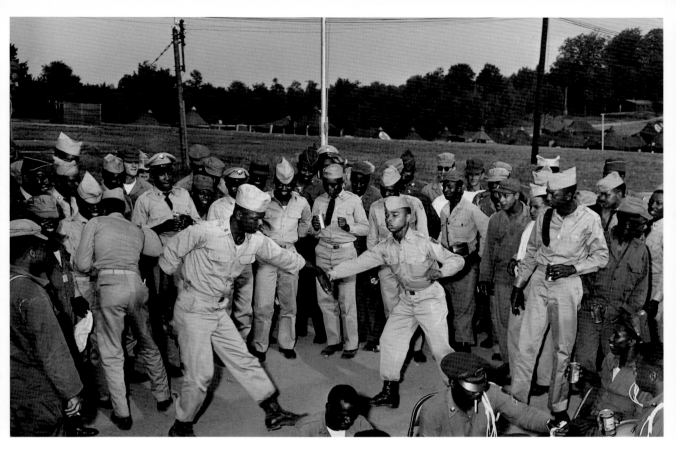

不来梅港，德国，1951年

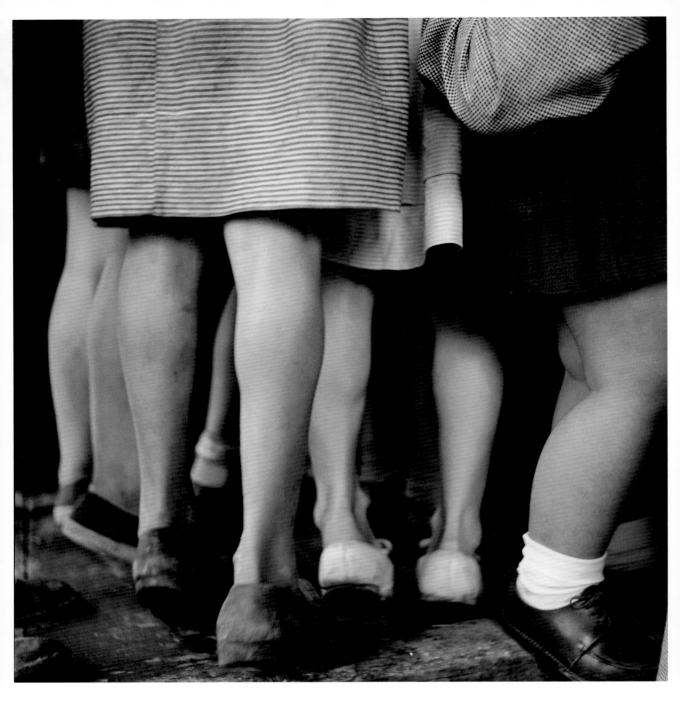

佛罗伦萨，1949年

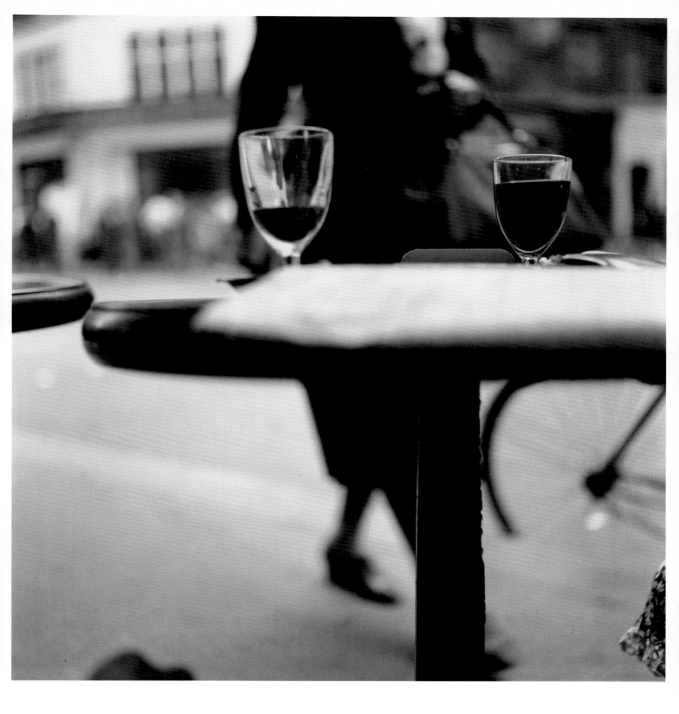

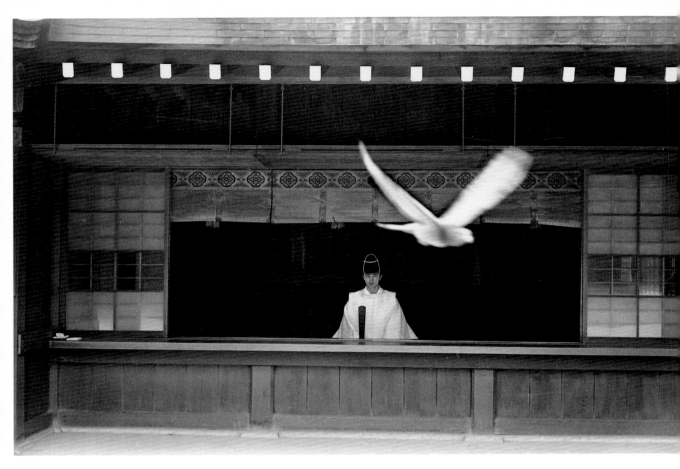

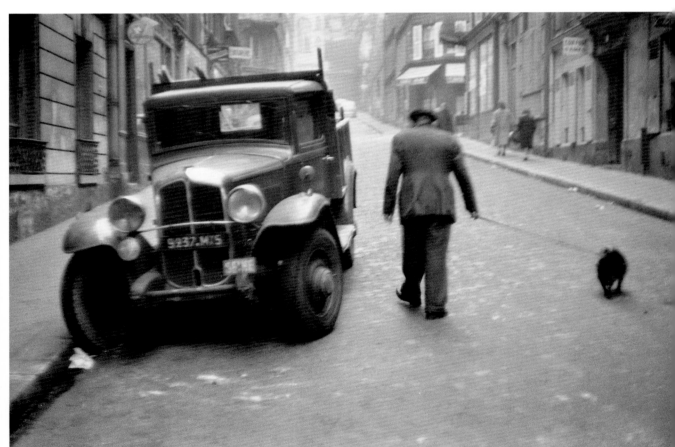

东京，1970年 ／ 巴黎，1952年

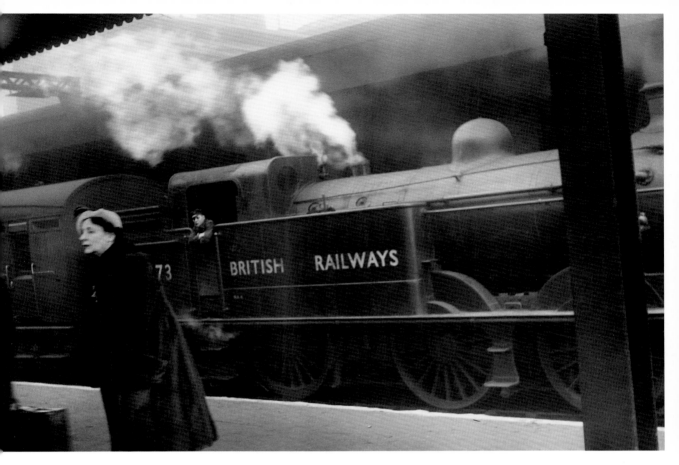

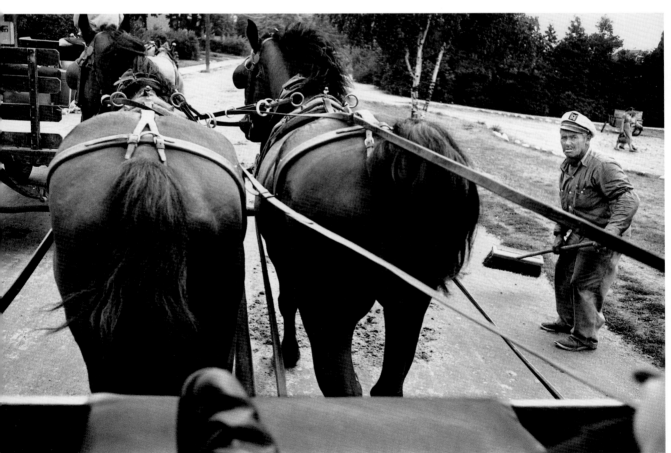

伦敦，1952年 / 马基纳克，密歇根，1954年

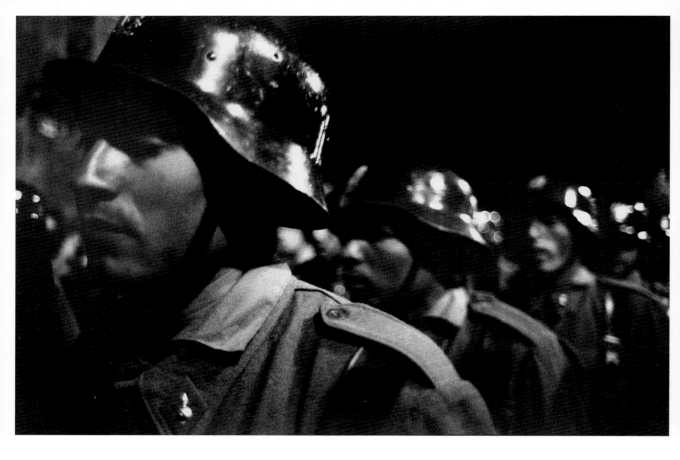

塞维利亚，西班牙，1952年

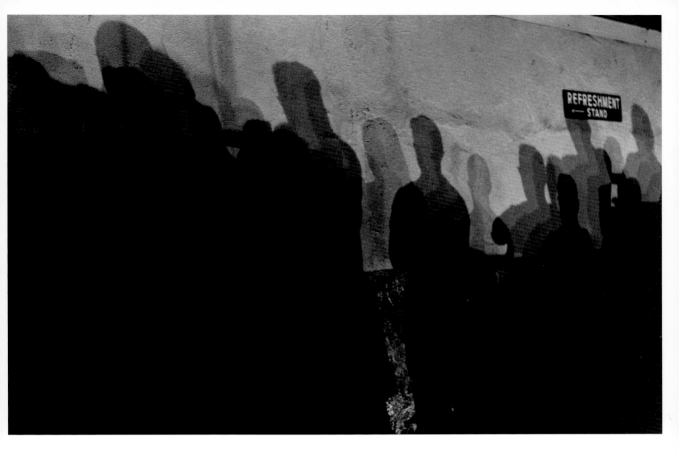

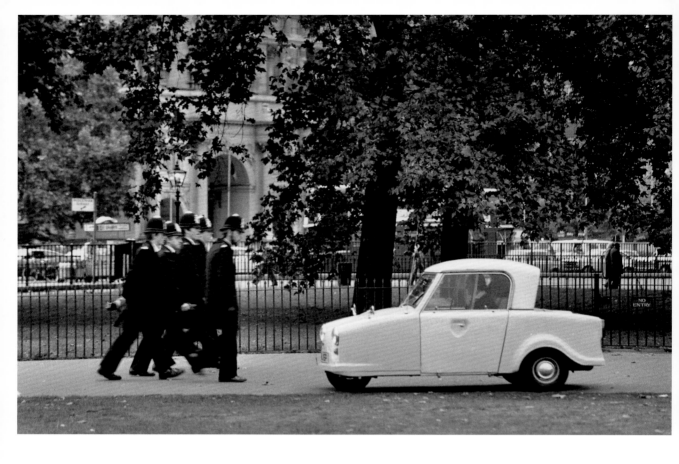

伦敦，1978年

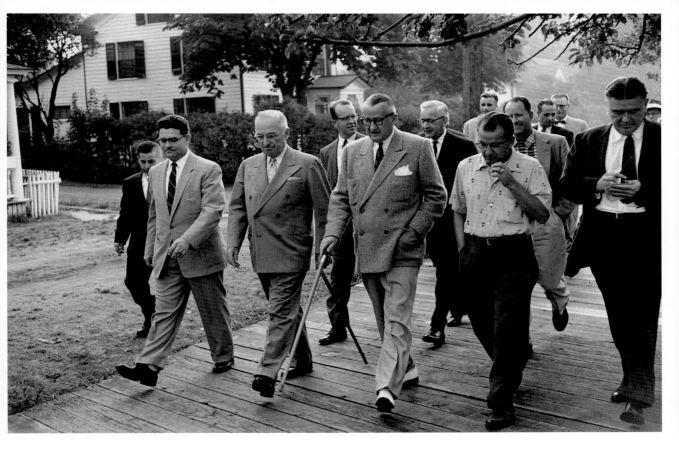

哈里·S·杜鲁门（Harry S. Truman），马基纳克，密歇根，1954年
后页 上海，1978年 ／ 巴利科顿，爱尔兰，1968年

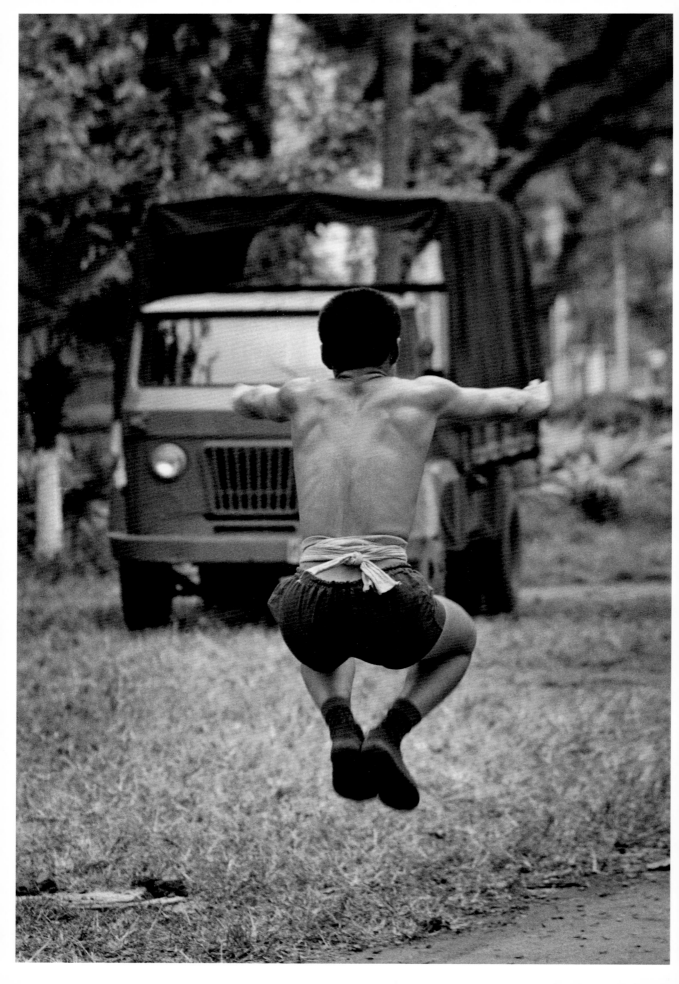

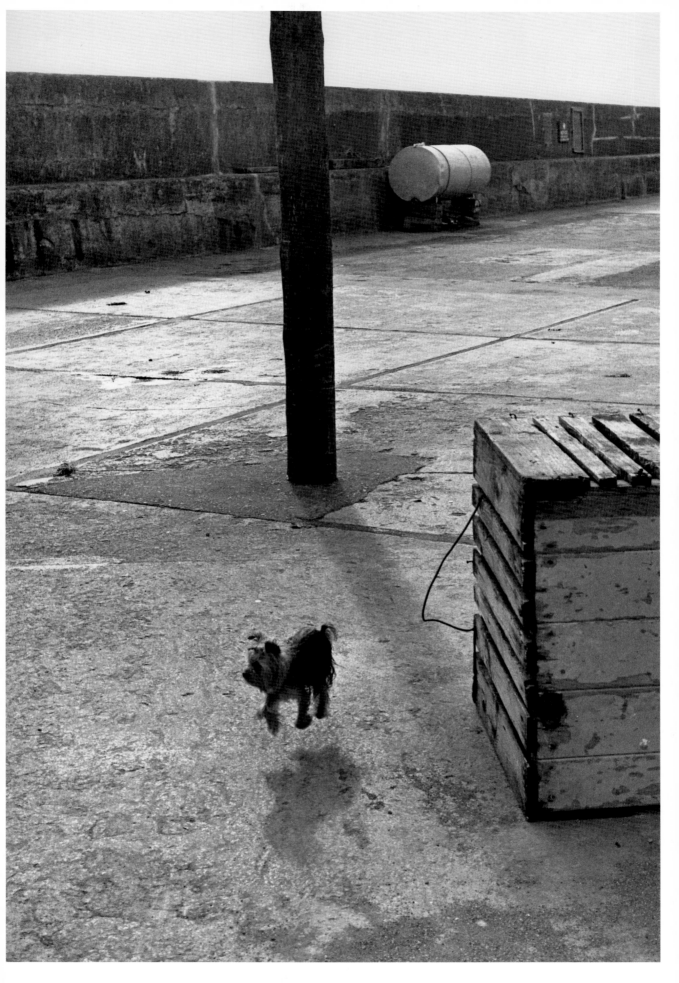

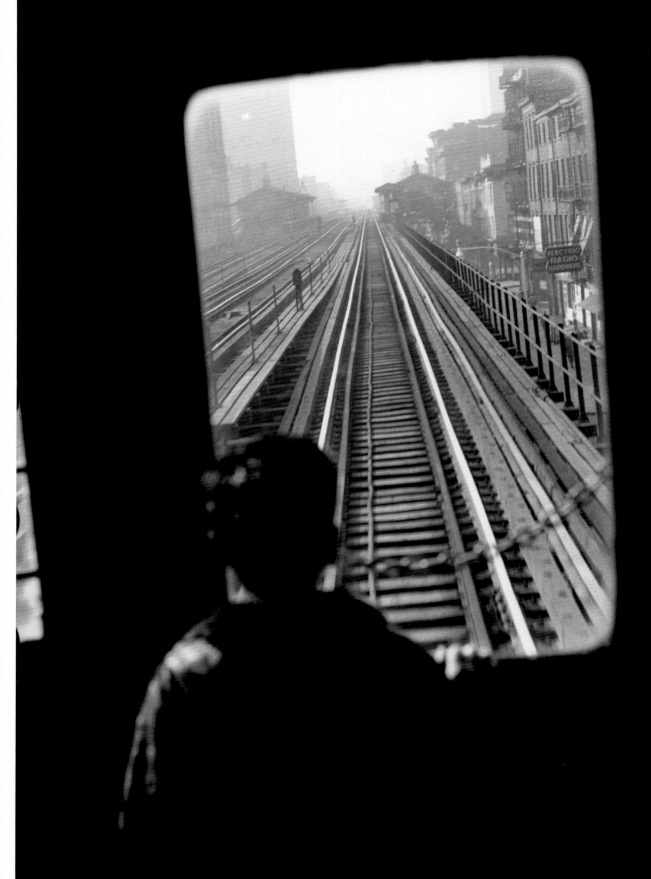

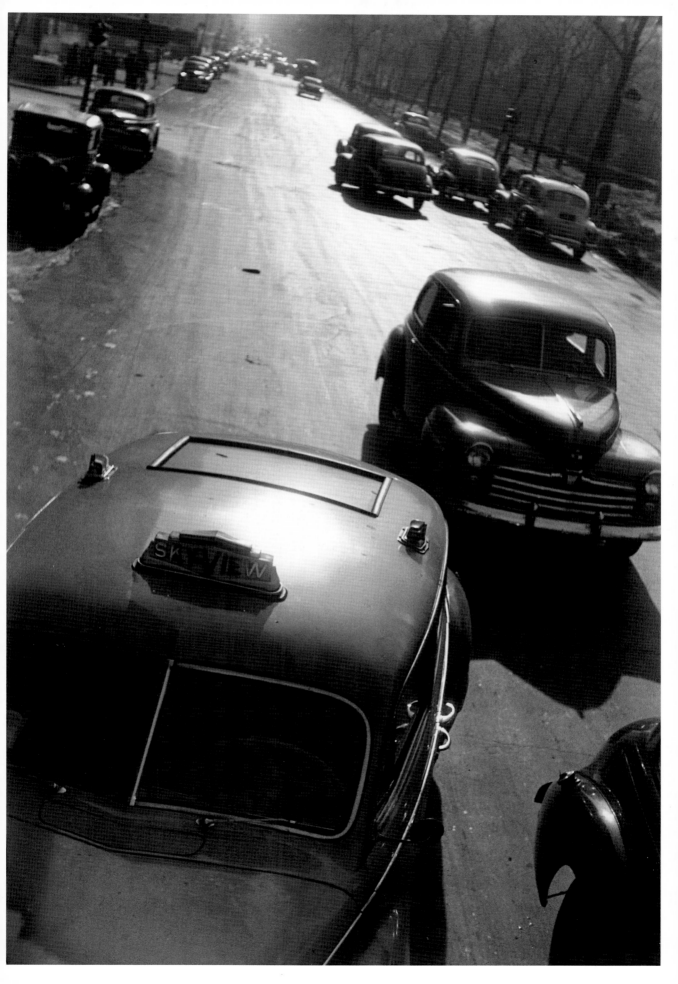

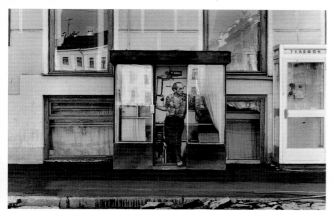
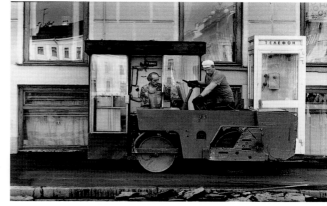
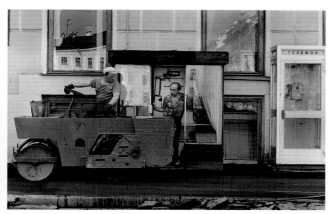
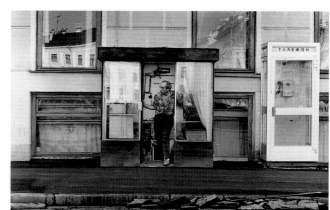
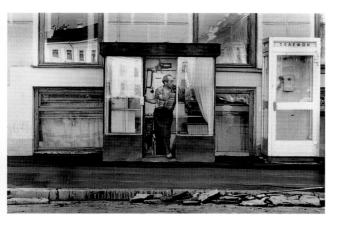

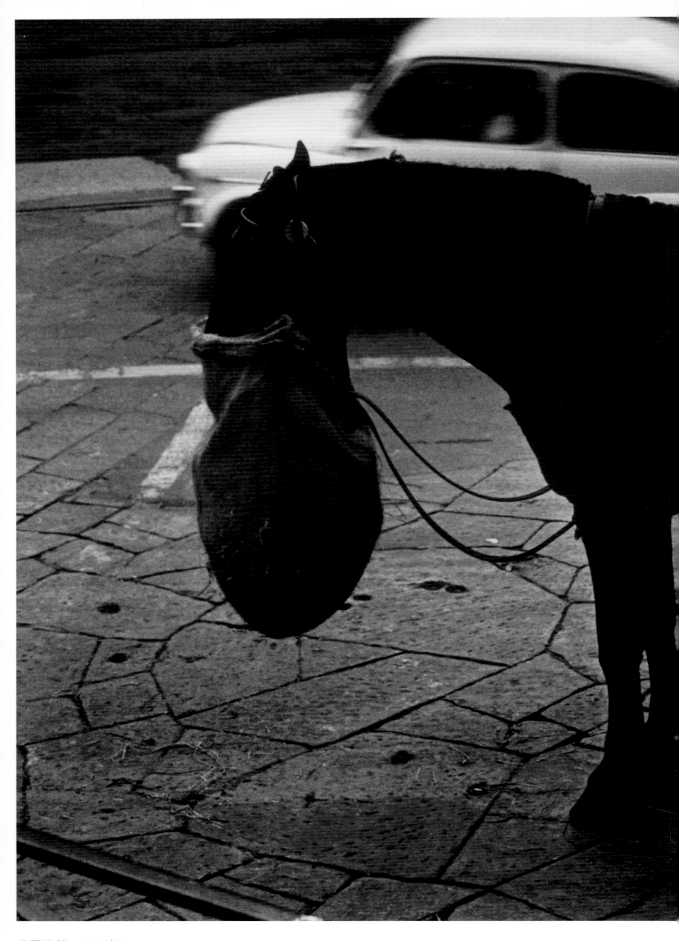

佛罗伦萨，1965年

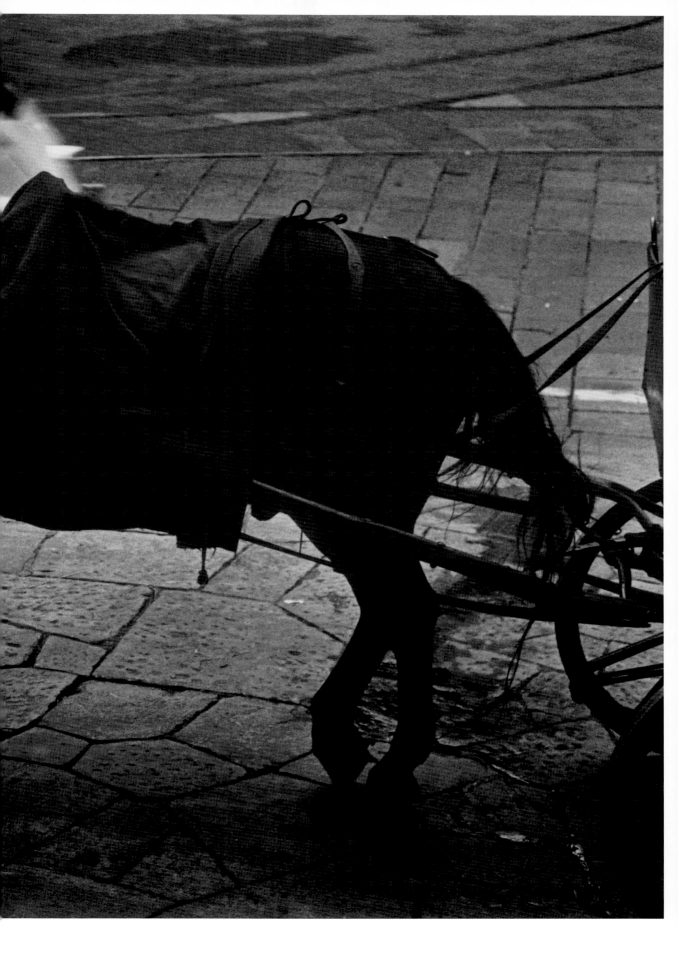

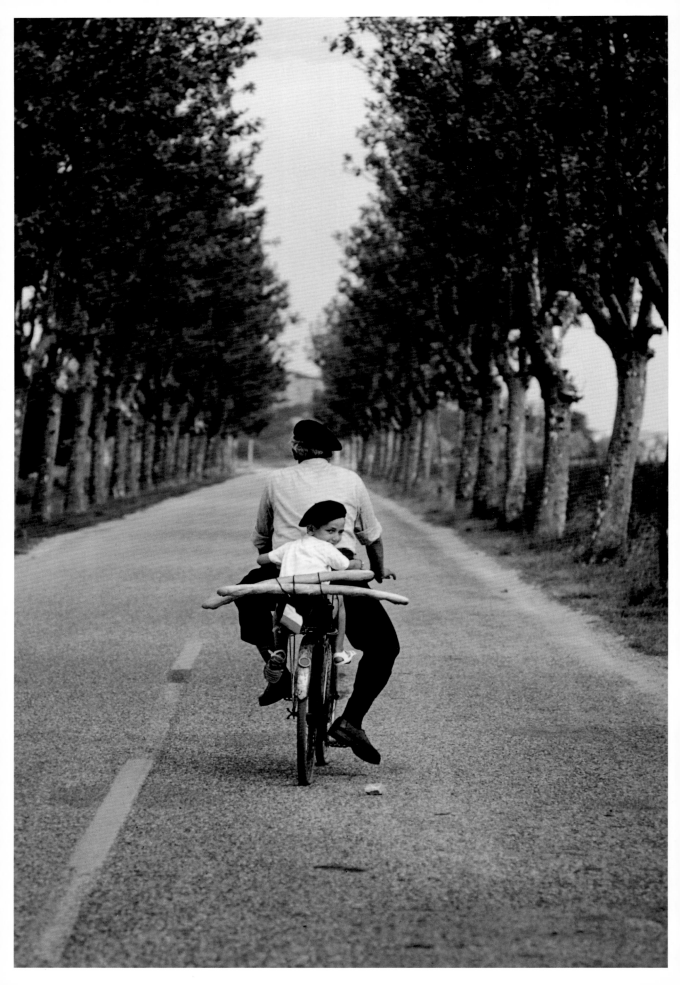

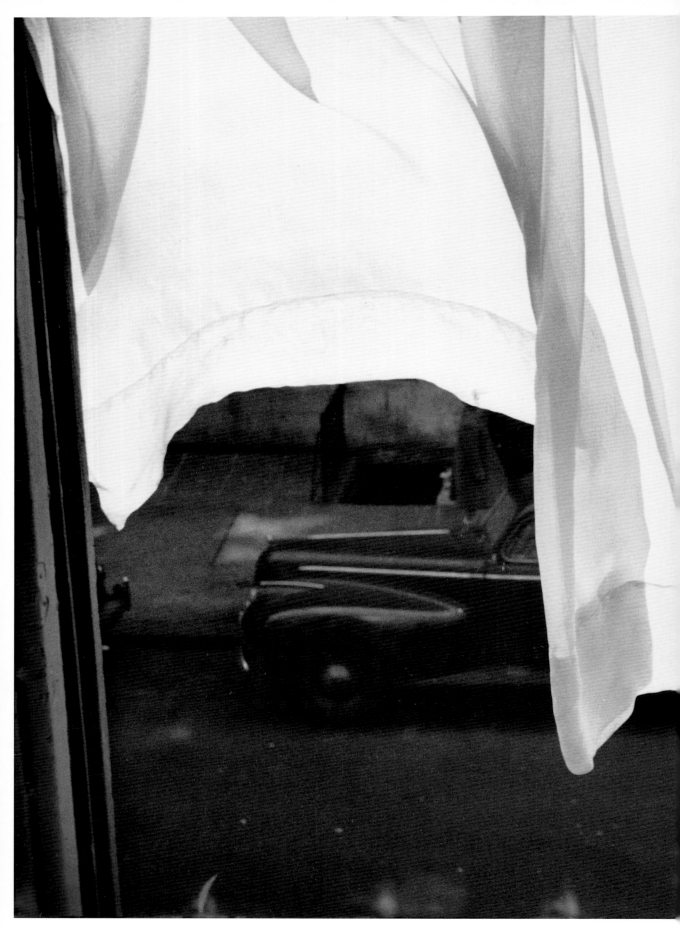

纽约，1954年

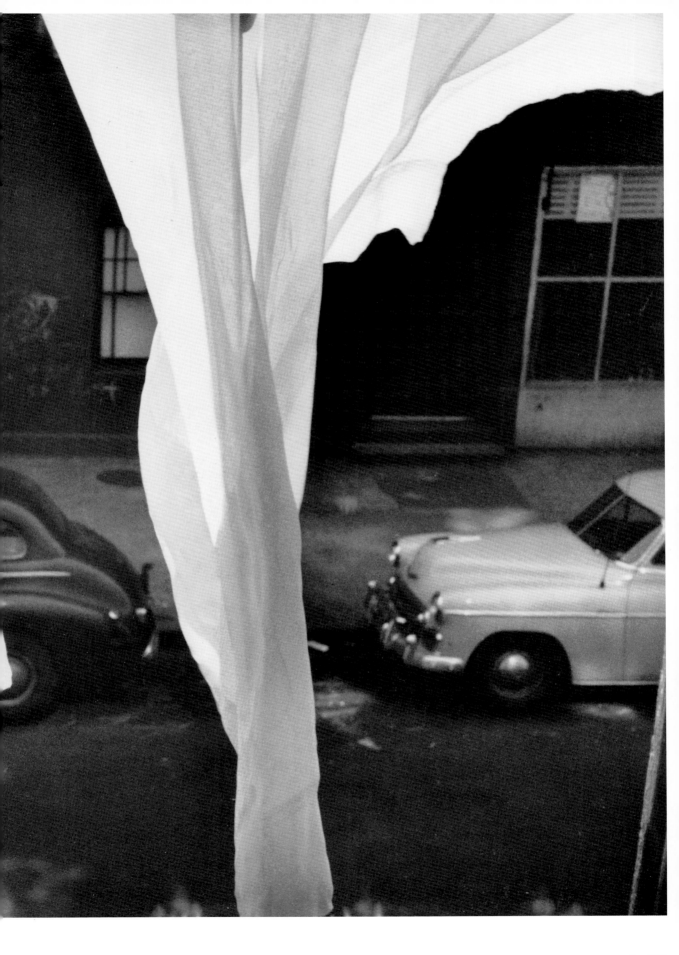

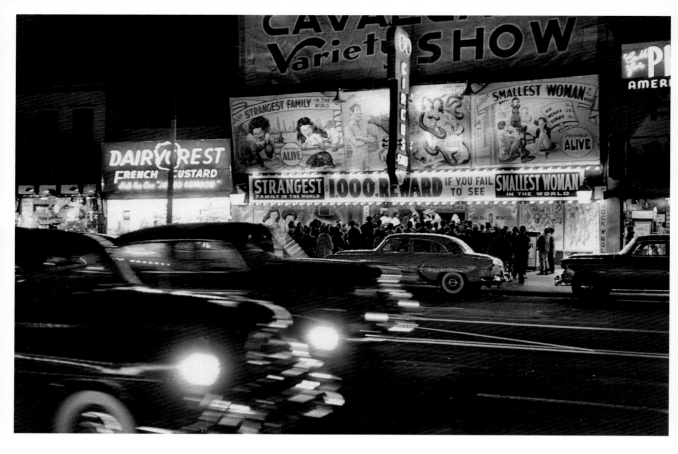

纽约，1954年

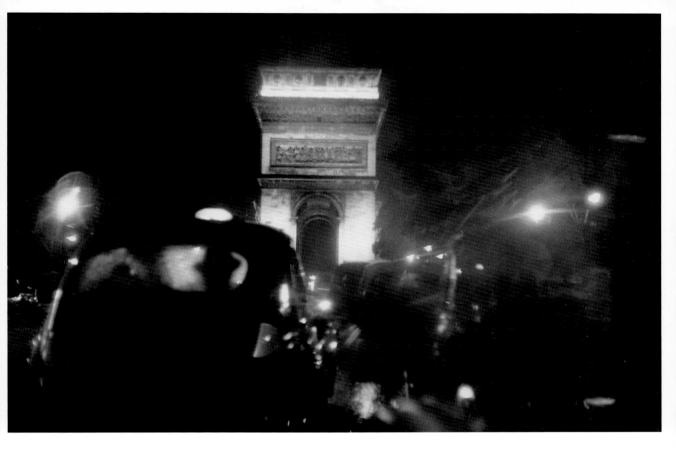

巴黎，1956年

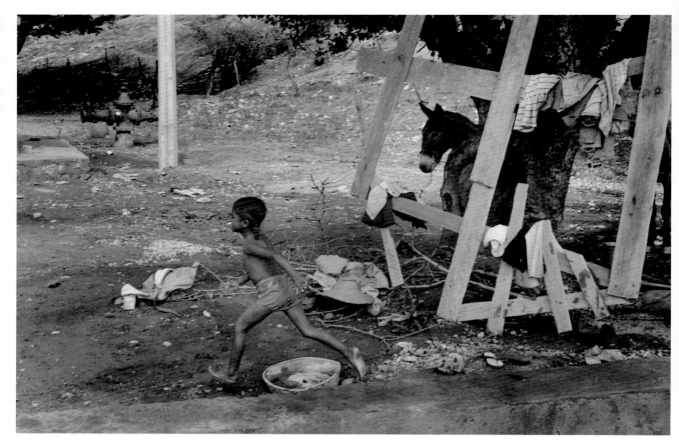

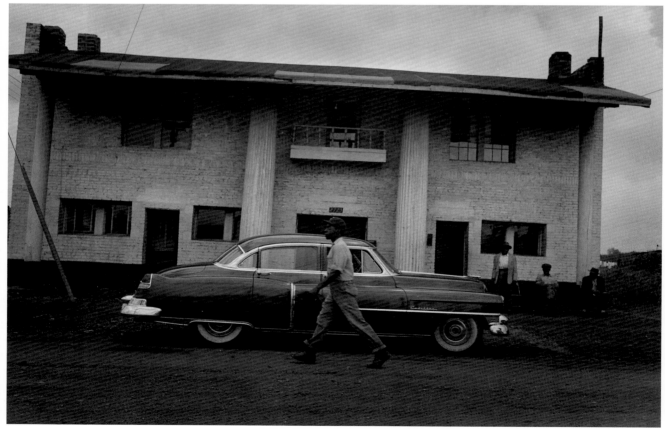

墨西哥，1976年 ／ 密西西比，1954年

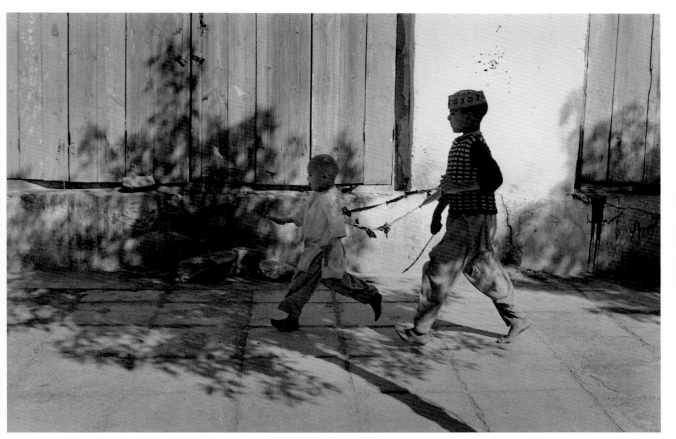

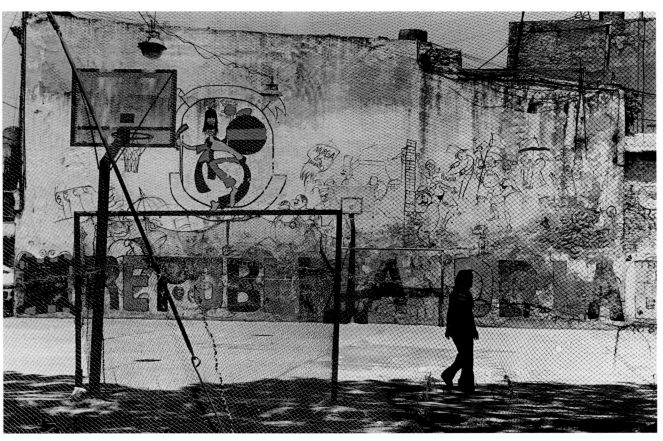

赫拉特，阿富汗，1977年 / 布宜诺斯艾利斯，2001年

动 477

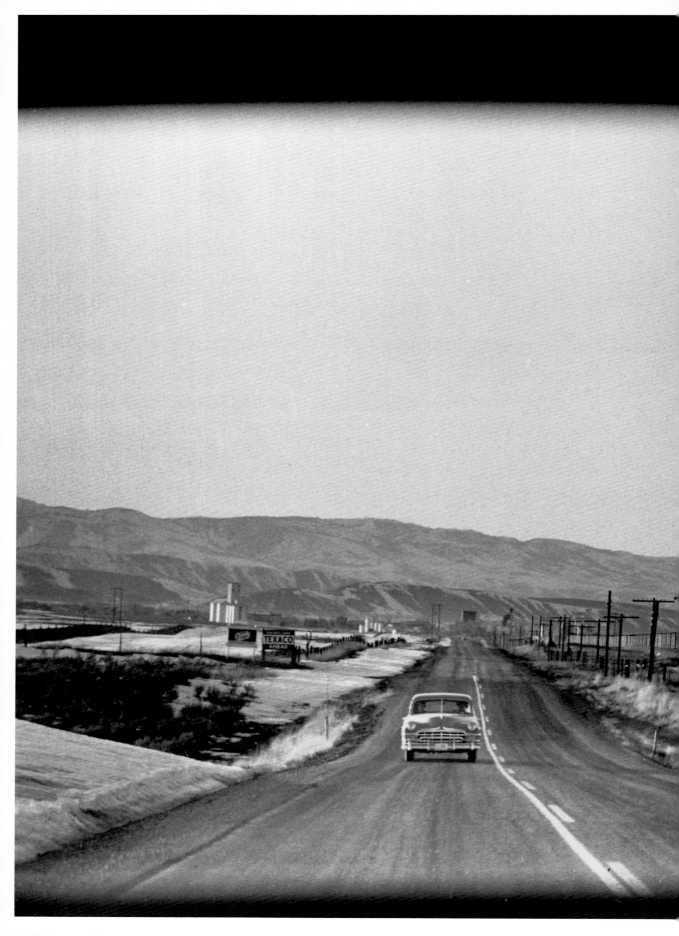

怀俄明，1954年

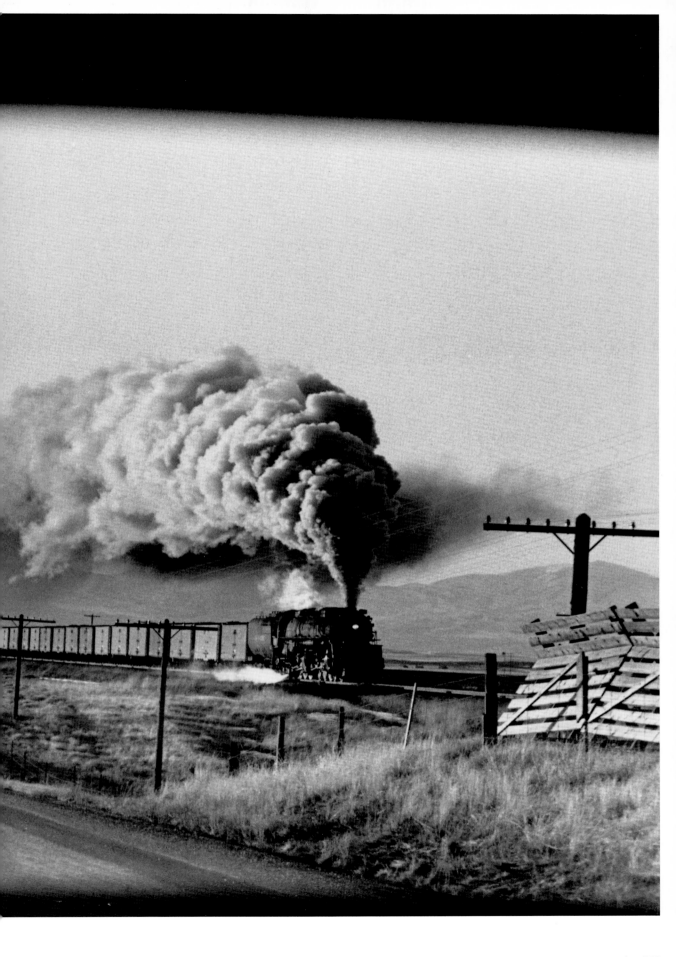

戏 | Play

马戏、运动、电影、狂欢、音乐、赌博、跳舞、做爱、歌唱、表演、垂钓——最后这辑照片集合了艾略特最生动的快照。这些是有组织的"戏"。其实照片背后暗含讽刺，我们竟连娱乐都得靠组织。成年人为何嬉戏？我们为何寻求这么多不同的娱乐？一脸凝重的赌徒或是神经紧绷的运动员，他们又是否得到了乐趣？

艾略特对这些不必要的活动感到困惑。当然了，当我和他儿子讨论坚韧的北方佬的优秀品质和辛勤劳作，艾略特会目光呆滞毫无兴趣。但若他丢掷小球，那必是为了取悦自己的宠物小狗。或许对艾略特来说，观看别人进行有组织的娱乐，就已足够，因为他自己即兴的玩笑已经渗透到生活和工作的每个瞬间。

仿佛为了纪念逃学时光，他用小女儿艾米（Amy）的照片作为全书结尾（第542页）。虎父无犬女，2000年她在阿尔·戈尔（Al Gore）竞选活动中担任助理，甚至可以在这份工作中发现趣味。艾米与其他所有的子女和孙辈一样，年复一年不断地出现在艾略特的镜头之中。

艾略特从不在衣着上多花金钱——棕色灯芯绒、深色外套和一双旧皮鞋让他融于背景之中。但他常常在贵而无用的物件上挥霍一番，比如家中那个8英寸高的企鹅形电话机，电话那头蠢话连篇，它洋红色的喙也随之开开合合。与律师讲电话的场景格外搞笑。

若是复活节前两天给艾略特打电话，他一定会说："受难日愉快（Have a good Friday）。"这是雷打不动的习惯。（复活节前的星期五为受难日。）

其他时候给他打电话，你还未开口，他上来就是，"说话。"老实讲，他确实是在说话，这有什么好困扰的呢？

他的生活也并非全是游戏。20世纪80年代末，艾略特年近花甲，杂志拍摄慢慢停止，新一代广告执行不了解他的影像，也再没有新展览。他以为一切就此终结，又一位重要摄影师遭人遗忘。突然逆转发生。他的朋友李·琼斯（Lee Jones）彼时正是玛格南纽约办公室非商业项目的头头儿，他与编辑詹姆斯·迈尔斯（James Mairs）一同策划了艾略特的回顾展和画册《私人影像》（Personal Exposures）。自那之后，艾略特的电话、传真和邮箱响个不停，他再无法在家消停一个月。

现在他会耸耸肩，"只要活得够久，你总会出名。"

其实没那么简单。如果说艾略特现在比往昔更为出名，我猜想那是因为他的作品经年积累，风格却保持不变。每张新的快照中总有那隽永的感性，迷人，令人有些不安，又让人为之困惑。

近来，我们的一个相识让我哑口无言，他问道，"艾略特还不打算退休吗？他还想要什么呢？"让艾略特停止拍照，或者在礼貌的交谈中放弃让人尴尬的双关游戏，就是让鸟儿停止飞翔，让狗不去吠叫，让孩童在看到祖父迎接的双臂而不马上飞奔过去。我绝没有开玩笑。拍照是他的生活。在艾略特的自拍相中，总少不了相机或者面具。如果不能把眼睛贴在取景框上，不能在一瞬间去捕捉意义，他就不再是艾略特。

让他最高兴的莫过于你去参观展览，在他的快照前驻足，走开，然后停下来，返回去重新观看，来验证自以为的先前所见。他或许就藏在柱子后面，观察一切。让你返回去重新思考眼前画面，就是他最引以为豪的成就。我想，大概在翻阅这本《快照集》的过程中，你已无数次地返回。

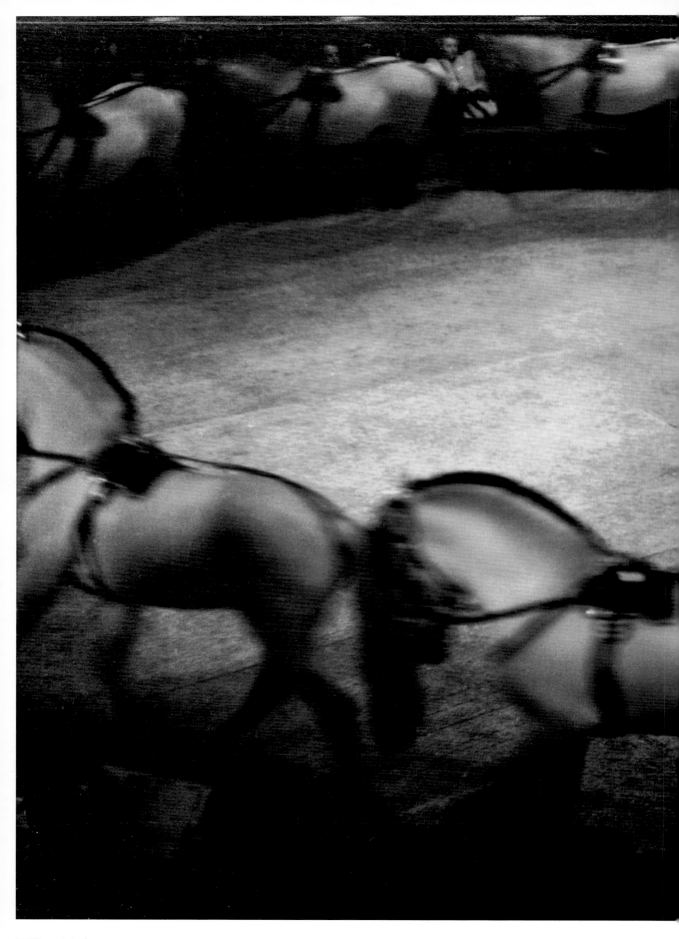

巴黎，1951年

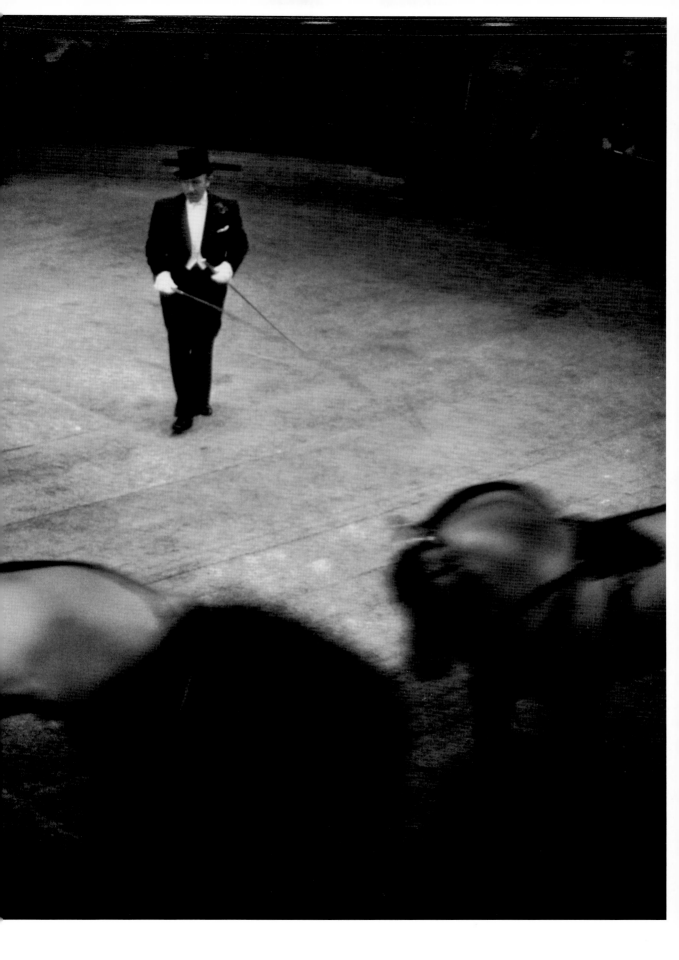

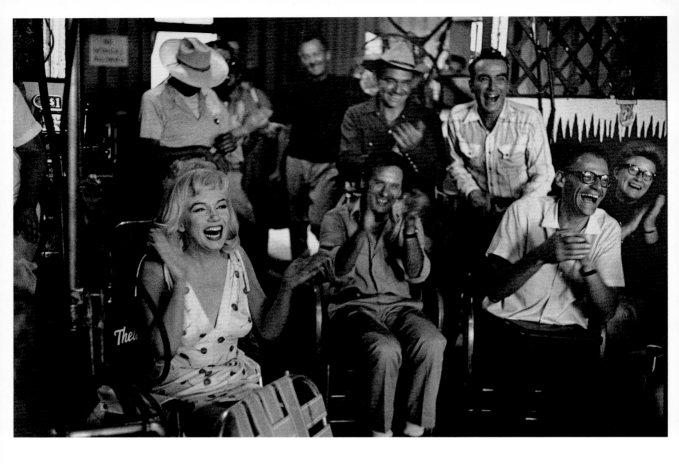

《乱点鸳鸯谱》拍摄现场，里诺，内华达，1960年

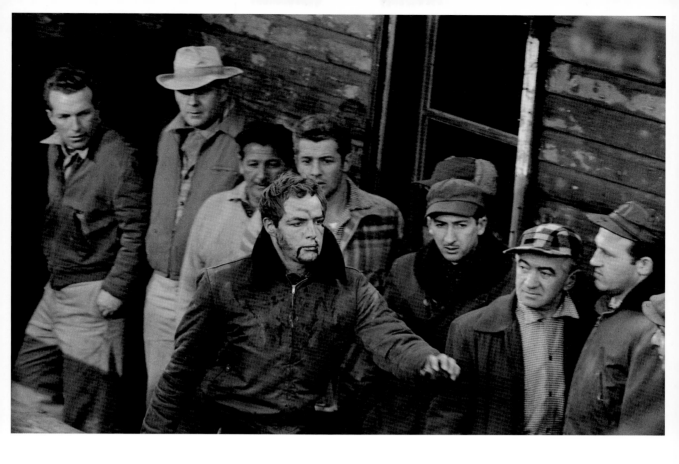

马龙·白兰度在《码头风云》拍摄现场，新泽西，1954年

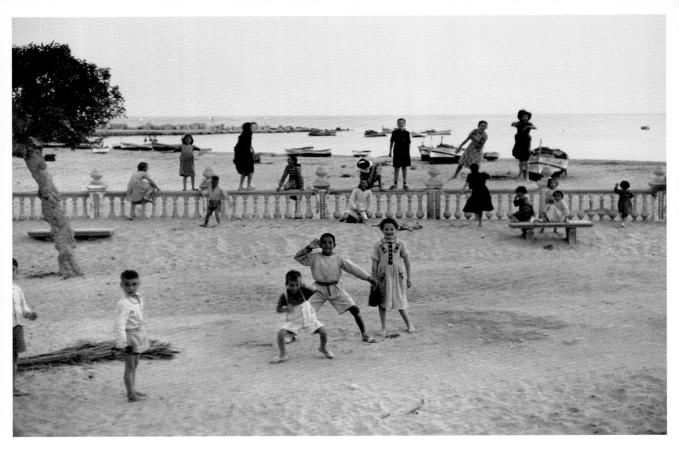

巴伦西亚，西班牙，1952年

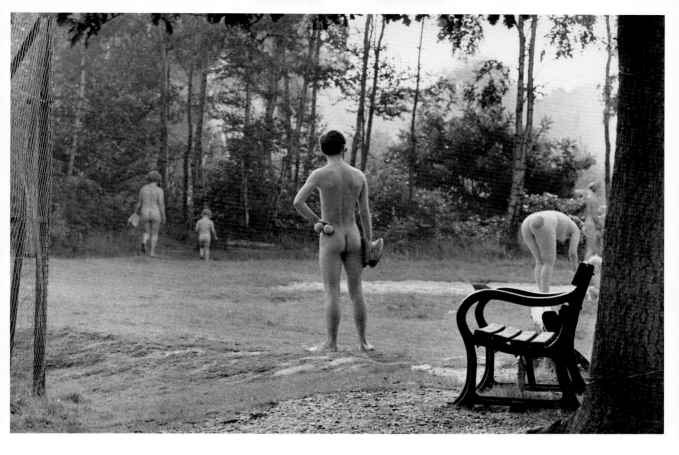

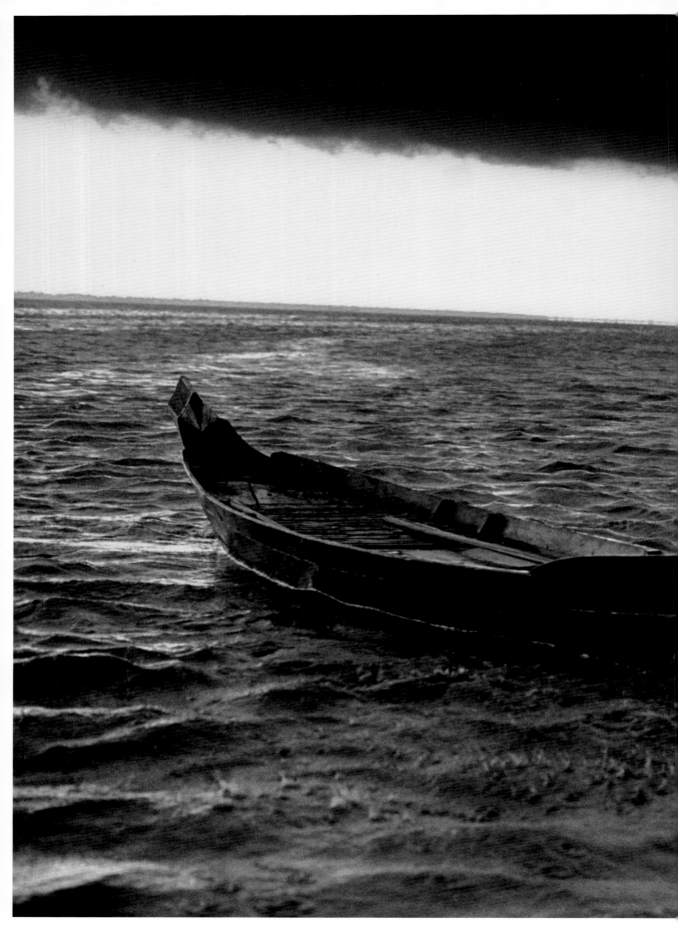

柬埔寨，1998年

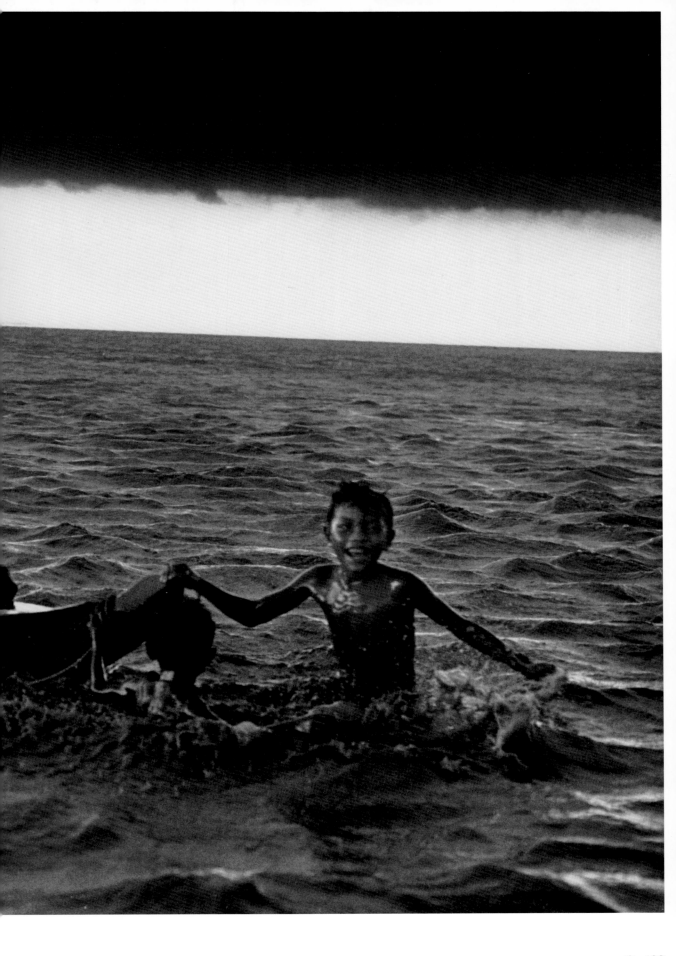

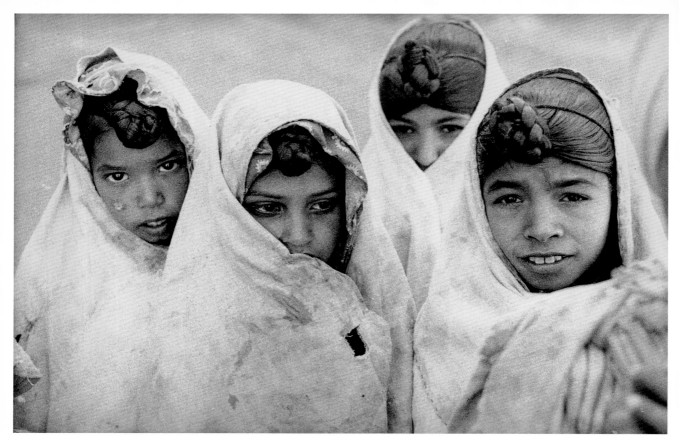

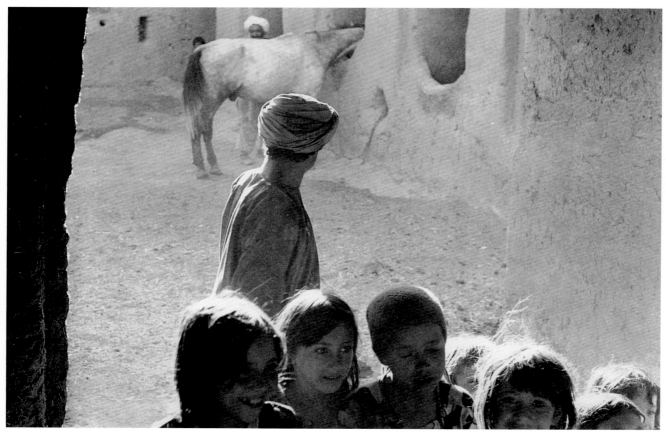

西奈半岛，埃及，1960年 ／ 赫拉特，阿富汗，1977年

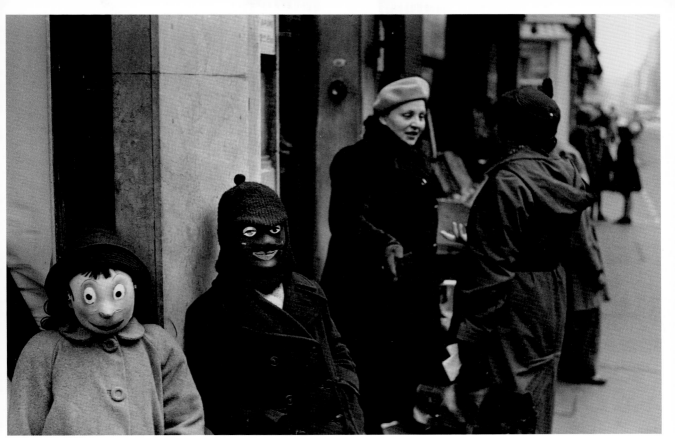

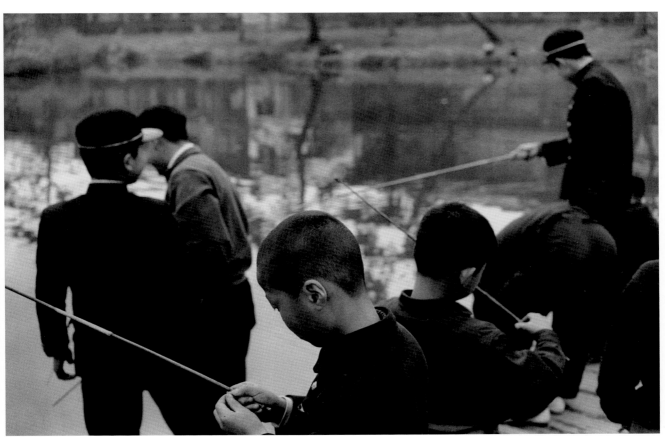

巴黎，1949年 ／ 东京，1960年

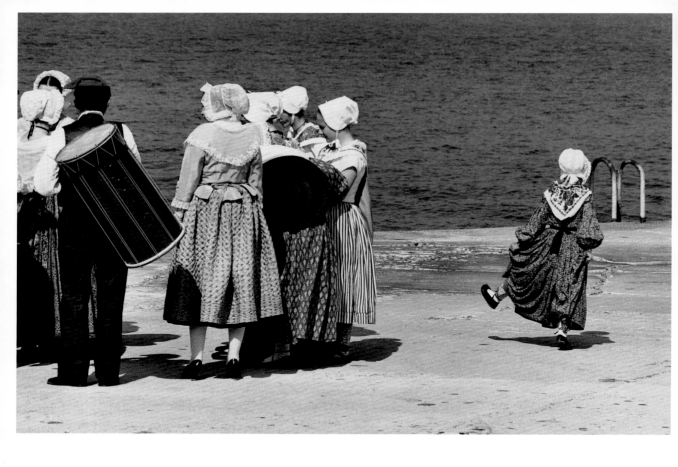

圣特罗佩斯，法国，1979年

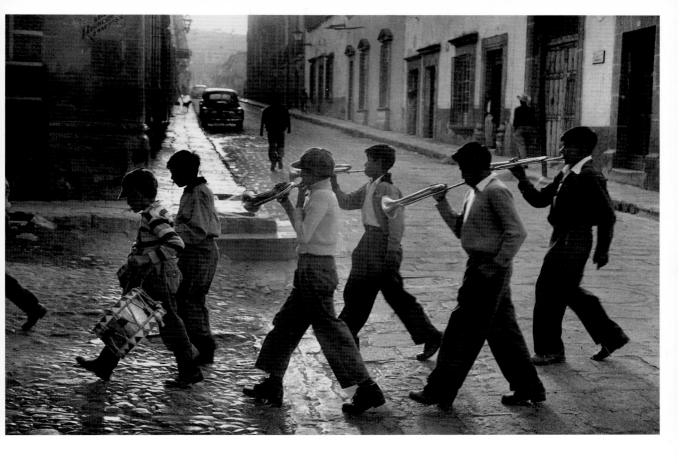

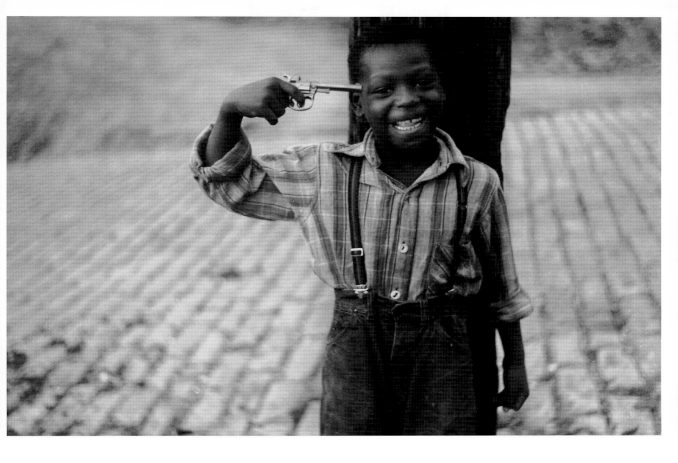

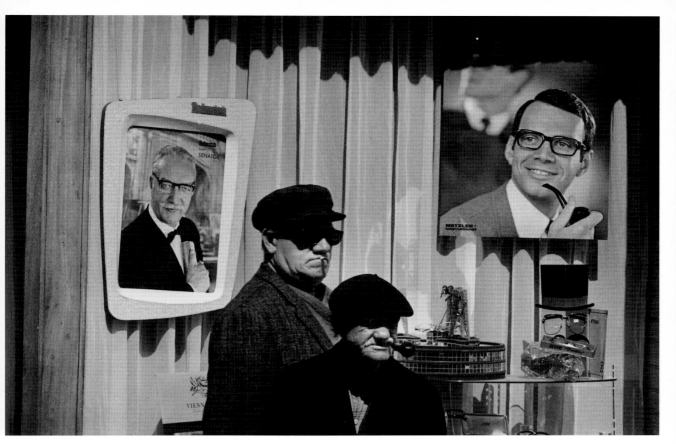

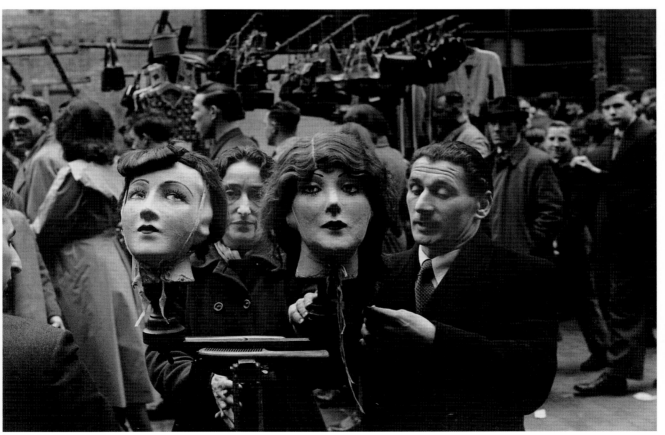

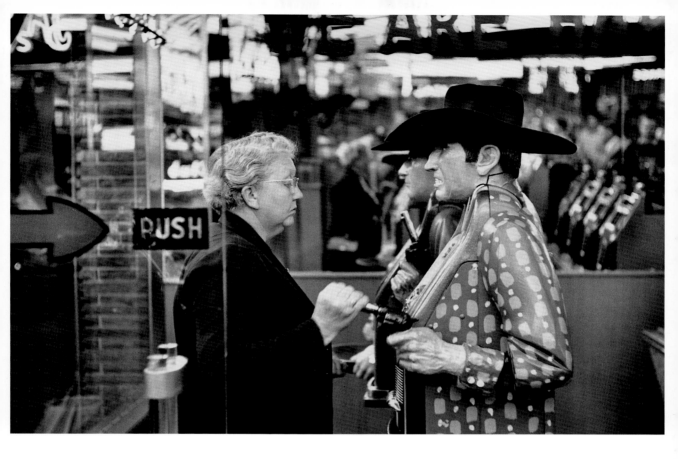

拉斯维加斯，1954年

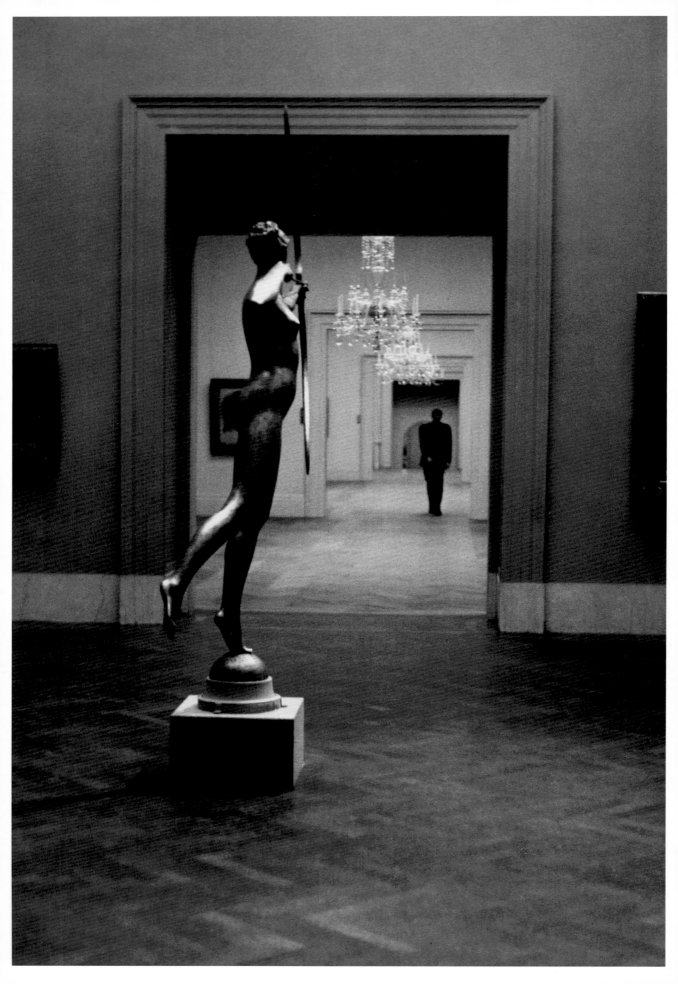

加利福尼亚，1955年

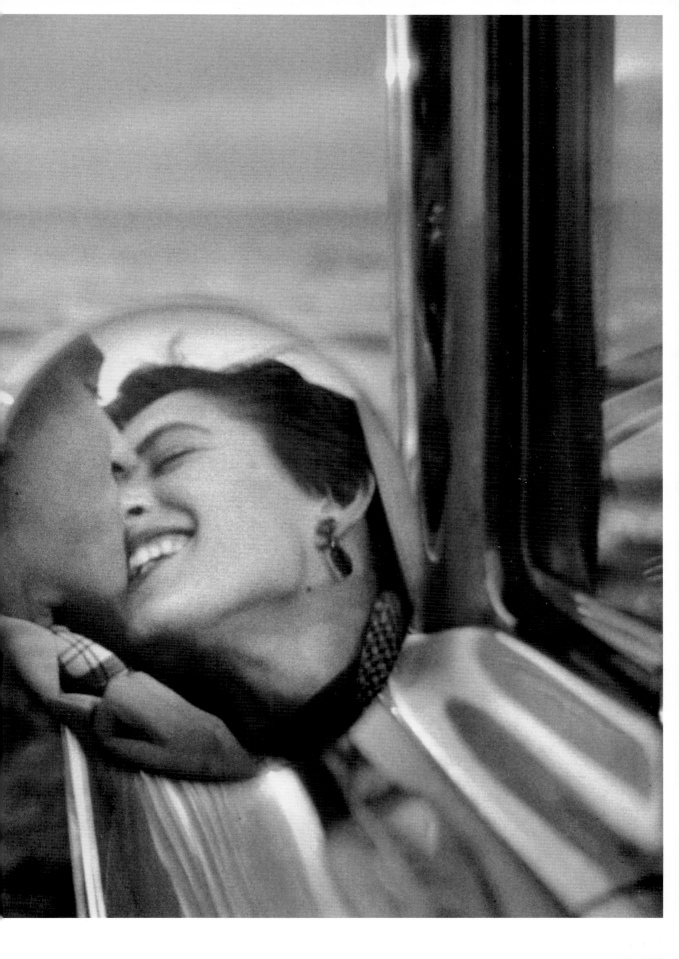

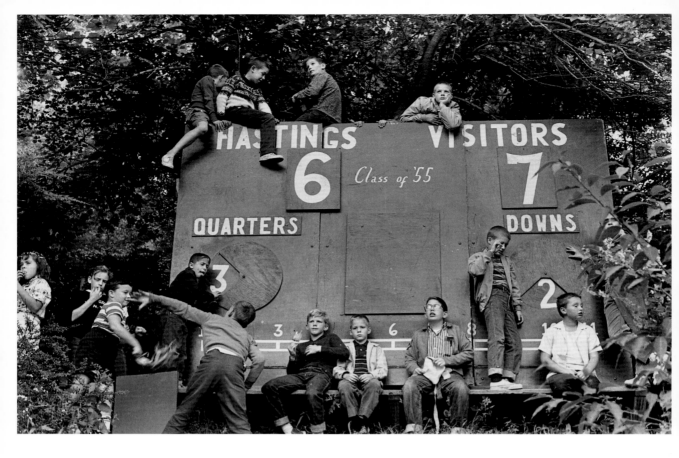

哈德逊河畔黑斯廷斯，纽约，1962年

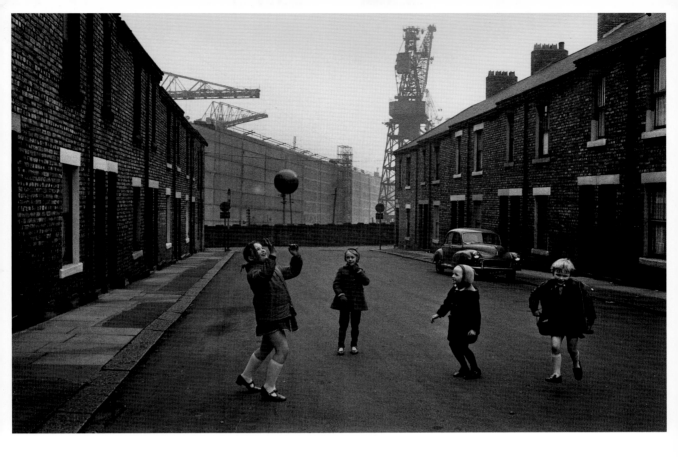

纽约，1980年

纽约，1980年

塔拉哈西，佛罗里达，1980年

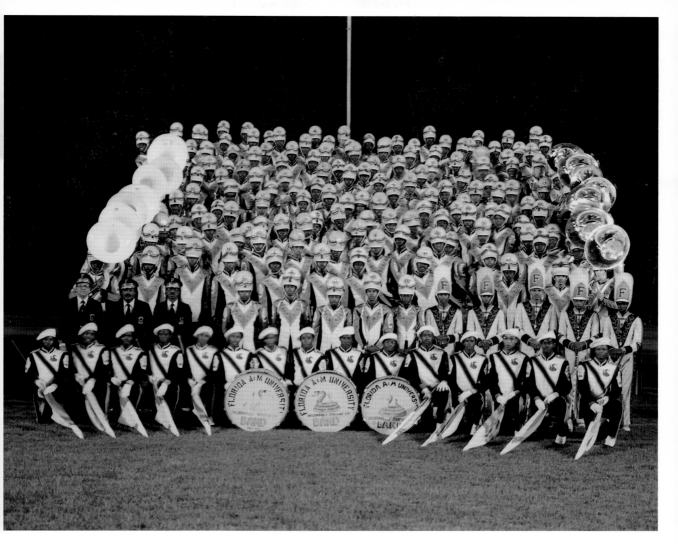

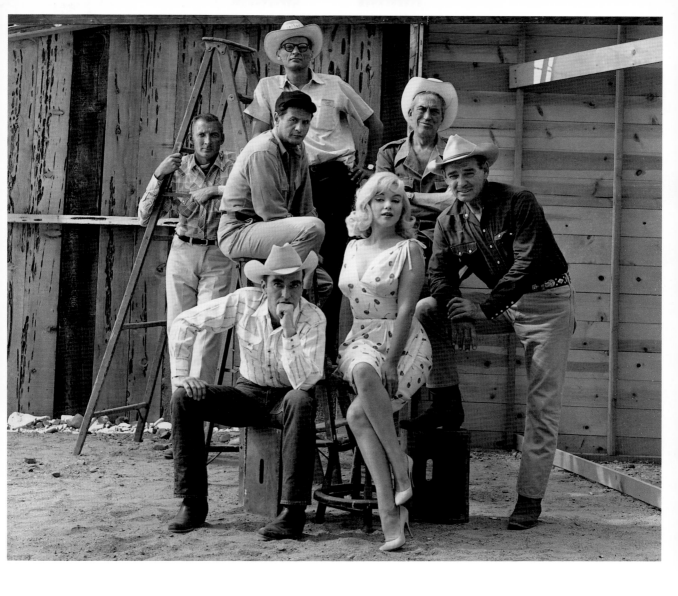

《乱点鸳鸯谱》拍摄现场，里诺，内华达，1960年
后页 里约热内卢，1961年 ／ 得梅因，艾奥瓦，1955年

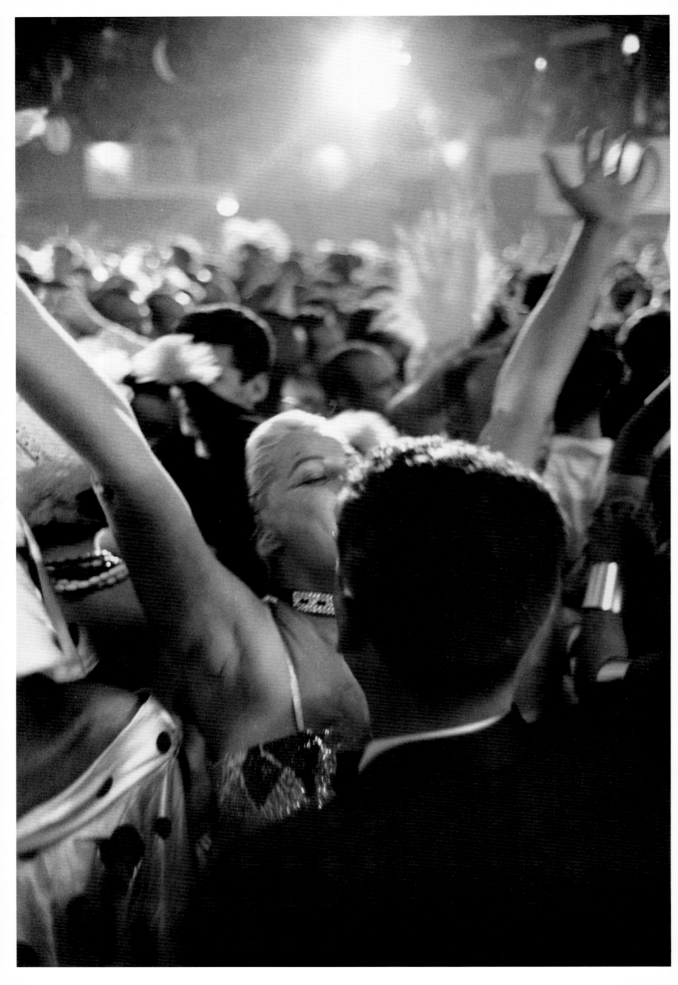

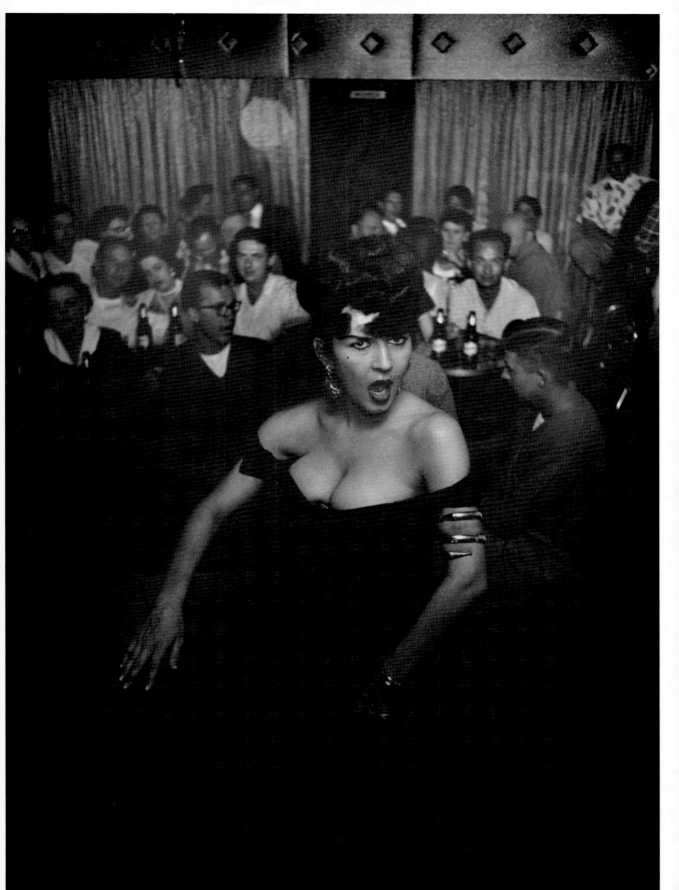

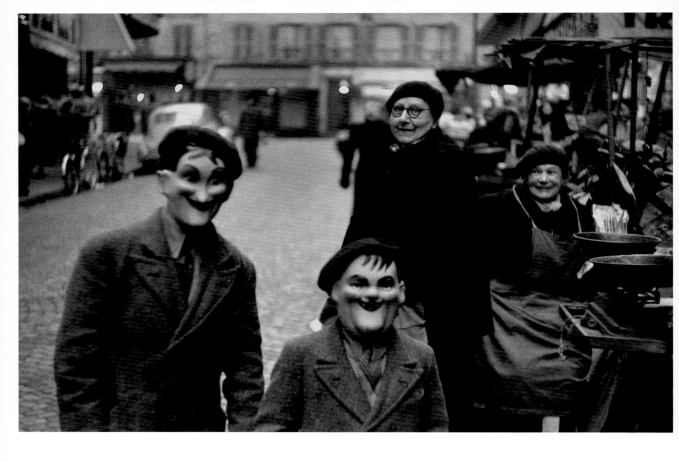

巴黎，1949年

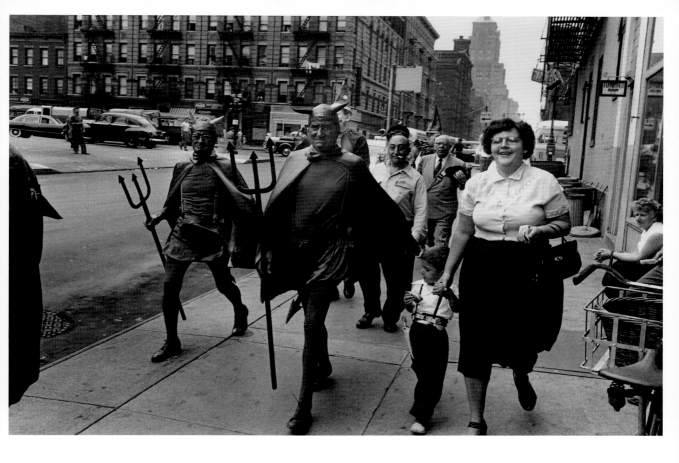

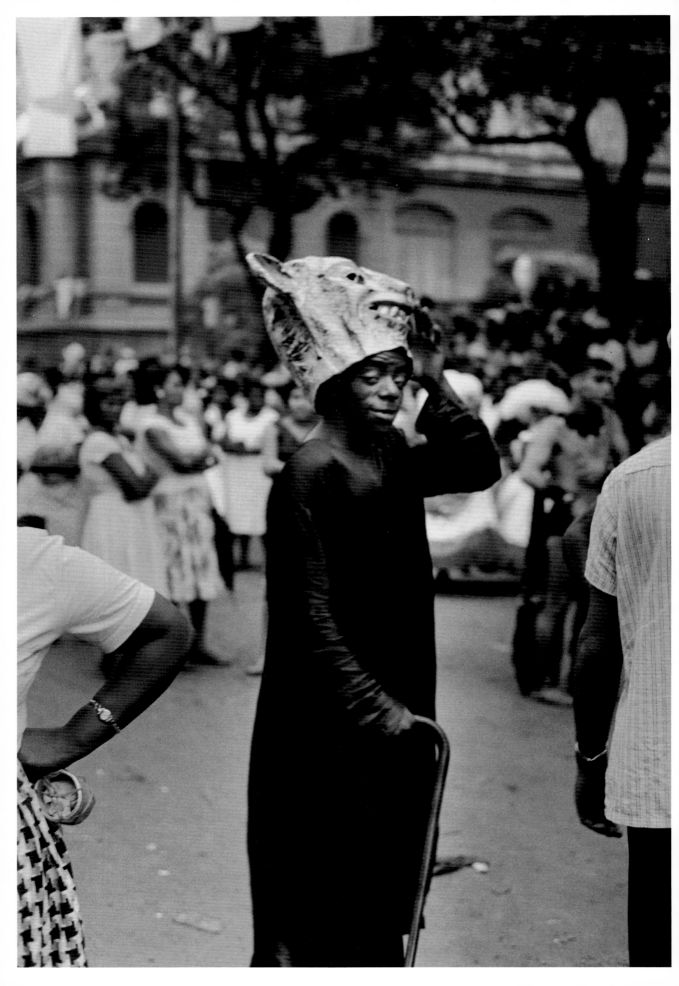

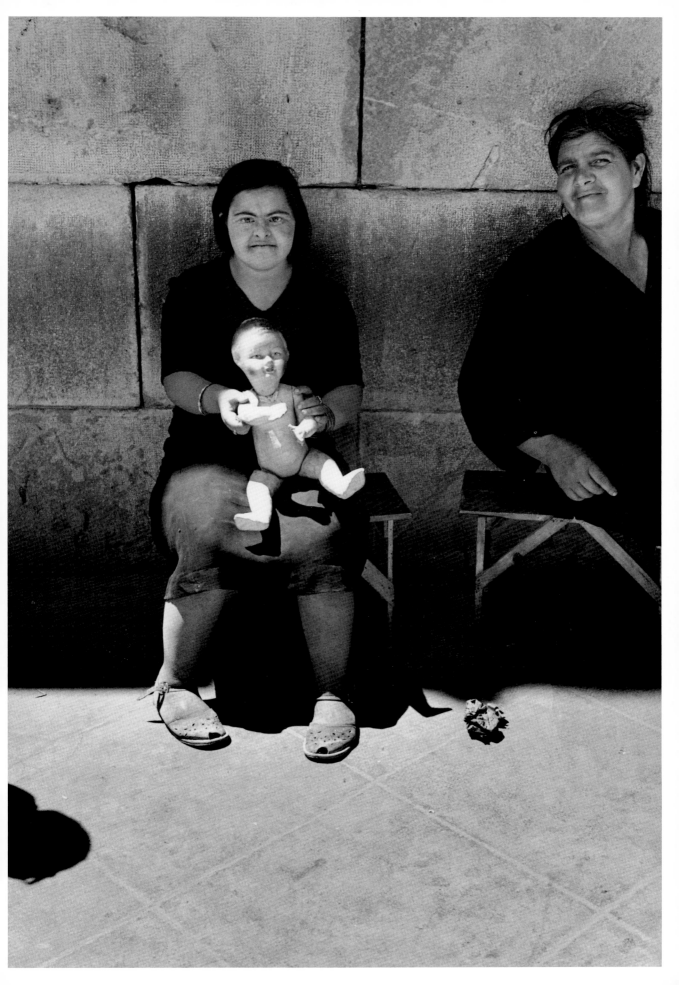

纽卡斯尔，英格兰，1969年

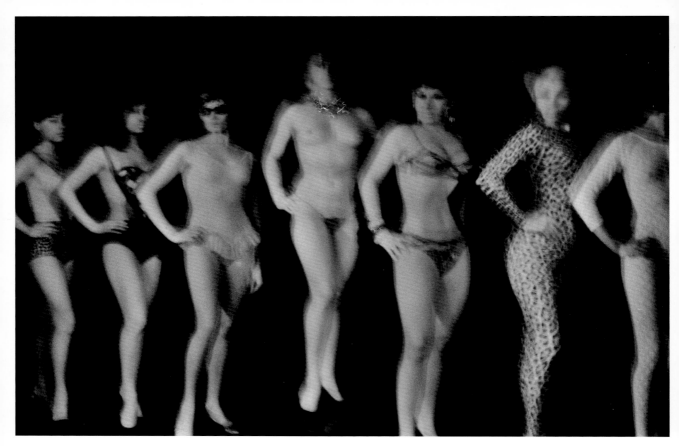

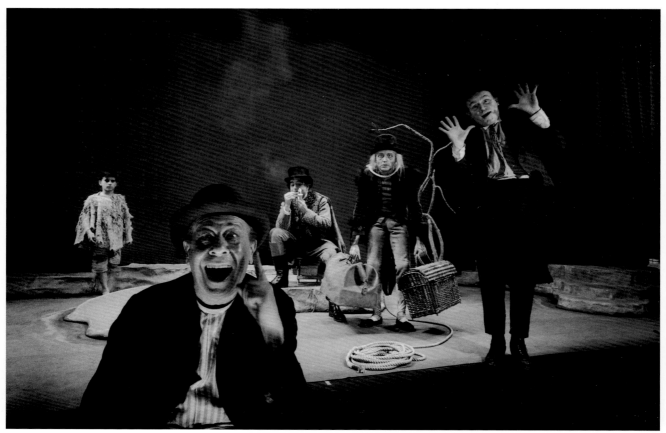

巴黎，1965年 / 纽约，1956年

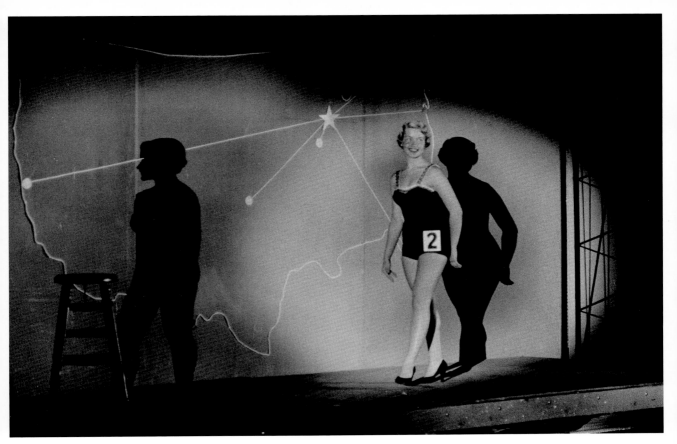

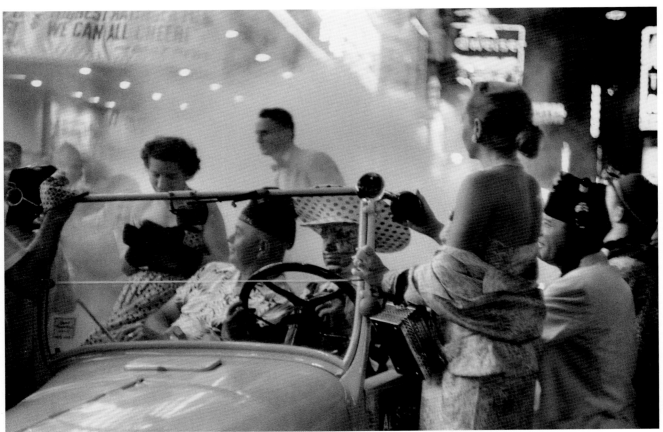

艾奥瓦，1956年 ／ 纽约，1953年

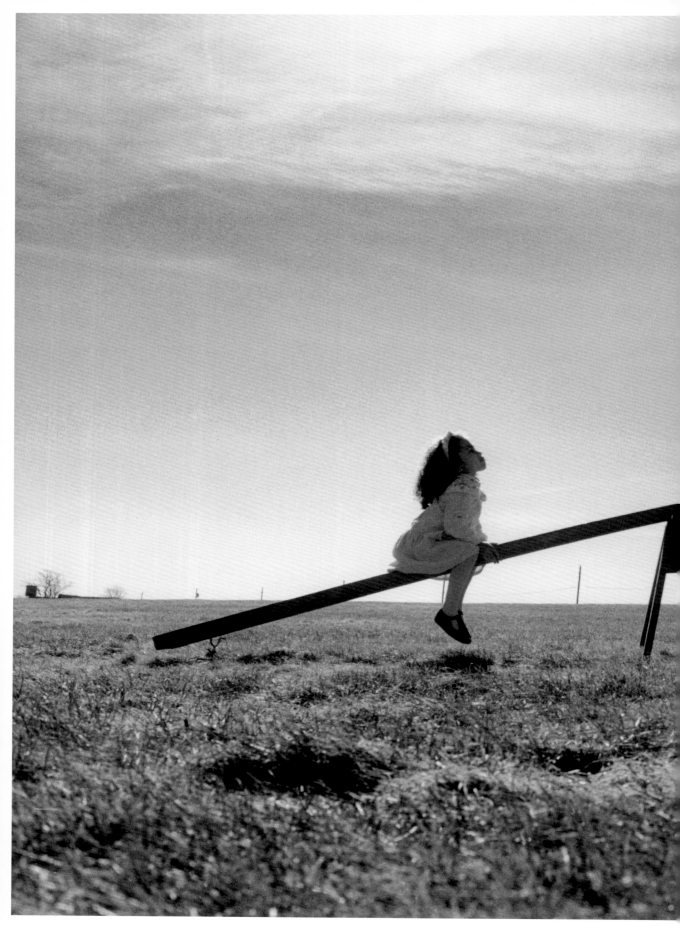

布里奇汉普顿，纽约，1990年

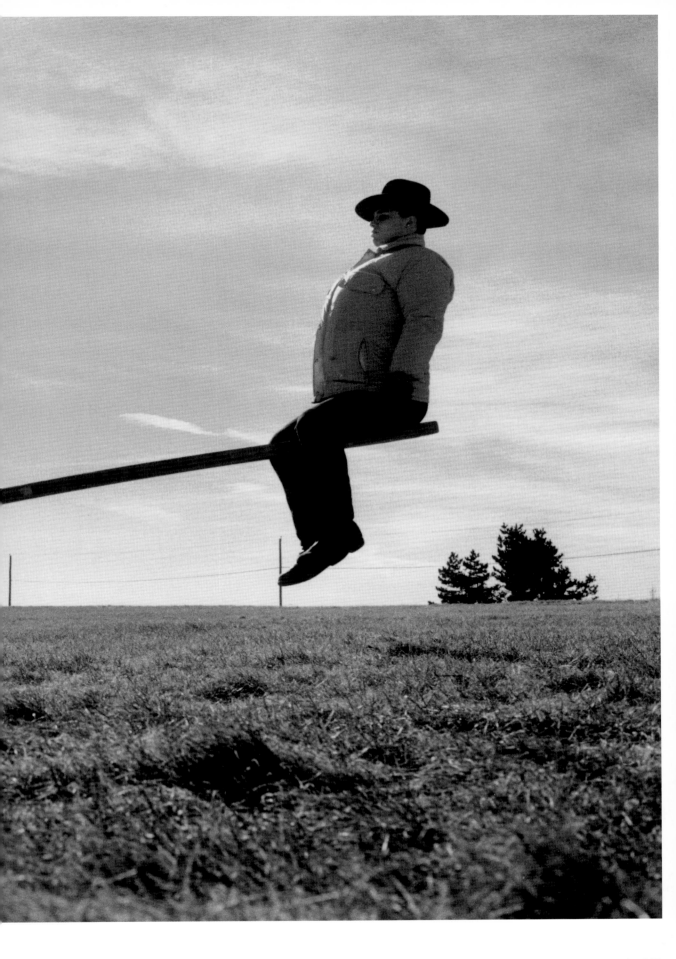

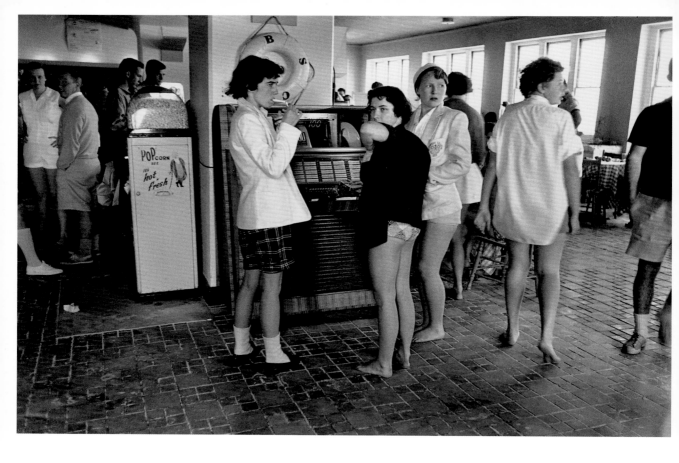

汉密尔顿，百慕大，1953年

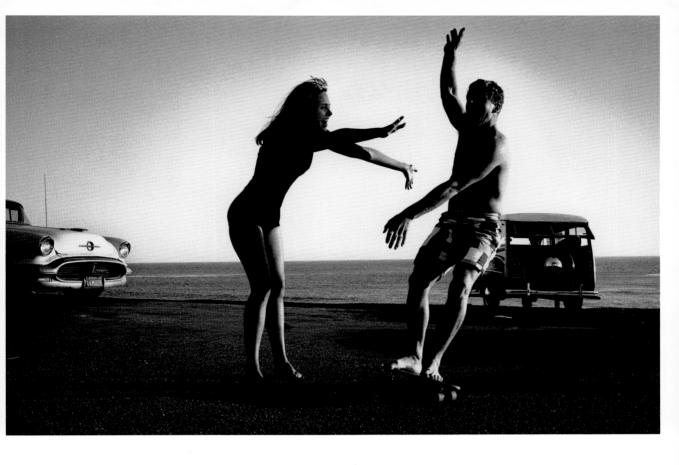

太平洋海崖（Pacific Palisades），加利福尼亚，1964年

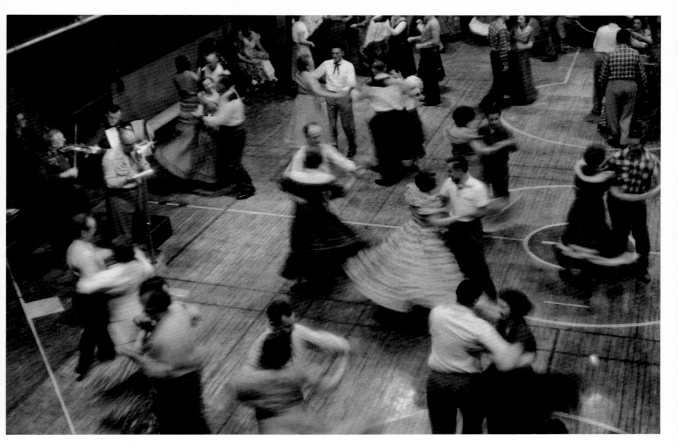

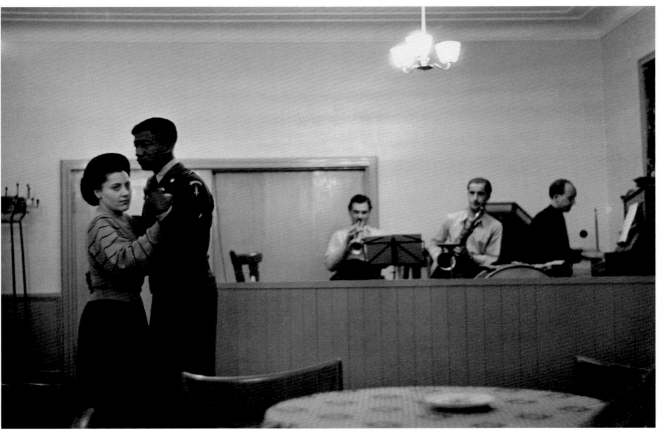

迪比克，艾奥瓦，1955年 ／ 不来梅港，德国，1951年
后页 杰基·格利森（Jackie Gleason），纽约，1944年
玛琳·黛德丽（Marlene Dietrich），纽约，1959年

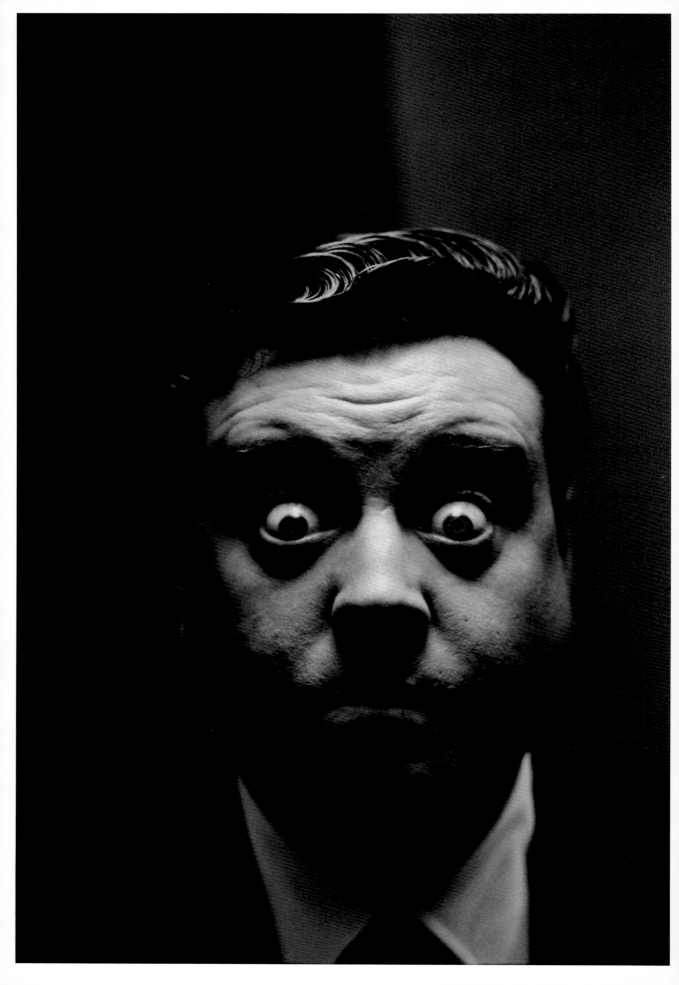

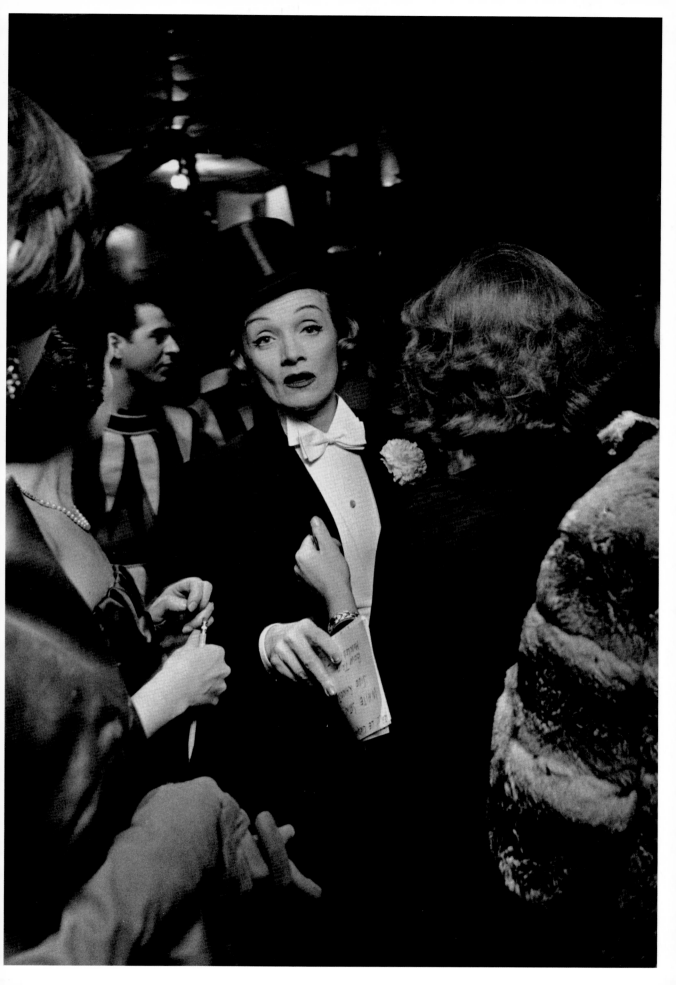

基西米，佛罗里达，1997年

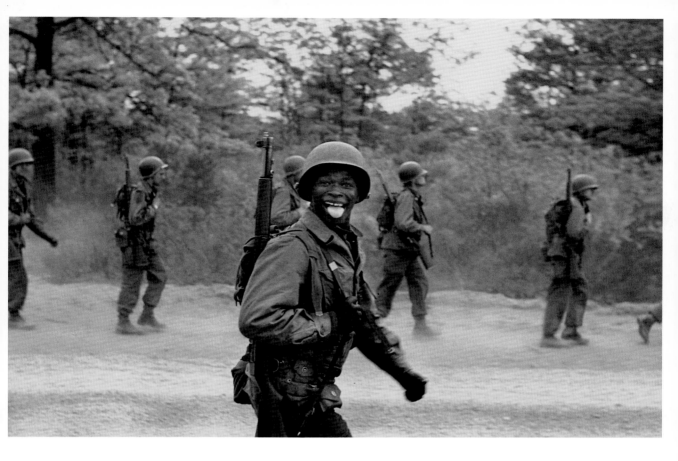

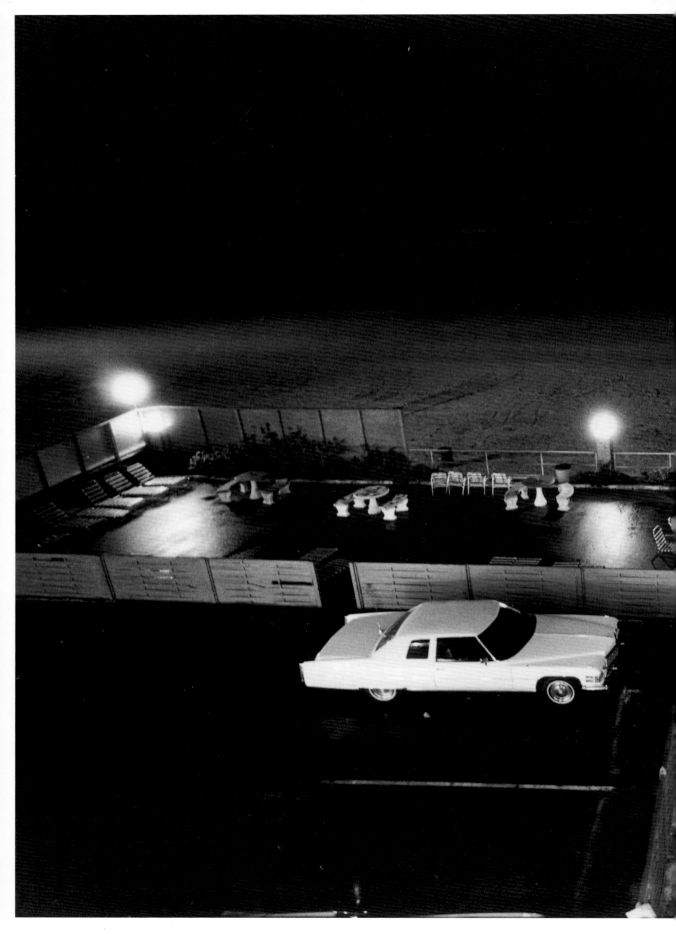

杰克逊维尔海滩，佛罗里达，1975年

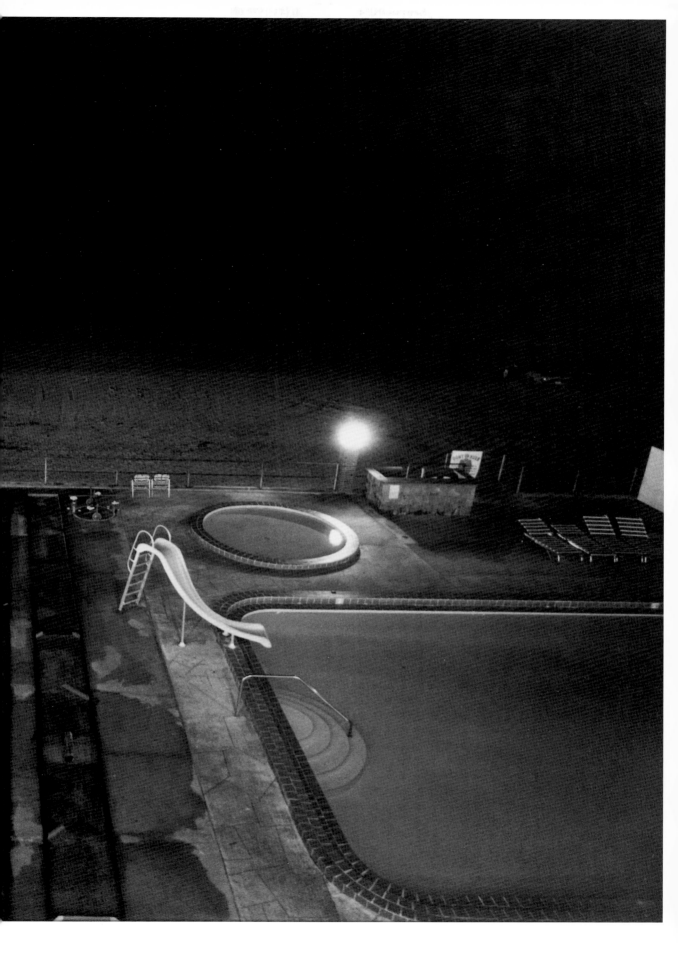

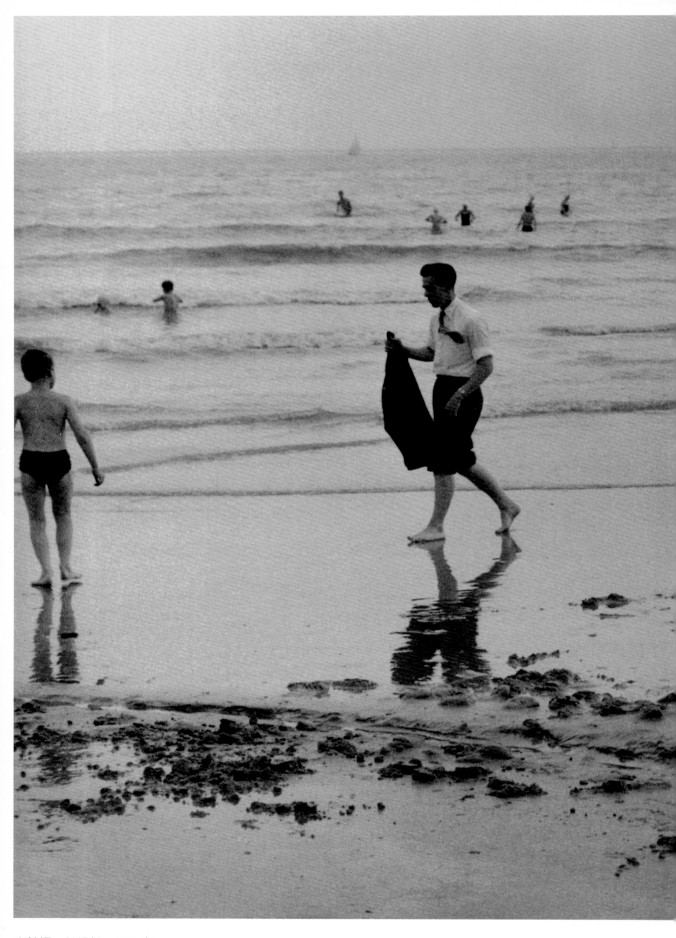

布莱顿，英格兰，1956年

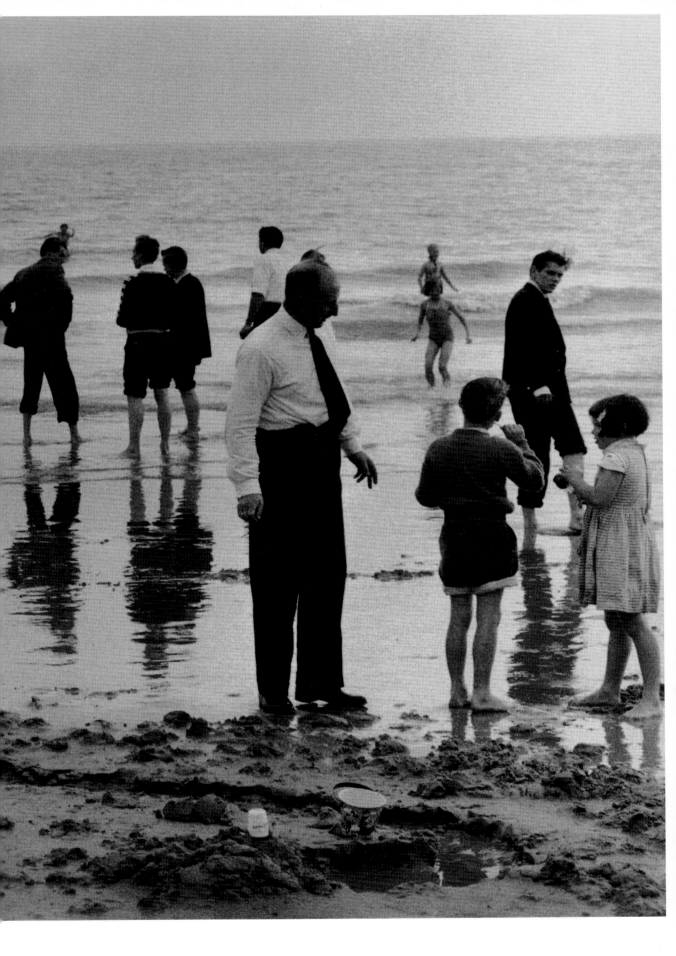

茅崎，日本，1977年

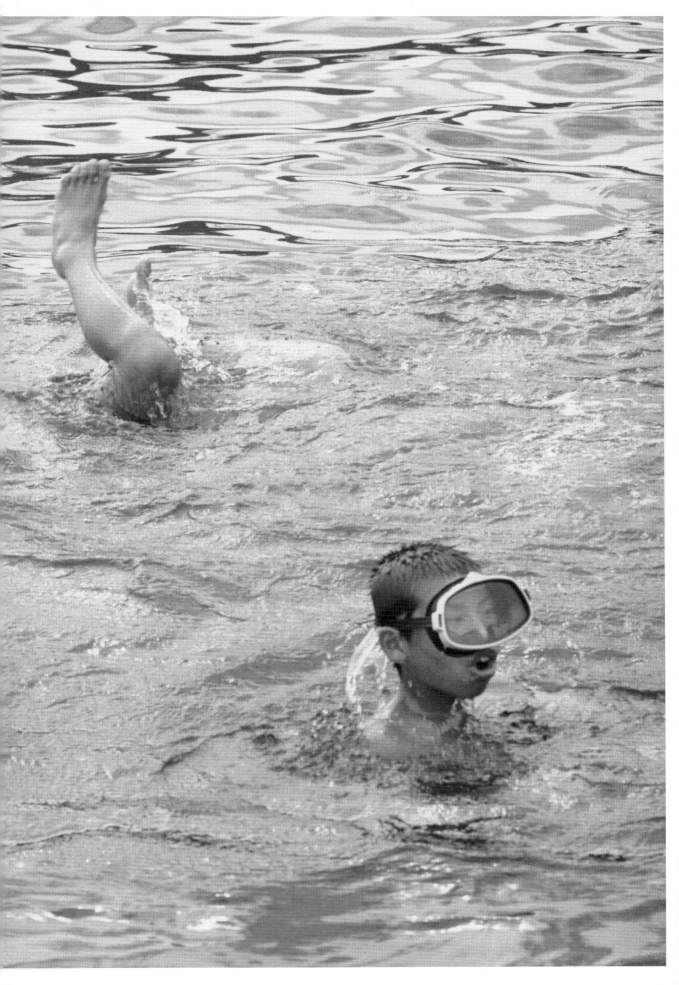

纽约，1977年

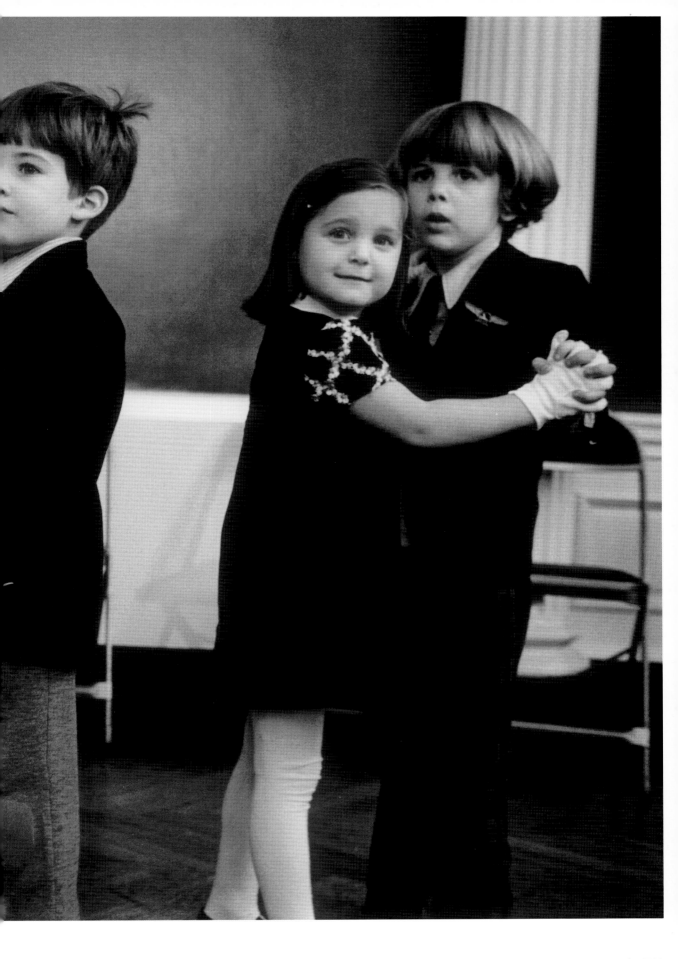

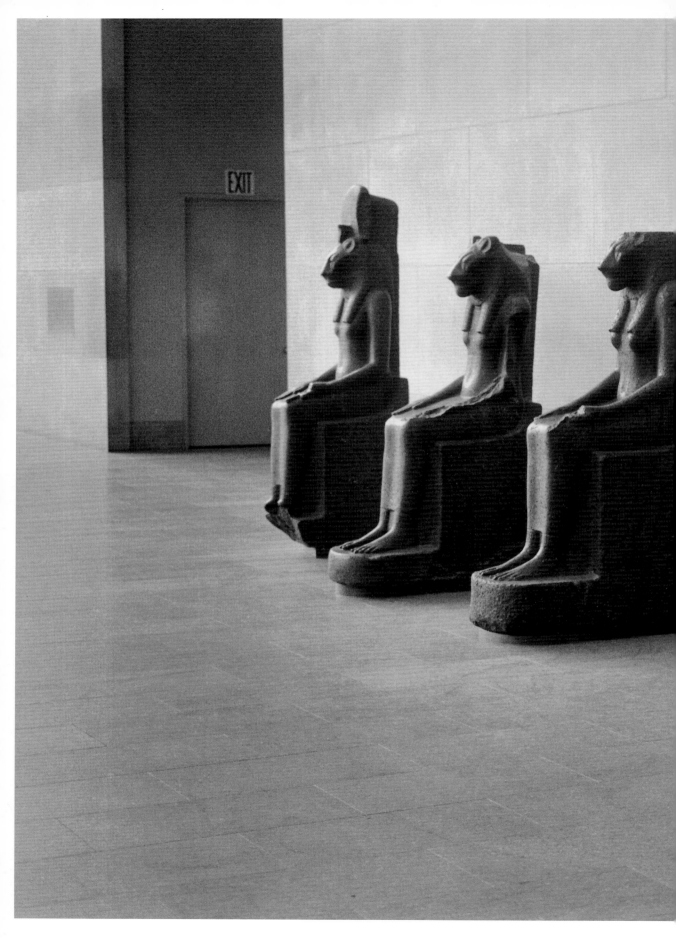

大都会博物馆，纽约，1988年

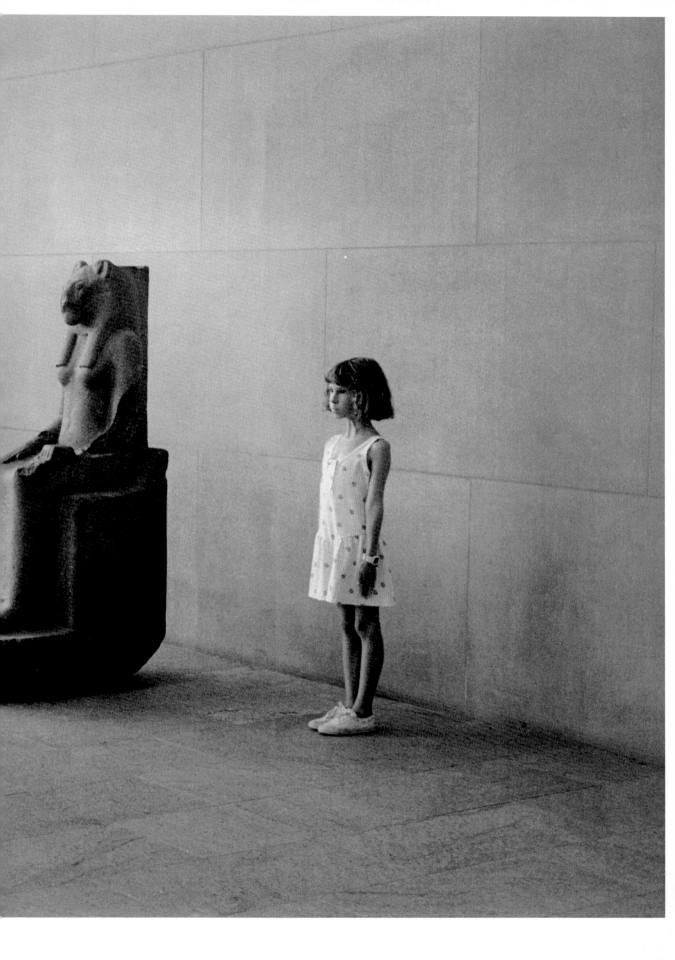

献给我的妻子琵雅（Pia）和她迷人的微笑。

感谢照片中成百上千自觉或者不自知的拍摄对象，以及数不清的朋友、客户和编辑，没有他们，我这么多的游历都不可能成行；感谢我的家人，他们对我极有耐心。感谢Stuart Smith、Liz Grogan、Jeff Ladd、Chris Boot、Neil Baber、Amanda Renshaw、Frances Johnson、Alexia Turner、Yayoi Sawada、Charles Flowers、Murray Sayle、Richard Schlagman；感谢玛格南图片社的同事们以及伦敦、巴黎、纽约和东京办公室的全体员工。

本书中所有照片都未经过数码技术的修改或矫饰。

版权信息

The imprint page of each copy of the Simplified Chinese Edition shall bear the following information in the English language and also in the Simplified Chinese language:

I. Original title: Elliott Erwitt Snaps © 2001 Phaidon Press Limited, Photographs © 2001 Elliott Erwitt/Magnum Photos

II. This Edition published by BPG Artmedia (Beijing) Co., Ltd under licence from Phaidon Press Limited, Regent's Wharf, All Saints Street, London, N1 9PA, UK, © 2001 Phaidon Press Limited. © 2001 Elliott Erwitt/Magnum Photos

III. All rights reserved. No part of this publication may be reproduced, stored in a retrieval system or transmitted, in any form or by any means, electronic, mechanical, photocopying, recording or otherwise, without the prior permission of Phaidon Press.

图书在版编目（CIP）数据

艾略特·厄威特：快照集 / （美）厄威特著；周仰译. — 北京：北京美术摄影出版社，2016.3
ISBN 978-7-80501-702-0

I. ①艾⋯ II. ①厄⋯ ②周⋯ III. ①摄影集—美国—现代 IV. ① J431

中国版本图书馆 CIP 数据核字（2014）第 231418 号

北京市版权局著作权合同登记号：01-2014-5837

责任编辑：钱　颖
执行编辑：马步匀
责任印制：彭军芳

艾略特·厄威特
快照集
AILÜETE EWEITE

[美] 艾略特·厄威特　著　周　仰　译

出　版　北京出版集团公司
　　　　北京美术摄影出版社
地　址　北京北三环中路6号
邮　编　100120
网　址　www.bph.com.cn
总发行　北京出版集团公司
发　行　京版北美（北京）文化艺术传媒有限公司
经　销　新华书店
印　刷　广东省博罗县园洲勤达印务有限公司
版　次　2016年3月第1版第1次印刷
开　本　190毫米×270毫米 1/16
印　张　34
字　数　220千字
书　号　ISBN 978-7-80501-702-0
定　价　458.00元
质量监督电话　010-58572393